50일간의 유럽 미술관 체험 1

이주헌의 행복한 그림 읽기

50일간의 유럽 미술관 체험 1

이주헌의
행복한 그림 읽기

학고재

일러두기

1. 이 책에서 소개한 작품들은 별다른 표기가 없는 한 해당 미술관의 소장품입니다. 다른 곳의 소장품일 경우에는 별도로 표시하였습니다.

2. 각 미술관의 전시 내용은 미술관의 사정에 따라 변경될 수 있습니다. 또 보수·복원 중이거나, 다른 미술관 전시를 위해 대여했을 경우 작품이 일정 기간 부재할 수 있습니다.

3. 각 미술관의 개관 시간과 휴관일, 관람료 등은 변경될 가능성이 있습니다. 방문하기 전에 이러한 정보를 확인할 수 있도록 권말에 미술관 홈페이지를 수록하였습니다.

4. 1권에서는 테이트 모던의 내용이 새롭게 바뀌었고 코톨드 갤러리, 월레스 컬렉션, 오랑주리 미술관이 추가되었습니다. 2권에서는 알테 피나코테크와 노이에 피나코테크의 내용이 새롭게 바뀌었고 무하 미술관, 벨베데레 궁전과 레오폴트 미술관, 산타 마리아 델레 그라치에 수도원, 구겐하임 빌바오 미술관, 티센 보르네미사 미술관과 소피아 왕비 국립예술센터가 추가되었습니다. 그 외의 미술관에서도 고딕체로 표시한 본문은 재개정판에서 추가된 내용입니다. 그동안의 변동 사항이나 새롭게 느낀 점을 담았습니다.

재개정판을 내며

　짐이 힘이 되었다. 『50일간의 유럽 미술관 체험』을 쓰기 위
해 여행을 떠난 1994년에는 아이들이 짐이었다. 당시 세 돌, 한
돌이 된 두 아들은 그들에게 필요한 젖병이며 기저귀, 유모차까
지 포함해 여행하는 동안 모두 짐이었다. 꼬맹이들과 함께 걷고
뛰고 오르고 내리는 일은 늘 가쁜 호흡을 요구했다. 그러나 이번
에 그들과 함께 떠난 여행은 전혀 힘들지 않았다. 아주 수월했다.
아이들은 나보다 키도 더 커졌고 힘도 더 세졌다. 내 짐까지 가뿐
하게 들고 성큼성큼 걷는 아이들을 보며 세월이라는 게 이런 거
구나 하는 감탄(혹은 탄식?)을 하게 되었다.

　어느덧 『50일간의 유럽 미술관 체험』이 나온 지 스무 해가
되었다. 2005년에 발간 10년을 기려 개정판을 냈는데, 벌써 다시
10년이 지난 것이다. 책 하나가 20년 동안 계속 판매된다는 것은
필자의 입장에서 무척 고마운 일이 아닐 수 없다. 재개정판을 내
는 축복을 누리게 되었고, 이에 사전 취재를 위해 가족과 다시 유
럽 미술관 여행을 떠나게 되었다. 2005년 개정판을 낼 때는 그때
까지 나 홀로 유럽 미술관을 다니며 새로 얻은 정보를 토대로 수
정 원고를 썼지만, 이번에는 가족과 함께 예전의 추억을 되살려
가며 답사를 한 것을 토대로 수정 원고를 썼다.

　물론 이제는 아이들도 나름의 스케줄이 있어 예전처럼 장기

간 여행을 떠날 수는 없었다. 그래서 2015년 1월에 한 차례(16일간), 8월에 한 차례(11일간) 등 모두 두 차례에 걸쳐 27일간의 미술관 여행을 다녀왔다. 1994년에 53일간 다녀온 것과 합하면 총 80일인 셈이다. 처음 유럽 미술관 여행을 다녀올 때는 아이가 둘이었으나, 이번 여행에는 그 뒤 태어난 셋째, 넷째를 포함해 모두 여섯 식구가 다녀왔다. 참으로 감회가 새로웠다.

그때는 그림이 뭔지도 모르던 아이들과 이번에는 작품 앞에서 머리를 맞대고 이야기를 나눌 수 있었다. 더구나 위로 세 아이가 모두 대학생이고, 미술 혹은 디자인을 전공해 이야기를 나누기가 참 편했다(큰아이 땡이가 시각디자인, 둘째 방개가 공업디자인, 셋째 차돌이가 조소를 전공하고 있다). 사실 아이들이 이처럼 줄줄이 미술 혹은 디자인을 전공하게 될 줄은 나도 몰랐다. 어릴 적 유럽 미술관 여행을 다녀온 것과 그 뒤로도 틈날 때마다 가족이 함께 미술관과 갤러리를 드나든 게 큰 영향을 미친 것 같다. 그런 점에서 이번 여행은 아이들에게도 자신의 전공과 관련해 많은 공부거리와 생각거리를 제공하지 않았나 싶다.

사람이 살면서 몇 차례 중요한 기회 혹은 계기를 만난다고 하는데, 나에게는 이 책이 그런 계기였던 것 같다. 이 책을 쓰기 전 나는 20여 년 뒤의 내 모습이 오늘날과 같을 줄은 상상도 못했다. 신문사 기자 생활을 마감한 나는 막연히 미술과 관련된 일을 하며 살고 싶었고, 가능하다면 화가로 살고 싶었다. 이 책이 이를 위한 계기가 되기를 바랐다. 반응이 있으면 미술판에서 살아갈 길을 찾을 수 있을 거라 생각했고, 반응이 없다면 다른 직업을 찾아야 하리라 생각했다.

감사하게도 책은 나오자마자 독자들의 따뜻한 사랑을 받았고 그로 인해 나는 미술 관련 책을 계속 집필할 수 있었다. 강연 요청이 쇄도해 왔고 갤러리와 미술관 전시 기획 일도 하게 되었다. 집필과 강연만으로도 하루가 빠듯한 시간을 살게 되다 보니

애초에 가졌던, 화가가 되겠다는 생각은 아예 되살려 볼 겨를조차 없었다. 그렇게 20년의 세월이 흘렀다. 오늘도 나는 부지런히 미술에 대해 글을 쓰고 미술에 대한 이야기를 사람들에게 들려주고 있다. 사실 미술에 대한 대단한 지식을 갖고 있지는 않지만, 미술에 대한 애정이 이 모든 것을 가능하게 해 주었다. 나는 정말 미술을 사랑한다.

이제 이 재개정판이 이전 책과 어떻게 달라졌는지 이야기해야겠다. 일단 초판이 가지고 있는 기본적인 성격은 그대로 유지했다. 세 돌, 한 돌 짜리 아이들과 부모가 함께 여행을 하며 경험한 여행기 위에 미술관과 미술 작품들에 대한 이야기가 펼쳐져 있는 게 이 책의 기본 구조다. 그 구조는 그대로 가져갔다. 스무 성상 뒤 다 큰 아이들과 부모가 여행하며 경험한 일들을 새로운 줄거리로 첨가하지는 않았다. 시간상으로 독자에게 혼동을 주고 애초의 구조를 흐트러뜨릴 수 있기 때문이었다. 그 대신 필요할 때는 그때그때 새로운 여행의 경험이나 시선을 살짝 간단한 설명을 곁들여 첨가하는 방식을 취했다. 그리고 새로 찍은 가족 여행 사진을 덧보태 독자가 이를 옛 가족사진과 비교해 보며 우리 가족이 느꼈을 감회를 자신의 감성으로 더듬어 보게 했다.

'원초 여행'에 비해 상대적으로 짧은 이번 여행의 일정상 우리 가족이 가 볼 수 있었던 미술관은 제한될 수밖에 없었다. 1월 여행 때 런던, 브뤼셀, 파리, 빌바오, 바르셀로나, 마드리드의 미술관들을 방문했고, 8월 여행 때 프라하, 빈, 베네치아, 밀라노의 미술관들을 방문했다. 이 두 차례의 여행 동안 예전에 방문했던 미술관 외에 다른 미술관도 짬나는 대로 찾았다. 그래서 이전 책에는 소개가 되지 않았던 런던의 코톨드 갤러리와 월레스 컬렉션, 파리의 오랑주리 미술관, 프라하의 무하 미술관, 빈의 레오폴트 미술관, 밀라노의 산타 마리아 델레 그라치에 수도원, 빌바오

의 구겐하임 빌바오 미술관, 마드리드의 티센 보르네미사 미술관과 소피아 왕비 국립예술센터 등이 간략한 소개 글을 통해 새 얼굴로 지면에 등장하게 되었다.

이전 미술관들 가운데는 루브르나 오르세, 런던 내셔널갤러리 등 메이저 미술관을 중심으로 소개되는 작품의 수를 이전보다 늘리고 그에 따른 설명도 늘려 보다 풍성한 감상 정보가 제공되도록 했다. 그로 인해 원고량이 늘어나는 바람에 책의 권수를 두 권에서 세 권으로 늘려야 할지 심각하게 고민했으나 책이 다소 두꺼워지는 한이 있더라도 애초의 구성대로 두 권으로 가기로 했다. 모든 면에서 가능하면 이 책의 원형을 손상시키지 않으려는 게 재개정판 작업의 핵심이었다. 혹 읽는 데 다소 불편함이 있더라도 독자 여러분께서 깊이 혜량해 주시기를 부탁드린다.

여행은 떠나는 것이다. 떠나는 것은 나를 일상의 속박으로부터 풀어 주는 것이다. 이는 궁극적으로 나의 일상을 그만큼 풍요롭게 하기 위한 것이다. 예술도 우리의 생활을 풍요롭게 하기 위해 존재한다. 여행을 떠나 예술과 진솔한 만남을 가진다는 것은 그만큼 나의 삶을 한 차원 높이는 행위이다. 그 결과 우리는 새로운 활력으로 일상에 임할 수 있다. 그러다가 우리는 다시 여행을 떠나고 또 예술과의 만남을 가진다. 그런 시간들이 반복되다 보면 우리의 삶 자체가 하나의 여행이 되고 예술이 된다. 우리는 궁극적으로 나그네요, 예술가다. 이 책이 그 여정에 작은 보탬이 될 수 있기를 간절히 바란다.

2015년 10월 31일
바우재에서
이주헌

『50일간의 유럽 미술관 체험』 개정판을 내며

10년이 흘렀다. 과연 강산도 변했다. 『50일간의 유럽 미술관 체험』이 나왔을 때 미술관 안내서로서뿐 아니라 일반 독자들을 위한 미술 교양서로서도 제법 관심을 끌었는데, 이는 당시 우리 독서 시장에 일반 독자들을 위한 미술 교양서가 매우 적었기 때문이다. 이제는 매년 헤아릴 수 없이 많은 대중 미술 교양서가 쏟아져 나오고 미술 기행서 분야도 그 흐름에 맞춰 다채롭게 구색을 갖춰 가고 있다. 가히 강산이 변했다고 해도 과언이 아닐 정도로 우리 독서 시장에서 미술에 대한 관심은 폭넓게 확산되었다.

이런 변화 속에서 『50일간의 유럽 미술관 체험』 개정판을 내게 되어 무척 감개무량하다. 이 책이 이렇듯 10년의 세월을 지나며 독자들의 사랑을 받게 될 줄을 그때는 몰랐다. 개정판을 내느라 다시 한 번 꼼꼼히 내용을 살피다 보니 이런저런 허술한 구석과 모자란 부분이 많이 눈에 띈다. 이렇게 부족한 점이 있는데도 그간 꾸준히 사랑받아 온 사실이 그저 고맙고 송구스럽다.

책을 쓰기 위해 여행할 당시 우리 나이로 네 살이던 큰아이 땡이는 이제 중학교 2학년이 되고 나보다 키도 더 커졌다. 갓 돌이던 둘째 방개는 초등학교 6학년으로, 당시의 미술관 여행 때문인지 만들고 그리는 것을 무척 좋아한다. 인생은 짧고 예술은 길다는데, 어제 같기만 한 미술관 여행이 10년 전의 추억으로 되새

김질되니, 오로지 지금껏 변함없는 예술의 감동에 그저 깊이 전율할 따름이다.

화가를 꿈꾸던 어린 시절 평생 한 번만이라도 가 봤으면 했던 파리는 그새 열 번도 넘게 다녀온 것 같다. 그 횟수의 누적과 관계없이 루브르나 오르세의 명화는 늘 내 맘을 설레게 한다. 만남이 잦아질수록 그 옛날 예술가들이 더욱 다정한 친구처럼 다가오지만, 그들의 예술이 주는 설렘과 감동은 예나 지금이나 늘 새롭다. 그러기에 나온 지 10년이나 된 이 책이 시류와 관계없이 꾸준히 사랑받을 수 있었으리라.

이번 개정 작업은 이 책이 나온 이후 미술관들에 있었던 변화와 새로운 정보를 담는 데 초점을 맞췄다. 예를 들어 런던의 테이트 갤러리는 테이트 브리튼과 테이트 모던으로 나뉘었는데, 그 같은 사실을 나름대로 취재해 정리했다. 또 대부분 미술관마다 그 사이 인터넷 홈페이지가 생겨 이를 비롯한 정보 내용을 보완했다. 외래어 표기나 용어도 새로운 기준에 맞춰 다듬었다.

내용 자체는 크게 변화를 주지 않았다. 일단 가족 여행의 에피소드가 담긴 원래의 틀을 그대로 유지했다. 10년 전의 여행담이니 지금의 여행 경험과는 차이가 있겠지만, 집필 의도가 가족 여행담에 기대어 미술의 세계로 편안하고 푸근하게 다가가게 하는 것이어서 그 내용을 그대로 살렸다. 또 미술관의 대표작들이 쉽게 바뀌는 것도 아니어서 선택한 작품이나 작품에 대한 설명을 크게 바꿀 이유도 없었다. 하지만 경우에 따라 중점적으로 설명한 작품을 교체하거나 새로이 덧붙여 내용의 보완을 꾀했다. 또 베를린의 케테 콜비츠 미술관이나 뮌헨의 피나코테크와 같이 전혀 새로운 미술관에 관한 내용을 더하는 한편 바젤의 만화 미술관처럼 전체의 맥락에서 약간 벗어난 미술관은 빼기도 했다. 이런 변화와 관련하여 원래의 글에 자연스럽게 추가할 수 있는 내용은 추가하고, 그렇지 않은 것은 괄호 안에 따로 정리하거나 도

판 설명에 덧붙였다.

　한 사람의 삶에서 10년은 결코 짧은 세월이 아니다. 그 세월을 나는 이 『50일간의 유럽 미술관 체험』과 함께했다. 이 책이 나온 이후 유럽 미술관 관련 강의를 한 것만도 헤아리기 어렵고, 국내 미술 애호가들과 함께 여러 차례 유럽 미술관 순례도 하였다. 그 곁가지로 한 미술관 투어 모임과는 10년째 국내 미술관 순례를 해 오고 있고, 다른 한 모임과는 6년째 함께하고 있다. 워낙 미술을 사랑하여 전공하기까지 했지만, 이렇게 미술관과 미술관의 명화들이 나의 삶에 갈수록 깊이 뿌리내릴 줄은 미처 몰랐다. 그 것은 무척이나 행복하고 보람된 경험이 아닐 수 없다. 앞으로 미술과 관련해 어떤 책을 쓰고 어떤 일을 하더라도 그 모든 뿌리는 아마도 이 책을 쓰며 얻은 경험 속에 있을 것이다. 그렇게 나를 있게 해 준 이 책이 고맙고 그렇게 이 책을 사랑해 주신 모든 독자들이 고맙다. 모자란 재주 안에서 이에 보답하는 일은 더욱 열심히 미술에 대해 배우고 알리는 일일 것이다. 이 자리를 빌려 새롭게 다짐해 본다.

2005년 6월 15일
바우재에서
이주헌

초판 서문: 책머리에

이제야 비로소 여행이 끝난 것 같다. 짧다면 짧고 길다면 긴 쉰세 날의 유럽 미술관 순례를 마치고 거의 아홉 달이 지났다. 그 여행에서 얻어진 것을 글로 온전히 정리하기까지 나의 유럽 미술관 순례는 계속되었다. 빛이 강하면 그 잔상이 오래 남는 것처럼 내 인생에서 가장 인상 깊었던 이 여행에서 쉽게 빠져나올 수가 없었다.

예술로의 여행은 사실 끝이 없다. "인생은 짧고 예술은 길다"는 진부한 경구를 다시 들먹일 필요도 없이 예술의 호흡과 박자는 확실히 인생의 그것보다 유장하고 길다. 그러므로 그 페이스에 말려든 인생은 피리 소리에 홀린 어린아이처럼, 그 몸 밖의 파장에 늘 민감하게 반응한다. 이번 유럽 미술관 순례는 그 파장의 폭탄 같은 것이어서 나는 한참을 우주 유영하듯 부유해야만 했다.

바로 그 기록을 남길 수 있게 된 것 ─ 이 책의 발간 ─ 이 나로서는 고맙기 그지없는 일이다. 앞서 언급했듯 기록 자체가 여행의 연장이지만, 그것은 또한 일종의 반성 행위이므로 이 글쓰기를 통해 여행의 질을 내 안에서 한층 심화시킬 수 있었다. 비록 이번 여행으로 인한 감동과 울림이 내 개인의 취향과 절대적으로 맞물린 것이라 하더라도 그것을 다른 이들과 나누고 싶었고, 그 바람이 이루어지기 전까지는 이번 순례의 의미를 평가하고 싶지

않았다. 그러니까 이 책은 그와 같은 과욕의 소산이기도 하다.

물론 그렇다고 이 책 안에 무슨 대단한 것이 숨어 있는 것은 아니다. 오히려 미술사로나 미학으로나 질책과 책망을 받아야 할 부분이 많을 것이다. 솔직히 책을 쓰면서 능력의 한계를 느낀 부분이 적지 않았다.

그러나 그럼에도 스스로 자랑스럽게 생각하는 것이 있다. 그것은 유럽의 주요 미술관을 일목요연하게 개괄한 뒤, 한 사람의 한국인 미술 평론가로서 유럽 미술의 특질을 주체적 시각으로 조망하고 우리의 감성과 언어로 해석해 보려고 노력한 점이다. 기왕에 나와 있는 많은 서양 미술 관련 책들이 대부분 번역서인 데서 알 수 있듯 우리는 여태껏 남의 눈으로 유럽 미술을 보아 왔다. 이제 우리 눈으로 보고 우리 식성대로 이해할 필요가 있다. 나는 그 같은 뜻을 미흡하나마 실천으로 옮겨 보았다. 일종의 시도에 불과한 것이니 그 또한 모자라는 것투성이일 것이다. 그러나 '세계화'니 '국제화'니 하는 구호를 내세우기에 앞서 우리는 무엇보다 우리의 눈 — 세상에 대한 잣대 — 만큼은 분명 주체화할 필요가 있다. 사실 진정한 세계화의 첫걸음이 바로 여기서 출발하는 것이 아닌가 싶다.

이 책의 성격을 말하자면 이렇다. 이 책은 무엇보다도 유럽의 미술, 그 가운데서도 주요 미술관에 수장된 작품에 대한 감상의 기록이다. 또한 순례의 기록이므로 당연히 현장성이 중시되었다. 몸의 이동 못지않게 정신의 이동 또한 중요한 부분으로 기록했다. 진공 상태에서 그림의 양식사적 측면에만 집착해 서술한 글이 아니므로 상황의 맥락에서 그림을 바라보고 이해할 수 있는 측면이 이 책에는 있다고 자부한다. 그러므로 독자들은 이 책을 읽는 동안 한 사람의 여행객으로 초대되어 현장의 미술관과 미술 작품을 현장의 호흡으로 좇게 된다.

이 책은 미술에 대해 스스로 문외한이라고 생각하는 이들이

부담 없이 유럽 미술에 접근할 수 있도록 안내하는 책이기도 하다. 기행문을 읽듯 읽다 보면 서양 미술사에 대한 기본적인 지식과 주변 지식들을 얻게 되고 글쓴이의 감상 배경을 어렵잖게 이해하게 될 것이다. 예를 들어 대영박물관 같은 경우 옛 고대 예술가들의 혼백을 불러내 좌담하는 형식으로 그곳의 감상을 대신했는데, 이는 필요한 미술사 지식을 독자들이 부담 없이 얻게 하려는 시도다. 이 같은 파격이 전체 글의 리듬을 다소 깨고 또 미술사를 지나치게 단순화한 흠이 없지 않지만 지금도 나는 그 형식이 '운영의 묘'를 살리기 위한 적절한 방법이라고 믿는다. 테이트 갤러리에서 영국 미술의 전통을 청교도적 도덕주의에서 찾는다든지, 신교권 국가의 미술관에서 종교개혁이나 시민 사회의 형성이 갖는 의미를 특별히 중시해 본 것도 다 그런 맥락에 따른 것이다.

또 하나 이 책이 갖는 특징은 가족 여행의 기록이라는 것이다. 나는 이번 미술관 순례에 세 돌, 한 돌 짜리 두 아들과 아내를 동반했다. 여행, 특히 목적이 확실한 여행의 경우, 가족이 함께 가는 것은 인생이라는 거대한 파도를 함께 헤쳐 나가는 가장 가까운 인간들 사이의 '팀워크 다지기'에 큰 도움이 되는 것 같다. 같은 목표를 가지고서 함께 어려움을 겪고 함께 격려하고 함께 즐거움을 나누다 보면 가족 간의 이해와 유대는 더욱 돈독해질 수밖에 없다. 이것이 이번 여행의 부수적인 소득이다. 그래서 어쩌면 하찮을 수도 있는 우리 가족의 삽화를 글 속에 자주 집어넣어 그 소득을 독자들과 함께 나누고자 했다. '교진', '교산'인 두 아들의 이름을 우리 부부가 집에서 부르는 대로 '땡이', '방개'로 쓴 것은 우리의 느낌을 독자들께 있는 그대로 전달하기 위한 것이다. 땡이와 방개란 두 아들의 별명은 내가 어릴 때 가장 좋아하던 만화가 고(故) 임창 화백의 만화 주인공들에게서 따온 것이다. 이 같은 우리 가족의 에피소드들은 아무래도 다소 딱딱한 미술 이야기로 들어가기 전에 나름의 완충 역할을 해 줄 것이다.

마지막으로 이 책을 유럽 미술관을 여행하는 이들이 가이드 북으로도 쓸 수 있게 만들었다. 비록 감상의 기록에 치중해 다소 불충분하긴 하지만, 각 미술관의 특징과 연혁, 주요 소장품들을 꼬박꼬박 챙겼고 미술관 소재지 등 관람에 필요한 정보들을 별도로 모아 놓았다. 유럽 미술관을 돌면서 가장 인상적인 풍경의 하나는 다양한 일어판 미술관 안내서를 들고 감상하는 일본인 관람객들의 모습이다. 현재 일본에는 세계 미술관 안내서만도 10종이 넘게 출간되어 있는데, 이 같은 안내서가 일본인 관광객들의 유럽 문화 이해에 얼마나 큰 도움을 줄 것인가는 의문의 여지가 없는 것이다. 우리나라에서 첫 본격 유럽 미술관 순례기를 자부하는 이 책이 이 땅에서 그 발걸음을 온전히 이끄는 향도의 역할을 했으면 하는 게 글쓴이의 주제넘은 바람이다. 부디 짜임새 있고 알찬 세계 미술관 안내서들이 잇따라 나와 이 책의 부족한 점을 빨리 보완했으면 하는 바람 또한 절실하다.

　　책을 마무리지으려니 감사드려야 할 분들의 얼굴이 떠오른다. 누구보다 먼저 이 책의 출간을 가능하게 해 준 학고재 출판사 우찬규 사장께 감사드리지 않을 수 없다. 여행 및 출판 계획을 알리고 지원을 요청한 필자에게 단 1초의 재고도 없이 전폭적인 지원을 약속한 우 사장의 도움이 없었다면 이 책의 발간은커녕 우리 가족의 유럽 미술관 여행 자체가 불가능했을 것이다. 그가 단순한 출판사 사장이 아니라 한 사람의 애정 많은 미술인이었기에 가능했던, 하나부터 열까지 글자 그대로 전폭적인 지원이었다. 덕분에 평론가로서 유럽 미술의 흐름을 한눈에 개관해 볼 수 있었던 나는 그 고마움을 평생 잊을 수 없을 것이다.

　　이 책을 만드는 데 온갖 수고를 아끼지 않은 학고재 출판사 편집부 식구들께도 깊은 감사를 드린다. 책에 대한 애정으로 똘똘 뭉친 편집실의 '밤을 잊은' 땀흘림은 책이란 과연 한 사람이 만드는 것이 아님을 새삼 깨닫게 한 아름다운 장면이었다.

「한겨레신문」 문화부 신연숙 선배와 임범, 차기태 기자께도 감사드린다. 문화부장으로서 「한겨레신문」에 유럽 미술관 여행 시리즈를 연재하도록 허락해 준 신 선배의 도움이 없었다면, 책의 발간 이전에 신문 연재를 통해 독자들과 만나 그들의 반응을 미리 체감하는 기회를 갖기 어려웠을 것이다. 신문을 위한 글쓰기는 특히 책을 위한 글쓰기에 앞서 머리를 정리하는 데 무엇보다 큰 도움이 되었다. 또 임범, 차기태 두 담당 기자의 호의와 적극적인 도움도 신문 연재를 계속해 나가는 데 큰 힘이 되었다.

신문 연재를 보고 그때그때 격려하거나 질책한 독자들께도 이 자리를 빌려 감사의 말씀을 드린다. 특히 고려대의 한 독자분과 광주의 미술사학도, 의사 부부 등 오기나 잘못된 미술관 사진 등을 바로잡는 데 힘써 주신 분들께 감사드린다.

또 갓 나온 고단샤의 세계 미술관 안내서를 여행에 참고하라고 일부러 챙겨서 보내 준 무라마쓰 선생께도 감사드린다. 일본 여행 때 통역을 해 줘 가까워진 무라마쓰 선생은 한국에 대한 지대한 애정을 가진 고교 역사 교사로, 우리 문화를 일본에 소개하는 데 남다른 관심이 있는 분이다.

그리고 마지막으로 여행 내내 많은 고생과 어려움을 견디며 다른 식구들을 보살피기에 바빴던 사랑하는 아내와 아무 탈 없이 여행을 다녀온 씩씩한 땡이, 방개에게 마음 깊은 곳에서부터 따뜻한 마음을 보낸다.

1995년 6월 17일
이주헌

1권
차례

2권
차례

영국 런던

테이트 브리튼

도덕적인 예술 뒤엔 관능의 그림자가

"무사 안일에 빠져 기득권 유지에 급급한 작자들이 문제야."

"이대로 보고만 있을 수는 없다고. 뒤집어엎어야 돼. 반역이라고? 그래도 좋아, 더 이상 참을 수는 없어!"

"다들 옳은 말이야. 하지만 아직 우리는 힘이 없잖나. 은인자중할 필요가 있네. 공개적으로 목소리를 높이는 것보다는 비밀결사를 만드는 게 어때? 때가 이르면 우리의 결집된 힘이 드러날 걸세."

이 대화만을 접한 사람은 어느 우국충정에 사로잡힌 열혈 지사들이 정치적 변혁을 도모하며 모종의 음모를 꾸미고 있다고 생각할 것이다. 그러나 이런 대화가 얼핏 섬약해 보이는 젊은 화가들 사이에서 나온 것이라고 한다면 고개를 갸웃하지 않을 수 없을 것이다.

때는 1848년 여름 어느 날, 영국 화가 존 에버렛 밀레이의 집에 그 또래의 젊은 동료 화가 윌리엄 홀먼 헌트와 단테이 게이브리얼 로세티가 찾아왔다. 이들은 서로 한바탕 열변을 토했다. 이들이 한 목소리로 규탄한 것은, 르네상스의 거장 라파엘로 이후 유럽의 미술이 악순환을 거듭해 왔을 뿐 아니라 자신들의 배움터인 영국 왕립 아카데미와 아카데미 출신 미술가들이 영국 땅에서 그 악순환의 선봉에 서 왔다는 것이다. 이들은 "예술은 도덕적이어야 하며, 자연에 대해 진실해야 하고, 또 신 앞에 정직해야 한

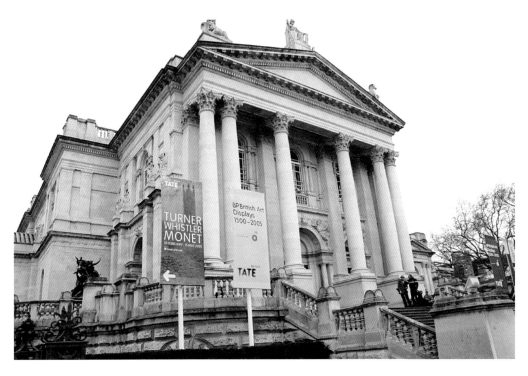

다”고 스스로에게 엄숙히 다짐했다. 정의의 사도들의 출정식 같은 장면이 아닐 수 없었다.

　퇴락해 온 유럽 미술의 흐름을 개혁하고 순수함을 되살리자는 이들의 맹세는, 그때나 그 이전이나 미술인들 사이에서 흔치 않았던 중세적 비밀결사 ‘라파엘 전파 형제단(Pre-Raphaelite Brotherhood)’을 결성하는 데까지 나아갔다. 현대 사회, 그리고 현대 미술이 고고의 성을 울리는 시점에서 졸지에 웬 ‘중세의 기사들’이 나타난 것이다. 나름의 기사도를 앞세운 채.

　이들의 이 같은 순수 지향, 도덕 지향은 그러나 사실 영국 미술의 전통에 있어 전혀 생소한 것은 아니다. 영국 미술을 훑어볼 때 이 순수와 도덕의 가치관을 함수로 작품 감상의 방정식을 풀어 보는 것은 나름대로 의미 있는 일이다. 순수와 도덕이 작품 제

작의 최고 기준이 될 수는 없으나 영국 미술에서는 이 부분이 시시때때로 상당히 중요한 저울로 작용해 왔다. 그 방정식 풀이의 가장 좋은 장소가 바로 영국 회화의 전개 과정을 일목요연하게 보여주는 테이트 갤러리다.

테이트 갤러리는 옛 이름이고 이제 이곳은 테이트 브리튼이다. 그러나 본문을 가급적 옛 글 그대로 살리려 했기에 예전에 사용하던 이름을 고치지 않고 그대로 두었다. 독자의 이해를 돕기 위해 여기서 이 미술관이 겪은 그동안의 변화를 잠깐 언급한다.

테이트 갤러리는 1897년 옛 밀뱅크 교도소 자리에 건물을 짓고 개관했다. 당시 공식 명칭은 국립 영국 미술관이었다. 그러나 이 미술관은 처음부터 설립 기금을 낸 헨리 테이트 경의 이름을 따 테이트 갤러리로 불렸다. 테이트가 공식 명칭이 된 것은 1932년의 일이다. 테이트 경은 자신의 19세기 회화와 조각 컬렉션을 통째로 국가에 기증했는데, 이후 내셔널 갤러리로부터의 영국 회화 이관과 휴 레인 경의 근대 회화 기증 등으로 수장품이 급속히 확대되어 한동안 근세 이후의 영국 미술과 20세기 현대미술에 관한 한 영국 내 최고의 컬렉션으로 기능하게 되었다.

그러다가 2000년 봄, 20세기와 그 이후의 현대미술만을 담당하는 테이트 모던이 뱅크사이드의 발전소를 개조해 초대형 미술관으로 새로 문을 열게 되면서 테이트 갤러리의 현대 미술 작품들이 테이트 모던으로 옮겨지게 되었다. 결국 테이트 갤러리에는 영국 미술 작품만 남게 되었으며, 자연히 이름이 테이트 브리튼으로 변경되었다.

테이트 브리튼의 영구 소장품은 건물 좌우로 괄호 치듯 자리한 20여 개의 전시실에 시대별로 디스플레이되어 있다. 1500년대부터 최근까지의 영국 미술을 망라한다. 이 전시실들 안쪽에서는 특정한 작가나 주제를 위한 전시가 마련되어 있고, 더빈 갤러리가 있는 미술관 중심의 긴 홀은 특별전을 위한 장소로 활용된다. 테이트 브리튼의 전면 오른쪽으로 붙어 있는 클로어 갤러리에는 모두 10개의 전시실이 있다. 이곳에는 영국 낭만주의의 대가 터너의 걸작들이 설치되어 있다.

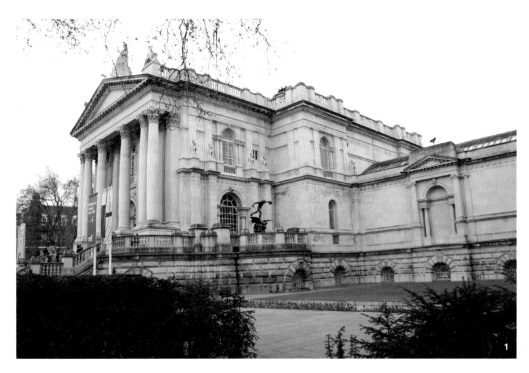

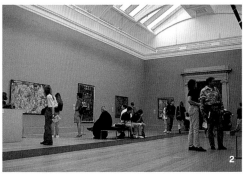

1. 입구 오른쪽에서 바라본 테이트
브리튼
2. 자연 채광을 이용한 전시실 내부
3. 그림을 감상하는 사람들

도덕적인 예술 뒤엔 관능의 그림자가

테이트는 템스와 끝없이 작별하고

램버스 다리를 왼편에 둔 테이트 갤러리는 그 다리 아래로 유유히 흐르는 템스 강과 끝없이 작별하면서 서 있다. 강에 면한 미술관. 그 허허롭고 평화로운 표정이란…. 테이트는 바로 그런 부드러움으로 오히려 보는 이에게 강렬한 인상을 심어 주는 미술관이다. 정면의 코린트식 기둥이 화려하지만 박공의 단단하고 간결한 표정으로 인해 전체의 인상은 단아한 느낌이다.

유럽 미술관 순례의 첫 방문지 테이트 갤러리에 도착한 시간은 정오 무렵. 새벽 5시 반 히스로 공항에 내린 뒤 템스 강 아래쪽 '유로타워'라는 한 유스호스텔에 짐을 풀었다. 간단히 샤워를 하고 대장정에 나선 우리 네 식구는 첫날임에도 불구하고 씩씩하게 줄달음질쳐 왔다. 오늘은 마침 일요일. 일요일은 개장 시간이 오후 2시여서 아직 미술관 문이 닫혀 있다. 주위도 한산한 편이다. 사실 김포공항에서 홍콩을 거쳐 런던에 이르는 장거리 비행기 여행의 피로도 있고 시차 문제도 있어 오늘 하루는 쉴까 했으나 대장정을 시작하는 마당에 신발 끈을 바짝 조이는 게 '전사의 도리'라고 생각해 출정을 강행했다. 그렇게 충혈된 눈동자 8개는 가쁘게 낯선 환경에 정신없이 앵글을 맞췄다.

노점에서 산, 기름기 많은 2.1파운드짜리 햄버거와 1.9파운드짜리 핫도그 몇 개를 집시들처럼 길에 나앉아 먹은 뒤 잠시 강변을 따라 걸으며 망중한을 즐겼다. 카메라에 미술관의 모습도 여유 있게 담았다. 이윽고 미술관 문이 열리자 어느덧 무리를 이룬 관람객들이 현관으로 빨려 들어간다. 비로소 유럽 미술관 순례의 '개막 테이프'를 끊는다는 설렘과 몸뚱어리를 바짝 죄어 오는 전의가 느껴진다. '시작이 반'이라고 했으니 차근차근 우리의 여정을 풀어 나가리라!

그런데, 미술관 입구에 들어서자마자 땡이가 돌연 주저앉으며 바닥에 누워 자겠단다. 서울 시각으로는 지금이 새벽 무렵. 방

개는 이미 유모차 안에서 꿈나라 행이다. 큰애가 잠들면 업거나 안고 작품 감상을 해야 하는데, 이건 보통 일이 아니다. 비행기 타고 올 때 시차 문제를 고려해 애를 많이 재우기는 했으나 별 효험이 없는 것 같다. 좁은 좌석이지만 옆에 앉은 홍콩계 영국 아가씨가 친절하게도 팔걸이를 치우고 땡이를 끌어안다시피 하며 푹 재워 주었다. 그렇지만 지금 땡이에게는 그게 아무런 효험이 없다. 아이가 바닥에 누워 연신 하품을 해대며 시위하니 어쩔 수가 없다. 안고 갈 수밖에.

성(聖) 속의 속(俗), 라파엘 전파

테이트에서 나의 최대 관심사인 라파엘 전파 그림들을 만나노라니 가벼운 흥분이 밀려왔다. 내가 라파엘 전파에 대해 관심을 갖는 이유는 이들의 예술이 혁신적이고 독창적이어서가 아니

다. 오히려 그 면에서는 같은 영국 작가라 하더라도 터너나 컨스터블, 블레이크를 더 높게 평가하고 싶다.

라파엘 전파의 그림에는 무엇보다도 순수와 이상을 내세우면서도 세속적인 욕망으로 버무려진 인간의 모습이 있다. 개혁적인 예술을 추구하면서도 그것이 매우 보수적인 형태를 띠는 희한한 어그러짐이 있다. 그렇게 모순적이었다는 점에서 그들은 그들이 비판한 빅토리아조의 다른 미술가들과 오히려 닮았다. 그 바탕에는 당대의 슈퍼파워로서 영국 사회가 누린 번영, 자부심, 도덕주의와 그 뒤에 가려진 중증의 위선, 사회 갈등, 제국주의 모순이 하나의 뿌리로 자리하고 있다 하겠다. 그러므로 라파엘 전파의 그림은 본질적으로 가장 영광스러웠던 시절 영국 사회의 모순을 전해 주는 그림이다. 그 모순을 나는 무엇보다도 진하게 느껴 보고 싶었던 것이다.

밝은 화면과 정밀 묘사하듯 정교하고 꼼꼼한 표현, 문학적인 향취와 중세적인 분위기 등을 그 특징으로 하는 라파엘 전파는, 당시 지배 계층의 입맛에 영합하기 바빴던, 허식적이고 관능적인 아카데미즘과 엄격하고 이상화된 고전주의, 서민들의 잡다한 일상사를 다룬 소위 장르 페인팅(풍속화) 모두에 강한 반감을 품고 있었다. 이들의 이러한 '청산주의'는 당시 공고화되어 가던 부르주아 사회의 모순과 비인간적인 합리주의, 속물주의에 대한 날카로운 비판에 기초한 것이었으나, 부르주아지 말고도 새로운 사회 세력으로 급부상하던 프롤레타리아의 잠재력과 역사 발전의 추동력으로서의 산업화, 근대화 현상은 애써 외면한 것으로, 어떻게 보면 그들이 배격했던 부르주아지의 가치관보다 더 반동적이고 퇴영적인 성격마저 갖는 것이었다. 그들의 '변혁 목표'가 근본적으로 중세를 지향하고 있었으니 말이다. 라파엘 전파 역시 "대부분의 빅토리아인처럼 이상론자요 도덕가이며 위선적인 관능파"라는 아르놀트 하우저의 지적은 그래서 설득력을 얻는다.

이들의 이같이 다소 모순된 청산주의는 그러나 이들의 예술에 매우 매력적인 성취를 안겨 주었다. 라파엘 전파는 중세로 돌아가고자 했으면서도 도덕의식과 소재, 이콘적인 화사함만을 중세에서 구했을 뿐 형식 자체는 중세적인 표현 형식이 아니라 당대의 과학적인 자연주의를 적극 활용했다. 이 같은 중세 지향의 정신성과 '모던'한 자연주의의 절충은 애초부터 어울릴 수 없는 물과 기름의 조합 같은 것이었다. 그러나 그 같은 위태로운 결합이 있었기에 라파엘 전파는 중세, 낭만, 도덕, 환상, 현실, 합리적 표현, 욕망이 두루 얽혀 묘한 입지점을 갖는 독특한 미술을 빚어낼 수 있었다. 그들은 '낭만적인 바리새파'였고, 의식주의자로서 그들의 의식을 위한 형식을 무척이나 세련되게 발전시켰다. 이 같은 미묘한 불연속선의 짜깁기가 '성(聖) 속에 속(俗)이 충만한' 그들만의 독특한 형식 미학을 창출했던 것이다.

　　이 미술관에 전시된 라파엘 전파의 작품 중 사람들의 시선을 가장 많이 끄는 것은 밀레이(1829~1896)의 「오필리아」와 로세티(1828~1882)의 「베아타 베아트릭스」다. 밀레이의 '모던한 이콘' 「양친의 집에서의 그리스도」에서 무엇보다 라파엘 전파의 복고적인 의식을 더듬어 볼 수 있고, 빅토리아시대 부유층의 불륜을 고발한 헌트의 「깨어나는 양심」에서 그들의 엄숙한 도덕주의를 확인할 수 있지만, 아무래도 관람객의 눈길을 사로잡는 것은 '순수로 포장된 관능의 미학'이 두드러진 앞의 두 작품이다. 사춘기 때의 순수와 아름다움에 대한 동경을 새롭게 자극하는 듯한 그 그림들 앞에서 사람들은 나지막이 경탄을 쏟아 내기도 하고, 막연한 그리움과 운명이 자아내는 원초적인 슬픔을 더듬으며 깊은 한숨을 내쉬기도 한다.

　　「오필리아」는 밀레이가 셰익스피어의 비극 「햄릿」의 4막 7장을 소재로 그린 그림이다. 연인 햄릿에 의해 아버지가 살해당함으로써 미쳐버린 오필리아. 그녀가 지금 꺾은 꽃을 쥔 듯 띄운 듯 물

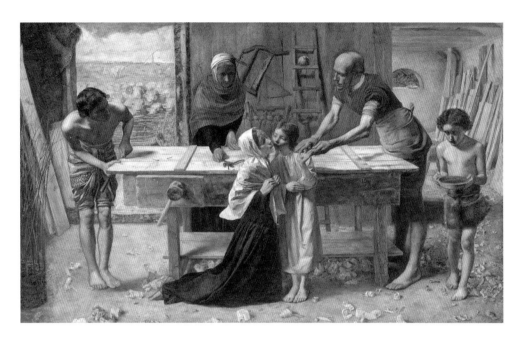

존 에버렛 밀레이, 「양친의 집에서의 그리스도」, 1849~1850년,
캔버스에 유채, 139.7×86.4cm

매우 꼼꼼하고 세밀하게 그려진 그림이다. 인물들의 자세와
배치는 다소 경직되어 부자연스럽다. 바로 이런 부분들이 중세의
종교화와 닮았다. 그러나 밝은 화면 처리와 사실적인 묘사,
감각적인 색채는 상당히 근대적이라는 인상을 준다. 이 낯선
절충에 매우 분노했던 사람이 찰스 디킨스다. 그의 평을 들어
보자.

"목공소의 실내를 보라. 앞쪽에는 … 가증스럽게 생긴 데다 목을
비딱하게 내밀고 훌쩍이는 붉은 머리의 소년이 있다. 잠옷을 입은
그 아이는 다른 소년과 근처 홈통이 있는 데서 놀다가 꼬챙이로
손을 찔린 것 같다. 그 손을 들어 무릎을 꿇은 여인이 바라보게
하고 있는데, 그녀의 추함은 거의 무시무시할 지경이다. 프랑스의
상스러운 카바레, 혹은 영국의 가장 천박한 술집에나 있을 법한
괴물 같아 주변의 다른 인물들과도 선명히 구별된다."

사실 종교화의 가장 큰 특징은 성스러움인데, 이 그림은
그다지 성스러운 느낌을 주지 않는다. 중세 종교화의 형식을
이었으면서도 근대적인 감성과 감각이 덧씌워져 성화의 아우라가
왜곡되었기 때문이다. 다소 우스꽝스러워 보일 정도도. 하지만
왠지 모를 쓸쓸함과 순수함, 아름다움이 느껴진다. 이제는 돌아갈
수 없는 '좋았던 시절(good old days)'에 대한 동경과 그리움이
담겨 있는 것 같다고나 할까.

디킨스가 '가증스럽다'라고 한 소년은 예수다. '무시무시할
정도로 추하다'라고 한 여인은 성모 마리아다. 소년의 왼손에 피가
맺혀 있는데, 이는 아버지의 목공일을 돕다가 생긴 상처다. 마리아
어깨 부근 나무판 위에 반쯤 박힌 못과 펜치, 그리고 핏방울
하나가 살짝 떨어져 있는 것이 보인다. 이게 상처의 원인이다.
손에 맺힌 핏방울이 떨어져 왼발 발등 위에도 핏자국이 생겼는데,
이 모든 게 예수의 고난을 상징한다. 오른쪽에서 물을 들고 오는
소년은 털옷을 입고 있는 것으로 보아 세례 요한이다. 그는
예수가 어른이 되면 지금처럼 그릇에 물을 담아 예수에게 세례를
줄 것이다. 배경 쪽 사다리에 앉은 비둘기가 '성령의 임재'를
나타내고, 울타리 뒤의 양떼는 목자를 기다리는 양을 의미한다는
점에서 이 그림은 예수를 중심으로 한 인류 구원의 섭리를
주제로 한 작품이라고 하겠다. 성화의 형태로는 좀 낯설어서
그렇지, 오늘날의 시각으로 보아서는 매우 개성적이고 특색 있는
작품이다.

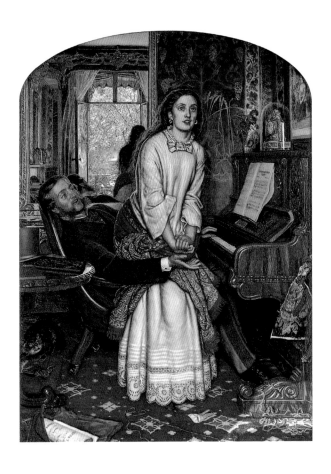

위에 누운 채 이승을 하직하려 하고 있다. 그녀의 눈동자는 먼 하
늘을 향하고 있고 옷은 풀어지는 영혼처럼 물속으로 번져 간다.
지옥의 심연인 듯 어두운 물빛에 강하게 대조되는 그녀의 하얀
목과 핏기가 채 가시지 않은 뺨이 순결한 인상을 전해 준다. 그런
가 하면 주위의 목초와 꽃 등은 아직 이승에 대한 미련을 못 버렸
는지 여전히 햇빛을 그리워하며 일상의 호흡을 간단없이 계속하
고 있다. 삶과 죽음이 갈리는 순간이다.

　　그 여인이 살던 집은 예전처럼 아름답고,

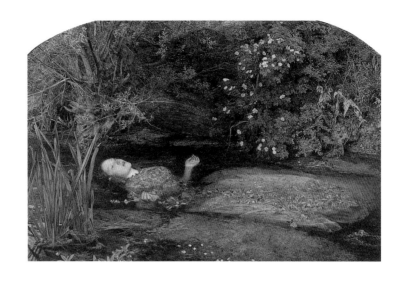

그 앞을 천천히 흐르던 강물도 여전히 아름답다.
처마부터 주춧돌까지 모두 흘러가는 물속에 잠겨
그 집은 꿈을 꾸고 있는 듯하다.

그러나 그 여인은 더 아름다웠지, 하지만 그렇게도 일찍 죽을 줄
이야!
지금쯤 그 여인의 삶에 대한 꿈도 끝났을 것이다.
그 여인 생전의 평화로운 모습은 아마도 더 완벽한 평화를 향하
여 천천히 변하고 있겠지.
— 테니슨, 「죽은 이를 위한 기도」

라파엘 전파가 열광했던 테니슨의 시처럼 밀레이의 오필리
아는, 오필리아로 상징되는 빅토리아 시대의 지고지순한 여인상
은 그렇게 일찍 죽음의 물 위에 누웠다. 한창 꽃피어 나는 여인
의 아름다움, 그 에로티시즘, 그리고 죽음, 그 대립. 그것은 억압
된 관능이었고 바로 그 억압에 의해 더욱 강조된 관능이었다. 여

기서 죽음은 도덕의 매개 고리다. 아버지를 죽인 자와의 사랑에서 헤어나기 위한 유일한 도덕적 수단이다. 순수주의자로서 밀레이는 그 '선한 죽음'을 주제로 택했으나, 종국에 그의 시선은 바로 그 주제에 의해 강조된 한 젊은 여인의 아름다운 눈동자와 부드러운 입술, 발그레한 뺨 위에 머물고 말았다.

「오필리아」가 죽음에 의해 억압된 관능을 매우 밀도 있게 형상화한 경우라면 '축복받은 베아트리체여'라는 뜻을 가진 「베아타 베아트릭스」는 죽음으로 인해 이제는 그리운 추억이 된 관능의 표정을 형상화한 경우다. 이 그림은 한 남자(단테)의 한 여자(베아트리체)에 대한 세상에서 가장 위대하고 순수한 열정을 주제로 하고 있으나 다른 한편 매우 위선적인 사랑의 발자취 또한 담고 있다. 작가 로세티 자신의 비극적인 사랑 이야기를 승화시키는 와중에서 그 순수와 위선의 이중주가 자연스레 환상의 선율을 탄 작품이다.

전반적으로 녹갈색조인 화면에 기도하듯 조용히 눈을 감은 여인이 앞으로 클로즈업되어 있고 역광으로 들어오는 부드러운 빛이 여인의 머리카락 주위로 붉은 아우라를 남긴다. 음영 속의 푸르스름한 긴 목, 반쯤 열린 입술, 반듯한 코, 살포시 감은 눈은 어디선가 본 듯한 아련한 인상으로 다가온다. 머리에 후광을 두른 붉은 새가 그의 손에 죽음의 상징인 양귀비꽃 하나를 막 떨어뜨리려 하고 있다. 몽롱한 느낌이 압도적인 가운데 명상에 잠긴 듯한 여인의 포즈가 주변 분위기를 차분하게 가라앉힌다.

소녀 취향이라고도 할 수 있을 짙은 감상의 파장이 형태의 경계를 지워 버리는 부드러운 붓질을 따라 흐르고 있다. 배경에 보이는 두 인물은, 왼편의 붉은 옷을 입은 사람이 베아트리체이고 오른편의 진녹색 옷을 입은 이가 단테다. 그들 뒤로 사랑의 무대인 이탈리아 피렌체 시가 아련하게 모습을 드러내고 있다. 마치 성모 옆의 성인들처럼 두 사람은 그림 속의 여인을 돋보이게

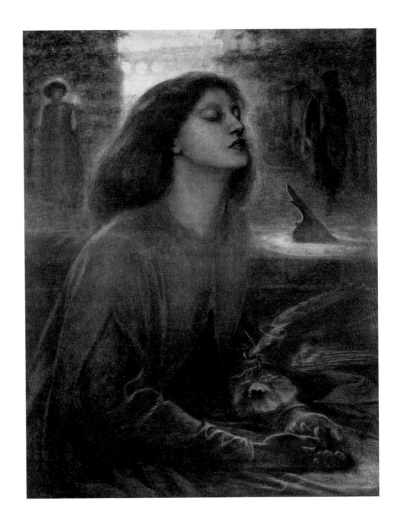

단테이 게이브리얼 로세티, 「베아타
베아트릭스」, 1864~1870년,
캔버스에 유채, 86.4×66cm

하려 둘러서 있다.

두 그림의 모델이 된 엘리자베스 시달은 라파엘 전파의 회원
모두가 좋아했던 모델이었다. 크랜번 방앗간에서 그를 처음 만난
화가들 가운데 로세티(영문학 사상 중요한 시인이기도 하다)는
그의 열정적인 연인이 되었고 1860년 마침내 그와 결혼하기에 이
른다. 시와 그림으로 사랑을 나누던 두 사람은 로세티의 외도와
시달의 사산, 두 사람의 약물 복용으로 엉망진창이 되어 갔고, 마

침내 시달이 아편 과다 복용으로 죽게 되는 비극을 맞는다. 말이 과다 복용이지 사실상 자살한 것이었다.

「베아타 베아트릭스」는 바로 그 비극적 사랑에 대한 로세티의 추념이자 이상화 작업이다. 생전의 애정을 단테의 도덕적 사랑에 기대 승화시킴으로써 거룩함의 인증을 받고 신비주의의 요소를 더해 옛 파국과 불행을 교묘하게 은폐하고 있다. 로세티는 사랑의 지고지순함과 거룩함을 노래하고 있지만, 현실에 있어 그의 사랑은 욕망의 상처로 얼룩져 있다. 그는 다시 한 번 '위선자'가 된다. 그러나 사랑을 잃고 나서야 그것을 그리워하고 추억하는 '위선'은 대부분의 인간에게 공통된 것이다. 누가 그 위선을 탓할 수 있을까. 그래서 이 그림은 더욱 슬픈 사랑의 노래로 다가온다.

> 생명의 수행원으로 큐피드의 날개와
> 깃발을 단 하나의 영상이 다가왔다.
> 천에는 아름답고 고귀하게 수놓여 있다.
> 오, 영혼이 떠나 버린 얼굴, 그대의 모습과 색조여!
> 어지러운 소리들, 봄이 일깨운 듯
> 내 마음속으로 그 힘은 솔기 솔기에서 흔들리고
> 모든 탄생의 어두운 눈이 신음하고 새로웠던
> 기억할 수 없는 시간처럼 자취 없이 질주해 갔다.
>
> 그러나 베일을 쓴 여인이 다가와 깃대에 날리는
> 깃발을 올리고 달라붙었다. 그리고
> 그 날개에서 깃털을 하나 뽑아
> 그의 입술에 대어 봤지만 움직이지 않았다.
> 그러자 내게 말했다. "보라, 숨이 멈췄다.
> 나와 사랑은 하나요, 나는 죽음이다."
> ― 로세티, 「사랑에 깃든 죽음」

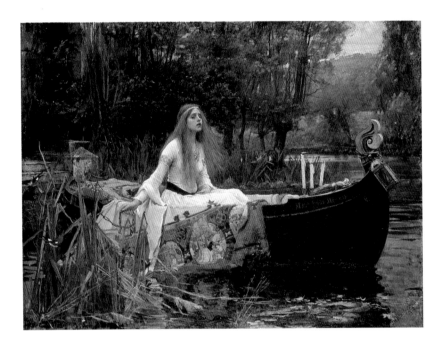

존 윌리엄 워터하우스, 「레이디 샬럿」, 1888년, 캔버스에
유채, 153×200cm

　1848년 결성된 라파엘 전파는 1853년에 해산했으나 19세기
말까지 그 영향은 계속 이어졌다. 애초에 라파엘 전파 형제단으로
구성된 멤버는 모두 일곱 명이었다. 헌트와 로세티, 밀레이 외에
로세티의 동생인 윌리엄 마이클 로세티, 제임스 콜린슨, 프레더릭
조지 스티븐스, 토머스 울너가 그들이다. 이들과 더불어 번존스,
윌리엄 모리스, 포드 매덕스 브라운, 존 브렛 등이 각자의 방식으로
그 미학을 공유했고 로런스 알마타데마, 프레더릭 레이턴, 존
윌리엄 워터하우스와 같은 화가도 그 영향을 적잖이 받았다.
그렇게 볼 때 라파엘 전파는 소멸 시점과 관계없이 꾸준히 그리고
광범위하게 영국 화단에 영향을 미친 운동이라 할 수 있다. 특히
로세티의 그림에서 보는, 꿈을 꾸는 듯 아련한 갈망 속에 있는 여성
이미지는 많은 영국 화가들이 공유하는 여성 이미지가 되었다.
워터하우스의 「레이디 샬럿」에서도 그 이미지를 볼 수 있다.
　흰옷을 입은 아리따운 여인이 배에 몸을 싣고 어디론가
흘러간다. 이제 곧 해가 질 것 같은데, 여인은 배에서 떠날 생각이
없는 듯 깊은 상념에 잠겨 있다. 그 상념이 아련한 노래가 되어
우리의 마음에 밀려온다.
　이 그림은 테니슨의 시를 토대로 한 그림이다. 배경은 아서 왕

시대다. 레이디 샬럿은 어두운 탑 안에 갇혀 세상을 거울로만
보도록 허락 받은 여인이었다고 한다. 그녀는 그 운명에 묵묵히
따랐다. 그러나 씩씩하고 잘생긴 원탁의 기사 랜슬롯 경을 처음
본 순간 그녀는 그를 향한 뜨거운 열망에 사로잡히고 만다.
사랑을 위해 숙명을 어기기로 마음먹은 그녀는 죽음이 기다리고
있음을 알면서도 탑을 벗어나 세상으로 나아갔다. 거울은 그렇게
깨어졌고, 그녀는 랜슬롯 경이 있는 카멜롯으로 흐르는 강을
따라 배를 타고 정처 없이 흘러가게 된다. 며칠 후 배가 카멜롯에
이르렀을 때 기사들이 발견한 것은 그 배 안에 자는 듯 누워 있는
레이디 샬럿의 아름다운 주검이었다.
　그림 속의 레이디 샬럿은 지금 저물어 가는 해뿐 아니라 저물어
가는 자신의 생명도 보고 있다. 하지만 그녀는 두려워하지 않는다.
사랑과 자존은 목숨보다 귀하다. 진정한 자유와 해방을 얻기
위해서는 생명마저도 포기할 수 있다. 그 결단을 레이디 샬럿은
생의 마지막 노래로 아름답게 승화시키고 있다. 유리처럼 투명한
표정으로 십자고상(예수가 십자가에 달려 고통당하는 모습의
상)을 바라보는 그녀의 얼굴에서 영롱한 빛이 나는 것 같다.
볼수록 매력적으로 다가오는 그림이 아닐 수 없다.

라파엘 전파의 이 같은 의식 세계는 어떤 면에서는 이른바 신보수주의와 유사한 부분이 있다. 이데올로기가 종언을 고한 시대, 가정과 신앙을 중시하는 보수적 도덕관을 사회의 정신적 구심으로 삼고, 하이테크·멀티미디어 시대의 생활양식과 고도 자본주의, 개인주의 현실을 추수하는 가치관. 그 과도기성과, 내용과 형식의 불일치가 라파엘 전파의 그것과 흡사하게 느껴지는 것이다.

그러나 비록 십자군처럼 자기모순으로 스러졌어도 라파엘 전파에게는 나름의 순수함이 있었고 그에 따른 독특한 예술적 성취가 있었다. 그 순수함과 독특한 예술적 성취가 지금도 무지개의 잔상 같은 매력으로 세계 각지 미술 애호가들의 발을 잡아 끈다.

인생 극장에 주목한 호가스

영국 회화에서 도덕적인 외침으로 큰 인기를 얻은 화가가 18세기 중반의 윌리엄 호가스(1697~1764)다. 그가 도덕 주제로 유명한 풍속화가가 된 데는 외국 화가를 선호하던 당대 영국 애호가들의 취향이 자리하고 있었다.

호가스 이전 영국 미술은 초상화 쪽에 주로 수요가 있었는데, 그 수요도 일찍부터 한스 홀바인이나 안토니 반 다이크 같은 해외 명망가들이 초청되어 잠식해 버리곤 했다. 자신의 재능에 대한 확신이 있었으나 '선지자를 알아주지 않고 외국산만 찾는' 고향에 대해 실망한 그는, 나름대로 영국 대중들을 사로잡을 그림의 형식을 궁리했다. 이른바 '대중화 작업'에 나선 것이다. 그는 영국의 청교도 전통에 착안해 그림도 나름의 사회적 효용이 있다는 걸 보여주고 그것을 구매 동기로 삼도록 해야겠다고 작심했다. 우리 식으로 이야기하자면 '권선징악'의 교훈을 모든 사람들이 이해할 수 있는 방식으로 그려 감동을 줌으로써 그의 예술

에 대한 관심을 제고시키겠다는 전략이었다. "근대의 도덕 주제를 드라마처럼 그리겠다"라는 게 그의 목표였다.

1731년 작인 「거지의 오페라」 연작은 바로 그의 도덕 주제 그림과 풍자 그림의 효시다. 「거지의 오페라」는 이탈리아의 오페라 형식을 빌려 서민적인 음악극으로 만든 발라드 오페라로, 그 내용 중에는 노상강도인 주인공이 사형을 선고받자 그와 결혼했다고 주장하는 두 여인이 무릎을 꿇고 그의 구명을 호소하는 장면이 나온다. 호가스는 그 장면을 「거지의 오페라 6」에 담았다.

이 그림에서 주의해 보아야 할 것은 무대 맨 오른쪽에 앉아 있는, 훈장을 단 귀족이다. 당시 고위층 인사들은 무대 위에서 극을 감상할 특권이 있었다. '볼튼'이란 이름을 가진 이 공작은 바로 그 극에서 열연 중이던 하얀 옷의 프리마돈나와 한참 사랑에 빠져 있었다. 그는 여주인공보다 스물세 살이나 많았고 이미 결혼한 몸이었다. 호가스가 그를 굳이 그림에 그려 넣은 이유는 자명하다. "극중 노상강도의 중혼과 이 귀족의 사실상 중혼 관계, 과연 어느 것이 더 도덕적으로 우월한가?"라는 질문을 던지기 위

윌리엄 호가스, 「거지의 오페라 6」, 1731년, 캔버스에 유채, 57.2×76.2cm

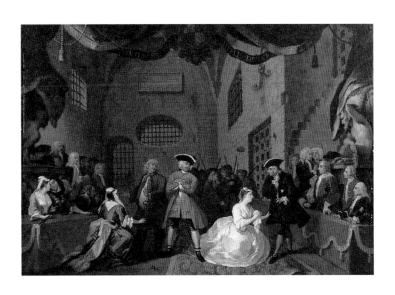

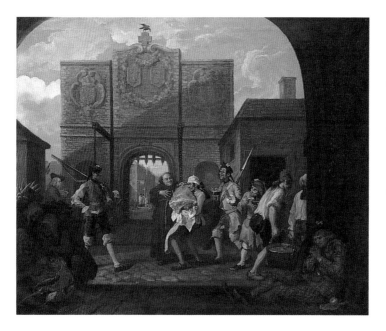

윌리엄 호가스, 「오, 그리운 영국의 구운 쇠고기」, 1748년, 캔버스에 유채, 78.8×94.5cm

1748년 호가스가 두 차례 프랑스를 방문한 뒤 그린 그림이다. 당시 프랑스에서 스파이 혐의를 받고 체포된 경험 때문에 반(反) 프랑스적 풍자를 나타냈다. 프랑스 대혁명이 일어나기 전의 프랑스를 생생하게 엿볼 수 있는 그림으로, 극심한 빈부 격차와 가톨릭교회의 폐해에 초점을 맞췄다.

한 것이다. 그런 질문은 실은 지배층에 대한 조롱이자 야유였다.

테크닉 면에서 호가스의 그림은 형태 묘사가 소박하고 구성이 다소 복잡한 편이다. 내용의 서술에 매달려 전체 공간을 설명적으로 꾸미다 보니 조형성은 떨어지고 장면이 매우 서술적으로 구성되어 있다. 그런데 이게 대중들에게 크게 어필했다. 왜냐하면 바로 이 같은 서술성이 다른 그림들에 비해 주제의 이해를 훨씬 높여 주었기 때문이다. 뿐만 아니라 그림이 연극 같으니 '극적 재미'도 높았다. 당대인들의 입장에서는 텔레비전 드라마를 보는 듯한 재미가 있었을 것이다.

이 그림 이후 호가스는 굶주리는 프랑스인들을 풍자한 「오, 그리운 영국의 구운 쇠고기」, 방탕과 나태로 인해 범죄와 죽음에 이르는 「탕아의 일생」 연작(소안 미술관) 등을 계속 그려 명성과 부를 얻었다.

그의 도덕 주제 그림과 관련해 눈여겨보아야 할 또 한 가지

도덕적인 예술 뒤엔 관능의 그림자가

사실은 그의 도덕 주제가 그의 그림을 상당히 문학적으로 만들었다는 것이다. 라파엘 전파의 그림도 사실 꽤 문학적이라고 할 수 있는데, 이 같은 현상은 메시지를 강조하는 회화에서는 동서고금을 막론하고 보편적인 것이다. 호가스의 문학적 지향은 밀턴의 『실낙원』을 토대로 「악마, 죄와 죽음」이란 미완성 작품을 남기는 것으로 이어지기도 했다. 그 구성은 후일 윌리엄 블레이크에게 영감의 원천이 되어 준다.

밀턴에 대한 호가스의 관심을 이은 윌리엄 블레이크(1757~1827)는 시인이자 신비주의자로서 당대의 기인으로 통한 천재 화가였다. 그는 전통 기독교와는 다른, 매우 영적인 종교관을 가진 이단아였다. 주지하듯 유럽의 18세기는 계몽주의의 시대였다. 이성과 합리주의의 가치가 크게 존중되고 종교나 관습, 제도의 주술과 편견으로부터 인간을 해방시키려는 노력이 줄을 이었다. 바로 그 이성과 합리주의의 시대에 블레이크는 신비주의와 중세 지향적 낭만주의에 사로잡혀 시대를 거슬러 살아갔다. 그런 그의 예술이 어떤 범주에도 속할 수 없는 매우 독창적이고 개성적인 주제와 양식으로 전개된 것은 지극히 당연한 일이었다.

블레이크는 하늘의 사자로부터 규칙적인 방문을 받곤 했다고 한다. 그의 환상과 비전이 신의 직접적인 계시였다는 것이다. 그런 그의 종교관은 전통적인 기독교와는 다소 거리가 있었다. 블레이크는 창조주를 전제적인 입법자로 묘사했다. 선악에 대한 관념에 있어서도 블레이크는 전통적인 가치관과 다른 관점을 갖고 있었다. 블레이크는 선과 악, 천국과 지옥, 천사와 악마, 영혼과 육체의 이분법은 기성 종교가 만들어 낸 것이며, 이는 이성과 에너지의 역동적인 관계 속에서 사라져야 하는 역사의 잔재라고 보았다. 천국과 지옥의 결혼이 이뤄져 이분법이라는 것 자체가 없어져야 한다고 믿었다. 그의 시 「천국과 지옥의 결혼」은 그래서 다음과 같은 구절을 담고 있다.

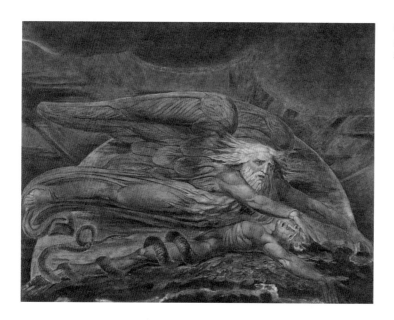

윌리엄 블레이크, 「아담을 창조하는
신」, 1795~1805년, 잉크 채색 판화
위에 수채, 43.1×53.6cm

대립 없이 진보는 없다. 끄는 힘과 반발하는 힘, 이성과 에너지,
사랑과 미움은 인간의 실존에 필수적이다. 이런 대립으로부터 종교
가 선악이라고 부르는 것이 생겨난다. 선은 이성에 복종하는 수동적
인 힘이다. 악은 에너지로부터 솟아나는 능동적인 힘이다.

이런 독특한 사유의 소유자답게 블레이크는 중세 고딕 성당
의 장려함과 영감, 미켈란젤로풍의 웅혼한 예술적 기상을 융해시
켜 그만의 독특한 낭만적 신화의 이미지들을 창조했다. 「아담을
창조하는 신」, 「생명의 강」, 「뉴턴」 등 묵시록 같은 그의 그림은
주로 동판 기법과 수채를 혼합한 형식에 자신의 시를 더한 것이
어서 그만큼 사유의 깊이가 느껴진다. 이들 그림과는 약간 다른,
매우 코믹하면서도 장난스러운 그림이 「벼룩의 유령」이다. 기괴
하면서도 재미있게 생긴 이 벼룩의 유령은, 그의 꿈과 환상 가운
데 나타난 수많은 피조물들 가운데 특별히 동화적인 매력을 강

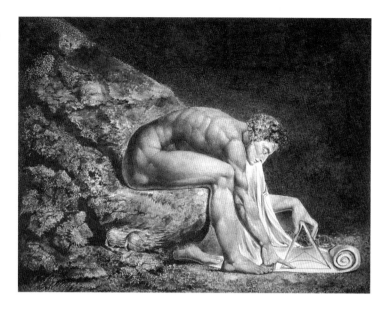

**윌리엄 블레이크, 「뉴턴」,
1804~1805년경, 채색 판화에 펜과
잉크, 수채, 46×60cm**

일종의 타락상을 묘사한 작품이라
할 수 있다. 깊은 바다 같은 어둠을
배경으로 한 남자가 웅크리고 앉아
있다. 그의 손에는 컴퍼스가 들려
있는데, 남자는 그 작은 도구로
우주를 모두 헤아려 보겠다는 듯
계산에 몰두하고 있다. 이 남자는
유명한 물리학자 뉴턴이다. 그의
컴퍼스는 이성의 상징이다. 뉴턴과
컴퍼스는 블레이크에게 인간의
타락과 한계를 보여주는 이미지였다.
낭만주의자답게 블레이크는 이성의
맹점을 혐오했을 뿐 아니라, 이성
자체를 사악한 지혜로 보았다.
이성과 과학을 대표하는 도구라는
점에서 컴퍼스 역시 우매함의 상징에
불과했다. 어떻게 메마른 이성으로
이 광활한 우주를 다 측량하겠다는
것인가? 어떻게 보이는 것만을
가늠하는 이성으로 보이지 않는
미지의 세계를 다 파악하겠다는
것인가? 블레이크에게 이런 이성의
무모한 전체주의는 인간으로부터
시의 생명력을 앗아갈 뿐이었다.
그래서 그는 말했다.
"예술은 생명의 나무요, 과학은
죽음의 나무다."

하게 풍기는 존재다. 그가 친구들에게 정색을 하고 엄숙하게 얘
기했다는 기록에 따르면, 그는 이 벼룩의 유령을 직접 봤고 그림
은 그 환영을 그대로 묘사한 것이라고 한다. 벼룩은 마치 공연을
끝내고 무대의 커튼 뒤로 사라지려는 배우처럼 보이는데, 아마도
이 커튼은 그의 침대 시트나 이불이 무의식적으로 연상되어 표현
된 것일 게다. 침대 시트와 이불만큼 벼룩의 거처로 '인기 있는'
게 어디 있을까. 벼룩들은 블레이크의 피를 무척이나 많이 빨아
먹었던 것 같다. 가히 시대와 엇박자로 산 사람만이 그릴 수 있는
도상이 아닐까 싶다. 그렇게 그는 동시대인들로부터 광인 취급을
받고 광인처럼 살다 갔지만, 그런 시대와의 불화로 그는 낭만주
의의 진정한 비조가 될 수 있었다.

블레이크는 영세한 상인의 아들로 태어났다. 어릴 때부터 성
경의 예언서나 묵시록 등을 즐겨 읽었고, 존 번연의 『천로역정』
과 밀턴의 시에 깊이 심취했다. 이런 문학적 지향과 더불어 고딕
미술의 매력이 그의 예술가적 진로에 큰 영향을 미쳤는데, 고딕

윌리엄 블레이크, 「벼룩의 유령」,
마호가니 위에 금박과 템페라,
21.4×16.2cm

미술은 그로 하여금 이성이나 합리성보다 인간의 심연과 상상력
이 갖는 힘을 새롭게 깨닫게 해 주었다. 이런 바탕 위에서 독창적
인 신화의 세계를 펼쳐 나가게 된 블레이크는 그 표현을 위해 그
림과 시 어느 것도 포기할 수 없다고 보고, 한편으로는 시를 쓰고
다른 한편으로는 그림을 그려 둘을 종합해 출판하는 일종의 '복
합 예술'을 선보였다. 이런 그의 예술 양식은 미술 시장에서 그의
위치를 더욱 어렵게 했으나 그는 고집스럽게 자신의 예술을 추구
해 나갔다.

영국 회화의 도덕적 전통과 관련해 빼놓을 수 없는 또 하나
의 중요한 인물은 풍경화가 컨스터블(1776~1837)이다. 그의 예
술관을 잘 살펴보면 도덕과는 무관한 장르로 보이는 풍경화가 어

떻게 도덕적 가치와 일정한 관계를 맺을 수 있는지 쉽게 이해할 수 있다. 그는 자연에도 진실하고 자신의 느낌에도 충실한 그림을 그리기 위해 애썼다. 이 둘을 조화시키는 것, 그래서 외적인 진실과 내적인 진실 모두에 충실한 것, 그것은 그에게 '도덕적 의무'였다. 회화는 이처럼 정직하고 진실한 것이어야 했다.

> 우리가 존재하는 이 낙원의 아름다움을 아는 이가 거의 없는 듯하므로, 결론적으로, 나는 우리를 둘러싸고 있는 자연에 늘 민감할 필요성을 자꾸 반복해 나타내야 한다. 우리는 풍경 속에 존재할 뿐이고 풍경의 피조물인 것이다.

풍경을 진실을 표현하는 하나의 방법으로 본 만큼 컨스터블은 과거 형식이나 전통이라고 무조건 따르지 않았다. 그는 틀에 박힌 수법들을 경멸했다. 오로지 '신의 진실을 받아들이는 창구'로서 자신의 맨눈을 신뢰해 정직한 풍경화, 자연 앞에 진실한 풍경화를 그렸다. 컨스터블의 이런 풍경화를 보고 그의 동생은 이렇게 말했다고 한다. "형이 그린 물방앗간을 보면 곧 돌아갈 것처럼 느껴져. 다른 화가들의 그림에서는 그런 느낌이 잘 안 드는데 말이야."

컨스터블 이전까지는 풍경화가 그리 중요한 분야로 인식되지 않았으나 진실과 정직성을 내세운 그로 인해 유럽 미술사에는 우리 식으로 표현하자면 이른바 '진경산수'의 새 길이 열렸다. 소년이 한가롭게 말을 타는 모습이 담긴 「플랫퍼드 방앗간」, 전형적인 영국 들판을 무던하고 푸근한 심안으로 그린 「햄스테드 황야」, 잿빛 바다 구름이 몰려드는 스산한 해변 풍경 「헤들리 성을 위한 스케치」 등은 진경산수의 향수를 지닌 한국인들의 망막에도 상당히 진실하고 친근하게 다가오는 그림들이다.

「헤들리 성을 위한 스케치」는 폭풍우가 지나간 템스 강 입

존 컨스터블, 「플랫퍼드 방앗간」,
1816~1817년경, 캔버스에 유채,
101.6×127cm

컨스터블은 1816년 결혼 후
런던으로 간 뒤 고향 서퍽을 자주
찾지 못했다. 하지만 고향 풍경은
그의 예술의 영원한 원동력으로
남았다. 고향의 방앗간을 그린 이
그림에서 말을 탄 소년이 두드러져
보이게 표현한 것도 어린 시절의
추억을 반영한 것이다. 소년이 화가
자신을 의미하는 듯 소년의 앞쪽에
사인을 했다.

존 컨스터블, 「헤들리 성을 위한
스케치」, 1828~1829년경,
캔버스에 유채, 122.6×167.3cm

도덕적인 예술 뒤엔 관능의 그림자가

구를 그린 그림이다. 그가 이 주제를 택한 이유는 분명했다. 바로 자신의 마음을 그대로 대변하는 듯했기 때문이다. 그가 이 그림을 그리기 얼마 전 그는 부인 마리아와 사별했다. 컨스터블이 부인의 죽음으로 얼마나 충격을 받았는지는 이 무렵 동생에게 쓴 편지에 잘 나타나 있다.

"시간이 지날수록 내 천사의 상실을 절감한다. 나는 다시 옛날처럼 느끼지 못할 것이다. 나에겐 세상 모든 게 다 바뀌어 버렸다."

그 고통과 슬픔을 표현한 「헤들리 성을 위한 스케치」는 아직도 하늘을 뒤덮은 잿빛 구름과 스산한 공기, 폐허로 남은 옛 유적 등으로 여전히 쓸쓸한 화가의 심사를 생생히 드러낸다. 물론 자연에 진실하려 한 화가이니 만큼 대기나 빛 등이 사실적으로 생생히 묘사된 것 자체가 이 그림의 중요한 감상 포인트이긴 하다. 그러나 사실적인 풍경을 그리면서도 그는 늘 자신의 느낌에도 충실하고자 했던 화가였다는 점에서 그 주관적인 감정의 표현도 세심히 살펴볼 필요가 있다. 그는 이렇게 자신의 고통과 폐허의 풍경을 하나로 이었다. 그리고 그 가운데서 초월적인 힘을 느꼈다. 잿빛 구름을 뚫고 은근히 다가오는 빛의 존재가 그것이다. 자연의 풍파도, 인간의 고통도 모두 초월적인 힘의 주재 아래 있는 것이다. 컨스터블의 「헤들리 성을 위한 스케치」는 우리가 진정 풍경의 피조물임을 그렇게 새삼 상기하게 한다.

이런 그의 표현은 밀레가 속한 프랑스의 바르비종파, 나아가 멀리는 인상파에까지 영향을 끼치게 된다.

마음을 휘어잡는 '보이지 않는 손'

"예술을 이렇게 즐길 수만 있다면 평생 가난하게 살아도 그

만일 것 같아."

숨 가쁘게 미술관을 돌고 나오는 길에 아내가 상기된 표정으로 말을 던진다. 테이트 관람이 꽤 강렬한 인상을 남긴 모양이다. 충분히 이해가 간다. 지난 1993년 난생 처음 파리의 루브르 박물관을 관람했을 때 나 또한 그 걸작들의 집합소에서 넋을 반쯤 빼앗겼다. 그것은 도저히 국내 미술관에서는 겪기 어려운 경험이었다. 우리의 미술 유산이 못나서는 아니다. 무언가 달랐다. 물론 소위 '주변 국가' 사람이 '중심 국가'에 와서 책으로나 보며 늘 경원하던 서양 거장들의 예술 작품을 실물로 본 데 따른 심정상의 인플레이션도 없지는 않았을 것이다. 그러나 단순히 그것만은 아닌, 마음을 휘어잡는 '보이지 않는 손'의 존재가 이들 유구한 유럽의 미술관에는 터줏대감처럼 자리하고 있었다. 오랜 세월 굳건히 이어져 온 문화 사랑이 그런 강력한 힘을 형성했을 것이다.

그동안 그림하고는 거리가 멀어 보였던 아내가 그렇게 감격스러워 하는 걸 보니 거듭 같이 오길 잘했다는 생각이 들었다. 그러나 '과연 얼마나 저렇게 미술 감상을 계속 즐길 수 있을까' 하는 의구심이 든 것도 사실이다. 앞으로 50여 일을 계속 미술관만 돌 것이므로 금세 진력이 나지 않겠는가.

"미술관 관람하다가 힘들면 얘기해. 나야 그림 보는 게 일이니까 그렇다 치고, 관광도 하다가 호텔에서 애들하고 쉬기도 하고…. 그냥 편하게 봐."

"글쎄, 생각보다 그림 보는 게 재미있는데? 애들만 힘들어하지 않으면 그림만 계속 보고 다니고 싶은걸."

주변에서 유럽 여행 다녀온 사람 가운데 유명 미술관에 갔다가 우선 그 규모에 질려 두어 시간도 되지 않아 돌아 나오는 경우를 많이 보았다. 어쨌든 아내의 출발은 순조로운 편이다. 평소 '미술 대중화'를 부르짖어 온 사람으로서 앞으로 아내의 관람 경험은 나에게 중요한 관찰 대상이 될 것이다. 이런 미술관 순례가

과연 평범한 젊은 주부를 얼마나 미술의 세계로 가까이 이끌 수 있을까?

경비원의 배웅을 받으며 관람객 중 맨 마지막으로 문을 나선 우리 가족은 파김치가 되었다. '남부여대'한 그 모습은 확실히 누가 봐도 '대책 없는' 것이었다. 그러나 이 장면은 앞으로도 줄기차게 반복될 같은 그림의 첫 장일 뿐이다. 그러므로 지금 무엇보다 가장 시급한 일은 체력 보강을 위해 빨리 저녁을 챙겨 먹는 일이다. 오늘은 비행기 안에서 만난 대학생 배낭족 최 모 군과 빅토리아 역 부근에서 만나 저녁을 함께 먹기로 했다. 런던에서 호텔 투숙을 포기하고 유스호스텔로 가게 된 것도 최 군의 종용 때문이었는데, 그는 불과 1백만 원을 가지고 40일 가량 유럽을 돌다 갈 거란다. 요즘 우리나라 젊은이들의 두둑한 뱃심에 새삼 감탄하지 않을 수 없다.

테이트 모던

시대를 이끄는 화력(畵力) 발전소

테이트 모던은 넘쳐 나는 테이트 갤러리의 현대 미술 컬렉션을 수장할 새 공간으로 2000년 5월 개관했다. 1992년 테이트 갤러리 이사회가 새 미술관을 세우기로 결정한 이래 8년여 만에 맺은 결실이지만, 따지고 보면 개관 이래 영국 미술만을 담당해 온 테이트 갤러리가 1917년 20세기 국제 미술의 흐름도 받아들이기 시작하면서 언젠가는 '분리 독립'해야 할 일이 현실화된 것이라 하겠다.

테이트 모던의 위치는 런던 중앙의 뱅크사이드에 있으며, 새천년 인도교로 세인트 폴 대성당과 이어져 있다. 세인트 폴 대성당은 다이애나와 찰스 왕세자의 결혼식으로 유명한 영국 국교회 성당이다.

원래 화력발전소 건물이었던 테이트 모던은 스위스 건축가 자크 헤어초크와 피에르 드 뫼롱의 설계로 지금의 모습을 갖추게 되었다. 애초의 발전소 건물 설계자는 영국의 상징처럼 되어 있는 빨간 공중전화 박스 디자인으로 유명한 자일스 길버트 스콧 경이었다. 철골에 벽돌로 외장을 한 이 건물에 동원된 벽돌만 4백20만 개가 넘는다. 인상적인 중앙 굴뚝의 높이는 99m. 미술관으로 거듭나면

발전소를 개조해 미술관으로 개관한 테이트 모던

템스 강 풍경
 새천년 인도교와 세인트 폴 대성당이 보인다. 새천년 인도교는 테이트 모던의 개관에 즈음해 놓은 보행자 전용 다리이다.

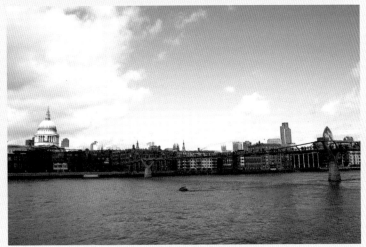

서 2층 구조의 라이트빔(lightbeam)이 건물 옥상에 설치되어 아웃테리어상의 변화를 주었다. 이 유리 공간은 바로 아래층으로 자연광을 통과시켜 주는 역할 외에 런던을 굽어보는 '전망대 카페'의 역할도 한다.

 테이트 모던이 이전까지의 다른 대형 미술관들과 크

게 구별되는 미술관으로서의 독특한 특징은 단순히 발전소를 미술관으로 개조했다는 사실 외에 소장품 전시가 전통적인 연대기적 구성에서 벗어나 주제에 따른 카테고리 구성 형식을 취하고 있다는 점이다. 처음 문을 열었을 때의 전시 구성은 '풍경/물질/환경'과 '정물/오브제/실생활', '역사/기억/사회', '누드/행위/신체' 등 네 개의 큰 카테고리로 이뤄졌다. 이후 몇 차례 변화가 와서 최근 (2015년)의 디스플레이는 '시와 꿈', '흔적 만들기', '에너지와 프로세스', '구조와 명료성' 등 네 가지 카테고리로 구성되어 있다.

테이트 모던은 모두 7개 층으로 이뤄져 있다. 애초에는 1~7층으로 표기했으나 2012년 이후 0~6층으로 표기하고 있다. 전시실은 0~4층에 집중 배치되어 있는데, 2층과 4층이 상설 전시 공간이다. 이 미술관이 20세기 이후의 미술을 망라하는 곳이니 만큼 키르히너, 들로네, 클레, 피카소, 브라크, 백남준, 보이스, 로스코, 세라, 비올라, 리히터 등 이 시대의 내로라하는 작가들의 작품이 다수 수장되어 있다.

테이트 모던 터바인홀

예전 발전소 터빈(터바인)이 있던 곳으로, 5층 높이의 공간이 그대로 뻥 뚫려 있다. 이곳에서는 근래 각광 받는 현대 미술가들의 작품전이 열리는데, 엄청나게 큰 사이즈의 작품 혹은 헤아릴 수 없이 많은 숫자의 오브제들이 놓여 관객의 시선을 단번에 사로잡곤 한다. 애니시 커푸어, 아이웨이웨이, 올라푸르 엘리아손, 터시타 딘, 리처드 터틀 등이 대표적인 초대 작가의 면면이다. 2015년부터 2025년까지 우리나라의 현대자동차가 이곳에 초대되는 작가들의 스폰서가 되어 전시를 후원하기로 협약을 맺었다. 사진에서 보이는 작품은 리처드 터틀의 「나는 몰라요. 직물 언어의 직조」. 그 밑에서 아이들이 놀고 있다.

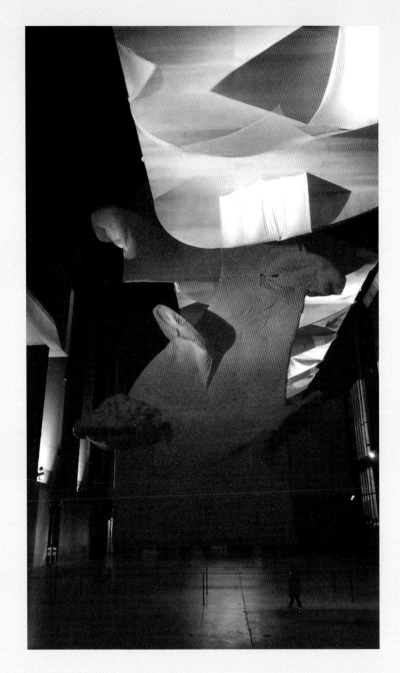

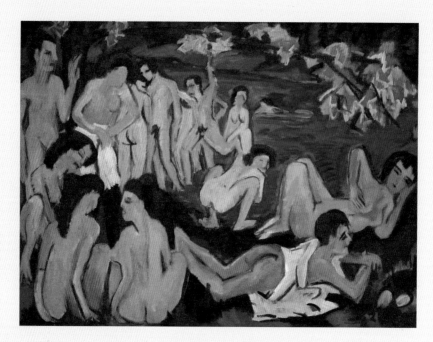

키르히너, 「모리츠부르크의 목욕하는 사람들」, 1909년, 유화, 151×199cm

　20세기 초에 독일에서 시작된 표현주의는 객관적인 외부 세계의 묘사보다는 주관적인 감정과 내면에서 일어나는 현상들을 표현하는 데 더 관심을 두었다. 왜곡되고 과장된 형태, 원시적이고 즉흥적인 표현, 거칠고 다듬어지지 않은 색채 등이 그 형식상의 특징을 이룬다. 당시 독일 표현주의 화가들의 근거지 가운데 하나는 드레스덴이었다. 그런데 드레스덴은 그 무렵 자연 휴양지로 이름이 높아 도시에서 많은 사람들이 휴양하러 오거나 여가를 즐기러 왔다. 처음에는 일반 휴양지였으나 언제인가부터 자연 속에서 벌거벗고 생활하며 일상의 스트레스를 씻으려는 이들이 모여 나체촌을 형성하게 되었다. 이른바 나체주의, 그러니까 네이처리즘(naturism)의 중심지가 된 것이다. 주변의 분위기가 이렇다 보니 표현주의 화가들은 자연히 함께 나체주의를 즐기고 이를 화폭에 수놓게 되었다.

　에른스트 루트비히 키르히너가 그린 「모리츠부르크의 목욕하는 사람들」은 당시 화가들의 그런 생활상을 잘 드러내고 있다. 그림 속의 푸른 강물과 신록은 자연의 건강한 생명력을 느끼게 한다. 이를 배경으로 일군의 벌거벗은 남녀들이 어우러져 자연이 주는 생명과 자유의 축복을 마음껏 즐기고 있다. 이들은 다름 아닌 화가와 그의 남녀 친구, 모델 들이다. 키르히너는 자신이

누리고 즐긴 모습 그대로를 이렇게 진솔한 붓으로 화폭에 담았다. 마치 만화를 그리듯 인체의 해부학적 특징을 무시하고 마음 내키는 대로 대상을 묘사한 데서 우리는 화가가 느낀 자유와 해방의 깊이를 짐작할 수 있다. 사람들은 벌거벗었으면서도 부끄러워하거나 감춤이 없다. 수영을 하거나 무리 지어 담소하는 그들의 모습은 삶은 드러낼수록 자연스러운 것이라는 생각이 들게 만든다.

　피붓빛이 녹색으로 물들어 있는 것 역시 자연을 향한 화가의 지칠 줄 모르는 정열을 반영하는 것이며, 또 아프리카 조각상들의 표면처럼 거칠고 투박한 필치도 자연의 충만한 생명감을 전해 주는 조형 요소로 작용한다.

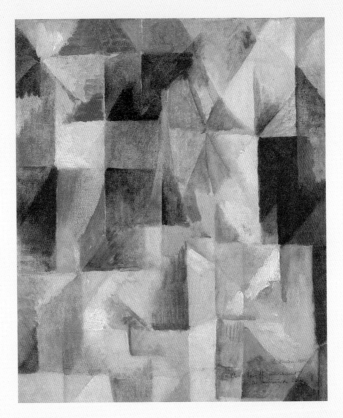

들로네, 「동시에 열린 창들」, 1912년, 캔버스에 유채,
45.7×37.5cm

오르피즘은 입체주의가 좀 더 추상화된 양태의 미술이라
할 수 있다. 오르피즘이란 명칭은 1911~1914년경 제작된
로베르 들로네와 그의 부인 소냐 테르크 들로네의 작품에 시인
아폴리네르가 붙인 이름이다. 들로네 부부의 작품은 레제와
피카비아, 뒤샹, 피카소, 브라크의 작품과 연관이 있다.

들로네는 애초 자신이 입체파 화가라고 생각했다. 형태를
해체한 입체파의 지향에 적극 동조한 그는 거기서 한 발 더
나아가 색채의 해체에도 깊은 관심을 가졌다. 프리즘에 빛을
통과시키면 분광이 되어 무지개 빛깔을 띠게 되듯이 그 또한
세계의 색채를 그처럼 해체된 원색들로 표현해 보고 싶었다.
이렇게 표현된 들로네 부부의 그림은 마치 아름다운 화음을
이룬 색채의 음악처럼 느껴지는데, 바로 이런 특성에 기대어
오르피즘이라 불리게 되었다. 널리 알려져 있듯 오르페우스는
그리스 로마 신화에 나오는 유명한 시인이다. 그가 류트를 타고

노래를 부르면 심지어 동물들까지 그 아름다운 음악에 깊이
매료되었다고 한다.

제목에 '창'이라는 단어가 들어가 있지만, 언뜻 보아서는 이
그림에서 구체적인 창의 이미지를 찾을 수 없다. 그저 사각형,
혹은 삼각형의 색 면들만이 화면에 가득한 그림이다. 그것들이
서로 반사하는 창을 생각나게 한다. 가만히 보면 그렇게 반사하는
창들 사이로 녹색 이등변 삼각형이 도드라져 보이는데, 이
삼각형은 에펠탑을 형상화한 것이다. 화가는 개선문에 올라가
거기서 바라본 에펠탑의 모습을 그림 속에 집어넣었다.

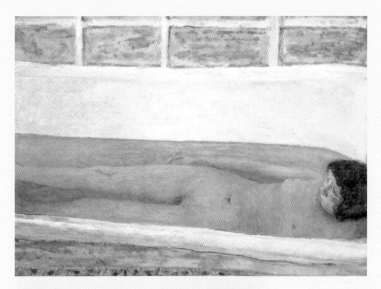

**피에르 보나르, 「목욕」, 1925년,
캔버스에 유채, 86×120.6cm**
　보나르는 자신의 아내를 그린
누드화에서 고전적인 아름다움보다
사적인 친밀감을 찾음으로써
근대적인 시선을 보여준다.

테이트 모던의 터바인홀에서

수보드 굽타의 작품 앞에서

대영박물관

문명의 태양 간직한 제국의 신전

개장 시간에 늦지 않겠다고 부랴부랴 왔는데도 결국 늦었다. 그리스 신전풍의 웅장한 대영박물관 건물은 숨을 헉헉 몰아쉬느라 정신없는 우리에게 눈길 한 번 안 주고 무덤덤한 표정으로 유유히 흐르는 시간의 지평만을 바라보고 있다.

아이들하고 함께 여행한다는 것은 상당한 시간과 에너지의 손실을 의미한다. 애들 씻기고 애들이 어질러 놓은 것 정리하는 데도 시간이 꽤 소요되는데, 이놈들하고 길을 떠나자니 이건 숫제 유람이다. 걸음걸이도 더딘 데다가 한국에서 가져온 최신형 4단 접이 유모차는 길 가다가 제멋대로 접혀 방개로 하여금 간간이 울음을 터뜨리게 한다. 땡이는 그래도 그 유모차 못 타서 안달이고 안아 달라 업어 달라 생떼인데, 또 웬 관심은 그리 많은지 보는 족족 묻고 따지고 확인하기 바쁘다. 그러다가 자기가 좋아하는 포클레인이라도 눈에 띄면 열광을 하며 한동안 시선을 빼앗긴다.

지하철에서는 또 어떤가. 표 뽑는 기계에 동전을 내 손으로 넣었다가는 곤란한 사태가 발생한다. 동생이 생긴 이후 땡이는 뭐든지 자기 스스로 하는 극단적인 자립심으로 '빼앗긴 부모의 애정'을 보상하려 해 왔다. "땡이가—!" 승차권 자동판매기 옆에서 큰놈이 손을 벌린다. 동전을 쥐어 주고 몸을 들어 줘야 한다. 개찰구를 들어설 때도 자기가 표를 넣어야 하고, 에스컬레이터나

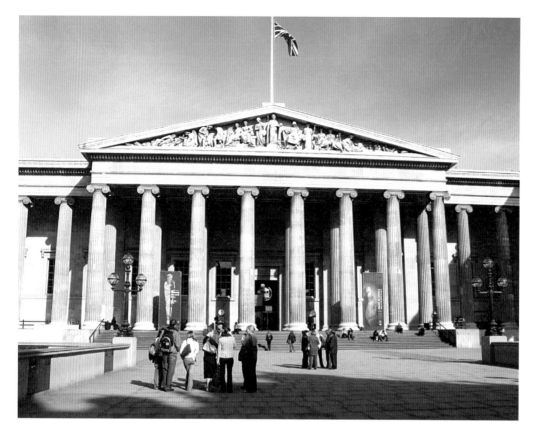

지하철을 탈 때도 아무도 자기 손을 잡아서는 안 된다. 이 룰이
깨지면 떠나가라 울어 대니 차라리 뒷사람이 갑갑해 하는 표정을
참는 게 낫다.

　하지만 부모도 사람인지라, 일정은 빡빡하고, 애들 건사하기
는 힘겹고, 짜증이 나지 않을 수가 없다. 더구나 유스호스텔이 추
웠던 데다가 가족 단위로 지내기에는 불편한 점이 많아 피로도
제대로 풀지 못했다. 특히 공동 욕실은 결코 느긋한 기분으로 쓸
수 있는 구조가 아니었다. 엊저녁 샤워하러 나갔던 아내가 기겁
을 하고 되돌아와 가 보니 공동 욕실이 남녀 공용인 데다가, 샤워

대영박물관 앞에서

칸들의 위·아래가 보란 듯이 트여 있었고, 그중 하나에서 백인 사내가 샤워를 하고 있었다. 화장실 시트들은 아예 올리고 사용하지를 않아 소변이 얼룩덜룩 묻어 있었고 아이를 씻길 수 있는 마땅한 욕조 시설 또한 없었다. 그 '난국'을 헤쳐 가며 씻고 씻기고 재우고 잠을 청했으니 시차 부적응까지 더해 아침에 어디 눈꺼풀이 무겁지 않을 재간이 있었을까.

이 모든 여행의 '업보'를 떠안고 박물관을 향해 오면서 결국 우리 부부와 아이들은 몇 차례의 승강이와 달래기, 그리고 또 몇 차례의 울음과 '항의 시위'를 거친 후 가까스로 이 위풍당당한 대영박물관 앞에 당도할 수 있었다.

대형 실내 광장이 멋들어진 박물관 중앙 홀

대영박물관 같은 곳을 하루에 다 돈다는 것은 무리다. 그래서 우리는 여행 일정에 이곳 방문을 위해 이틀을 배려해 놓았다. 그래 봤자 그것도 망막에 한 번 더 자극을 준다는 것 외에는 큰 의미가 없는 것이다. 워낙 방대하므로 시간이 넉넉하지 않다면 이런 미술관의 소장품은 꼼꼼히 챙겨 보는 것보다 자신의 관심이 쏠리는 쪽으로 집중해 보는 것이 낫다. 물론 관내 이곳저곳 산재해 있는, 널리 알려진 명품들만을 골라서 보는 것도 한 방법이다. 특히 회화 위주의 미술관들에서는 시간이 급한 사람들에게 그 같은 방법이 매우 효과적이다. 하지만 대영박물관이나 루브르같이 종류도 다양하고 규모도 방대한 곳에서는 그런 방식도 자칫하면 '마라톤 경주'로 변질되기 쉽다. 물론 격렬한 운동을 동반한 관람이 목적이라면 그것도 권할 만하기는 하다.

첫날 우리는 일단 전체를 '주유'하는 다소 부담스런 방법을 택했다. 전체를 보면서도 관심의 초점은 무엇보다도 고대 이집트와 아시리아, 그리스 미술 쪽에 두었다. 둘째 날은 바로 이 관심

분야만 집중 공략했다. 나의 개인적 관심이 고대 오리엔트와 그리스 문명의 미술에 쏠린 것은, 이 문명의 시각 인식과 표현의 힘이 오늘날 서구 조형 문화의 뿌리가 되고 그것이 마침내 전 세계의 시각 질서를 제패한 데 대한 '해부학적 탐사'의 충동 때문이었다.

대영박물관은 지난 2000년 말 '엘리자베스 2세 그레이트 코트'를 개장했다. 기존의 박물관 입구 홀과 유서 깊은 대영도서관 자리를 대대적으로 개조해 만든 8000㎡(2400여 평) 규모의 유럽에서 가장 큰 실내 광장이다(그 덕에 대영도서관은 세인트 판크라스로 이전했다). 천창을 통해 자연광이 들어오도록 한 이 광장의 공사비만 무려 1억 파운드가 들었다. 광장 한 가운데는 타원형 평면의 도서 열람실이 있어 박물관 관련 자료들을 열람할 수 있다. 아트숍도 여기 있어서 각종 기념품과 도서를 살 수 있다.

박물관의 중앙 홀 역할을 하는 이 광장은 워낙 넓은 까닭에 관람객은 자신이 보고 싶은 문화재를 찾아 동서남북으로 다양한 동선을 선택해 그쪽 방향으로 이동할 수 있다. 대부분의 관람객은 광장 입구를 기준으로 실내 광장 왼쪽 벽면 중앙쯤에 나 있는 이집트 조각실로 들어선다. 4호실로 지정되어 있는 기다란 이집트 조각실 뒤로 6~10호실의 고대 근동 문화재, 11~23호실의 고대 그리스 로마 미술이 기다리고 있어 이 박물관에서 가장 흥미진진한 고대 미술 여행을 떠날 수 있다. 고대 그리스 로마 미술 전시실들 가운데는 18호실이 그 유명한 파르테논 조각실이다. 우리 가족이 대영박물관을 처음 방문했을 때는 아직 이 '밀레니엄 역사'가 이뤄지기 전이어서 당시 정면 입구 왼쪽으로 난 좁다란 샛길을 따라 이집트실로 들어갔다.

현재 대영박물관에는 이 고대 오리엔트와 그리스, 로마 세계 외에 선사시대의 유럽, 켈트족의 유물, 로마 시대의 영국, 중세 세계, 르네상스~20세기 등의 서구 세계 부분과 이슬람·한국·중국·일본·인도 등의 아시아 세계, 판화와 소묘, 동전과 메달, 인류학적 유물 등 다종다양한 분야가 한 지붕 여러 가족으로 모여 있다. 한국 문화재는 북쪽 67

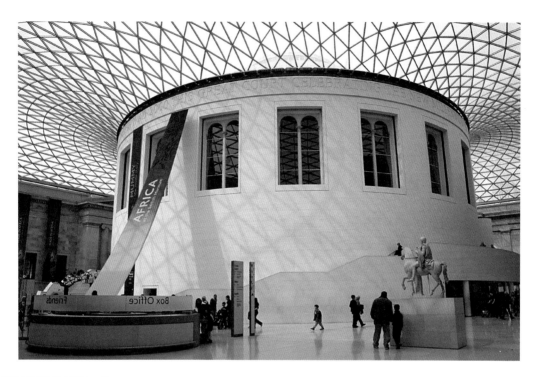

천창이 시원한 엘리자베스 2세
그레이트 코트

호실에 전시되고 있는데, 2000년 11월 한국국제교류재단의 지원 아래
396.72㎡ 규모로 신설되었다. 고려청자, 조선백자뿐 아니라 3세기부터
현재에 이르기까지 다양한 한국 유물과 미술품을 전시하고 있다. 유물
대여 등 국립중앙박물관의 협조를 받아 2014년 전시실의 면모를 새롭게
꾸몄다.

상상의 날개 달고 고대 문명 속으로

"본 미술관을 방문하신 관람객 여러분, 대단히 감사합니다.
오늘은 정말 특별한 날입니다! 영광스럽게도 고대 이집트 장지
(葬地) 예술의 대가 임호테프와 파르테논 신전의 미술감독 페이
디아스, 아시리아 부조 벽화의 거장 '니네베의 대가'의 혼백들께

「니무르드 이슈타르 신전 입구에
있던 사자 거상」, 기원전 865년경

문명의 태양 간직한 제국의 신전

서 본 미술관을 찾아 주셔서 만장하신 관객 여러분께 자기 시대의 조형예술에 대해 이야기해 주시겠다고 합니다. 전무후무한 이번 혼백 좌담회의 원만한 진행을 위해 사회자로 한국에서 오신 관람객 이주헌 씨를 모시겠습니다. 혼백들께서는 이 씨가 워낙 고대 미술에 대한 궁금증이 많아 그에게 특별히 이 귀한 자리를 허락하셨다고 합니다."

"짝짝짝짝짝—"

이집트 전시실의 로제타석을 보고 있는 동안 불현듯 고대 문명권의 예술가들을, 장인들을, 내 눈으로 직접 대면할 수만 있다면 하는 괜한 공상이 인다. 1799년 나폴레옹 원정대에 의해 발견된 로제타석. 기원전 196년경의 법령을 담은 이 돌이 유명해진 것은, 이집트 상형문자, 민간 문자, 그리고 그리스어 등 3개 문자로 동일한 내용의 법조문이 새겨져 있어 이집트 문자의 해독을 가능하게 했기 때문이다. 바로 그 '역사의 암호'를 해독한 증거물이 눈앞에 있다 보니 그게 빌미가 되어 관내의 조형물들 사이에서 언뜻언뜻 그것들을 만든 장인들의 모습이 비치는 듯한 환각에 사로잡힌다.

예전 국립중앙박물관에서 신라 시대 토기를 보다가 그걸 만든 이의 생생한 지문을 발견하고는 그 순간 마치 그 도공과 함께 있는 듯한 착각에 빠졌던 적이 있다. 그런 경험을 할 때마다 나는 '조형물이라는 게 얼마나 즉물적으로 역사를 전달하는 매개체인가' 하는 생각을 하게 된다. 이들은 분명 과거를 생생한 실체로 오늘에 날라 오고 있다. 그러나 그 조형물들과 관련해 우리가 갖고 있는 정보는, 특히 고대로 올라갈수록, 지극히 제한돼 있다. 안타까운 일이 아닐 수 없다. 결국 상상만이, 공상만이 그 빈 공간을 메워 주는 유일한 수단이다. 그 '무중력의 날개'를 달고 내가 이 전시실들을 유람한다면 내 마음 속의 임호테프와 페이디아스,

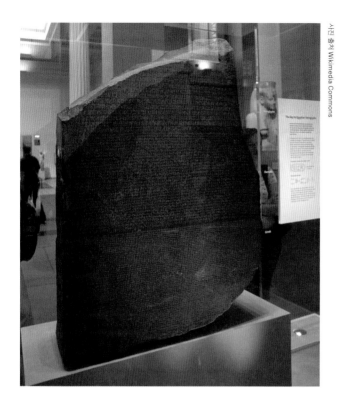

사진 출처 Wikimedia Commons

「로제타석」

　1층 주전시실 입구로 들어서면
제일 먼저 로제타석이 보인다.
샹폴리옹이 로제타석을 통해
상형문자를 해독할 수 있었던 것은
이전의 다른 학자들처럼 상형문자가
표의문자라고 생각하지 않고
표음문자일 수도 있다고 생각했기
때문이었다. 놀랍게도 그의 생각은
옳았고, 프톨레마이오스 등 파라오의
이름을 통해 문자의 비밀이 벗겨지기
시작했다.

니네베의 대가는 나에게 어떤 영감을 던져 줄까? 대영박물관에
서의 나의 감상을, 다소 뚱딴지같은 방법이지만, 나와 이들과의
좌담 형식으로 한번 풀어 본다. 옛 대가들의 발언도 그러므로 결
국 나의 상상과 느낌의 표현에 다름 아니다.

지상에서 영원으로

이주헌(이하 이) 저 같은 사람에게 이런 귀한 자리를 허락해
주셔서 대단히 감사합니다. 기회가 기회이니 만큼 이런저런 수사
는 다 생략하고 먼저 대영박물관을 통해 어떻게 하면 고대 예술
세계의 실체에 가장 가까이 접근할 수 있겠는가, 그 방법부터 여

쭉 보고 싶습니다. (손을 펴 가리키며) 임호테프 선생님!

임호테프(이하 임) 우선 저는 이 점부터 상기시키고 싶습니다. 과거의 사실에 대한 정보가 충분하지 못하다고 해서 여러분이 그 시대의 예술적 지향이나 특성을 파악하는 데 절대적인 장애가 있을 수는 없다는 것입니다. 우리는 다 같은 인간이고 여러분이 보는 것은 인간이 만든 사물입니다. 편안한 마음가짐으로, 여러분의 느낌대로 접근하는 것이 최고라는 말씀을 드리고 싶습니다.

이 이집트 미술에 대해 저더러 느낀 대로 말하라 하시면 일단 '무척 딱딱해 보인다'라고 말할 수밖에 없습니다. 선생님도 원래 그렇게 딱딱한 분이십니까? (웃음) 이 미술관의 중요 소장품인 「아멘호테프 3세 화강암 두상」과 「세누스레트 3세 흑색 화강암 석상」, 「람세스 2세상」, 그리고 「가로누운 적색 화강암 사자상」 등 모두가 다 그렇습니다. 일단 저의 솔직한 느낌에 대해 선생님의 생각을 좀 듣고 싶습니다.

임 바로 그겁니다. 우리 그렇게 느낌에서 시작합시다. 딱딱한 이집트 미술. 딱딱한 것은 강하다, 오래 간다, 뭐 이런 생각을 해 볼 수 있겠습니다. 영속적인 미의식, 뭔가 규범화되고 이상화된 미의식, 이런 개념을 거기서 도출해 볼 수 있을 겁니다. 바로 그게 고대 이집트 미술의 중요한 성격입니다. 우리는 자연에서 관찰한 사실을 지식으로 축적해 조형물을 그 지식의 통일된 체계 안에서 양식화한 최초의 인간들입니다. 또 우리는 문명을 일궜다는 자신감을 토대로 찰나의 형상을 영원으로 편입시키려 했습니다. 단단한 돌을 즐겨 쓴 것도 그런 이유이지요. 죽은 사람의 영혼을 이런 규범화되고 이상화된 조형물에 영원히 붙잡아 놓을 수 있다고 믿은 우리는 진정한 영생주의자들이었습니다. 이주헌 씨가 본 작품들, 진짜 살아 있는 영혼 같지 않던가요?

이 잘 알겠습니다. 그러면 이집트 미술의 그 같은 '영원에 대한 믿음'을 좀 더 자세히 설명해 주시지요. 임호테프 선생님은 특

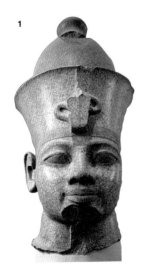

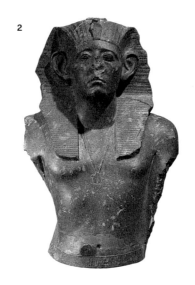

1. 「아멘호테프 3세 화강암 두상」,
기원전 1380년경
2. 「세누스레트 3세 흑색 화강암
석상」, 기원전 1350년경

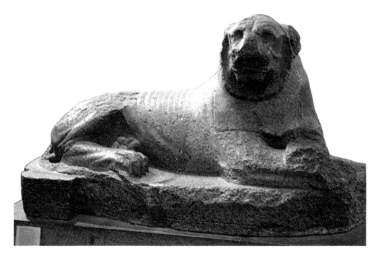

「가로누운 적색 화강암 사자상」,
기원전 1380년경

히 역사에 이름이 기록되어 있는 최초의 예술가인데, 그 첫 인간이 영혼과 영원을 다루는 장지(葬地) 예술가라는 점에서 사실 예술의 발달과 관련해 많은 시사를 받게 됩니다.

임 우리가 '영원을 향해 나아가는 이상주의자'라는 것은 우

문명의 태양 간직한 제국의 신전

「람세스 2세상」, 기원전 1270년경,
화강암

람세스 2세는 자신을 대표적인
전제 군주로 형상화한 조각상을
각지에 무수히 남겼다. 52명의
왕자를 포함해 100명이 넘는
자녀를 두었으며, 흔히 모세 시대의
파라오로 이야기되곤 한다. 가슴의
구멍은 프랑스 군대가 조각상을
옮기기 위해 뚫은 것이다.

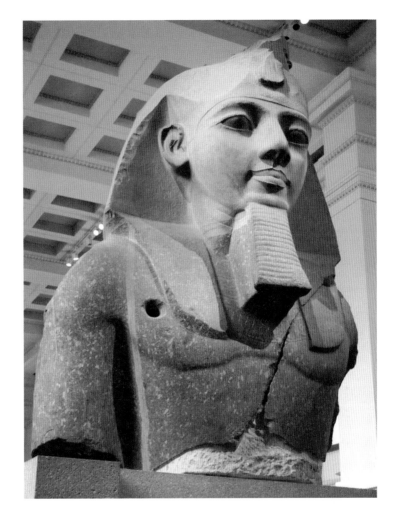

리의 상형문자가 주는 추상적인 인상에서도 잘 나타납니다. 상
형문자를 글자라고 생각하지 말고요, 한번 그림이라고 생각하고
봐 보십시오. 매우 아름다운 추상화 아닙니까? 물론 완전한 추
상 형태보다는 반(半) 추상적인 이미지가 많습니다. 그 이미지
들은 사물의 형상이 고도로 단순화, 이상화된 상태로서의 추상
입니다. 우리는 그런 글자를 사용하고 그것을 통해 지식을 확장

하면서 눈앞의 자연이 우리의 두뇌 속에서 빠른 속도로 범주화, 체계화되는 현상을 생생히 목도하게 됩니다. 그러니까 인간 인식의 발달은 인간의 추상화 능력, 이상화 능력과 분명 관계가 있습니다. 따라서 우리의 영원과 영혼 개념도 우리의 추상화 능력, 이상화 능력의 소산이라고 할 수 있습니다. 예술이 그 현상을 반영하지 않을 수는 없었겠지요.

그러나 여기서 한 가지 염두에 둬야 할 것은, 영혼이 깃들거나 영원을 지향하는 조형물들은 대부분 왕이나 소수 특권층을 위한 것이었다는 겁니다. 영원이나 내세 없이 '그저 죽어야 할 운명'의 일반 민중과는 별 관련이 없었다는 거지요. 물론 시간이 지나면서 종교적으로 일반 민중도 '구원의 희망'을 갖게 되지만요.

더불어 이집트 미술의 영속성이나 계속성이라는 것도 수천 년 동안 형식이나 양식에 전혀 변화가 없었던 것으로 이해되어서는 곤란합니다. 사람살이가 그렇게 불변일 수만은 없잖아요? 18왕조의 아크나톤 왕 같은 경우는 이집트 예술의 이상주의를 배격하고 '자연주의 혁명'을 일으키기도 했습니다. 앞서 이주헌 씨가 언급한 왕의 조상 중 18왕조 「세누스레트 3세 흑색 화강암 석상」의 경우 눈이 툭 튀어나오고 입 가장자리가 밑으로 처진 게 꽤 개성적으로 처리되었지요? 휴머니즘의 원시적 자취라고나 할까요.

이 어쨌든 그 이상화 과정에서, 특히 회화 쪽에서, 소위 '정면성의 원리'라는 것이 큰 소득으로 남게 되지요?

임 바로 이집트 회화의 핵심입니다. 테베의 고분벽화 「늪지에서 사냥하는 네바문」을 보십시오. 주인공인 네바문이 제일 크게 그려져 있고 이른바 정면성의 원리, 곧 '인체 묘사에 있어 폭이 넓은 쪽을 우선으로 그리는 방식'에 의해 눈은 정면의 눈, 얼굴은 옆얼굴, 가슴은 다시 정면, 다리는 보폭을 확인할 수 있는 옆면이 각각 혼합되어 그려져 있습니다. 「아멘호테프 1세상」, 「연

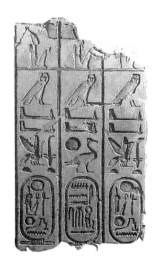

상형문자의 아름다움을 보여주는 이집트 왕들의 목록

회의 손님들」 등 이집트 전시실의 다른 고분 벽화들도 마찬가지입니다. 이런 원리가 오랜 세월 중시되어 온 것은 실제 자연스런 사람의 형태보다 신체 각 부위에서 그 특징이 가장 두드러진 부분을 선택적으로 그려 봉합하는 것을 더 중요하게 생각했기 때문입니다. 이는 '우리 눈에 보이는 대로'가 아닌, '이상화된 양식으로' 그린 까닭입니다. 후대의 이집트 미술가들은 그것이 사실과 다르다는 것을 모르지 않았습니다. 그러나 그렇게 그리는 것이 전혀 어색하지 않다고 생각했습니다. 우리 관념 속의 인간상과 잘 '매치'가 되었기 때문이죠. 눈이나 가슴은 마주볼 때 눈과 가슴의 특징을 가장 잘 나타내 주지요. 그러니까 정면에서 본 눈을 그리고, 다리는 옆에서 볼 때 무릎이나 발목, 발의 형태가 가장 잘 나타나니까 측면에서 본 다리를 그립니다. 이렇게 신체 부위 가운데서도 가장 이상적인 형태들이 모여 그려진 인간의 모습이기에 이런 인간상은 결국 완전한 존재로서의 인간(파라오나 귀족)을 나타냅니다.

이런 이집트의 경험을 토대로 우리는 우리의 눈으로만 사물을 보는 게 아니라 우리의 지식이나 경험, 이념, 신념으로 사물을 보기도 한다는 것을 알 수 있습니다. 우리는 여기서 왜 인간이 때로 종교적 신념이나 이데올로기를 위해 현실을 희생하는가에 대한 해답을 얻을 수 있습니다. 눈에 보이는 구체적인 현실보다 그 사람의 마음속에 자신의 세계 인식을 토대로 한 신념이나 이데올로기가 더 생생하게 살아 있는 경우 그것은 그 개인에게 충분히 현실을 희생할 수 있는 가치를 지니는 거지요. 그러니까 '정면성의 원리'에 입각한 이집트 회화는 자연을 그렸다기보다는 인간의 신념과 세계 인식을 그린 그림이라고 할 수 있습니다.

그런데 재미있는 것은, 주변의 새 등 동물들은 반대로 일정한 시점에 의거한 매우 자연주의적인 수법으로 그려져 있다는 사실입니다. 영원한 존재가 아닌, 사멸할 그것들에게까지 특정 양식을

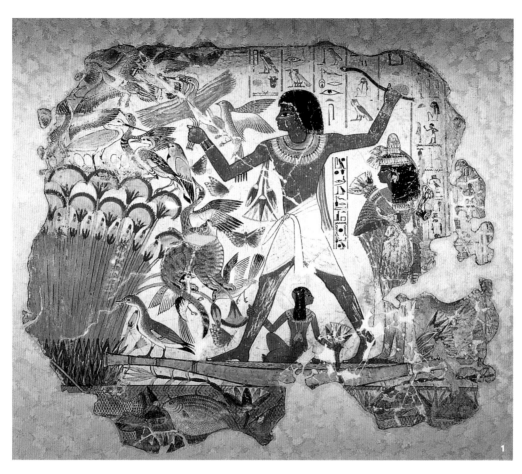

1. 「늪지에서 사냥하는 네바문」,
기원전 1400년경, 고분벽화
2. 「연회의 손님들」, 기원전
1400년경, 고분벽화

문명의 태양 간직한 제국의 신전

강제하지는 않았기 때문입니다. 그럼에도 그 같은 양식의 차이가 「늪지에서 사냥하는 네바문」에서는 잘 어우러져 있습니다.

이 두 양식의 어우러짐에서 우리는 예술의 위대한 힘을 엿볼 수 있습니다. 자연 혹은 현실과 인식 혹은 이상 간의 갭이나 긴장을 예술은 이렇게 훌륭한 미적 조화로 메울 수 있다는 겁니다. 그림 속에 그려진 내용이 자연의 법칙과 어긋날지라도 예술 작품에서 우리가 감동을 느끼는 데 아무런 지장을 받지 않는다는 겁니다. 양식이 어떤가, 예술가에게 얼마만큼의 자유가 주어져 있나, 그의 신분이 어떤가와 관계없이 인간은 언제 어디서든 이렇게 위대한 예술적 성취를 이뤄 낼 수 있습니다.

이 임호테프 선생님의 설명을 듣다 보니 조각가를 가리키는 이집트 말이 '계속 살아 있게끔 하는 자'였다는 게 생각납니다. 확실히 예술은 세상에 늘 생명을 부여하는 힘인 것 같습니다. 정면성의 원리와 관련해 잠깐 떠오른 생각을 말씀드리면요, 옛날 한국인들은 이집트인이나 서양인과 달리 그림을 그릴 때 옆얼굴보다 앞 얼굴을 중시했습니다. 한국인은 평균적으로 앞 얼굴이 옆얼굴보다 넓어 보이거든요. 앞 얼굴이 크고 시원해야 순수하다는 말을 들었지요. 그래서 예전에는 심지어 사내아이의 얼굴 위에 무거운 물건을 얹어 의도적으로 앞 얼굴을 넓히려 하는 경우도 있었다고 합니다. 지금은 오히려 옆어 재워 서양인처럼 얼굴을 갸름하게 만들지만요. 그러니까, 한반도에서 이집트 미술과 같은 미술이 꽃피었으면 정면성의 원리가 얼굴을 옆얼굴이 아니라 앞 얼굴을 그리게 하는 방식으로, 다소 다르게 양식화됐을지도 모른다 이겁니다. (웃음) (페이디아스를 바라보며) 어떻습니까, 이집트의 이런 정면성의 의지가 그리스 미술에도 일정하게 영향을 끼쳤지요?

민주주의 위에 꽂핀 '위대한 각성'

페이디아스(이하 페) 그리스 미술이 이집트를 비롯한 고대 근동 미술에 많이 빚지고 있다는 점은 부인할 수 없습니다. 기원전 725~650년 무렵에 이집트와 페니키아 등과 접촉하면서 초기 그리스 미술은 금세공, 상아 세공, 식물 패턴, 사자·스핑크스 등의 장식 문양과 관련된 새로운 기술을 배웠습니다. 당연히 정면성의 원리도 영향을 끼쳤지요. 기원전 540~530년경의, 「아킬레우스가 펜테실레이아를 살해하는 그림이 있는 암포라(양손잡이 항아리)」를 보면 다소 풀어진 상태로나마 그 원칙을 충실히 따르고 있음을 확인할 수 있습니다. 그러나 오디세우스 일화를 그린 기원전 480~470년경의 아테네산 붉은 항아리에는 그 같은 흔적이 더 이상 보이지 않습니다. 많이 부드러워지고 유연해졌지요. 조각도 마찬가지입니다. 이집트 전시실의 5왕조 「넨케프트카의 무덤 입상」을 보면 그것은 양손을 몸에 바짝 붙이고 왼발을 앞으로 조금 내민, 윤곽이 분명하고 딱딱한 전형적인 이집트 조각이지요? 그리스 신전에 많이 바쳐진 소년 입상(쿠로스)도 처음에는 그 같은 포즈를 그대로 물려받았습니다만, 점진적으로 자연스런 사람의 형태를 띠게 됩니다. 기원전 6세기경 명확한 지역 양식을 확립한 뒤 기원전 5세기에 이르면 '위대한 각성'이라고 할 만한 자연주의적, 사실주의적 묘사에 이르게 되지요.

이집트 미술과 달리, 문명의 세계 인식이나 이상 등 추상적인 지식 체계에 의거해 표현하는 것이 아닌, 우리가 보는 그대로, 고도의 사실성을 띤 표현 수법으로 대상을 형상화하는 시대가 역사상 처음으로 도래한 것입니다.

이 그리스 조각에서 처음 나타나는 정확하고 사실적인 인체 묘사는 저도 가히 혁명적인 발전이라고 생각합니다. 왜, '조각 같다'는 말도 있지 않습니까? 그런데 개인적인 감상을 말하면, 그리스의 그 같은 자연주의 형식에서도 저는 정면성의 원리 같은 엄

격한 규범성을 느낍니다. 그러니까 꼭 인체의 넓은 쪽, 눈에 띠
는 쪽에 관심을 두고 그렸다는 의미에서가 아니라, 본 대로 표현
한다고 하면서도 그리스 미술 역시 자연에 대한 관찰을 나름대로
규범화하고 양식화해 이상적인 신체미를 갖는 인간상으로 빚어
냅니다. 왜 꼭 7등신이나 8등신 등 인체에 정확한 비례가 필요합
니까? 동서양을 막론하고 인체의 각 부분이 수학적 비례에 딱 맞
게 생긴 사람은 매우 드뭅니다. 또 서양 사람이라 하더라도 8등
신은 아주 드뭅니다. 우리 동양인은 평균 6~6.5등신이어서 그런
비례와는 더더욱 멀고요. 전성기 그리스의 조각들, 그것은 하나
의 정치한 이상미의 정화입니다. 정면성의 원리의 연장이 아닌지
요? 페이디아스 선생님이 감독하신, 8호실의 파르테논 신전 조각
상들 역시 마찬가집니다.

　　동양에서는 전통적으로 양식화, 이상화만큼 '파격'을 중요시
했습니다. 시시때때로 격을 파함으로써 항구적인 원리, 그 환상

의 위험성을 피했습니다. 그런 점에 비춰 보면 기본적으로 서구 미술은 고래로부터 철저히 하나의 환상을 좇아왔다, 현실을 보다 현실에 가깝게 모방하려 하면서 나름의 이상적인 규범을 설정해 그걸 또 현실보다 나은 상태로 승화시키려 하니 환상은 불가피했다 이런 생각이 드는 겁니다.

페 재미있는 지적입니다. 헌데, 제가 다소 도발적인 질문 하나 할까요? 서구 미술이 고래로부터 환상을 좇아왔다고 말씀하셨는데, 보세요. 귀하가 살고 있는 20세기 지구 전반의 주도적 시각 질서 형식이 어떤 겁니까? 대부분 서구 미술의 전통으로부터 나온 것 아닙니까? 사진, 광고, 디자인 이 모든 게 그 뿌리를 어디에 두고 있습니까? 서구 미술의 전통이야말로 현대 조형 문화의 최고 수원지입니다. 왜 '환상 추구'가 막강한 '현실적 힘'이 되었을까요?

극동의 미술을 한번 생각해 봅시다. 예술적 성취를 현실의 역학 관계로 재는 것은 바보 같은 짓입니다. 그러나 어쨌든 동양의 유구한 시각 문화가 근대 이후 현실적인 힘을 갖지 못하고 여러 나라에서 '전통 파괴' 현상을 겪고 있는 것은 사실이며, 안타까운 일입니다. 제 개인적인 생각입니다만 동양의 옛 미술은 '완벽한 허구', '사실 같은 허구'를 만든다는 것이 얼마나 우스운 것인가, 그 모순을 너무도 빨리 눈치 채지 않았나 생각됩니다. 자연히 시각 세계에 대한 과학적 관찰보다 인간 내면의 감성을 중시하고 초월적인 세계를 추구하는 방향으로 관심이 흘렀지요. 일찍부터 예술에 있어서의 정신성이랄까, 보다 관념화된 미학을 추구하게 된 것입니다. 그러나 그리스 이래 서구 미술은 그 '환상을 현실화하려는 과정'에서 상당히 중요한 과학적 발견을 하고 또 실용적인 지식을 습득했습니다. 이상과 현실 사이의 갈등을 어떤 식으로든 조율해야 했으니까요. 그러니까 서구 미술의 전통은 기본적으로 과학적 합리주의에 바탕을 둔 것이고, 그것의 발달이

「넨케프트카의 무덤 입상」, 기원전 2400년경

사실주의적 조형 표현의 발달 양상으로 나타났다 이겁니다. 서구 미술의 이상주의는 그것을 수학적 비례와 같은 가시적인 법칙으로 표준화해 표현하려 한 것이지요. 궁극적으로 모든 것을 초월하려는 동양 미술의 관념적인 세계와는 다르다고 봅니다.

이 알겠습니다. 그러면 파르테논 조각상을 포함한 대영박물관의 주요 그리스 미술품들에 대해서 한 말씀 주시지요.

페 그러지요. 파르테논 신전은 기원전 447~432년 익티노스의 설계로 세워졌습니다. 지금 대영박물관에서 전시 중인 조각상들(엘긴 마블스)은 페르시아 전쟁에서 승리한 기념으로 세워진 이 신전의 박공에서 1801~1806년에 떼어 온 것입니다. 프리즈(기둥 위의 배내기에 두른 띠) 부조도 같이 떼어 왔지요. 이 박물관의 최고 명품으로 꼽힌다는데, 당시 조각 감독으로서 제 개인적으로는 그런 평가엔 관심이 없습니다. 단지 디오니소스상이나 여신상 등 조각상들이 가지고 있는 다양한 운동과 양괴감, 이

상적 균형미를 보여주는 인체 조형, 그리고 그것들이 건물의 삼
각형 박공 부분을 위해 치밀하게 계산되어 만들어진 것이라는 점
등 이 작품들이 '자유'와 '질서'라는 서로 다른 추상적 가치를 조
형 행위를 통해 얼마나 조화롭게 표상하려 했나에 관심을 가져
주시기 바랍니다. 그리고 시기적으로 이때가 아테네의 민주주의
가 완성된 페리클레스 시대임도 기억해 주시기 바랍니다. 결국
그리스 조각은 그리스 민주주의의 영광을 반영하는 예술이라 하
겠습니다.

파르테논 신전 조각상보다는 뒤에 만들어진 「네레이드의 제
전」역시 탁월한 그리스풍 조형물입니다. 기원전 400년경 페르
시아 지배 시절, 소아시아 서남부에 자리한 리키아의 산토스에서
만들어진 신전 형식의 무덤인데, 기둥 사이 여인들의 자태가 무
척 황홀하지요? 이 여인들을 바다의 여신인 네레이드들(복수 네
레이데스)로 여겨 역사가들이 네레이드의 제전이라는 이름을 붙
였으나 이 석상들은 사실은 바다의 미풍을 묘사한 것입니다. 파
르테논보다는 귀족 취향이 뚜렷합니다. 이 같은 귀족 취향이 카
리아의 마우솔루스 왕의 고분 유적물에서는 로마 시대까지 영향
을 미치는 장려한 힘으로 승화돼 나타납니다. 마우솔루스는 나중
에 마우솔레움(mausoleum, 영묘)이란 말의 어원이 되지요. 그만
큼 당시에도 강한 인상을 남긴 마우솔루스의 거대한 묘는 고대
세계 7대 불가사의 중 하나로 꼽힙니다.

이 그리스 조각은 그리스 민주주의의 영광을 반영한다는 말
씀이 인상적이었습니다. 그리스 미술이 자연주의 묘사를 발달시
킨 시기와 아테네가 참주 정치에서 민주주의로 넘어가는 시기가
겹치는 것은 사실이지요. 과학적이고 합리적인 미술 양식의 발달
과 민주적이고 인간 중심적인 정치·사회 체제의 발달은 밀접한
관련이 있는 것 같습니다.

(니네베의 대가를 바라보며) 그동안 너무 기다리게 해서 죄

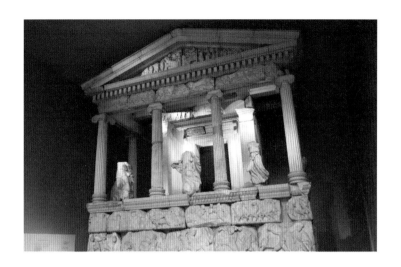

「바다의 여신 네레이드의 제전」,
기원전 400년경, 대리석

송합니다. 이제는 아시리아 쪽의 미술을 돌아봐야 할 것 같습니다. 니네베의 대가께서는 아시리아의 미술을 어떻게 설명해 주시겠습니까? 메소포타미아 문명의 한 부분으로서 아시리아는 잔혹한 군국주의 국가였다지요?

싸움의 기록, 승리의 확신

니네베의 대가(이하 니) 저더러 민주주의 사회의 미술과 군국주의 사회의 미술을 비교 평가하라는 말씀 같군요. (웃음) 사실 이렇게 우리의 문화유산이 살아남아 보존되고 있는 것만도 저는 매우 다행스럽게 생각합니다. 역사상 우리만큼 철저하게 멸망한 제국도 찾아보기 힘들 테니까요. 아시리아의 미술은 태생적으로 군국주의적 성향이 강했고 모든 것이 싸움과 결부되었다 해도 과언이 아닙니다. 전쟁이나 사냥, 이런 게 주요 테마였지요. 니네베에서 출토된 부조 「틸 투바의 전투」(기원전 660~650경)를 보세요. 치열한 싸움 장면이 스펙터클하게 펼쳐지지요. 그 중 아시리아 인이 죽거나 다치는 경우는 거의 없습니다. 우리는 영원한 승

파르테논 신전

파르테논 신전은 기원전 447년 아테네의 지도자 페리클레스의 주도로 착공되었으며 9년 뒤 아테네 여신에게 봉헌되었다. 칼리크라테스와 익티노스가 설계한 이 건물은 기둥 가운데를 불룩하게 만들어(배흘림기둥) 오히려 기둥이 곧아 보이게 하는 등 의도된 착시 현상으로 유명하다. 신전의 조각상들은 페리클레스와 절친했던 조각가 페이디아스(기원전 490~430)의 감독 아래 여러 장인이 참여해 만들었을 것으로 추정된다. 박공 부분의 환조 대부분과 부조 상당 부분이 엘긴이라는 영국인에 의해 1801~1806년 런던으로 옮겨져 이를 '엘긴 마블스'라고 부른다.

페이디아스의 진작이 유전하는 것은 하나도 없으나, 파르테논 신전 내의 거대한 아테나 여신상, 올림피아 제우스 신전의 대형 조각상 등은 고대 세계에서도 명성이 자자했다. 페이디아스는 서양 미술사상 최고의 조각가 가운데 한 사람으로 꼽힌다.

파르테논 신전 조각상 가운데 환조인 박공 조각상은 건축 구조상 동쪽 박공 조각상과 서쪽 박공 조각상으로 나눌 수 있다. 동쪽 박공 군상은 아테나 여신의 탄생이 주제고, 서쪽 박공 군상은 아티카 지방을 차지하기 위해 아테나와 포세이돈이 겨루는 장면을 묘사한 것이다. 이 가운데 동쪽 박공 군상이 그나마 좀 더 손상이 덜한 편으로, 멋져진 남자의 육체를 보여주는 유명한 디오니소스 상(추정)이 그 중 하나다. 제우스의 머리에서 아테나 여신이 탄생하는 조각은 아예 다 망실되었다. 서쪽 박공 군상은 파괴 상태가 심해 남아 있는 것들도 토르소 상태나 그보다 못한 상태다.

파르테논 신전 기둥 위에는 지붕을 받치는 구조물인 엔터블러처가 있다. 안쪽 기둥 위의 엔터블러처 바깥 면에는 프리즈가 장식되어 있었고, 바깥 기둥 위의 엔터블러처 바깥 면에는 메토프가 장식되어 있었다. 이 프리즈와 메토프 부조도 당시 그리스의 탁월한 조각 솜씨를 보여준다. 띠 부조로 길게 이어진 프리즈는 아테나 여신의 생일을 축하하는 판아테나이아 축제를 표현한 것으로 여겨진다. 그러나 그 주제가 진짜 무엇이었는지에 관해서는 아직도 설이 분분하다. 분명한 것은 아테네의 신화와 역사에 나오는 에피소드를 담은 것이라는 사실이다.

파르테논의 메토프 부조는 주로 싸움 장면을 묘사하고 있다. 메토프란, 건물의 기둥 위를 가로지르는 수평부에 독립된 장방형 부조를 약간의 간격을 두고 타일처럼 잇달아 붙인 것을 말한다. 프리즈는 이어져 있지만, 메토프는 각각 분리되어 있다. 파르테논 신전 메토프는, 남쪽에 라피타이인과 켄타우로스의 싸움(켄타우로마키), 서쪽에 그리스인과 아마존의 싸움(아마조노마키), 북쪽에 트로이 전쟁, 동쪽에 신들과 기간테스의 싸움(기간토마키)을 각각 묘사했다. 대영박물관이 소장한 메토프는 남쪽의 켄타우로마키를 묘사한 것이다.

켄타우로마키, 즉 라피타이인과 켄타우로스의 싸움 이야기는 이런 것이다. 켄타우로스는 상반신은 사람이고 나머지는 말인 존재다. 라피타이인은 테살리아 지방의 강의 신 페네이오스의 자손들이다. 테살리아의 영웅 페이리토스는 자신의 결혼식에 테살리아 지방의 다른 유력자들과 함께 켄타우로스들을 초대했는데, 이것이 말썽의 발단이 되었다. 가뜩이나 성질이 포악하고 음탕한 켄타우로스들이 술을 마시자 '맛이 완전히 가 버린 것'이다. 취기가 돈 켄타우로스 하나가 갑자기 신부 히포다메이아에게 달려 들더니 머리채를 낚아채고 달아나려 했다. 이 행동에 자극받은 다른 켄타우로스들도 여인들을 하나씩 꿰챘다. 집단 부녀자 납치가 일어나려는 순간이었다. 잔치 자리는 일순에 아수라장이 되어 버렸다. 결국 페이리토스의 절친한 친구이자 위대한 영웅인 테세우스가 싸움에 뛰어들어 라피타이인들과 함께 켄타우로스들을 패퇴시킴으로써 싸움은 끝났다.

이 주제는 다른 메토프 주제들과 더불어 동물적 감정과 혼란에 대해 이성과 질서의 승리를 상징한다. 그러니까 페르시아 등 다른 주변 나라들에 비해 아테네를 중심으로 한 그리스가 이성과 질서에 빛나는 문명임을 과시하는 예술품인 것이다.

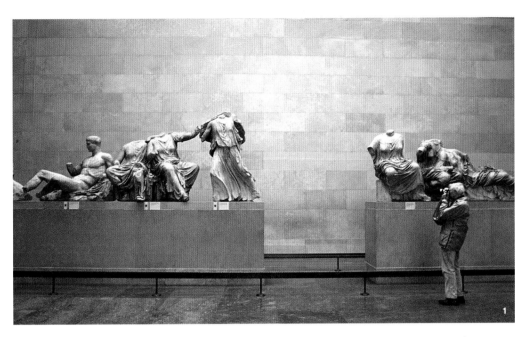

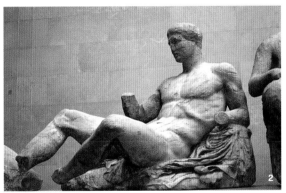

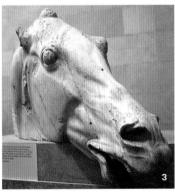

1. 파르테논 신전의 동쪽 박공 군상,
기원전 447~432년경, 대리석
 아테나 여신의 탄생을 주제로 한
군상 조각이다. 아테나는 제우스의
머리에서 완전 군장을 한 채
태어났는데, 이 군상은 여러 신들이
그녀에게 경의를 표하는 장면을
포착한 것이다. 한가운데 아테나와
제우스 조각은 망실되고 없다.

2. 파르테논 신전 동쪽 박공 군상
중 디오니소스 혹은 헤라클레스,
테세우스 등의 신이나 영웅으로
추정되는 남자의 상, 기원전
447~432년경, 대리석

3. 파르테논 신전 동쪽 박공 군상
중 그리스 달의 여신 셀레네의
전차를 끄는 말의 머리, 기원전
447~432년경, 대리석

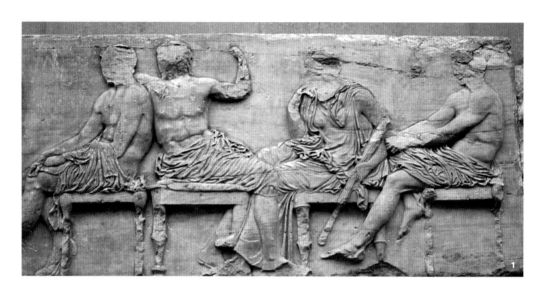

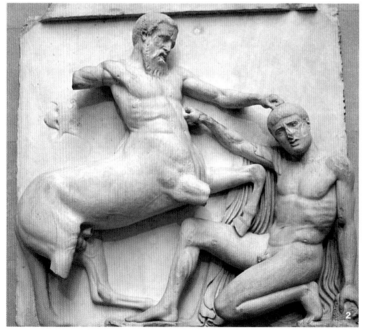

1, 2. 파르테논 신전 프리즈 부조,
기원전 447~432년경, 대리석
3. 파르테논 신전 메토프 부조,
기원전 447~432년경, 대리석
4. 파르테논 신전의 서쪽 박공 군상,
기원전 447~432년경, 대리석

문명의 태양 간직한 제국의 신전

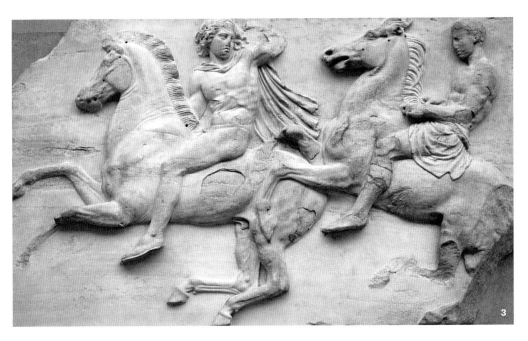

3

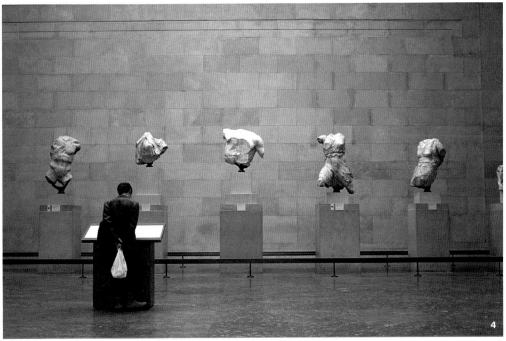

4

대영박물관

리자이기 때문입니다.

이 주술적 필요에 의해 그렇게 제작한 것은 아닙니까?

니 기원을 담은 미술에는 크든 작든 주술적인 소망이 담기기 마련이지요. 우리의 미술 작품에는 영원한 승리자로서의 확신, 또 승리를 향한 기원 같은 게 강하게 배어 있습니다. 「사자를 죽이는 아슈르바니팔 왕」과 같은 사냥 부조도 단순한 사냥 기록이라기보다는 적에 대한 승리의 상징이자 승리를 기원하는 의식의 표현이라고 할 수 있습니다. 전투에 집착한 만큼 그 기록에 따른 생생한 현장감이나 사실성이 돋보이지요? 그래서 서술성이 강해졌는데, 이는 아마 모든 고대 문명 중 우리 미술에서 가장 두드러지게 나타나는 특징이라고 할 수 있을 거예요. 이집트 벽화는 오히려 가능한 모든 표현을 압축·상징화하려 했지 않았습니까?

이 표현의 생생함은 저도 매우 인상 깊게 보았습니다. 고대 문명의 미술 가운데 가장 박진감이 넘치는 느낌을 주는 게 아시리아의 부조가 아닌가 하는 생각까지 들었는데요, 삶과 죽음, 승리와 패배를 가르는 현장이 내용의 중심이 되다 보니 극적인 상황이 적극적으로 묘사된 게 아닌가 싶습니다.

니 화살에 맞고 울부짖으며 「죽어 가는 암사자」 부조는 아마

누구도 잊지 못할 강렬한 이미지일 것입니다. 그러나 그렇게 생동감 넘치는 이미지를 보여주는 것은 주로 동물의 모습이고 사람의 모습은 아직 상당히 양식화되어 있지요. 이들 작품들은 기본적으로 왕의 권력과 존엄을 극대화해 드러내기 위해 제작된 측면이 강합니다. 그런 경향의 연장선상에서 건축물도 크게 지었고요. 우리의 미학은 '큰 것, 힘 센 것이 아름답다'였습니다. 코르사바드에서 출토된 「날개 달린 인두우상(人頭牛像)」들을 보셨지요? 이들은 모두 다리가 5개입니다. 다리 사이의 공간을 파내지 않았기 때문에 입방체의 옆면에 다리 4개를 부조 처리하고 앞면에 2개를 부조 처리하면서 하나가 겹쳐지니까 5개가 됐습니다. 그래서 이 조각상은 옆에서 보면 걸어가는 것 같고 앞에서 보면 정지해 있는 것 같지요. 마치 절도 있는 군대의 행렬을 보는 것 같은데, 이런 편의주의가 용인된 것 또한 권력의 장엄함을 나타내려는 의도와 관련이 있습니다. 어쨌든 권력의 전위로서의 성격이 두드러진 만큼 우리 미술이 그 어떤 문명의 미술보다 긴장감 넘치는 미술이었던 것만은 틀림없습니다. 왕의 권세, 싸움, 죽음, 억압, 공포, 강렬한 표현성, 서술성 이런 것들이 드라마틱하게 어우러진 독특한 예술이지요.

이 그렇군요. 개방형 전시실의 저 숱한 부조들을 보니 그 전율할 표현의 집합이 군대의 함성처럼 다가옵니다. 표현의 힘에 대한 새로운 인식을 일깨운 문명이 아니었나 생각되는군요.

자, 아쉽지만 여기서 대담을 끝내야 되겠습니다. 벌써 박물관 문 닫을 시간이 다 된 것 같네요. 혼백들께서도 돌아가실 시간이 되었지요? 대영박물관의 미술품과 관련해 각 고대 문명의 미술을 한눈에 개괄해 볼 수 있었던 좋은 시간이었습니다. 앞으로도 고대 미술을 대할 때마다 늘 새로운 영감을 주시면 고맙겠습니다. 수고 많으셨고요, 돌아가시는 길 편히 가시기 바랍니다. 감사합니다.

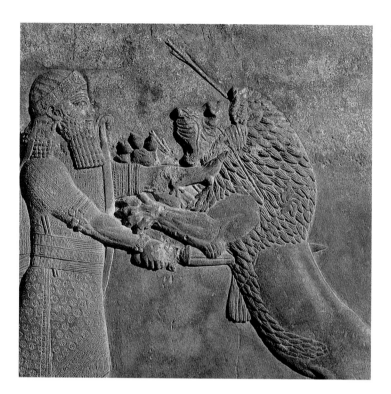

「사자를 죽이는 아슈르바니팔 왕」,
기원전 645년경, 석회암

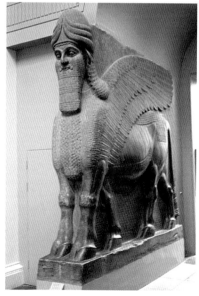

「날개 달린 인두우상」, 기원전
660~650년경, 석회암

문명의 태양 간직한 제국의 신전

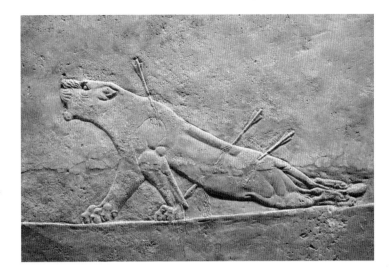

「죽어 가는 암사자」, 기원전 645년경, 석회암

대영박물관의 아시리아 미술품 중 관객에게 가장 강렬하게 다가오는 작품이라 하겠다.

화살에 맞아 죽어 가는 암사자가 안간힘을 쓰며 몸을 지탱하고 있다. 상처에서 피가 철철 흐르고 뒷다리마저 마비된 암사자는 곧 쓰러질 것처럼 보인다. 그렇게 절망적이고 고통스런 상황에서도 암사자는 큰 소리로 포효하며 위엄과 용기를 잃지 않으려 한다. 눈동자는 분노로 가득 차 있고 벌린 입은 싸우고자 하는 결의로 충만하다. 발톱도 한껏 튀어나와 최후의 항전 의지를 짐작하게 한다. 서양 사람들은 자식을 위해서 물불을 가리지 않는 여성을 곧잘 어미 사자라고 부른다. 아마 저 암사자도 근처에 새끼가 있어 그 보호 본능으로 더욱 격렬하게 사람들에게 덤벼드는 것인지 모른다. 어쨌거나 표현이 얼마나 탁월한지 솔직히 웬만한 다큐멘터리 필름을 보는 것보다 더 박진감 있게 다가온다. 고대의 조각이지만 현대인에게도 깊은 공감을 자아낸다. 이 부조를 만든 아시리아 예술가의 뛰어난 재능에 감탄하지 않을 수 없다.

임 · 페 · 니 감사합니다.

짝짝짝짝짝—.

쓸쓸한 블룸즈베리의 잔상

상상만으로도 즐거웠던 고대 문명으로의 여행을 마치고 미술관을 나와 왼쪽으로 조금 내려가니 자그마한 공원이 나온다. 휴, 지친 다리 서로 기대며 한숨 돌리기. 공원에는 그네도 있어 아이들이 군침을 흘리나 이미 만원이다. 하지만 자리는 곧 나게 되어 있다. 노숙자처럼 보이는 노인이 혼자 저 멀리 앉아 있고 젊은 남녀 한 쌍이 벤치에 앉아 조용히 시간을 보내고 있다. 한적하기가 이를 데 없다.

바로 이 인근이 그 유명한 블룸즈베리다. 대영박물관뿐 아니라 런던 대학 등 학술 기관을 품고 있는 블룸즈베리는 유명한 학자와 예술가가 많이 살았던 런던 북부의 주택가다. 버지니아 울프와 그의 언니 버네사 벨, 소설가 E. M. 포스터, 미술평론가 로

저 프라이, 경제학자 존 메이너드 케인스, 화가이자 디자이너 던
컨 그랜트, 전기 작가 리튼 스트레이치 등 20세기 초 일군의 젊은
지성들이 모여 그들의 인생관과 예술관, 사상, 지식을 활발히 교
환했던 곳이 이곳이다. 그때까지도 빅토리아 왕조의 위선에 젖어
있던 사회를 향해 격렬한 반항과 거부의 몸짓을 드러냈던 블룸즈
베리 그룹. 이들은 그런 자유로움에 기대 성 문제를 포함해 어떤
주제도 가릴 것 없이 활발히 토론했다. 사실 케인스를 비롯해 이
곳 멤버의 상당수는 동성애자였다.

버지니아 울프

 그러나 블룸즈베리의 진취성과 창의성, 재기는 노령의 제국
이 감당하기에는 너무 '에너제틱'한 것이었다. 사위어 가는 제국
문화의 때늦은 회춘! 그 마지막 재.

 까맣게 타들어 간 듯한, 공원 귀퉁이의 저 처량해 보이는 노인
이 왠지 오늘날의 영국 현실을 부분적으로나마 상징하는 것 같다.
그는 힘이 없고 그리고 무엇보다 배고파 보인다. 과거 영국은 세계
를 제패했던 최강의 제국이었고 지금도 우리에 비하면 선진 대국
인데, 왠지 부국의 느낌이 들지 않는다. 문화유산도 어마어마하게
많은 이 나라에서 왜 추위처럼 으스스한 가난이 느껴지는 걸까.

존 메이너드 케인스

 블룸즈베리의 잔상을 접고 일어서는 순간 그 노인과 눈이 마
주친다. 희미한 미소와 함께 내미는 곧추세운 엄지손가락. '넘버
원'이란 뜻이리라. '저팬 이즈 넘버 원?' 우리를 일본인 가족으로
보았던 것일까? 아니면 가족 단위로 오붓하게 다니는 모습이 보
기 좋다는 뜻일까? 영국인다운 친절에서 선의를 보이려 한 것일
까? 얼떨결에 우리 역시 희미한 미소로 답하고 공원 문을 나선다.

 2015년의 시점에서 그때를 생각해 보니 그 무렵까지도 과거 '영국
병'으로 알려진 무기력증이 꽤 남아 있었던 것 같다. 그리고 처음 대하는
영국의 우중충한 날씨가 그런 느낌을 더욱 조장했던 것 같다. 그 이후 여
러 차례 영국을 찾으면서 점차 그런 느낌은 사라지고 거리에서 훨씬 활
기가 느껴졌다.

내셔널 갤러리

'유니언 잭'의 부름을 받은 대륙 회화들

긴 화면 왼쪽에 비너스가 비스듬히 앉아 있다. 오른쪽에는 마르스가 중요한 곳만 가린 채 거의 전라로 누워 자고 있다. 그들 뒤로는 어린 사티로스(그리스 신화에 나오는 반은 사람이고 반은 염소의 모습을 한 숲의 신)들이 마르스의 투구와 무기를 갖고 놀고 있다. 매우 평화로운 표정의, 장식미가 돋보이는 그림이다. 이 그림의 작가는 알레산드로 필리페피, 흔히 보티첼리로 불리는 르네상스 시대의 화가이며, 이 그림이 소장되어 있는 곳은 영국 런던의 내셔널 갤러리다.

「비너스의 탄생」(우피치 미술관)으로 우리에게 너무나 익숙한 보티첼리(1445~1510)가 「비너스와 마르스」란 표제를 달고 있는 이 그림에서 이야기하고자 하는 바는 무척 단순하고 익살스럽기까지 한 것이다. 보티첼리의 메시지가 무엇인지 정황으로 한번 더듬어 보자. 비너스는 미와 사랑의 여신, 마르스는 전쟁의 신이다. 일단 미인과 영웅, 이런 생각을 해볼 수 있겠다. 그림이 옆으로 긴 것으로 봐서 벤치나 큰 궤의 뒷면을 장식했던 것으로 여겨진다. 그렇다면 그 가구는 무엇보다 피렌체의 한 신혼집을 장식했을 것이다. 주제 자체가 사랑 혹은 남녀 관계와 밀접한 관계를 갖고 있는 것이니까.

그림의 내용을 살펴보자. 지금 비너스와 마르스는 열정적인

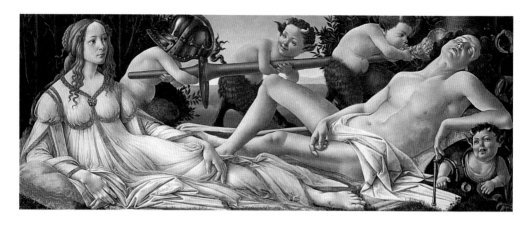

사랑을 나눈 뒤 잠시 쉬고 있다. 저 뒤로 밝아 오는 하늘은 그들이 밤새 사랑에 몰두했음을 보여주는 징표다. 재미있는 것은 두 남녀가 열정적으로 사랑을 나눈 뒤 남자는 곯아떨어져 있는데, 여자는 오히려 생기가 넘쳐 보인다는 사실이다. 장난꾸러기 사티로스 하나가 귓가에 조개 나팔을 세게 불어도 마르스는 미동조차 하지 않고, 그런 그를 보면서 비너스는 다소 실망한 표정을 감추지 못하고 있다. 남자 중의 남자라는 전쟁의 신으로서 체면이 서지 않는 모습이다.

어쨌든 이런 유머가 그림에 재미를 더하는데, 물론 기독교의 도덕률이 엄중하던 시대이니 만큼 화가는 나름의 교훈을 그림 안에 넣었다. 그것은 곧 '사랑은 모든 것을 정복한다'는 서양 문명의 오래된 격언이다. 그림은 "사랑은 전쟁의 신까지도 정복한다, 그러므로 싸움으로 문제를 해결하려 하지 말고 사랑으로 해결하자, 사랑은 영원한 승리자다"라고 말하고 있는 것이다.

확실히 사랑, 특히 남녀 간의 사랑을 드러내 놓고 찬양하는 미술 문화는 유럽 예술의 중요한 특징이 아닐 수 없다. 「비너스와 마르스」에서 보티첼리는 두 사람의 사랑 이야기를 전원시풍으로 그리면서 그 아름다움의 순도를 높이기 위해 다양한 전략을 구사

했다. 함께 살펴보자.

일단 두 사람만의 사랑놀이에 어린 사티로스를 등장시켰다. 장식 요소로서 어린 아이의 등장은 언제 어디서든 순수, 순결 등의 가치가 해당 작품 안에 내재되어 있음을 시사한다. 성모 마리아의 주위를 아기 천사들이 둘러싸고 있는 경우가 많은 것은 당연히 동정녀로서의 순결을 뒷받침하기 위해서다. 물론 이 그림의 경우에는 아이들이 인간이 아니라 사티로스라는 점에서 약간의 차이가 있을 수 있다. 사티로스는 보통 성적 욕구가 강한 존재로 알려져 있기 때문이다. 그러나 그럼에도 이 그림에서 어린 사티로스를 성애의 상징으로 보기는 어려울 것 같다.

보티첼리는 또 비너스의 옷과 마르스가 걸친 천을 하얗게 채색함으로써 역시 두 사람 사이의 사랑이 서로를 향해 얼마나 순전한가를 잘 나타내 주고 있다. 비록 지금 마르스는 곯아떨어져 제정신이 아니지만…. 특히 비너스의 옷의 반투명성은 그녀의 '섹시함'을 효과적으로 선전하면서도, 그녀의 사랑에 어떤 영적인 요소가 있음을 드러내 주는 복합적인 장치라고 할 수 있다. 미를 상징하는 여인들에게 보티첼리는 이 같은 스타일의 옷을 늘 입혀 왔다.

비너스의 옷이 반투명해 보이는 것은 기법적으로 볼 때 보티첼리가 옷 아래의 몸을 표현하기 위해 살색을 칠한 위에 가는 흰 선을 촘촘히 끈기 있게 덧칠해 나온 것이다. 특히 이 그림은 유화가 아닌 템페라화이기 때문에 미디어의 투명한 윤기가 그 같은 반투명성을 살리는 데 큰 도움을 주었다. 계란 노른자 등을 용제로 쓰는 템페라는 유채가 나오기 이전까지 널리 쓰였던 채색 재료다.

그런데, 보티첼리의 그림에서 엿보게 되는 이런 남녀의 사랑보다 더욱 더 매력적인 것이 있다고 목소리를 높이는 그림이 내셔널 갤러리에 있다. 역시 르네상스 시대의 화가인 파올로 우첼

로(1397~1475)의 「산 로마노의 전투」가 바로 그것인데, 우첼로에 따르면 사랑보다 매력적인 것은 원근법이다. 도대체 무슨 이야기인가?

우첼로가 원근법에 얼마나 깊이 빠져 있었는지에 대해서는 다음과 같은 일화가 있다. 우첼로의 부인은 어느 날 시장통에서 분을 못 참고 사람들에게 크게 외쳤다고 한다. 그녀의 남편이 얼마나 원근법에 미쳐 있는지 그림에서 소실점이라는 것을 찾느라 숱한 밤을 꼬박 새우기 일쑤라고. 그러지 말고 잠자리에 좀 들라고 말할라치면 우첼로는 부인 면전에서 "오, 원근법이란 게 얼마나 매력적인 건데!"라고 되받아치고 만다고. 과부 아닌 과부로 날밤을 보내는 것이 얼마나 속상했으면 그의 부인이 이렇게 둘 사이에서 있었던 말을 세상에 떠벌렸는지 모르겠지만, 확실히 우첼로의 「산 로마노의 전투」에는 '모든 것을 버리고' 오직 원근법만을 좇은 한 지독한 예술가의 집념이 나타나 있다.

바닥에 떨어진 무기들이 소실점이 가는 방향으로 누워 있고 시체나 투구 등도 이 법칙의 특징들을 잘 보여주는 형태로 형상화되어 있다. 뿐만 아니라 앞발을 들고 있는 말들도 그 동세나 각도, 위치가 너무 경직되었다 싶을 정도로 원근법의 철저한 지배를 받고 있다. 생생한 3차원 세계를 만들겠다는 의도가 지나쳐 부자연스럽게 느껴질 정도로 그는 원근법의 적용에 몰입해 있었다. 마치 컴퓨터 애니메이션을 위한 초기 단계에서 수학적 계산으로 형태, 색채 등을 잡아 놓은 느낌이다. 이성의 힘으로 자연을 발아래 완전히 굴복시키려는 강렬한 지배욕이 화면 전반에 철철 넘쳐흐른다.

우첼로의 예에서 보듯 르네상스 이후 서양에서는 조형적 발견 또는 실험에 매달려 새로운 시각의 장을 열려 애쓴 사례들이 두드러지게 나타난다. '이성의 발견' 이후 서양의 미술은 더 이상 관행적이고 인습적인 표현에 만족할 수 없었다. 우첼로처럼 열렬

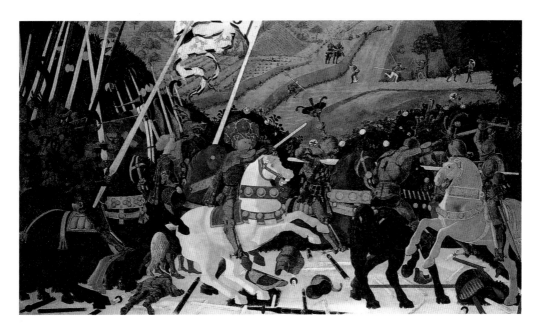

파올로 우첼로, 「산 로마노의
전투」, 1450년경, 나무에 템페라,
182×320cm

히 미술 세계에 내재한 과학적 법칙을 발견하고 이를 적용하려는 예술가들의 노력은 원근법 외에도 해부학적 표현과 광학적 표현 등 다양한 표현 형식의 발달에 기여했다. 그것은 이를테면 신대륙의 발견처럼 역사의 진행 방향을 트는 엄청난 '문명사적 사건'이었다.

이런 '조형을 향한 열정과 투쟁'은 그 최전선에 선 작가들로 하여금 세상으로부터 때로 괴짜라는 왕관을 얻어 쓰게도 했지만, 역사의 '부름'에 순응해 예술의 진보를 이룬 탁월한 지성으로 영원히 이름을 남기게도 했다. 런던의 내셔널 갤러리는 바로 그 부름과 응답의 역사를 일목요연하게 체계화한 유럽 정상의 회화 미술관이다.

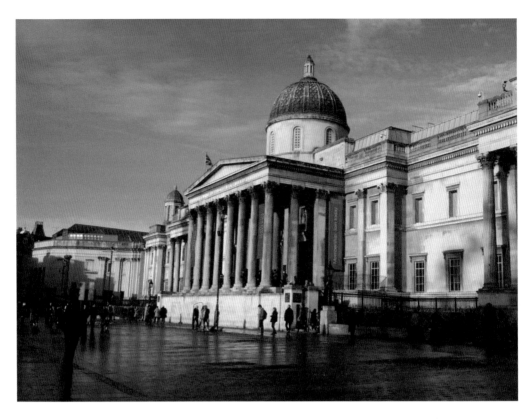

고전미와 현대미의 조화, 세인즈베리관

내셔널 갤러리는 관광객이 많이 붐비는 트래펄가 광장 코앞
에 서 있다. 그리스 신전풍의 열주와 돔이 고풍스런 인상을 풍겨
무슨 의사당 건물처럼 보인다. 건물 오른편(광장에서 미술관을
마주볼 때는 왼편)으로 새로 지은 포스트모던한 세인즈베리관이
없었다면 주변 분위기가 아주 예스럽게 흐를 뻔했다. 갤러리 앞에
도착하자마자 카메라를 들고 건물 찍기에 나선다. 관람을 끝내고
사진을 찍으면 해가 누우니 입장 전에 셔터부터 누르는 게 상책
이다. 그동안 아내와 애들은, 넬슨의 승전을 기념해 만들어진 이
광장에서 부담 없이 놀 수 있어서 좋다. 비둘기를 쫓는 땡이와 엄

마 등에 업혀 손가락을 빠는 방개의 모습이 그럴 수 없이 평화로
워 보인다. 가로줄 무늬 스웨터와 청바지 위에 아기 포대기를 두
른 아내의 '패션'은 그 나이 또래의 한국 여성으로서는 다소 큰 키
와 함께 묘한 조화미를 자아낸다. 그 장면도 놓칠 수 없어 찰칵!

　광장을 가로질러 광장과 미술관 사이의 도로에 올라서니 도
로 가장자리의 난간에서 균형 잡기 놀이를 하는 젊은 동양인 남
녀가 눈에 띤다. 그 거칠 것 없이 활달하게 노는 폼이 분명 '조신
하기 이를 데 없는' 일본인은 아닐 거고 우리나라 배낭족이 틀림
없는 것 같다. 가까이 가서 보니 아니나 다를까, 한국말을 주고받
는다. 한국인은 때로 그 활달함이 지나쳐 일부가 매너 없는 사람
으로 지탄받기도 하지만, 어느 곳에 가서도 기죽지 않는 밝은 성
품으로 강한 친화력을 보여준다. 외국인 관광객들에게 가장 알리
고 싶은 우리나라의 관광자원으로 한국 사람을 꼽는 나로서는 이
런 씩씩한 우리나라의 젊은 배낭족이 한국인의 매력을 널리 알리
는 촉매제가 될 것으로 확신하고 있다. 그들의 밝은 표정에서 새
로운 기운을 얻으며 내셔널 갤러리로 들어선다.

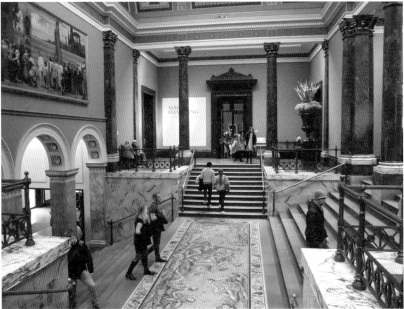

전시실 풍경

'유니언 잭'의 부름을 받은 대륙 회화들

1824년 세워진 내셔널 갤러리는 13세기 말부터 20세기 초까지의 유럽 회화 2천2백여 점을 소장하고 있다. 정면 입구로 들어가면 중앙 홀을 중심으로 왼쪽, 그러니까 서쪽 익관에 1510~1600년의 회화들이, 위쪽인 북쪽 익관에 1600~1700년의 회화들이, 그리고 동쪽 익관에 1700~1920년의 회화들이 각각 전시되어 있는데, 서쪽 익관과 잇닿아 있는 세인즈베리관의 회화들이 1260~1510년 사이의 것들이니까 시대 순으로 본다면 감상의 시작은 세인즈베리관부터 하는 것이 좋다. 그러나 방 번호는 르네상스 미술이 소장되어 있는 서쪽 익관의 방부터 시작해 북쪽, 동쪽 익관을 돌아 세인즈베리관 순서로 가므로 세인즈베리관의 방들이 제일 후순위다.

　　내셔널 갤러리의 새 자랑거리인 세인즈베리관은 르네상스 시대의 교회 양식을 연상시키는 차분한 실내 분위기가 매력적이나, 유럽 고금(古今)의 양식을 종횡하는 벤투리 특유의 절충주의 또한 인상적이다. 외관에서 본관 아웃테리어의 의고풍 모티브를 봤다 싶으면 모던한 유리벽이 나타나고, 19세기 철골 구조물의 인상을 주는 인테리어가 계단 위 천정을 장악했나 싶으면 예배당에 들어선 듯한 느낌의 전시장이 나타난다. 포스트모더니즘의 아버지로 불리는, 그로 인해 처음으로 포스트모더니즘이라는 용어가 쓰이기 시작했다는 벤투리의 작품을 사진이 아닌 실물로 대면하기는 이번이 처음이다. 몇 년 전 벤투리가 한국에 왔을 때 건축가 김석철 선생의 소개로 만나 이야기를 나눈 적이 있다. 참 수더분한 듯하면서도 고집스런 예술가구나 하는 생각을 가졌는데, 확실히 자기 색깔이 뚜렷하다. 그러면서도 주변 상황에 자신을 매끄럽게 적응시키는 융통성이 놀랍다. 그는 자신이 포스트모더니즘의 아버지로 불리는 것에 대해 "비평가들이 자기들 마음대로 갖다 붙인 것"이라고 정색을 하고는, "나는 무엇보다 그냥 디자이너로 불리기를 원한다"라고 거듭 강조했었다. 그 같은 장인적

집념으로 똘똘 뭉친 건축가를 통해 안식처를 찾은 옛 대가들은 지금도 분명 큰 만족을 느끼고 있을 것이다.

"얀 반 에이크가 여기 있었노라"

내셔널 갤러리가 유파별이나 작가별이 아닌, 연대기 순으로 구분해 작품을 진열한 것은 결과적으로 이 미술관의 소장품이 고르게 질이 좋다는 것을 의미한다. 미술사의 대가들과 대표작들을 웬만큼 아우를 수 있는 형편이 아니면 쉽게 유럽 미술의 흐름을 연대기순으로 잡아 보여줄 수 없다. 그런 점에서 내셔널 갤러리와 대영박물관이 있는 런던은 루브르와 오르세가 있는 파리와 더불어 유럽 미술 순례의 '출발 포인트'로서 가장 권할 만한 장소라 할 수 있다. 유럽 미술사를 고르게 한번 죽 훑을 수 있는 기회를 제공해 주기 때문이다.

내셔널 갤러리의 세인즈베리관은 앞서도 언급했듯 13~15세기의 작품들을 주로 다루고 있다. 이 시기의 화가들이 가장 관심을 두었던 창작상의 주안점은 얼마나 실물과 유사하게 그리느냐 하는 것이었다. 로마제국이 붕괴된 이후 중세 내내 실물과의 유사성은 그다지 중요한 조형 예술상의 덕목이 아니었다. 신이 승리한 땅에서 사실성은 퇴보한다. 사실성의 표현은 인간의 현세적인 욕망과 관련이 있다. 르네상스가 초래한 그리스·로마 미술 전통의 부흥을 바탕으로 실물을 화면으로 끌어오려는 노력은 그러므로 근본적으로 휴머니즘, 자본주의의 발달과 맥을 같이하는 것이다. 그것은 원근법의 도입, 스푸마토 기법의 활용 등 과학적이고 합리적인 방식의 이탈리아 스타일과 정밀 묘사 형태로 꼼꼼히 그리는 자연주의적 접근 방식의 북유럽 스타일로 대별해 볼 수 있다.

이탈리아 작품 가운데 주목해 볼 작품으로는 안토넬로 다메

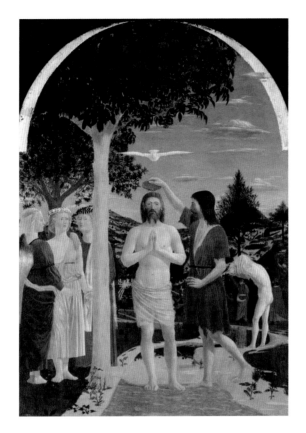

피에로 델라 프란체스카, 「그리스도의 세례」, 1450년대, 나무에
템페라, 167×116cm

초기 르네상스 화가 피에로 델라 프란체스카(1415경~1492)가
그린 「그리스도의 세례」는 이 주제의 작품 가운데 널리 알려진
걸작이다. 세례를 받는 예수의 모습이 참 단아하다. 같은 주제를
다룬 그 어떤 작품보다 거룩해 보인다. 이는 치밀하게 의도된
구성의 결과다. 피에로 델라 프란체스카는 이런 수학적인 구성에
특히 탁월한 재능을 보였다.

일단 이 작품은 매우 안정감이 있다. 수직선과 수평선의 교차가
뚜렷한 탓에 견고하고 차분한 인상을 준다. 예수와 요한, 주변의
천사들, 나아가 나무까지 엄숙한 수직의 축에 따라 배열되어 있다.
수평의 축을 따르는 것은 구름과 비둘기 성령, 세례 요한이 들고
있는 사발의 타원, 산과 평지의 접점, 그리고 예수의 무릎께에
형성된 냇물 등이다.

이 수직과 수평의 조합 외에 선명한 삼각형 구도 또한 엿볼 수
있다. 비둘기 성령을 꼭짓점으로 세례 요한의 오른팔과 왼발이
하나의 빗변을 이루고, 성령으로부터 맨 왼쪽 천사의 발까지가
다른 빗변을 이뤄 자연스레 삼각형을 느끼게 한다.

모든 것이 기하학적인 구조 속에서 단정하게 정리된 까닭에
그림은 볼수록 고요하고 엄숙하다. 이렇듯 짜임새 있는 구성을
통해 화가는 예수의 세례가 정밀한 신의 계획 속에 있었던
사건임을 새삼 깨닫게 한다.

이 그림은 교회 제단화의 중심 패널이다. 그림에서 예수의
왼쪽으로 멀리 보이는 마을이 화가의 고향 마을인데, 세례
요한에게 바쳐진 그곳 교회에 걸려 있었다.

시나의 「서재에서의 성 제롬」, 안드레아 만테냐의 「정원의 고뇌」, 안토니오와 피에로 델 폴라이우올로의 「성 세바스티아누스의 순교」, 피에로 델라 프란체스카의 「그리스도의 세례」 등이 있다. 이들 작품에서 원근법과 구성의 묘미를 만끽할 수 있다면, 화면을 부드럽게 변화시켜 강한 윤곽선을 감추고 아련한 입체감을 주는 스푸마토 기법은, 이 기법의 창시자 레오나르도 다빈치의 「암굴의 성모」와 목탄 드로잉 「성 안나, 세례 요한과 함께 있는 성모와 그리스도」에서 진하게 음미해 볼 수 있다.

북유럽 작품 가운데는 얀 반 에이크의 「아르놀피니 부부」와 「남자의 초상(혹은 자화상)」, 한스 멤링의 「성모자」, 뒤러의 「화가의 아버지」 등이 이 미술관을 빛내는 대표적인 걸작이다.

얀 반 에이크가 여기 있었노라/1434

위대한 현자의 선언 같은 글귀가 얀 반 에이크(?~1441)의 「아르놀피니 부부」에 씌어 있다. 사실 그 글귀의 선언자는 유럽 미술사에서 그 글귀의 위엄에 값할 만한 뛰어난 성취를 이룬 작가다. 「아르놀피니 부부」의 높은 완성도가 그 성취를 잘 대변해 준다.

「아르놀피니 부부」는 정밀 묘사가 뛰어난 북유럽 걸작 중에서도 그 특징이 매우 잘 살아 있는 작품이다. 섬세하고 깔끔한 표현도 그렇고, 인물들의 순수하고 맑은 표정도 사람을 잡아끄는 흡인력이 강하다. 「아르놀피니 부부」는 작가가 이들의 결혼식 또는 약혼식에 입회해 그린 예식 초상으로 여겨지는데('얀 반 에이크가 여기 있었노라/1434'란 글귀가 그 증거로 해석된다), 실제로 그런 것인지에 대한 의견은 지금껏 분분하다. 그래서 결혼 예식과 관계없는 단순한 부부 초상으로 보는 시각도 있다. 어쨌든 '잘 나가는' 부르주아 부부의 서로에 대한 사랑과 신뢰를 표현한 작품임에는 틀림이 없다.

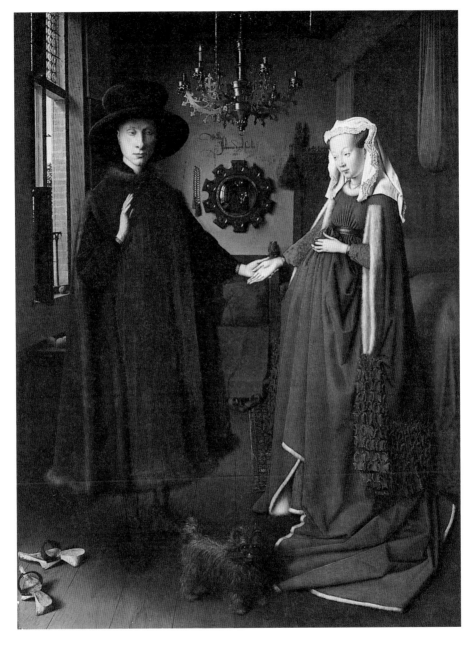

얀 반 에이크, 「아르놀피니 부부」,
1434년, 나무에 유채, 82×60cm

내셔널 갤러리

그림에 그려진 소품들은 주제와 관련한 다양한 의미를 띠는 상징물들이다. 예를 들어 개는 부부의 정절을, 벗어 놓은 신발은 결혼 혹은 결혼 서약의 신성함을, 벽에 걸린 묵주와 거울은 순결을, 선악과를 상기시키는 창틀의 과일은 원죄 이전의 아담과 이브의 상태를, 샹들리에에 홀로 켜진 촛불은 결혼의 맹세 혹은 이들을 굽어보는 신의 시선을 각각 상징한다. 이런 상징들이 모여 그림은 처음 눈으로 대한 것보다 더욱 풍부한 의미를 띠게 된다.

이 같은 상징이 상징으로서 먼저 눈에 들어오지 않고 실내 풍경의 자연스러운 일부처럼 보이는 것은 물론 그 섬세한 자연주의적 묘사 때문이다. 앞쪽 개의 털을 비롯해 양탄자, 신발, 솔의 세밀한 묘사는 북유럽 특유의 치밀성과 냉정한 합리주의를 잘 드러내 보인다. 이 그림 앞에서 나도 모르게 불현듯 꼼꼼히 돈을 세는 옛 북유럽 부르주아들의 모습을 떠올려 본다. 동전 한 닢이라도 어긋남을 용서하지 않았을 그들과 붓길 하나라도 어긋남을 용서하지 않았을 작가는 결국 당대의 시대정신을 나란히 표상하고 있음에 틀림없다. 돈을 세는 부르주아의 모습이 담긴 그림이 자본주의 발흥 단계의 북유럽에서는 간간이 그려졌는데, 내셔널 갤러리 서쪽 익관에 가면 상인은 아니나 돈을 세고 있는 탐욕스런 세리를 그린 마리누스 반 라이메르스발레의 「두 세리」가 있다.

반 에이크는 유화의 창시자로 유명하지만, 엄밀히 말하면 그가 유화를 창시했다기보다는 기존의 유채 기법을 회화에 적극적으로 활용해 오늘날의 그것과 유사한 수준으로 그 잠재력을 고도화했다고 하는 것이 옳다. 유채 기법은 이미 8세기부터 돌과 유리에 채색하기 위해 존재해 왔던 것이기 때문이다. 유화 기법이 보편화되기 전, 앞서 보티첼리의 「비너스와 마르스」에서 보듯 이탈리아 쪽에서는 템페라 기법이 크게 애용되었다. 그래서 레오나르도의 「암굴의 성모」의 경우 유화로 제작된 것임에도 템페라화의 차분하고 담백한 분위기를 강하게 드러낸다.

레오나르도 다빈치의 걸작 「암굴의 성모」는 푸근하고 자애로운 표정의 성모와 꼭 껴안아 주고 싶을 정도로 포동포동한 아기들이 인상적인 그림이다. 사람들에게 이 그림의 두 아기 가운데 누가 예수 그리스도일까 하고 물으면, 열에 아홉은 그림 왼쪽의 무릎 꿇은 아기를 예수로 꼽는다. 무엇보다 성모가 그에게 손을 내밀어 아기의 어깨를 어루만지고 있고 아기의 어깨에는 예수 수난의 상징인 십자가가 기대어져 있기 때문이다. 그러나 그는 예수가 아니라 세례 요한이다. 예수는 맞은편에 앉아 있는 보다 작은 아기다.

서양 고전 회화에 익숙하지 않은 사람들에게 세례 요한은 이렇듯 곧잘 예수와 혼동이 되는 인물이다. 어른이 되어서도 다소 수척하고 여윈 몸매에 덥수룩한 머리, 그리고 늘 손에 들고 다니는 십자가 지팡이로 예수와 빈번히 혼동이 된다. 그러나 세례 요한의 이미지에 익숙해지기만 하면 그만의 독특한 상징물에 의지해 그를 명확히 구별해 낼 수 있다. 무엇보다 서양 그림 속의 예수는 결코 십자가를 지팡이처럼 들고 다니지 않는다. 커다란 십자가를 등에 지고 고통스러워하거나 거기에 매달려 죽어 가는 모습이 십자가와 관련된 예수의 주된 이미지다. 갈대나 나무로 만든 가느다란 십자가를 지팡이처럼 들고 다니는 이는 어떤 그림에서든 세례 요한이며, 그것은 그가 그리스도가 이 세상에 오실 것을 전하는 메신저의 소명을 받은 것을 뜻하는 상징물이다.

더불어 세례 요한은 거친 털옷 등 원시인이나 입을 듯한 조야한 옷을 입고 다니는데, 이는 "요한은 낙타 털 옷을 입고, 허리에 가죽 띠를 띠고, 메뚜기와 들꿀을 먹고 살았다"(마가복음 1장 6절)라는 성경 구절에 따른 것이다. 벌집을 그의 상징물로 덧붙이곤 하는 것 또한 성경적인 표현이다. 「암굴의 성모」에서 아기 세례 요한이 '타잔'의 옷 같은 것을 입은 것도 이런 도상적 전통에 따른 것이다. 비록 어린아이이고 아직 신이 명한 사명을 감당

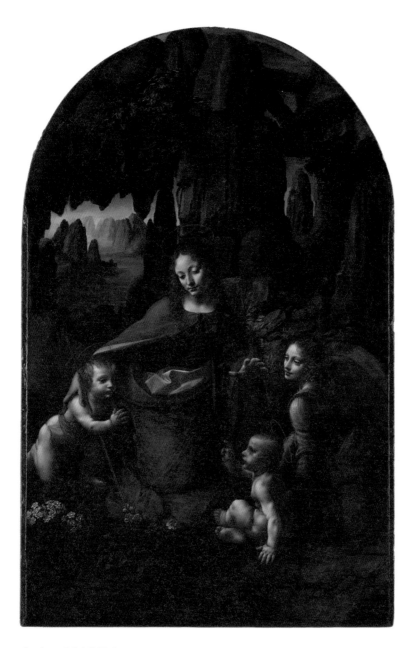

레오나르도 다빈치, 「암굴의
성모」, 1508년, 캔버스에 유채,
189×120cm

'유니언 잭'의 부름을 받은 대륙 회화들

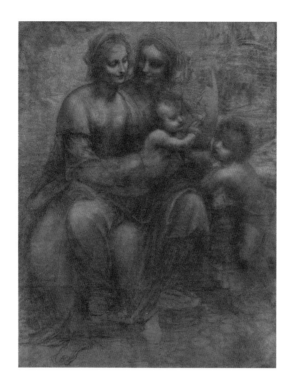

레오나르도 다빈치, 「성 안나, 세례 요한과 함께 있는 성모와 그리스도」, 1499~1500년경, 종이에 초크, 139×101cm

이 작품은 카툰(cartoon)이다. 카툰은 오늘날에는 만화, 특히 시사만화나 풍자만화를 뜻하지만, 원래는 태피스트리나 벽화, 회화 따위를 만들기 위해 풀 스케일로 제작한 초벌 드로잉을 가리켰다. 그러므로 이 작품도 동일한 크기의 다른 작품을 위한 습작임을 알 수 있다. 커다란 종이를 뜻하는 이탈리아어 카르토네(cartone)에서 유래했다.

작품의 등장인물은 성모 마리아와 그의 아들 예수, 그리고 마리아의 어머니인 안나, 세례 요한이다. 이 작품의 백미는 성모 마리아와 안나의 부드러운 미소다. 「모나리자」 역시 그 보일 듯 말 듯한 미소로 유명하지만, 그것은 「모나리자」만의 특징이 아니라 기실 레오나르도의 여인들 대부분에게서 나타나는 특징이다.

레오나르도가 그림 속 여성들에게서 이처럼 부드럽고 우아한 미소를 기대한 것은 어머니에 대한 그리움과도 관련이 있을 것이다. 레오나르도는 공증인이던 아버지 피에로 다빈치와 농부의 딸인 카테리나 사이에서 사생아로 태어났다. 어머니의 품에서 유년기를 보낸 그는 다섯 살 때 어머니가 다른 남자에게 시집가는 바람에 아버지에게 맡겨졌다. 부드럽고 푸근한 어머니의 품이 몹시도 그리웠던 어린 레오나르도는 훗날 이렇듯 인자하고 아름다운 여인상, 특히 마리아상으로 자신의 갈망을 나타내게 된다.

가족 간의 끈끈한 유대는 마리아가 어머니 안나의 무릎에 살짝 걸터앉은 데서 잘 나타난다. 제아무리 성모라도 그녀 역시 누군가의 딸이다. 이런 스킨십으로부터 핏줄 사이의 따뜻한 정이 담뿍 넘쳐흐른다. 몸을 한쪽으로 기울여 요한을 축복하는 예수나 그런 예수를 다정한 눈으로 쳐다보는 요한 둘 다 사랑스럽기 그지없다.

이 그림은 모두 8개의 종이를 붙여 제작한 것이다. 꾹꾹 누르거나 자른 자국이 없어 이 작품을 토대로 본 작품을 제작하지는 않은 것으로 보인다. 그러니까 이 카툰 자체가 그대로 하나의 독립적인 작품인 셈이다. 물론 드로잉 자체는 미완성이다. 그 미완성의 상태가 오히려 신비로움을 전해 주는 듯하다.

할 나이가 되지 않았지만, 그가 세례 요한임을 드러내기 위해 레오나르도는 이 전통적인 상징물을 동원한 것이다. 그 아기가 한쪽 무릎을 꿇고 두 손을 모은 것은 지금 맞은편의 아기 예수에게 경배를 드리기 위함이다.

맞은편의 아기 예수는 이 경배를 받으며 오른손을 들어 응답하고 있다. 자세히 보면 손가락 세 개만 펴 무언가를 짚을 듯한 모습인데, 이는 "너를 축복한다"라는 뜻을 담은 제스처다. 이 제스처는 예수나 교황, 혹은 가브리엘 천사와 같이 교회 위계상 최상위에 있는 인물이나 신의 말씀을 직접적으로 전달하는 고위급 사자만이 취할 수 있는 것으로, 축복의 뜻 외에 '신이 지금 당신에게 이러이러한 말씀을 주시고 있다'는 의미를 담고 있다. 다른 아무런 상징물 없이 바로 이 제스처만으로도 우리는 이 아기가 예수인 줄 알 수 있는 것이다.

「암굴의 성모」처럼 성모와 아기 예수, 세례 요한이 함께 등장하는 그림은 서양 미술사에서 오래도록 인기리에 그려진 주제다. 그러나 성경 어디에도 이들이 이 무렵 이렇게 함께 자리했다는 기록이 없다. 성경적 사실과는 무관한 화가들의 창작인 것이다. 그럼에도 이 주제가 교회에서 중요하게 취급돼 온 것은 귀여운 아기가 둘씩이나 등장해 보는 이에게 애틋하고 감상적인 느낌을 자아내기 때문이다. 교회 미술이 대체적으로 지고한 위엄과 권위를 강조하는 장르이지만, 이렇듯 푸근하고 따뜻한 정서 또한 종교적 감화를 위해 절대적으로 필요했던 것이다.

형태는 미켈란젤로에게서, 색은 티치아노에게서

서쪽 익관으로 가 보자. 전성기 르네상스의 분위기가 물씬 난다. 브론치노의 「비너스와 큐피드의 알레고리」, 엘 그레코의 「성전을 정화하는 그리스도」, 홀바인의 「대사들」, 미켈란젤로의

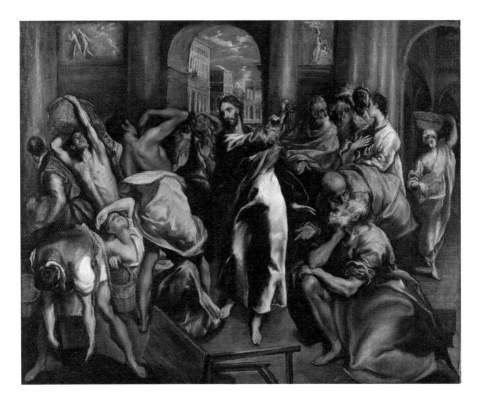

엘 그레코, 「성전을 정화하는 그리스도」, 1600년경, 캔버스에 유채, 106×130cm

엘 그레코(1541~1614)는 그리스 크레타 섬 태생으로 본명이 도메니코스 테오토코풀로스다. 신비로운 인상의 길쭉한 인체 묘사로 유명한 매너리스트 화가다. 그는 이탈리아를 거쳐 스페인으로 가 활동하게 되는데, 「성전을 정화하는 그리스도」는 이탈리아 체류 시절에 그린 작품이다. 이 주제는 그가 거듭해서 다루었던 것으로, 종교개혁으로 인한 당시의 갈등을 독실한 가톨릭 신앙으로 바라본 것이다.

16세기의 유럽은 이전에는 겪어보지 못한 큰 갈등을 겪는다. 종교개혁으로 교회가 둘로 나뉜 것이다. 루터는 1517년 비텐베르크 성(城) 교회 정문에 '95개조 논제'를 걸어 가톨릭교회의 면죄부 판매에 항의했다. 이것이 루터도 예상하지 못한 큰 운동으로 확산되어 마침내 교회 분열의 엄청난 충격이 유럽 대륙을 강타했다.

이 파열음이 예술에도 영향을 끼치지 않을 수 없었던 바, 엘 그레코의 「성전을 정화하는 그리스도」 같은 그림이 나오게

되었다. 그림은 크게 채찍을 든 그리스도와 그 왼편의 장사하는 무리, 오른편의 예수를 추종하는 무리로 구성되어 있다. 예수는 장사하는 무리를 노여운 눈빛으로 노려보며 채찍질하려 한다. 하지만 추종자 무리를 향해서는 어린아이를 쓰다듬듯 부드럽게 손을 내어 주고 있다.

배경을 이루는 건물 벽 좌우 상단에는 부조가 새겨져 있다. 왼편이 아담과 이브의 낙원 추방을 주제로 한 것이고, 오른편이 이삭의 희생을 주제로 한 것이다. 낙원 추방은 예수가 장사하는 이들을 내쫓는 내용과 이어지고, 이삭의 희생은 예수가 추종하는 이들을 축복하는 내용과 이어진다. 이처럼 그림은 철저히 이분법적으로 구성되어 있다.

열정적인 가톨릭 신도였던 엘 그레코가 이 그림을 그린 이유는 자명하다. 프로테스탄트는 왼편의 장사하는 무리와 같고, 그들은 신의 성전을 더럽힌 죄인이므로 강력한 처벌로 철퇴를 가해야 한다는 것이다.

미완성작 「그리스도의 매장」, 티치아노의 「바쿠스와 아리아드네」, 코레조의 「비너스, 메르쿠리우스와 큐피드(사랑의 학교)」 등이 이 익관에서 손꼽히는 걸작들이다.

이 가운데 미켈란젤로의 「그리스도의 매장」은 당시의 전형적인 피렌체 화풍을 보여주는 그림이다. 구성을 마치고 대상의 형태를 일일이 다 잡은 다음 맨 나중에 가서 색을 부가적으로 덧붙이는 이 방식은 레오나르도의 그림에서도 엿볼 수 있다. 「그리스도의 매장」은 무엇보다 미완성인 탓에 그 과정을 확실하게 노출하고 있다. 반면 이탈리아 미술의 또 다른 중심지 베네치아에서는 색채를 가장 중요하고 필수 불가결한 조형 요소로 보고 색채 중심으로 화면을 펼쳐 갔다. 한 색에서 다른 색으로 넘어가는 색의 경계에 의해 형태가 파악이 되는 방식이었다. 그로 인해 형태의 엄격성은 많이 둔화됐다. 티치아노를 비롯해 벨리니, 조르조네가 그 대표적인 작가라 할 수 있다. 바로 이런 차이점과 또 각각의 방법에서 얻은 탁월한 성취로 인해 서양의 미술 아카데미에서는 오랫동안 "형태는 미켈란젤로에게서, 색은 티치아노에게서"라는 말이 금과옥조처럼 전해져 내려왔다.

베네치아로부터는 서양 미술사가 잊지 못할 은덕을 입은 게 또 하나 있다. 그것은 바로 캔버스 천의 활용이다. 동방과 해상 무역이 활발했고 당시 유럽에서 조선업이 가장 발달했던 이 도시에서 화가들이 나무 패널보다 돛을 만드는 데 쓰이는 캔버스 천을 화포로 활용하게 된 것은 매우 자연스런 현상이었다. 이는 '골드러시' 때 미국인들이 포장마차의 천으로 옷을 해 입은 게 오늘날의 블루진으로 발달한 것을 연상시킨다. 그 전까지는 나무판이 중점적으로 쓰였고, 천으로는 비단과 아마포가 쓰였지만, 비단과 아마포의 경우 상대적으로 보존이 어려워 결국 오늘날 남아 있는 작품이 많지 않다.

서쪽 익관에서 볼 수 있는, 이전과는 구별되는 색다른 현상

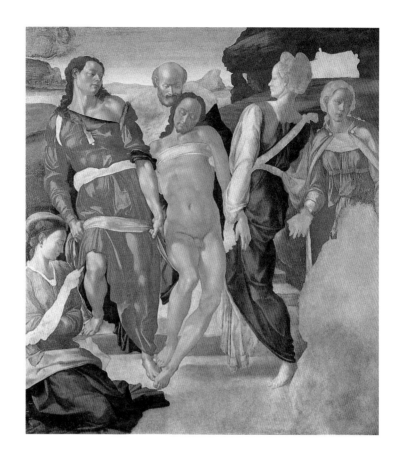

하나는 그리스 로마 신화 소재가 새롭게 중요성을 띠고 그려져 있다는 것이다. 더 이상 가구의 장식물이 아닌 독자적인 작품으로 귀족들의 궁정에 걸렸음을 보여주는 이 그림들은, 이전까지 경건한 종교적 작품만이 소비되었던 현실에 변화가 온 것임을 드러내 주고 있다. 브론치노의 「비너스와 큐피드의 알레고리(미와 사랑의 우화)」는 그런 면에서 매우 눈길을 끄는 작품이다. 브론치노는 코시모 데메디치 공작의 궁정화가였는데, 프랑스 왕에게 보낼 선물로 이 그림을 제작하도록 했다고 한다.

그림을 보자. 전면에 황금 사과를 손에 든 비너스와 큐피드

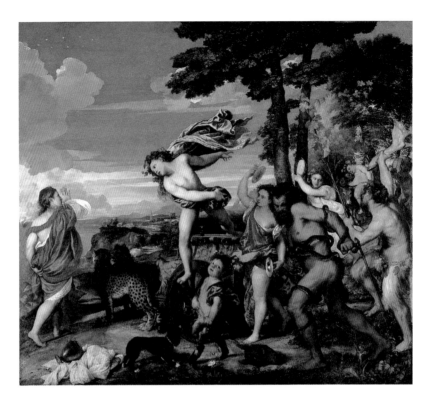

티치아노, 「바쿠스와 아리아드네」, 1520~1523년, 캔버스에 유채, 175x190cm

베네치아파의 거장 티치아노(1490경~1576)는 화려한 색채가 일품인 화가다. 그래서 티치아노 이후 서양의 미술 아카데미들에서는 수백 년 동안 "형태는 미켈란젤로에게서, 색채는 티치아노에게서 (배우라)"라는 금언이 전해져 왔다. 「바쿠스와 아리아드네」 역시 티치아노 특유의 색채가 돋보이는 그림이다. 바쿠스와 아리아드네의 사랑이 막 시작되려는 순간을 그렸다.

치타가 끄는 전차를 탄 바쿠스가 축제 행렬을 이끌고 있다. 반은 사람이요, 반은 염소인 사티로스와 바쿠스를 따라다니는 여자들인 마이나데스가 보인다. 마이나데스는 심벌즈 등 악기를 연주하며 행렬의 흥을 돋운다. 저 멀리 바쿠스의 양아버지인 실레누스가 술에 취한 채 당나귀를 타고 오고 있다. 그런데 행진 도중 갑자기 바쿠스가 전차에서 일어섰다. 뭔가 예사롭지 않은 것을 발견했기 때문이다. 그 예사롭지 않은 것이란 바로 그림 왼편의 여인이다.

이 여인은 크레타의 공주 아리아드네다. 아리아드네는 미로에 갇힌 영웅 테세우스를 도와 그가 괴물 미노타우로스를 처치한

뒤 무사히 빠져나오게 한 은인이다. 보답으로 그녀가 원한 것은 오로지 그의 사랑뿐이었다. 그러나 테세우스는 자신을 도와준 공주를 그녀가 잠든 사이에 낙소스 섬에 몰래 버려 놓고 갔다.

배신당한 아리아드네는 넋을 놓고 울었다. 바로 그때 바쿠스의 행렬이 나타난 것이다. 바쿠스는 그녀가 자신을 위해 점지된 여인이라는 것을 알고는 자신의 신부로 삼았다. 훗날 그는 공주로 하여금 반짝이는 하늘의 성단이 되게 했다. 그림 상단 왼편에 빛나는 별 무리가 바로 아리아드네 성단이다.

티치아노는 미술사에서 엄청난 성공을 거둔 화가 중 한 사람으로 꼽힌다. 그는 황제 카를 5세로부터 세습 귀족에 준하는 최상급의 대우를 받았고, 수입이 왕후에 맞먹을 정도였다. 티치아노가 그림을 그리다가 붓을 떨어뜨린 어느 날, 황제는 몸소 허리를 굽혀 그 붓을 주우며 "티치아노 같은 거장이 황제로부터 시중을 받는 것보다 자연스러운 일이 세상에 또 어디 있겠느냐"고 말하기까지 했다.

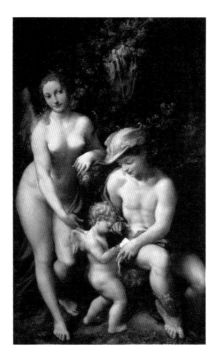

**코레조, 「비너스, 메르쿠리우스와 큐피드(사랑의 학교)」,
1525년경, 캔버스에 유채, 155.6×91.4cm**

고향 마을의 이름인 코레조로 더 잘 알려진 안토니오 알레그리(1489~1534)는 부드럽고 리드미컬한 조형으로 유명한 화가다. 레오나르도의 명암법(키아로스쿠로)을 바탕으로 밝고 생동감이 있는 인물상을 그렸다. 부드러운 표현이 관능적이고 몽환적인 정서를 낳곤 한다. 그가 그린 「비너스, 메르쿠리우스와 큐피드(사랑의 학교)」는 화가 특유의 달콤한 이미지와 함께 배움과 지식에 대한 르네상스 특유의 사랑을 잘 보여주는 작품이다.

르네상스는 고전과 휴머니즘의 재생을 목도한 시대다. 회화는 이런 시대상도 주제로 삼곤 했다. 「비너스, 메르쿠리우스와 큐피드(사랑의 학교)」가 그 대표적인 사례다. 이 그림은 비너스가 아들 큐피드를 메르쿠리우스(헤르메스)에게 데려와 읽기를 가르치는 장면을 그린 것이다.

큐피드는 주지하듯 사랑의 신이다. 멋대로 사랑의 화살을 쏘아 수많은 선남선녀로 하여금 열병에 빠지게 한 장본인이다. 큐피드 주제의 그림 중에는 큐피드가 심한 사랑의 장난을 쳐 비너스에게 꾸지람을 듣거나 님프들에게 붙잡혀 보복을 당하는 장면이 있다.

그 악동을 지금 공부시키겠다고 끌고 왔으니 그게 과연 가능한 일일까. 하지만 어머니 비너스의 입장은 단호하고 선생님 노릇을 하게 된 메르쿠리우스의 표정 역시 진지하다.

이런 우의화(寓意畵, 알레고리)에서 메르쿠리우스는 보통 웅변, 수사학, 이성을 상징하는 존재로 그려진다. 훌륭한 교사의 자질을 지닌 신이라 하겠다. 제우스의 심부름을 도맡은 전령의 신으로서 그 어떤 신보다 정보력이 뛰어나 이런 자격을 갖추게 되었을 것이다.

르네상스 시대에 이 주제가 즐겨 그려진 것은, 이처럼 철없는 악동 신도 공부를 해야 할 만큼 인문학과 고전의 습득이 중요해졌음을 나타내기 위한 것이다. 큐피드뿐 아니라 다른 신들과 영웅들도 종종 책을 붙잡고 씨름하는 모습으로 그려졌다. 이 그림에서 엿보이는 비너스의 감각적이고 관능적인 육체와 메르쿠리우스의 다부진 신체는 지식에 대한 이런 열정과 함께 감각과 아름다움을 추구하는 것 또한 이 시기의 중요한 성취 목표임을 보여준다. 새로운 에너지가 꽃피는 르네상스, 그 봄 향기가 선명히 느껴지는 그림이다.

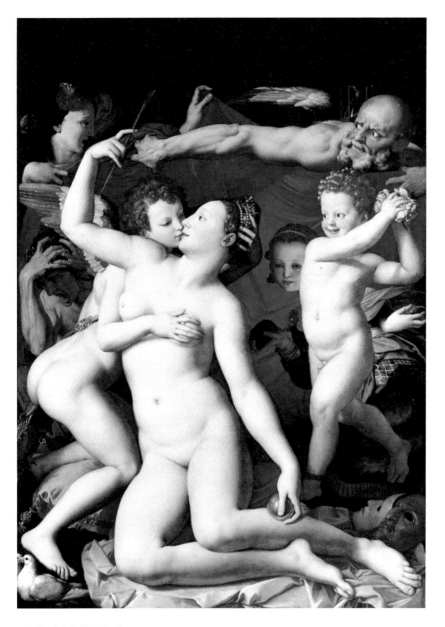

브론치노, 「비너스와 큐피드의
알레고리(미와 사랑의 우화)」,
1540~1550년경, 나무에 유채,
146×116cm

'유니언 잭'의 부름을 받은 대륙 회화들

가 묘한 자세로 사랑을 나누고 있다. 비너스의 사과는 파리스가 세 여신 가운데 가장 아름다운 여신을 선택할 때 준 바로 그것이다. 비너스의 오른쪽에는 비너스에게 장미꽃잎을 던지려는 웃는 아이가 있고 그 아이의 오른쪽 발은 가시에 찔려 있다. 어리석은 쾌락의 상징이다. 그런가 하면 그 아이의 뒤에는 사람의 얼굴을 하고 있으나 파충류의 몸통을 갖고 있는 변덕의 상징이 있다. 큐피드의 뒤로는 신대륙에서 묻어온 성병, 매독을 의미하는 어두운 인물상이 머리를 쥐어짜고 있다. 이 노파는 질투로도 해석된다. 그 인물 위에는 뒷머리가 없는 여인이 푸른 천으로 이 모든 상황을 덮으려 한다. 망각의 상징이다. 그 여인을 제어하려는 듯 팔을 내밀고 있는 노인은 아버지 시간이다. 그의 어깨에 그려진 모래시계가 그의 역할을 암시한다.

작품의 주제는 명확하다. 과도한 사랑의 열정과 음탕한 쾌락의 추구가 어떠한 결과를 가져오는지를 도덕적으로 훈계하는 그림인 것이다. 쾌락은 고통을 가져오고, 그것은 쉽게 망각될 것 같지만, 시간은 언제나 진실의 편이어서 진실을 드러낸다는 것이다. 그렇지만 이 그림을 보다 보면 훈계를 하겠다는 건지 문제가 된 관능을 시각적으로나마 함께 보고 즐기자는 건지 도저히 구분이 안 된다. 르네상스 이후 우리는 서양 미술에서 이같이 도덕적인 주제에 에로티시즘을 더한, 보다 정확히 말하면 에로티시즘을 도덕으로 포장한 그림들을 빈번히 대하게 되는데, 이는 에로티시즘의 미학이 태생적으로 '예술이냐, 외설이냐'의 시비를 안고 있는 영역임을 단적으로 보여 주는 것이다.

특히 브론치노는 매너리스트로서 여체에 대한 탁월한 이해와 우미한 표현 형식으로 그림 속의 관능미를 한껏 고조시켜 놓았다. 에로틱한 색채와 분위기 아래 자신의 타고난 감각을 마음껏 과시하는 작가의 붓길에서, 회화라는 예술에 있어 주제가 갖는 의미가 때로 얼마나 왜소한 것인가를 실감하지 않을 수 없다.

「비너스와 큐피드의 알레고리」는 에로티시즘의 개화 말고도 제작 당시의 시대 흐름과 관련해 중요한 사실 한 가지를 더 전해 주고 있다. 당시의 귀족들 사이에서는 이제 그리스 로마 신화 등 고전에 대한 이해가 굉장히 중요한 덕목이 되어 버렸다는 사실이다. 경건한 신앙심을 드러내는 그림 외에 그들은 이제 그들의 지적 능력, 특히 고전에 대한 이해를 그럴 듯하게 드러내 줄 그림이 필요하게 됐다. 인문주의는 시대의 대세가 되었고 그 바탕을 이루는 고전에 대한 지식은 중요한 지적 무기가 되었다. 마치 우리의 옛 선인들이 한시를 쓴 글씨나 병풍을 내걸어 자신들의 지적 수준을 과시하듯 유럽의 귀족들은 이런 그림을 통해 자신들의 교양을 과시했다. 화가들의 입장에서는 이런 흐름에 편승해 자신의 남다른 지적 능력이나 인문학적 교양을 드러냄으로써 예술가 직업에 대한 일반의 낮은 평가를 변화시킬 수 있는 좋은 기회이기도 했다.

이처럼 흥미로운 상징이 등장하는 내셔널 갤러리의 대표적인 걸작 가운데 하나가 홀바인의 「대사들」이다. 이 그림은 영국 주재 프랑스 대사인 장 드 댕트빌과 라보르의 주교 조르주 드 셀브를 그린 그림으로 전해진다. 전자는 공식 외교사절이었고, 후자는 성직자의 신분으로 왕의 특명을 받아 여러 나라에서 외교 활동을 펼친 특임 대사 같은 사람이었다. 그 두 사람이 당시 영국에서 활동하던 홀바인의 붓에 실려 이렇듯 멋지게 묘사되었다. 예의 섬세하고 꼼꼼한 붓놀림으로 홀바인은 그림의 인물들을 지금도 살아 있는 듯 선명하게 묘사했다. 인물의 안색이나 옷의 질감 등 모든 게 생동감이 넘친다.

관객의 입장에서는 이들이 누군지 모른다 하더라도, 잘 차려입은 의상과 천구의, 각종 관측기구, 서적, 악기, 지구의 등으로 볼 때 두 사람이 매우 부유하며 학식과 교양이 풍부한 사람들임을 알 수 있다. 화가는 옷으로 두 사람의 부유함을, 정물로 두 사

한스 홀바인, 「대사들」, 1533년,
나무에 유채, 206×200cm

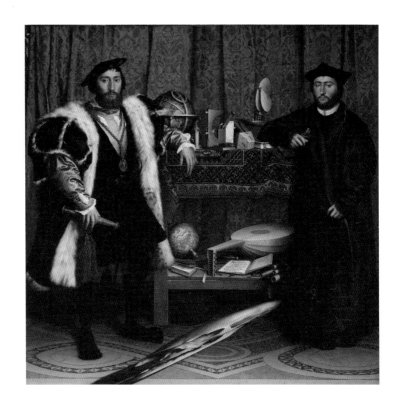

람의 학식과 교양을 나타냈다.

선반 2층의 도구들은 주로 하늘을 연구하는 것과 관련이 있고, 아래층의 도구들은 땅과 예술과 관련이 있는 게 많다. 그러니까 이 정물들은 괜히 그려진 게 아니라, 두 사람에 대해, 그리고 그들의 시대에 대해 말하기 위한 상징으로 그려진 것이다. 홀바인은 이처럼 관객이 깊이 파헤치고 골똘히 해석해 보도록 그림을 그리는 것을 좋아했다. 그는 감성적으로도 탁월했지만, 지적으로도 뛰어난 화가였다. 물론 그의 이런 시도로 인해 그림의 기물들이 지닌 상징을 해석하느라 오늘날에도 학자들의 의견은 다양하게 갈린다.

그림 속의 두 인물, 장 드 댕트빌과 조르주 드 셀브는 수염이

텁수룩하다. 꽤 나이가 들어 보인다. 두 사람의 나이는 얼마나 되었을까? 놀랍게도 당시 두 사람의 나이는 각각 29세, 25세였다. 매우 젊은 사람들이었지만, 좋은 혈통과 부, 보장된 출세로 부러울 것이 없는 사람들이었다. 두 사람의 자부심과 자신감은 그 당당한 포즈와 표정에서 잘 드러난다.

그러나 이런 부귀영화도 결국 풀잎 위의 이슬과 같은 것이다. 인생은 유한하고 덧없다. 그러므로 제아무리 잘났고 훌륭한 사람이라도 늘 스스로를 돌아보고 겸손히 채찍질할 줄 알아야 한다. 바로 그 같은 교훈적인 메시지를 홀바인은 그림 속에 숨겨 놓았다. 어디에 그런 메시지를 숨겨 놓았을까?

해골과 십자고상이 그 이미지다. 십자고상은 예수가 십자가에 달려 고통을 당하는 모습을 표현한 것이다. 그 예수를 화가는 배경의 커튼 맨 왼쪽 끝에 회색으로 보일 듯 말 듯하게 그려 놓았다. 구원은 사람의 힘으로 이룰 수 없는 것이다. 구원은 오로지 신으로부터 온다. 제아무리 부유하고 잘났어도 스스로를 구원할 수 없는 인간은 겸손히 신 앞에 나아가 모든 죄와 허물을 자복하고 신의 은총을 기다려야 한다.

이번에는 해골로 눈길을 돌려 보자. 해골은 어디 있을까? 우리 눈앞에 있음에도 금세 눈에 띄지 않는다. 두 사람 앞에 마치 커다란 접시처럼 공중에 빗각으로 떠 있는 것이 해골이다. 해골은 '메멘토 모리', 곧 인간의 유한성을 강조하는 상징물이다. 그 해골을 알아보기 어려울 정도로 이상하게 그려 놓았다. 이런 이미지를 아나모르포시스(anamorphosis, 왜상)라고 한다. 어디서 봐도 해골이 제대로 보이지 않지만, 특정한 시점, 이 그림의 경우 화면 오른쪽에 바짝 붙어 이미지를 내려다보면 해골이 제 모습으로 보인다. 원근법에 대한 지식을 이용해 그렸는데, 화가는 이처럼 세밀하고 복잡한 과정을 거쳐 그림에 죽음의 메시지를 넣었다. 잘나가는 젊은이들을 그려 주면서 인생의 유한함을 깨달아

더욱 겸손하고 충실한 삶을 살기를 권하는 뜻을 담은 것으로 보인다. 혹은 이들이 그런 깨달음을 지닌 훌륭한 신앙인임을 나타내 주려 했을 수도 있다.

강렬한 빛과 그림자의 대비로 넘치는 사실감

서쪽 익관을 다 둘러본 다음 북쪽 익관으로 가면 네덜란드와 스페인이 새롭게 부상하는 17세기 회화가 나온다. 윌리엄 터너가 지적한 대로 17세기는 '풍경화의 시대'이기도 한 탓에 북쪽 익관에서는 다른 명화들과 함께 좋은 풍경화를 많이 대할 수 있다.

카라바조의 만년작 「엠마오의 저녁 식사」, 클로드 로랭의 「아이네이아스가 있는 델로스 풍경」, 프란스 할스의 「해골을 들고 있는 젊은이」, 니콜라 푸생의 「황금 소 경배」, 렘브란트의 「목욕하는 여인」, 루벤스의 「평화와 전쟁」, 벨라스케스의 「비너스의 화장」, 사소페라토의 「기도하는 성모」 등이 손꼽히는 걸작들이다. 19세기 화가인 터너의 「증기 속에 떠오르는 태양」이 17세기 화가인 클로드 로랭의 작품과 함께 걸려 있는데, 이는 이 작품을 터너가 풍경화의 대가 로랭과 나란히 걸어 줄 것을 전제로 유증한 탓이다.

「엠마오의 저녁 식사」를 그린 바로크 미술의 대가 카라바조(1571~1610)는 빛과 그림자의 강렬한 대비를 통해 박진감 넘치는 이미지를 창조했다. 「엠마오의 저녁 식사」는 부활한 예수를 알아보지 못한 두 제자가 엠마오라는 곳에 이르러 동행한 이가 스승이라는 사실을 알고는 크게 놀라는 장면을 그린 그림이다. 작품이 뿜어내는 뛰어난 사실감은, 이 그림이 지금으로부터 4백여 년 전에 그려진 것이라는 사실을 믿기 어렵게 만든다.

그림에는 경건하게 손을 내민 예수, 너무 놀라 스스로를 주체하지 못하는 두 제자, 무슨 일이 벌어진 건지 사태를 주시하는 여

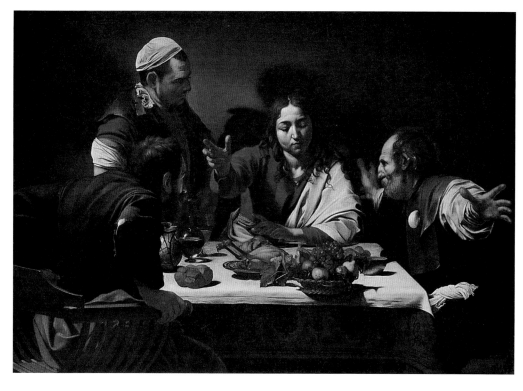

카라바조, 「엠마오의 저녁
식사」, 1601년, 캔버스에 유채,
141×196cm

관 주인이 등장한다. 공간의 깊이감도 뛰어나고, 사람과 사물이
보여주는 입체감도 생생하다. 오른쪽 제자의 펼친 팔은 그 간격만
큼의 깊이를 느끼게 한다. 식탁 앞쪽에 놓인 바구니는 캔버스 밖
으로 삐쳐 나온 것만 같다. 실물이 아니라 그림임에도 이 바구니
가 왠지 밑으로 떨어질까 봐 불안하다.

　왼쪽 제자의 팔꿈치 부분이 타진 것은 이 제자가 얼마나 가
난한 사람인가를 금세 눈치 채게 한다. 바로 그 사실을 의식하는
순간, 그림은 우리 앞에 하나의 생생한 현실이 되어 다가온다. 실
제 사람들의 삶 속에 들어온 예수를 만나고 있구나 하는 실감을
얻게 되기 때문이다.

　이렇듯 생생한 예술 작품을 창조한 카라바조는 이탈리아 밀

라노 근교의 카라바조 마을에서 태어났다. 그의 이름이 시사하듯 당시 이탈리아에서는 출신지 이름으로 타지 사람을 부르는 경우가 흔했다. 다빈치나 엘 그레코, 베로네세 등도 빈치, 그리스, 베로나 등의 지명에 따라 붙인 이름이다. 카라바조의 본명은 미켈란젤로 메리시(혹은 미켈란젤로 아메리기)이며, 아버지는 석공이었다. 대단한 집안 출신은 아니었지만, 재능이 출중해 어려운 환경에도 불구하고 예술가로서 정상에 섰다.

성격이 괄괄해 1606년 다투다가 사람을 죽이고 로마에서 도망치는 일까지 생겼다. 후일 살인 사건에 대해 사면을 받았지만 사면 소식을 듣기도 전에 타지에서 열병에 걸려 객사했다고 한다. 그때 그의 나이 불과 39세였다.

루벤스의 「평화와 전쟁」은 화가이면서도 외교관 역할을 맡아 유럽 각국을 내 집처럼 드나 들었던 바로크 미술의 대가 루벤스가 '30년 전쟁'의 참화를 지켜보면서 알레고리 미술의 호소력에 의지해 평화를 호소한 그림이다. 그림은 왼쪽 상단에서 오른쪽 하단으로 이어지는 대각선에 의해 구도가 두 공간으로 나뉜다. 왼편 하단은 평화요, 오른편 상단은 전쟁이다.

평화를 구성하는 화면은 디오니소스 축제의 모습을 그대로 옮겨 온 것이다. 맨 왼쪽에 디오니소스를 수행하는 마이나데스가 금은보화를 들고 오고 있다. 그들 바로 곁에는 무릎을 꿇은 사티로스가 먹음직스러운 과일을 한아름 내놓고 있다. 이 모든 것은 평화의 열매다. 마이나데스와 사티로스 바로 옆에 서 있는, 젖가슴을 쥐고 있는 여인이 평화다. 그림 맨 위 헤르메스의 지팡이를 든 푸토(꼭 에로스뿐 아니라 서양 미술에 등장하는 발가벗은 아기상의 총칭이다)가 올리브 관을 그녀에게 씌우려 하는 데서 그녀가 평화임을 알 수 있다.

그녀 옆에 매달려 그녀의 젖을 먹고 있는 아기는 부의 상징 플루토스다. 횃불을 들고 있는 소년은 결혼의 신 히메나이오스

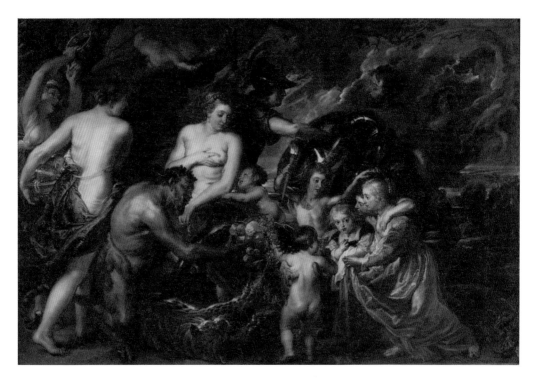

루벤스, 「평화와 전쟁」,
1629~1630년, 캔버스에 유채,
203.5×298cm

며, 등을 돌리고 있는 날개 달린 아기는 에로스다. 그들이 당대인
의 옷을 입은 두 명의 소녀와 그들과 어깨동무를 하고 있는 소년
을 맛있는 과일 쪽으로 불러들이고 있는데, 이들은 런던에서 루
벤스가 손님으로 묵었던 집의 자녀들이다. 그들 위로는 광기 어
린 전쟁의 신 아레스가 덤벼들고 있고, 복수의 여신 에리니에스
가 그의 분노를 부채질하고 있다. 이들과 맞서 싸우는 이는 아테
나 여신. 그녀는 진정한 평화의 수호자다.

　　당시 스페인 정부의 입장을 대변해 런던에 온 루벤스는 이
그림을 영국 왕 찰스 1세에게 선물했는데, 평화야말로 미래 세대
의 풍요를 보장하는 유일한 원천임을 역설하기 위함이었다. 그
는 유럽 왕실의 교만과 가식, 경쟁의식을 누구보다 잘 알았기에,
꼭 스페인의 이익만을 대변한다기보다 전쟁으로 인한 유럽 민중

니콜라 푸생, 「황금 소 경배」, 1633~1634년, 캔버스에 유채,
154×214cm

니콜라 푸생(1594~1665)은 프랑스 출신이나 생애의 대부분을 이탈리아에서 보냈다. 엄격하고 정연한 고전주의 미학에 기초해 역사화를 그렸다. 그는 엄숙하고 장엄한 주제를 돋보이게 하는 완벽한 구성으로 이름이 높았다. 푸생은 라파엘로나 티치아노 같은 르네상스 대가의 작품도 열심히 연구했지만, 고대의 조각이나 벽화에 대해서도 열심히 공부했다. 작품 「황금 소 경배」에 이런 특징이 잘 드러나 있다.

이 그림은 성경의 출애굽기 32장에 나오는 내용을 소재로 하고 있다. 지도자 모세가 시나이 산으로 간 사이에 불안해진 이스라엘 사람들은 모세의 형 아론에게 그들을 이끌어 줄 신을 만들어 달라고 요구했다. 이에 아론은 백성들의 금붙이를 모아서 수송아지를 만들고 이를 신으로 모셔 제사를 지냈다. 이 사실을 안 모세는 분을 참지 못하고 신이 준 석판을 산 아래로 던져 깨뜨려 버렸다. 그러고는 레위 지파 사람들을 시켜 무려 3천 명이나 되는 백성을 학살했다.

이 이야기에 기초해 푸생은 우상 앞에서 흥청거리며 뛰노는 이스라엘 백성을 그렸다. 이들을 지휘하듯 서 있는 오른편의 노인이 아론이다. 그는 지금 흰옷을 입고 있다. 그림 왼편 산자락에 여호수아와 함께 시나이 산을 내려오던 모세가 화가 나 석판을 던지는 모습이 작게 그려져 있다.

문제가 된 황금 수송아지상은 높은 대좌 위에 우뚝 서 있다. 소는 여러 원시 종교에서 일찍부터 중요한 숭배의 대상이었다. 무엇보다 그 힘과 생산력이 소를 신성한 존재로 바라보게 했다. 이스라엘 백성이 소의 형상으로 우상을 만든 것도 이런 숭배의 전통과 밀접한 관련이 있었을 것이다. 어쨌거나 이 행위로 인해 이스라엘 백성은 결국 큰 곤경을 겪었다.

**사소페라토, 「기도하는 성모」, 1640~1650년, 캔버스에 유채,
73×58cm**

고향 이름인 사소페라토로 알려져 있는 이탈리아 화가 조반니
바티스타 살비(1609~1685)는 17세기 사람이지만 그 예술적
지향은 페루지노나 라파엘로 등 15~16세기 대가들의 지향과
더 가까웠다. 그는 주로 성모나 성가족 등 종교 주제를 되풀이해
그렸는데, 기도하는 성모도 그가 즐겨 그린 주제의 하나다. 이렇게
고요한 그림이 있을까 싶을 정도로 차분하다 못해 신비로운
느낌마저 든다.

중세 이콘이나 르네상스 시대의 성화를 보면 성모 마리아는
항상 아들 예수와 함께 그려졌다. 예수의 어머니라는 혈연적
관계로 권위를 인정받는 존재였다. 그러던 것이 어느 순간부터
마리아 혼자 등장하는 일이 잦아졌다.

이 같은 변화는 종교개혁의 영향 탓이 컸다. 성모 마리아와
성인의 위상을 격하시킨 프로테스탄트에 대한 가톨릭의 반발이
미술에서 성모의 지위와 권위를 강화하는 흐름을 낳았던 것이다.
자연히 가톨릭권의 화가들은 성모를 독립된 주제로 부각시켜
표현하기 시작했다. 사소페라토의 성모는 그 이미지의 절정을
이루고 있는 작품이다. 초월적인 듯 인간적인 듯 현세와 내세의

경계에 서서 모든 죄 있는 인간들을 위해 기도하는 따뜻한
어머니의 모습이 엿보인다.

이 그림을 그린 사소페라토는 베네딕트 수도회와 밀접한 관계를
맺고 있었다. 베네딕트 수도회는 '기도하라 그리고 일하라'라는
모토로 유명한 수도회다. 사소페라토의 그림을 보다 보면 그
모토가 작품 속에 얼마나 철저히 녹아 있는지 잘 알 수 있다. 그림
그리는 것, 곧 일하는 것이 기도하는 것이 되어 버린 그림. 우리로
하여금 깊은 명상에 빠지게 하는, 글자 그대로 기도의 그림인
것이다.

이미지의 역사와 관련해 한 가지 알아두면 좋은 사실은, 두 손을
모은 저 기도 자세는 사실 기독교 자체로부터 유래한 게 아니라는
것이다. 중세 때 영주와 신하가 충성 의식을 치르면서 신하가
영주에게 두 손을 모아 내민 데서 비롯된 것이다. 이 복종의
표시가 기독교로 스며들어 대표적인 기도의 자세가 되었다.

이 고통을 어떻게 해서든 막아 보자는 입장에서 그림을 통해 영국 왕이 유럽의 평화를 건설하는 데 긴요한 역할을 해 줄 것을 간절히 호소하고 있다. 그 호소의 가장 인상적인 이미지로 루벤스는 유럽의 교양인이라면 누구나 다 아는 디오니소스 축제의 이미지를 동원한 것이다.

이 그림 또한 에너지가 넘치는 화면으로 풍성한 느낌을 주는데, 누드의 여인을 비롯한 감각적이고 관능적인 화면이 절정기 루벤스의 재능을 유감없이 보여준다. 루벤스의 그림에 자연스레 녹아 있는 이런 관능의 미학은 무엇보다 바로크의 풍성함이 없이는 상상하기 어려운 것이다. 바로크의 넘치는 풍요로움이 이런 궁극의 감각적 추구, 관능적 추구를 이끌어 냈다 하겠다.

근대 미술의 풍요를 만끽하게 하는 동쪽 익관

내셔널 갤러리의 동쪽 익관은 근대미술의 풍요를 만끽하게 하는 공간이다. 샤르댕의 「카드로 지은 집」, 고야의 「이사벨 데 포르셀 부인」, 앵그르의 「마담 무아테시에」, 폴 들라로슈의 「제인 그레이의 처형」, 카스파어 다비트 프리드리히의 「겨울 풍경」, 모네의 「수련 연못」, 쇠라의 「아니에르의 목욕」, 반 고흐의 「해바라기」, 드가의 「목욕 뒤 몸을 말리는 여인」, 세잔의 「목욕하는 사람들」 등 18세기~20세기 초의 명작들이 곳곳에 자리하고 있다. 이 가운데 역사의 비극을 드라마틱하게 표현한 「제인 그레이의 처형」은 예술적으로도 훌륭한 성취를 보여주는 작품이지만, 대중들에게 매우 호소력 있게 다가가는 이 미술관의 '인기 스타' 가운데 하나다.

「제인 그레이의 처형」은 역사의 비극과 어린 소녀의 비운이 사실적이고 박진감 넘치는 붓놀림으로 생생히 표현된 작품으로, 16세기 영국에서 있었던 궁중의 권력투쟁과 그로 인한 꽃 같은 희생을 주제로 한 작품이다. 제인 그레이(1537~1554)는 영국 왕

들라로슈, 「제인 그레이의
처형」, 1833년, 캔버스에 유채,
246×297cm

헨리 7세의 증손녀다. 신교도인 에드워드 6세가 후사 없이 죽자
당시 권력을 장악했던 신교도 중신들이 열다섯 살의 제인을 여왕
으로 선포했다. 제인은 왕좌에 대한 욕심이 없었으나 얼떨결에 여
왕이 되어 버렸다. 에드워드 6세의 배다른 누나이자 가톨릭 교도
였던 메리 1세는 이를 용납할 수 없었다. 보다 우세한 자신의 세
력과 대중의 지지를 등에 업고 메리는 9일 만에 권좌를 빼앗았다.
졸지에 여왕에서 반역자로 전락한 제인은 1554년 2월 17일 런던
탑에서 참수를 당함으로써 열여섯 해의 꽃다운 삶을 마감했다.

　　당시 제인의 처형은 여러 사람들에게 동정심을 불러일으켰
다. 그녀 자신이 권력을 탐한 적이 없었을 뿐 아니라, 뛰어난 지
성과 착한 심성을 지닌 아가씨였기 때문이다. 하지만 메리는 후

　　　　　　　　'유니언 잭'의 부름을 받은 대륙 회화들

환을 없애야 했다. 그렇게 제인은 제거되었다.

하얀 드레스를 입은 제인. 드레스의 흰색은 그녀의 순결함과 고귀함을 드러낸다. 그러나 이 드레스는 곧 붉은 피로 얼룩질 것이다. 그녀의 처형을 믿을 수 없다는 듯 수발을 들던 시녀들은 망연자실한 표정이다. 주저앉은 여인의 무릎 위에는 제인의 목걸이와 패물이 들려 있다. 처형의 책임을 맡은 관리는 눈을 가린 제인을 부축해 참수대 앞으로 이끌고 있다. 그의 표정과 자세에도 지극한 동정심이 배어 있다. 그만큼 감상적인 정서가 뚜렷한 그림이다. 이 그림을 마주한 19세기 파리의 관객들은 특별히 애잔한 시선으로 그림을 봤다. 18세기 말 프랑스 대혁명 이래 끊이지 않은 격동으로 사람들이 단두대에서 처형되는 장면을 수도 없이 봤기 때문이다. 깊은 울림으로 다가오는 그림이었던 것이다.

센티멘털한 정서가 두드러지기로는 프리드리히의「겨울 풍경」또한「제인 그레이의 처형」못지않다. 카스파어 다비트 프리드리히(1774~1840)는 독일 낭만주의 풍경화의 대가다. 그는 일찍부터 죽음에 익숙했다. 7살 때 어머니가 돌아가셨고, 그 뒤 10년 동안 두 명의 누이와 한 명의 남동생을 더 잃었다. 그의 예술이 비극적인 감성으로 충만한 데는 이런 가족사가 영향을 끼쳤다. 코펜하겐에서 그림을 공부한 뒤 드레스덴에 정착한 그는 죽을 때까지 그곳에 머물며 특유의 감상적이고 몽환적인 풍경을 그렸다.

프리드리히는 화가를 자연과 인간 사이의 중재자로 보았다. 그는 평범한 대중이 신비로운 자연을 이해하는 데는 한계가 있다고 생각했다. 일종의 영매라고 할 수 있는 예술가가 그들을 위한 가교가 되어 주어야 한다고 믿었다. 그런 영적인 가교로 그려진 그림의 하나가「겨울 풍경」이다.

「겨울 풍경」은 하얀 눈이 소복이 쌓인 전경과 전나무가 있는 중경, 저 멀리 고딕풍의 교회가 아스라이 보이는 원경으로 구성

카스파어 다비트 프리드리히, 「겨울
풍경」, 1811년경, 캔버스에 유채,
32×45cm

되어 있다. 적막감이 감도는 쓸쓸한 풍경이다. 이런 쓸쓸함으로
인해 프랑스 조각가 다비드 당제르는 프리드리히를 일러 '풍경의
비극'을 발견한 작가라고 평했다.

그림의 세부를 찬찬히 들여다보자. 전나무와 바위 사이에 사
람의 모습이 보인다. 남자는 지금 가슴에 손을 모아 기도를 드리
고 있다. 남자 앞에는 고동색 십자가가 있고 앞쪽으로는 흐트러
진 목발이 보인다. 마치 숨은 그림 찾기 하듯 꼼꼼히 보아야 보이
는 요소들이다.

남자는 밤새 눈 덮인 들판을 헤맸던 것 같다. 깜깜하고 추운
들판을 헤매자니 얼마나 두렵고 고통스러웠을까? 게다가 그는
몸이 불편한 장애인이다. 이제는 죽었구나, 포기하고 싶은 마음

　　　　　　　　　'유니언 잭'의 부름을 받은 대륙 회화들

장 바티스트 시메옹 샤르댕, 「카드로 지은 집」, 1736~1737년경,
캔버스에 유채, 60×72cm

샤르댕의 「카드로 지은 집」은 바니타스 주제의 향기가 배어 있는
작품이다. 전통적인 바니타스 정물화와는 거리가 있지만, 인생의
무상함에 대해 이야기하는 데는 차이가 없다. 실내 풍속화의
형태를 띠고 있어 정적인 바니타스 정물화보다는 훨씬 생동감이
있다. 일상의 정취가 더 살갑게 다가온다. 그러나 본질적으로
허무에 대해 이야기하고 있다는 점에서 왠지 모를 쓸쓸함이
느껴진다.

한 남자아이가 카드로 집짓기 놀이를 하고 있다. 카드로 집을
짓는 것은 상당한 주의와 노력, 기술이 필요한 놀이다. 아이는
매우 조심스럽게 카드 위에 카드를 얹고 있다. 이렇게 애쓴 끝에
멋진 카드 집이 지어지면 아이는 자신의 성취에 대해 크게 기뻐할
것이다. 이를 본 어른도 아이를 크게 칭찬해 줄 것이다.

그러나 그 집이 과연 얼마나 오래 갈까? 종이로 지은 집의
운명은 그리 밝지 못하다. 집을 짓는 중에는 용케 무너지지 않았다
하더라도 완성 후 얼마 안 되어 순식간에 다 무너져 내릴 것이다.

아이의 환호도 잠시, 아름다운 성취는 온데간데없이 사라질
것이다. 테이블 아래 열린 서랍은 그 허무와 공허에 대한 암시다.

옛 서양화가들은 이 주제의 그림을 통해 인생의 수고와 성취가
'풀잎 위의 이슬' 같은 것임을 전했다. 이 그림을 포함해 아이가
카드로 집짓기 놀이를 하는 그림을 네 점이나 그린 샤르댕도
예외는 아니다. 다만 일상을 사랑했던 화가로서 그 장면을 보다
정겹게 풀어 그렸다. 그러고는 그 징겨운 시선을 따라 우리에게
이렇게 말하는 것 같다.

"아이들에게 인생의 무상함을 가르쳐라. 자신의 모든 노력이
종래는 아침 안개처럼 사라질 수 있음을 가르쳐라. 아이가 그것을
절실하게 인식한다면 자라나서 얕은 수나 요령, 욕심에 빠지는 일
없이 양심적으로 정직하게 자신의 일에 헌신할 것이다. 인생은
무상한 것이지만 삶은 의미가 있고 살 만한 가치가 있다."

에드가르 드가, 「목욕 뒤 몸을 말리는 여인」, 1888~1892년경, 종이에 파스텔, 103.8×98.4cm

카드 보드에 여러 장의 종이를 이어 붙여 그 위에 파스텔로 그린 그림이다. 눈이 좋지 않았던 드가는 야외의 햇빛보다 이런 은은한 실내의 빛을 선호했으며, 그 속에서 발레를 하거나 목욕을 하는 여인들의 찰나적인 아름다움을 포착했다.

쇠라, 「아니에르의 목욕」, 1884년, 캔버스에 유채, 201×300cm

신인상파의 점묘법이 아직 확실히 구사되지는 않았지만, 색채와 공기의 떨림이 은은하게 나타나 있다. 강 건너 보이는, 화면 오른쪽 숲이 그랑자트 섬이다. 바로 이 섬을 배경으로 그린 유명한 「그랑자트 섬의 일요일 오후」가 점묘법에 기초한 쇠라의 색채 이론이 완벽하게 적용된 작품이다.

'유니언 잭'의 부름을 받은 대륙 회화들

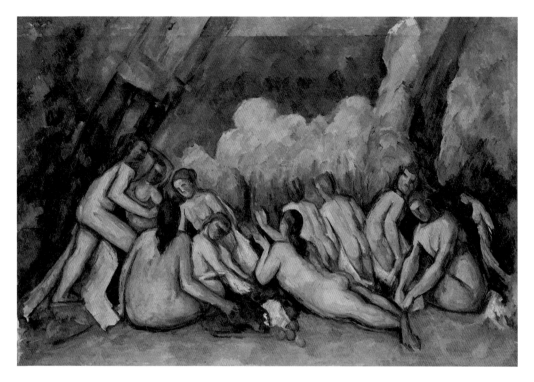

세잔, 「목욕하는 사람들」,
1900~1906년, 캔버스에 유채,
127×196cm

사람이 마치 원기둥 같다. 그것은
나무도 마찬가지이다. 세잔은 자연의
형태를 매우 분석적으로 관찰했다.
그렇게 해서 얻어진 대상의 형태는
구나 원기둥처럼 매우 기하학적이다.
세잔의 이런 시도는 후일 피카소
등의 입체파로 발전했다.

이 들 무렵 희미하게 먼동이 터 오고 전나무 사이로 십자가가 나
타났다. 교회 같은 건물도 어슴푸레 눈에 들어왔다. 고마운 마음
에 남자는 십자가에 다가가 감사의 기도를 드렸다. 이 기도에 화
답하듯 땅에서는 새싹이 돋아나고 있다. 흰 눈 사이로 언뜻언뜻
보이는 작은 점들이 바로 새싹이다.

그림의 메시지는, 우리의 삶은 엄동설한에 광야를 헤매는 것
과 같고 우리에게는 언제나 위대한 인도자가 필요하다는 것이다.
재미있는 것은, 비록 종교적 뉘앙스가 강하더라도 옛날 종교화와
는 달리 비기독교인도 그다지 거부감 없이 볼 수 있는 그림이라
는 것이다. 풍경이라는 외형을 전혀 손상하지 않고 종교적 성찰
의 깊이를 드러냈기 때문이다.

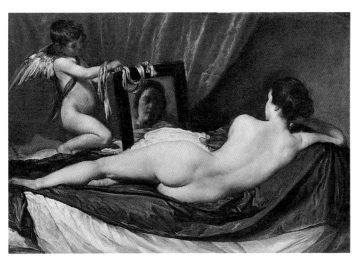

**벨라스케스, 「비너스의 화장」,
1647~1651년, 캔버스에 유채,
122×177cm**

　가톨릭 국가 중에서도 가장
보수적이었던 스페인 화가로서
벨라스케스가 드물게 그린 누드화다.
아들 에로스가 거울을 잡고 있고
비너스는 자신의 아름다움을
감상한다. 여체를 이상적인 비례가
아니라 사실적인 비례에 맞춰
그렸다.

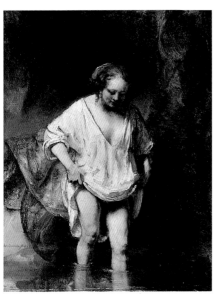

**렘브란트, 「목욕하는 여인」,
1654년, 캔버스에 유채, 62×47cm**

　렘브란트가 정부 헨드리케를
모델로 그린 그림이다. 성경
이야기나 고전 이야기를 주제로
한 것 같으나 그 구체적인 내용은
확인이 되지 않는다. 목욕하려는
여인을 따뜻하게 바라보는 화가의
친근한 시선이 인상적이다.

　　'유니언 잭'의 부름을 받은 대륙 회화들

연인들이 쉬어 가기 좋은 다리 밑

세인즈베리관에 있는 아트숍을 둘러보고 나오니 먼저 나온 아내와 아이들이 세인즈베리관과 본관을 잇는 다리 밑에서 쉬고 있다. 이 공간은 완만한 계단 구조로 이뤄져 있어 신·구 건축물의 조형적 울림이 계곡물처럼 운치 있게 합쳐져 흐르는 곳이다. 또 계곡이란 게 그렇듯이 폐쇄적인 느낌과 개방감을 동시에 주는 묘한 공간이기도 하다. 연인들이 앉아 쉬기 딱 좋을 것 같은데, 벤투리의 이 배려를 우리 아이들은 박박 기며 소리 지르고 노는 것으로 보답한다. 역시 애들에게는 몸을 움직이며 노는 것만큼 즐거운 일이 없다. 그 모습을 카메라로 잡고 있으려니 허기진 배가 차라리 정문 앞 핫도그 노점상의 웃는 얼굴을 찍으라고 애걸한다. 하기야 금강산도 식후경이라 했는데….

코톨드 갤러리

작지만 걸작들로 풍성한 미술관

런던에 산재한 여러 미술관 가운데서 코톨드 갤러리는 매우 특별한 미술관이다. 규모는 작지만, 훌륭한 소장품들을 풍성히 지니고 있다. 특히 인상파와 후기인상파의 걸작을 다수 소장하고 있어 인상파 미술을 좋아하는 이라면 반드시 들러야 할 미술관이다.

코톨드 갤러리는 '코톨드 인스티튜트 오브 아트'의 부설 기관이다. 코톨드 인스티튜트는 런던 대학 산하에 있지만 독립적으로 운영되는 학사 기관으로, 주요 전공이 미술사와 미술품 보존이다. 이 학교 출신들이 서구 주요 미술관의 관장직을 도맡아 '코톨드 마피아'라는 말이 있을 정도로 미술계에서는 막강한 영향력을 과시해 왔다.

코톨드 인스티튜트는 1932년에 설립되었다. 그 이름을 가져온 사업가이자 미술품 수집가인 새뮤얼 코톨드와 역시 컬렉터이면서 외교관인 아서 리 자작, 미술사학자 로버트 위트가 힘을 합쳐 설립했다. 인상파와 후기인상파 미술을 중심으로 한 코톨드의 개인 소장품이 이 미술관 컬렉션의 중추가 되었고, 고전 미술에 기초한 리 자작의 컬렉션과, 판화, 드로잉을 집중적으로 모은 위트의 컬렉션이 더해져 질과 양 면에서 두루 풍성해졌다.

코톨드 갤러리 입구

전시실 풍경

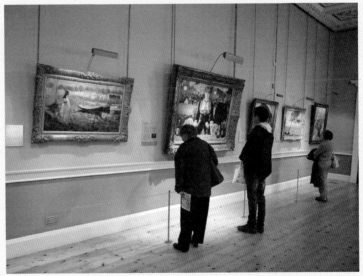

코톨드 갤러리

마네, 「폴리베르제르의 술집」, 1882년, 캔버스에 유채,
96×130cm

마네가 말년에 그린 역작이다. 이 그림을 그린 다음 해 마네는
세상을 떠났다. 그림의 배경은 파리의 유명한 카페 콩세르
폴리베르제르다. 카페 콩세르는 사람들이 모여 커피나 차를
마시며 담소를 나눌 뿐 아니라 가수나 악기 연주자가 음악을
연주하고, 발레, 서커스 등의 공연도 이뤄지는 공간이었다.
프랑스의 샹송은 바로 카페 콩세르를 통해 발달했다. 사람들은
한편으로는 음악을 듣고 한편으로는 잡담을 하며 그 예술적인
분위기를 즐겼다. 인기를 많이 끈 카페 콩세르는 뮤직홀로
진화해서 더욱 여흥에 집중하게 되었는데, 그 대표적인 공간이
바로 물랭루주다. 폴리베르제르에서도 음악 공연뿐 아니라 서커스
공연이 이뤄졌다. 그림 왼편 상단에 그네에 오른 곡예사의 발이
보인다.

그림의 주인공은 이 술집의 여종업원인 쉬종이다. 그녀는 팔을
테이블에 올린 채 정면을 마주보고 있다. 얼굴에는 쓸쓸함과
외로움이 묻어 있다. 서로 어울려 왁자하게 떠드는 손님들로부터
소외된 그녀의 모습이 을씨년스러워 보이기까지 한다. 마네는
다른 인상파 화가들에 비해 사실주의적인 표현을 중시했다. 빛의

조형적인 효과에 집중했던 모네, 르누아르 등과 달리 마네는
대상의 형태뿐 아니라 시대 풍조, 개인의 내밀한 심리까지
'리얼'하게 파 들어 갈 때가 많았다. 당시 이런 카페 콩세르의
여종업원들이 매춘도 했다는 사실을 고려하면, 쉬종이 왜 저리도
우수에 찬 표정을 짓고 있는지 직감할 수 있다.

이 그림은 능숙하고 멋진 표현에도 불구하고 발표되었을
때부터 원근법적인 측면에서 문제가 많다는 비판을 받았다.
뒷거울에 비친 쉬종의 뒤태와 그녀 앞의 남자 이미지가 각도상
부자연스럽다는 것이다. 물론 관찰자가 정면으로 그녀 앞에 서
있는 것이라면 거울에 비친 상은 문제가 있다. 하지만 관찰자가
바로 앞이 아니라 오른쪽으로 좀 더 치우쳐 있고 그의 왼쪽
뒷부분에 거울에 비친 남자가 서 있다면 이런 반사상이 나올 수
있다. 다만 그렇다고 했을 때라도 쉬종의 몸이 보여주는 각도는
다소 애매하다. 그런 애매함은 화면을 멋지게 혹은 안정적으로
구성하고자 하는 의지가 나은 의도적인 애매함이라 하겠다.

작지만 걸작들로 풍성한 미술관

반 고흐, 「귀에 붕대를 한 자화상」, 1889년, 캔버스에 유채,
60×49cm

번잡하고 삭막한 파리 생활에 지친 반 고흐는 1888년 프랑스 남쪽 아를로 이주했다. 여기서 미술인들의 공동체를 꾸며 보고 싶었던 그는 고갱을 초대했고 고갱이 이에 응해 아를로 왔다. 반 고흐는 성격이 불같아 다른 사람들과 쉽게 어울리지 못했지만 어떻게 해서든 고갱하고만큼은 잘 사귀고 싶었다. 고갱을 동시대 최고의 화가로 생각했고 마음 깊이 존경했기 때문이다.

하지만 예술에 대한 견해가 달랐던 두 사람은 곧 갈등하기 시작했고 말다툼이 잦아졌다. 고갱이 자신을 떠나리라는 생각에 극심한 두려움을 느낀 반 고흐는 1888년 12월 23일 결국 자신의 왼쪽 귀를 면도칼로 자르고 말았다. 과다 출혈이 있었지만, 그는 붕대로 상처를 두른 뒤 자른 귀를 종이에 싸서 고갱과 자신이 잘 가던 사창가의 매춘부에게 가져다주었다. 그러고는 집으로 돌아와 쓰러졌는데, 다음날 경찰이 그의 집에 들이닥쳤을 때 그는 의식을 잃은 상태였다.

이 사건과 관련해 매우 흥미로운 주장을 한 미술사학자가 있다. 독일의 한스 카우프만과 리타 빌데간스다. 두 학자에 따르면, 반 고흐의 귀를 자른 사람은 반 고흐가 아니라 고갱이다. 1888년 12월 23일 저녁, 산책을 하던 고갱과 그를 뒤쫓던 반 고흐가 심한 언쟁을 벌였는데, 그 와중에 화가 난 고갱이 칼로 반 고흐의 귀를 잘랐고(고갱은 펜싱 솜씨가 수준급이었다), 이게 형사 사건으로 비화하면 중형에 처해질 수밖에 없어 두 사람의 합의하에 반 고흐가 직접 자른 것으로 사건을 덮었다고 한다.

나름의 논거를 가지고 제기한 주장이지만, 반 고흐 전문가 마틴 게이포드를 비롯한 많은 미술사학자들은 이를 일축한다. 사람들이 반 고흐에 대한 애정과 동정심을 갖다 보니 고갱이 그를 괴롭힌 것처럼 착각하지만, 수다스러운 데다 정신이 이상해져 가는 반 고흐와 함께 살아야 했다는 점에서 실제 피해자는 고갱이었다는 것이 이들의 설명이다.

어쨌거나 반 고흐는 당시 매우 고통스러운 상황에 처해 있었음이 분명하다. 한바탕 자해 소동을 벌인 뒤 제정신이 돌아와 거울 앞에 선 반 고흐. 황망하기도 했을 것이고, 당혹스럽기도 했을 것이다. 하지만 그는 이내 체념을 한 듯하다. 이 그림을 보면 마음을 가라앉히고 담담한 붓놀림으로 자신을 그린 것을 알 수 있다. 그러나 지진이 가라앉았다고 안심하고 있을 수는 없는 법이다. 뒤이어 쓰나미가 몰려올 수 있기 때문이다. 결국 이듬해 반 고흐는 자신의 가슴에 총을 겨누게 된다.

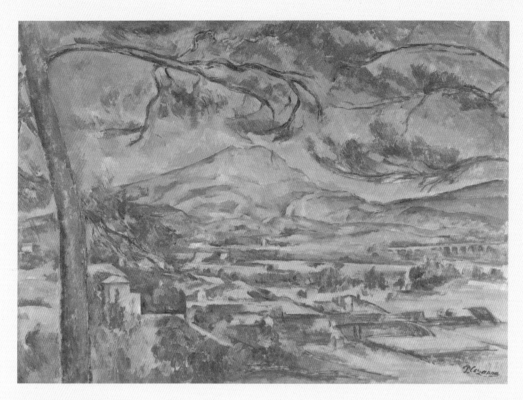

**세잔, 「커다란 소나무와 생트 빅투아르 산」, 1885~1887년,
캔버스에 유채, 66.8×92.3cm**

세잔은 고향 엑상프로방스의 생트 빅투아르 산을 부지런히
그렸다. 세잔이 그린 생트 빅투아르 산은 유화가 44점, 수채화가
43점에 이른다. 세잔이 이 산에 그토록 집착한 것은 태고로부터
이어오는 유구하고 변함없는 풍모가 프로방스 지방의 별 변화가
없는 기후와 어울려 무언가 '항구적인 진실'에 대해 이야기하는
듯했기 때문이다.

해발 1,000m의 생트 빅투아르 산은 엑상프로방스에서
북동쪽으로 평원을 가로지르며 난 연봉(連峰)의 산이다.
프로방스 지역에서 가장 높은 산은 아니지만, 가장 험준한 산으로
꼽힌다. 석회암질로 되어 있어 맑은 날에는 광채가 느껴지고,
둔중한 덩어리감과 웅장한 봉우리로 일대 주변을 압도하는 것이
장관이다.

이 그림은 산의 그런 특징을 드러내면서도 전경에 커다란
소나무를 배치해 전경과 후경을 고루 강조한 독특한 구성의
그림이다. 이렇듯 전경과 후경을 동시에 강조함으로써 전통적인
원근감이 무너지고 화면의 평면성이 강조되었다. 자연스레 면
분할과 구성, 구도에 주목하게 만드는 그림이다. 그만큼 추상적인
요소의 중요성이 부각된, 매우 현대적인 그림이 되었다.

　　　　　　　　작지만 걸작들로 풍성한 미술관

코톨드 갤러리가 자리한 곳은 런던 스트랜드의 서머
싯 하우스다. 서머싯 하우스는 엘리자베스 1세 등 왕족과
귀족이 거주하던 저택 자리에 윌리엄 체임버스 경의 설계
로 세워진 신고전주의 양식의 건물이다. 건물 실내뿐 아
니라 중정 형식의 중앙 광장도 문화적으로 사용되고 있는
데 여름에는 야외 음악당으로, 겨울에는 아이스링크로 활
용된다.

　　이 미술관이 소장한 대표적인 걸작으로는 마네의
「폴리베르제르의 술집」, 반 고흐의 「귀에 붕대를 한 자화
상」, 르누아르의 「극장 관람석」, 세잔의 「커다란 소나무
와 생트 빅투아르 산」, 모딜리아니의 「앉아 있는 여성 누
드」, 고갱의 「두 번 다시」, 쇠라의 「화장하는 여인」, 크라
나흐의 「아담과 이브」 등이 있다.

월레스 컬렉션

달콤한 미의 향연

월레스 컬렉션은 달콤한 아름다움을 찾는 이에게 권하고 싶은 런던의 명소다. 15세기부터 19세기까지의 회화와 장식 미술품을 소장하고 있는 이 미술관에서 가장 눈길을 끄는 것은 18세기 프랑스 로코코 미술이다. 귀족적인 향취가 그윽한 프랑스 로코코 미술은 여성적이고 감성적이며 감각적이다. 파스텔 조의 색채와 부드럽고 우아한 형태를 조형적 특징으로 한다. 그래서 월레스 컬렉션의 18세기 프랑스 미술을 보며 전시 공간들을 걷노라면 마음 저 밑바닥부터 부드러운 행복이 차곡차곡 쌓이는 것 같다.

그 행복감을 이끄는 가장 첫 번째의 그림은 저 유명한 프라고나르의 「그네」일 것이다. 이 작품 외에 우리의 마음결을 울리는 다른 로코코 회화로는 바토의 「화장하는 여인」, 부셰의 「일출」과 「일몰」, 「퐁파두르 부인」, 프라고나르의 「음악 경연」 등이 있다.

로코코 회화 외에 이 미술관에서 주목해 볼 필요가 있는 다른 그림들로는 17세기 네덜란드, 플랑드르 회화를 꼽고 싶다. 렘브란트가 그린 「화가의 아들 티투스」, 프란스 할스의 「웃는 기사」, 안토니 반 다이크의 「필리프 르루아의 초상」, 루벤스의 「베드로에게 천국 열쇠를 주는

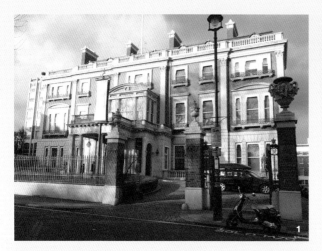

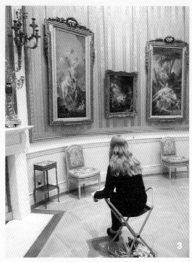

1. 월레스 컬렉션 외관
2. 전시실 풍경
3. 로코코 회화를 드로잉하며
분석하는 여학생

예수 그리스도」 등이 이 시공간을 대표하는 걸작이다.

이 밖에 베네치아파의 거두 티치아노의 「페르세우스와 안드로메다」, 베네치아의 풍경화가 카날레토의 「주데카에서 본 바치노」, 스페인 바로크 대가 벨라스케스의 「부채를 든 여인」, 영국 초상화의 대가 게인즈버러의 「메리 로빈슨 부인」 등 주옥같은 그림들이 소장되어 있다.

회화 외에 다른 주요 소장품으로는 채색 필사본, 도자

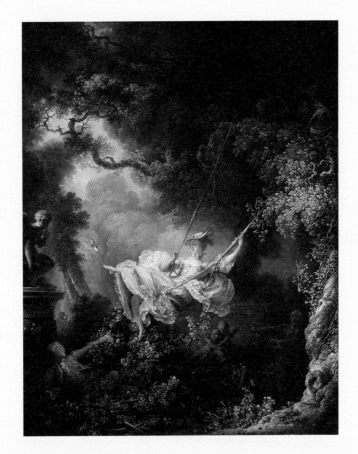

프라고나르, 「그네」, 1767년, 캔버스에 유채, 81×64cm

어여쁜 아가씨가 그네를 타고 있다. 그 황홀한 그네 타기를 오른편의 나이든 남자가 도와준다. 그네에 매달린 줄을 이용해 당겼다가 놓았다가 하는 남자는 여인을 보호하는 사람으로 보인다. 이렇게 나이든 남자가 지키며 그네 타기를 도와주니 웬만한 젊은이는 이 아리따운 아가씨 곁에 접근조차 못할 것 같다. 하지만 사랑에 빠진 젊은이에게 그런 장애란 아무 것도 아니다. 그림 왼편 아래쪽을 보면 한 젊은 남자가 수풀에 숨어 있는 게 보인다. 나이든 남자 몰래 기어 들어와 아가씨가 그네 타는 것을 훔쳐보는 것이다. 그 사실을 아가씨도 알아차렸다. 하지만 소리를 지르거나 호들갑을 떨지 않는다. 숨어서 자신을 지켜보는 남자가 마음에 든 것이다.

아가씨는 그네를 일부러 세게 튕겨 발을 재빨리 뻗는다. 그러자 신발이 앞으로 툭 튀어 나간다. 신발이 날아가는 쪽으로 사랑의

신 큐피드 상이 보인다. 그렇게 날아가 남자 앞에 떨어질 신발은 사랑의 초대장이나 마찬가지다. 여인은 머릿속에서 이 신발을 들고 자신의 집으로 찾아와 창문 아래서 세레나데를 부를 남자의 모습을 이미 그리고 있는 듯하다.

프라고나르는 상인의 아들로 태어나 공증인 밑에서 사환 생활을 하다가 그의 재능을 알아본 공증인에 의해 화가의 길에 들어서게 되었다. 그는 「그네」처럼 사랑의 장면이나 아름다운 여성을 생동감 있고 우아하게 잘 그려 인기를 얻었다. 진정 인간이 상상할 수 있는 가장 달콤하고 로맨틱하며 꿈같이 행복한 장면들이 그의 붓끝에서 나왔다.

달콤한 미의 향연

1. 부세, 「일출」, 1753년, 캔버스에
유채, 318×261cm
2. 부세, 「일몰」, 1752년, 캔버스에
유채, 318×261cm

풍파두르 부인의 요청으로 그린
부세의 「일출」과 「일몰」은 제목이
시사하듯 대련(對聯) 형태의
연작이다. 화가 스스로가 매우
뛰어난 작품으로 평가했던 두 그림은
태양의 신 아폴론이 바다의 여신
테티스와 바다의 요정들을 떠나는
장면과 돌아와 그들의 환영을
받는 장면을 묘사한 것이다. 이
그림에서 아폴론은 루이 15세를
상징하고 테티스 여신은 풍파두르
부인을 상징한다. 해가 바다에서
떠오르고 바다로 돌아가는 것은
영원히 벗어날 수 없는 숙명이다.
그런 해와 바다의 관계가 곧 루이
15세와 풍파두르 부인의 관계라는
것이다. 물론 이것은 풍파두르
부인의 생각이었지만, 그 생각처럼
두 사람의 떼려야 뗄 수 없는 관계는
부인이 죽을 때까지 계속되었다.
부세는 두 사람의 그런 운명적인
관계를 일출과 일몰에 빗대어
아름다운 신화로 장엄하게 묘사했다.

부셰, 「퐁파두르 부인」, 1759년, 캔버스에 유채, 91×68cm

　　로코코 화가 부셰는 모두 12점이 넘는 퐁파두르 부인상을
그렸다고 한다. 미술사에서 퐁파두르 부인의 초상은 하나의
장르를 형성했다고 이야기될 정도로 빈번히 그려졌다. 그
위탁자는 대부분 부인 자신이었다. 퐁파두르 부인이 그림으로
자신을 드러내는 데 집착했던 것은 무엇보다 왕으로 하여금
그녀의 영원한 매력을 잊지 않도록 하기 위해서였다. 또한 그녀가
얼마나 지적이며 문화적으로 교양이 풍부한지 사람들에게
알리려는 목적도 있었다. 바로 그 일을 맡아 열심히 붓을 놀린
사람이 부셰다.

　　이 그림에서 퐁파두르 부인은 자연을 배경으로 조각상에 기대어
우아하게 서 있다. 물론 자연이라 하더라도 거칠고 야생적인
자연이 아니라 로코코의 '성형수술'을 받은 우아하고 화사한
정원으로서의 자연이다. 바로 퐁파두르 부인을 위해 지어진
벨뷔 성의 정원이다. 탐스러운 꽃이 피어 있는 등 아름답게
가꿔진 정원은 그 색채나 형상이 부인의 우아한 드레스, 고상한
헤어스타일과 그대로 이어진다.

　　부인의 오른손에는 부채가 쥐어 있는데, 그 부채가 가리키는
방향에 스패니얼 종의 개 한 마리가 다소곳이 앉아 있다. 충성을
상징하는 개를 부인이 부채로 가리키는 것은 자신 또한 왕에게
이 개처럼 충성스러운 존재임을 나타내는 것이다. 왼편 뒤의
조각상은 '사랑을 위로하는 우정'이다. 아이가 엄마에게 안기는
듯한 모습인데, 아이가 사랑의 신인 큐피드다. 우정이 성인
여성으로 보다 성숙하게 표현되어 있다. 루이 15세의 정부지만
이제 육체적으로 왕을 만족시킬 수 없는 존재가 된 퐁파두르
부인이 보다 성숙한 우정으로 왕과의 인연을 아름답게 유지해
가고자 하는 소망과 기대, 의지를 나타낸 것이라 하겠다.

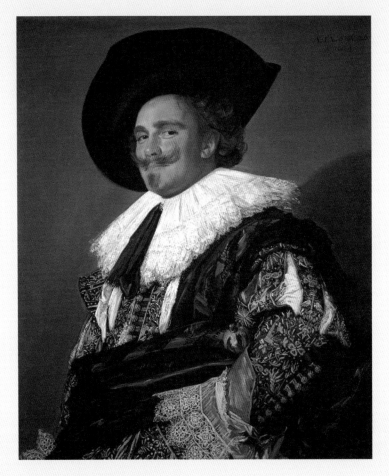

프란스 할스, 「웃는 기사」, 1624년, 캔버스에 유채, 83×67.3cm

　가장 널리 알려진, 또 가장 사랑받는 서양 명화 가운데 하나다. 물론 미술사적으로도 매우 뛰어난 바로크 시대의 초상화 걸작으로 평가받고 있다.

　프란스 할스는 17세기 네덜란드 미술의 황금기에 활동했던 화가로, 경쾌하고 활기 넘치는 필치로 시민 초상을 많이 그렸다. 특히 그가 활동했던 네덜란드는 개신교가 주도하는 지역이어서 귀족 중심의 초상화가 뿌리 내린 가톨릭 국가들과는 달리 시민 초상화 전통이 발달하게 되었다. 그 흐름을 타고 근대적인 초상화 스타일을 개척한 이가 바로 할스다.

　이 그림이 '웃는 기사'라는 타이틀을 얻은 것은 기사가 유쾌하게 웃는 것처럼 보이기 때문이다. 화가가 붙인 타이틀이 아니라 19세기에 이 작품이 영국에 들어온 뒤 새로이 붙은 타이틀이다. 하지만 그림을 꼼꼼히 살펴보면 그림의 주인공이 그렇게 쾌활하게 웃는 게 아님을 알 수 있다. 그는 「모나리자」처럼 미소 짓는 듯 그렇지 않은 듯 애매한 표정을 짓고 있다. 수염이 양끝으로 치켜 올라가 걸걸하게 웃는 것처럼 보이지만 사실은 무표정에 가깝다. 그럼에도 불구하고 그림에 생동감이 넘쳐 보이는 것은 다소 비딱하게 내려 보는 주인공의 개성적인 시선과 허리에 손을 얹은 캐주얼한 포즈, 그리고 인물 전체에서 느껴지는 주인공의 자신감 등이 살아 있는 사람을 눈앞에서 만나듯 생생하게 다가오기 때문이다. 볼수록 그 표정과 기에 매료되는 그림이다.

기, 유리공예, 조각, 무기와 무구류, 황금 상자, 가구 등이 있다. 특히 프랑스 가구와 관련해서는 영국 안에서 손꼽히는 중요한 미술관이다.

월레스 컬렉션이 설립된 것은 1897년의 일이다. 일반 공개는 1900년부터 시작되었다. 4대 허트퍼드 후작 리처드 시모어 콘웨이의 컬렉션이 토대가 되었다. 허트퍼드 후작에게는 아들 리처드 월레스가 있었는데, 사생아였기에 월레스는 아버지의 작위를 이을 수 없었다(허트퍼드 후작 작위와 작위에 따른 재산은 후작의 먼 친척인 프랜시스 시모어에게로 넘어갔다). 하지만 당대 영국 최고의 컬렉터 가운데 한 사람이었던 후작은 자신이 평생 심혈을 기울여 모은 컬렉션과 작위에 수반되지 않는 재산을 몽땅 아들에게 넘겨주었다. 아버지 생전에 아버지 비서로 일하며 미술품 수집에 깊이 관여했던 월레스로서는 다른 무엇보다 고마운 아버지의 유산이었다. 이 미술품들은 월레스의 정성 어린 돌봄을 받다가 그의 사후 모두 국가에 기증되었고 오늘날의 월레스 컬렉션이 되었다.

월레스의 컬렉션이 국가에 기증될 때 제시된 중요한 조건이, 이 미술관의 작품은 단 하나라도 미술관을 떠날 수 없다는 것이었다. 당연히 팔 수 없다는 의미가 우선이지만, 심지어 임대로라도 이 미술관 밖을 벗어나면 안 된다는 것이었다. 그런 까닭에 이 미술관의 소장품은 제아무리 소소한 것이라도 이 미술관에 와야 볼 수 있다. 그만큼 자부심의 아우라가 강한 미술관이다.

프랑스 파리

오르세 미술관

혁명과 예술을 실어 나르는 기차역

"파리 가면 나 파리랑, 매미랑, 잠자리 잡을 거야."

웬 파리?

런던을 떠나 파리로 가는 버스 안. 땡이는 곤충 잡을 생각으로 들떠 있다. 파리로 간다니까 그곳에는 파리를 비롯해 여러 가지 곤충들이 많을 거라고 나름대로 상상하고 있는 것이다.

멀리 비행기 타고 왔다지만 아직 나라 개념도, 세계 개념도 없는 만 37개월짜리 아이에게 이 여행은 과연 어떤 모습으로 남게 될까? 아니 기억에 남을 수나 있을까? 사진을 찍었으니 우리가 함께 유럽 미술관 여행을 했다는 사실을 장차 부인하지는 못할 것이다. 그렇지만 이 여행이 아이에게 끼친 영향에 대해서는 추적할 방법이 아무 것도 없다.

부모의 입장에서는 이런 드문 기회가 좋은 교육의 기회가 되기를 바라지만 어쩌면 그것은 손에 무엇을 쥐어야만 믿는 즉물적인 교육관의 발로일 것이다. 아이의 기억 속에 아무 것도 남지 않으면 어떤가. 예술 교육은 지독히도 의미만을 찾는 세상에서 오히려 무의미의 가치를 깨치도록 하는 '깨달음의 교육'이어야 하지 않을까. 그저 아이가 건강하게, 부모와 함께 잘 지내다 가는 것만으로도 고마운 일일 것이다. '무용지용'의 교훈을 되새겨 볼 일이다.

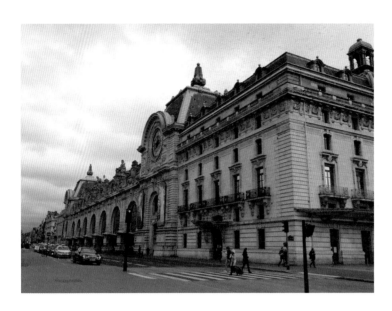

 런던을 벗어나니 야트막한 평야 지대가 계속 이어진다. 컨
스터블의 그림처럼 평화롭고 한적한 풍경이다. 이런 풍경은 도
버 해협(칼레 해협)을 건너 프랑스 칼레에 이르러서도 면면히 이
어진다. 런던-파리 노선의 코치를 타면 버스째 도버 해협을 건널
수 있어 무척 편리하다. 그러나 배에 타고 있을 동안에는 배 밑
차고의 자기 코치 위치를 정확히 파악해 두었다가 페리가 항구에
도착하기 전 제시간에 찾아가는 것이 중요하다. 안 그러면 뒤차
에 밀려 코치가 그냥 떠나 버리기 때문이다.

 우리 가족이 페리를 탄 것은 1994년 9월 초로, 아직 유로스타가 운
행되기 전이었다. 1994년 5월 공식 개통한 유로스타는 11월 14일부터
런던-파리, 런던-브뤼셀 간 서비스가 시작되어 이제는 영국과 프랑스,
벨기에를 오가는 여행객들이 가장 선호하는 교통수단이 되었다. 유로스
타는 런던에서 파리까지 2시간 반, 런던에서 브뤼셀까지는 2시간에 주파
한다. 그러나 직접 차를 운전해 영국과 유럽 본토를 여행하려는 이들에게
는 여전히 도버 해협(칼레 해협)을 건너는 페리가 유용한 교통수단이다.

도버에서 내 눈에 가장 인상 깊게 다가온 것은 석회암 절벽의 그 희뿌연 색깔이다. 이 백악의 단애 때문에 영국은 앨비언(하얀 나라)이라 불리기도 했다. 그런데 영국뿐 아니라 유럽 여러 나라에서 우리는 이 희뿌연 석회질을 쉽게 대할 수 있다. 석회질이 하야니 산천을 따라 흐르는 물에도 흰색이 섞여 있을 수밖에 없다. 목축이 발달해 우유와 유제품이 풍족하므로 전통적으로 먹을거리에도 희뿌연 것이 많았을 것이고 무엇보다도 사는 사람들 자체가 희뿌연 피부 빛을 자랑하는 종족이다. 기본적으로 흰색이 지배적이었던 이들의 시각 환경에서 파스텔 조는 아마도 유전자에까지 녹아든 색깔이었을 것이다. 우유에 딸기를 넣어 먹으면 핑크빛이 우러나왔을 것이고, 백색의 드레싱이나 각종 크림류, 치즈를 먹으면서 다른 음식물과의 조합을 통해 흰색이 빚어내는 다양한 색채의 마술을 경험했을 것이다. 이들 유럽인들로부터 흰색이 화면의 가장 중요한 활성 요소로 작용하는 유화 물감이 나온 것은 그러므로 지극히 당연한 일이 아닐 수 없다. 유화에서 흰색이 빠지면 그건 시쳇말로 '앙꼬 없는 찐빵'이다. 그것은 묵색이 없는 동양화와 같은 것이다.

물론 우리는 스스로를 '백의민족'이라고 일컬으며 우리가 흰색을 사랑해 온 민족임을 자랑한다. 그러나 우리의 흰색은 주로 옷이나 천 같은 것의 바탕색으로서의 흰색이다. 다른 색을 받아들이고 그것이 두드러져 보이게 하기 위한 흰색이지, 코카시언의 흰색처럼 활발한 운동성을 가지고 다른 색에 침투해 그 색의 본성을 변화시키는 그런 흰색은 아니다. 빨강이 얹히면 분홍이 아니라 빨강 그 자체, 검정이 얹히면 회색이 아니라 검정 그 자체, 그렇게 스스로를 내주는 우리의 흰색은 그렇게 '없을 무(無)'나 '빈 공(空)', 곧 전통적인 동양의 가치관을 대변하는 색이다.

기차역을 미술관으로

몽마르트르에 있는 물랭 호텔에서 일박한 뒤 아침부터 부산을 떨며 미술관을 향한 '집단 대이동'에 나섰다. 목적지는 오르세 미술관. 개인적으로는 이번 파리 방문이 두 번째여서 거리가 그다지 낯설지는 않다. 역시 익숙한 풍경으로 다가오는 센 강변의 오르세. 1900년 세워진 기차 역사를 지난 1986년 미술관으로 개조해 시대와 예술을 관통하는 '미술 오브제'로 만들었다. 프랑스인들의 낭만과 멋이 시나브로 풍겨 나온다.

> 오르세 역은 눈부신 역작으로 마치 미술학교처럼 보인다. 그런데 미술학교는 역처럼 보이니 나는 아직 시간적 여유가 있다면 역과 미술학교 건물을 서로 바꿨으면 좋겠다고 라루에게 제안했다.

화가 에두아르 드타유가 오르세 역의 설계자 빅토르 라루와 함께 이 역사를 둘러보았던 1900년 5월 22일, 그는 일기에 그렇게 적어 놓았다. 80여 년 뒤 그의 희망은 마침내 현실이 되었고 오르세는 만인을 위한 미술학교로 우뚝 서서 세계 각지에서 온 관람객들을 서구 미술사상 가장 화려했던 19세기로 실어 나르고 있다. 미술 관람이란 게 일종의 정신 여행인데, 미술관이 한때 역사였다는 사실이 그만큼 관람객의 가슴에 여행에 대한 기대를 더욱 부풀린다.

"아기를 데리고 관람하려면 유모차 하나 필요하지 않으세요?"

표를 끊고 입장하려 하니 중년의 여직원이 친절하게 물어 온다. 한국에서 가져간 최신형 4단접이 유모차가 런던 여행 내내 말썽을 피우다 결국 망가져 파리에 도착하자마자 버렸는데 천만다행으로 오르세 미술관에는 무료 유모차가 구비되어 있다. 여권을 맡기고 빌린 다음 보무도 당당하게 관내로 들어가는 순간 입구의

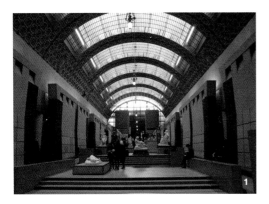

1, 2. 전시장으로 개조했어도 기차가
드나들던 플랫폼의 형태를 느낄 수
있는 오르세 미술관 실내 전경
3. 기차 역사로 지어질 당시의 공사
모습
4. 아돌프 드슈노, 「건축가 빅토르
라루의 초상」, 1912년, 캔버스에
유채, 55×47cm

남자 직원이 활짝 웃으며 우리를 향해 인사한다. "아리가토—!"

산업화와 대도시가 빚은 '찰나적 감성'

우리는 그 날을, 그 피로를, 그 스피드를, 그 신선한 공기를, 그 따뜻한 태양을, 땅 위에 날아가 박히는 그 태양의 광선을 즐겼다. 아름다운 날씨와 눈부신 빛의 광대한 강 위에서 살아 있음의 거의 동물적인 즐거움에 취해 버렸다.

공쿠르 형제가 쓴 이 몇 줄의 문장은 19세기 인상파 화가들이 어떤 시대 감성 속에 있었는지를 금세 이해하게 해 준다. 부르주아의 승리, 그 대단원을 장식하는 막중한 미학적 임무를 떠맡은 인상파 화가들. 그들은 19세기의 공식 계관시인이었고, 산업혁명과 과학과 대도시의 승리 위로 떠오른 태양이 시대의 예술 위에 찬란한 광선으로 토해 내는 것을 그 누구보다 앞서 본 예언자들이었다. 당대의 그 어떤 문학도, 그 어떤 예술도 그들을 따라잡을 생각을 하지 못 했다. 그래서 또 공쿠르 형제는 말했다.

문인이라는 직업에 비해 화가라는 직업은 얼마나 행복한 것인가!

19세기가 인상파의 세기인 것은, 인상파가 서구 미술사에 있어 오랫동안 줄기차게 추구되어 온 '환영 창조'의 전통, 그러니까 '사실 그대로 그리는 전통'의 마지막 대상속자이자, 자연의 재현을 넘어 스스로가 자연이고자 하는, 모더니즘의 첫 장을 연 선구자라는 점에서 잘 확인된다. 쉽게 말하면 이제 추상화 같은 현대 미술이 나올 수 있는 근거를 마련해 줬다는 것이다. 케이크의 크림처럼 밝고 환한 흰색이 화면을 뒤덮고, 그만큼 생활의 윤기와

여유가 배어 나오는 그림들. 이런 인상파의 작품에서 유화의 기름기 넘치는 흰색이 담당해야 할 모든 사명의 완성치는 깨끗이 성취된 것처럼 보인다. 파스텔조라는 말을 파생시킨 파스텔화가 이 무렵 유난히 많이 그려져 오르세가 바로 이 파스텔화를 위해 방 몇 개를 따로 내놓게 된 것도 그 미감의 실체를 짐작하게 하는 것이다.

"그래 난 창녀다, 그게 도대체 뭐가 어쨌단 말이야?"

마네(1832~1883)의 「올랭피아」는 그렇게 말하고 있는 것만 같다. 1863년 제2제정기의 미적 취향을 대변하는 카바넬의 「비너스의 탄생」과 나란히 그 해의 대표적 누드화로 제작된 「올랭피아」. 새롭게 떠오르던 '젊은 감수성'을 앞장서서 밝힌 그림이다. 이 그림은 당시 보수적인 비평가와 미술 애호가들을 엄청나게 격분시켰다. 창녀를, 그것도 거만하게 관객을 쏘아보는 현실의 창녀를 버젓이 그려 놓다니! "지나는 사람마다 '자기의 돌'을 집어서 그녀의 얼굴에 던졌다"고 신문이 쓸 만큼 「올랭피아」가 초래한 스캔들은 대단했다.

물론 당시 미술 애호가들의 분노를 이해 못 할 바는 아니었다. 누드란 모름지기 비너스나 신화 속의 여인처럼 미적 이상을 드러내기 위해 그리는 것인데, 타락한 창녀를 연상시키는 그림이 그려졌다? 관객들은 마치 그 그림을 보는 자신들이 사창가의 손님으로 치부된 것 같아 분개했던 것이다.

오늘날 카바넬의 「비너스의 탄생」과 마네의 「올랭피아」를 나란히 놓고 보면 사실 여인 누드를 그렸다는 점에서는 두 그림이 크게 달라 보이지 않는다. 오히려 「비너스의 탄생」이 더 에로틱한 포즈를 취하는 등 당시 부르주아지의 관능적인 탐미 취향을 반영하고 있어 오히려 퇴폐적으로 보인다. 그러나 그때 황제 나폴레옹 3세는 「비너스의 탄생」을 자랑스럽게 구입할 수 있었

카바넬, 「비너스의 탄생」, 캔버스에 유채, 130×225cm

프랑스 화가 알렉상드르 카바넬(1823~1889)이 그린
「비너스의 탄생」은 1863년 살롱전에 출품되어 큰 인기를 끈
작품이다. 황제 나폴레옹 3세가 이를 구입했고 그는 곧 최고의
미술 명문 에콜 데 보자르의 교수가 되었다. 카바넬은 로코코
양식의 감미로움과 신고전주의의 정연함을 결합한 감각적인
화풍으로 화단과 대중으로부터 큰 사랑을 받았다.

푸른 하늘과 바다 사이에서 미와 사랑의 여신 비너스가
태어나고 있다. 귀여운 아기 큐피드들이 비너스의 탄생을 축하해
준다. 그림 속의 여인은 비너스라는 이름에 걸맞게 조금의 흠이나
티도 찾을 수 없다. 매우 아름답고 매력적이다. 흥미로운 점은
비너스가 누워서 탄생하고 있다는 것이다. 전통적으로 비너스의
탄생 주제는 비너스가 조가비나 파도 위에 서서 태어나는
모습으로 그려졌다. 그러나 이 그림에서는 특이하게도 비스듬히
누워서 태어나는 모습으로 그려졌다.

화가가 이렇게 그린 데는 의도가 있다. 비너스를 조금이라도 더
관능적으로 보이게 하기 위해서다. 이 같은 자세에서는 이른바
'S라인'이 매우 잘 살아난다. 관능을 강조하고자 하는 화가의 붓은
비너스의 표정도 눈을 떴는지 감았는지 애매한 것으로 만들었다.
게슴츠레한 눈길은 그만큼 고혹적으로 느껴진다.

자, 그렇다면 지금 비너스는 누구를 위해 이렇듯 관능적인
자세를 취하고 있는 걸까? 그림을 보면, 지금 비너스 주위에는
큐피드 외에 다른 아무도 없다. 비너스가 아기 큐피드들을 위해
이런 자세를 취했을 리는 없다. 이 자세는 성인 남성을 의식해
취한 자세다. 그렇다면 비너스가 의식하고 있는 대상은 바로 이
그림을 보는 당신이다. 성인 남성으로 상정된 이 그림의 관객이다.
이렇듯 여성을 철저한 시선의 객체로, 남성을 시선의 주체로
표현했다는 점에서 이 그림은 유럽 문명의 유구한 성차별적
태도를 반영하고 있다 하겠다. 이 그림을 포함해 관능적인
누드화에는 이런 상투적인 관념이 똬리를 틀고 있는 경우가 많다.

마네, 「올랭피아」, 1863년,
캔버스에 유채, 130×190cm

지만, 「올랭피아」는 혹독한 욕설에 치여 마네가 죽을 때까지 그
의 집에 갇혀 있어야 했다. 그런 까닭에 사회의 위선과 치열하게
싸워야 했던 이 '창녀 그림'은 그 어떤 살롱파 그림보다도 순결해
보인다.

그림을 보면, 올랭피아는 길게 가로누워 있고 오른쪽에 흑인
여성과 검은 고양이가 그려져 있다. 흑백 대조가 무척 강한 그림
이다. 올랭피아의 살색과 침대 시트는 무척이나 밝고 환한데, 배
경은 어두컴컴하다. 흑인 여성과 검은 고양이가 등장하는 것도
그 흑백 대조를 돕기 위한 것처럼 보인다. 이렇게 강한 대비를 조
장한 것은 당연히 흰색을 부각시키려 의도한 것이다. 이 흰색에
는 앞서 공쿠르 형제의 밝고 자신감에 찬 시대관이 반영되어 있
다. 그 희열에 누드(nude)의 비너스가 아니라 옷 벗은(naked) 현

실의 여인이 함께한 것은 그만큼 시대와 현실에 대해 정직하고자 하는 마네의 근대적인 작가 정신 때문이었다. 벌거벗은 몸은 벌거벗은 몸일 뿐 그 이상도 이하도 아니다. 여인 누드에서 우리가 보아야 할 것은 어떤 형이상학적인, 초월적인 아름다움이 아니라, 인간의 벌거벗은 몸이 보여주는 실물로서의 아름다움이다.

그림의 여인이 매춘부의 인상을 준 데는 특히 그녀의 '패션'이 한몫 했다. 그녀는 완전히 벌거벗었으면서도 목에는 벨벳 끈을 둘렀고, 호사와 나른함의 상징인 팔찌와 슬리퍼를 착용했다. 벨벳 목 끈은 당시 무희나 매춘부들이 애용하던 장식이었다. 그녀의 사회적 신분을 암시하는 듯한 이 장식이 많은 관객들을 도발했으리라는 사실은 불문가지다. 이와 관련해 폴 발레리는 "검은 벨벳 끈 하나가 그녀를 존재의 중심에서 소외시키고 있다 … 동물적이고 원초적인 본능으로 얼룩진 이 사회의 음부를 생각나게 한다"라고 말했다. 흑인 하녀가 꽃다발을 들고 있는 것도 지금 그녀의 고객이 문밖에 와 있음을 시사한다. 당시에는 고양이 역시 난교를 하는 짐승의 대표 격으로 여겨졌다. 마네의 진정한 의도와 관계없이 이래저래 이 그림은 창녀를 그린 그림이 되어 버린 것이다. 이 요란했던 「올랭피아」 스캔들은 기실 그 뒤 인상파 작가들이 계속 겪게 될 숱한 사회적 몰이해와 냉대의 전조였다.

인상파는 본질적으로 자연주의의 냉철한 근대적 현실 인식을 긴밀히 잇는 한편 여기에 산업화와 대도시가 야기한 '찰나적 감성' 또한 풍성히 버무린 미술이다. 경제적인 측면에서 보면, 1848년 이후 20여 년간 프랑스의 무역 규모가 4백 배나 증가한 데서 알 수 있듯 19세기 후반은 급속한 경제발전을 이룬 시기이다. 철도의 건설은 여행의 증대를 낳았고, 특권층뿐 아니라 중산층도 교외나 시골에서 수영과 선상 파티를 즐길 수 있게 했다. 그 번영은 1870년 프로이센-프랑스 전쟁과 1871년 파리 코뮌의 유혈 충돌로 잠시 흔들린 뒤 19세기 말의 '벨 에포크(좋은 시절)'로

세잔, 「사과와 오렌지」,
1895~1900년경, 캔버스에 유채,
74×93cm

반 고흐, 고갱과 더불어
후기 인상파의 3대가 중의 한
사람으로 꼽히는 세잔의 유명한
정물 걸작. "사과 하나로 파리를
놀라게 하겠다"고 외친 그의
야심이 엿보이는 작품으로 비록
정물화이지만 대작 역사화 못지않은
구성과 구도의 치밀함을 보여준다.

이어진다. '빵 위에 크림이 떨어지는' 이 시기 역사의 숱한 곡절
일랑 이제 좀 잊고 싶다는 수동적이고 방관자적인 의식이 미학적
으로도 형성되지 않을 수 없었다. 인상파의 그림은 이 시기에 급
증한 행락객들의 발자취처럼 파리에서 센 강을 따라 교외로, 노
르망디 해안으로 내달렸다. 산다는 게 뭔가? 이 눈부신 햇빛 속
에, 저 일렁이는 물결 속에 우리는 왜 우리의 영혼을 불사르기를
주저하는가? 자연은 저렇게 찬란하기만 한데…. 이 같은 급속한
경제 발전을 이룬 뒤 지난 역사의 모든 정치적, 사회적 고통과 회
한을 딛고 등장한 예술이 바로 인상파다.

모네의 「아르장퇴유의 보트 타기」, 「점심」, 모리조의 「나비
채집」, 마네의 「해변에서」, 르누아르의 「물랭 드 라 갈레트의 춤」,
피사로의 「붉은 지붕」, 시슬레의 「아르장퇴유의 다리」 등 오르세
의 인상파 풍경들은 그 같은 속삭임을 부드럽게 들려주는 작품들
이다. 교외로 드나들다 보면 늘 대하게 되는 생 라자르 역이 모네

이 그림 역시 큰 스캔들을
불러왔다. 이 작품이 스캔들에
휩싸인 것 또한 그림의 상황이
당대의 현실을 환기시켰기 때문이다.
파리 서쪽에는 부아 드 불로뉴라는
큰 공원이 있는데, 당시 이곳에서는
매춘이 활발히 이뤄졌다고 한다.
마네의 그림은 관객들에게 그 상황을
떠올리게 했고, 미술에서 그런
주제를 다루는 것을 금기시했던 풍조
상 이 작품은 격렬한 비판의 대상이
될 수밖에 없었다.
마네는 이 작품을 그리며
라이몬디의 목판화 「파리스의
심판」과 조르조네와 티치아노의
합작 「전원의 합주」를 참조했다.
이렇듯 고전 명화를 참조했지만,
목가적이거나 이상적인 정경이 아닌
까닭에 당대 사람들의 눈에는 불륜의
현장을 그린 그림처럼 받아들여졌다.

의 눈길을 끌며 화폭 위에 빈번히 오르다 결국 대표적인 인상파
의 이미지로 들어앉은 것 또한 이런 시대의 흐름을 반영한다.

인상파 화가들은 야외에서 즐겨 그리다 보니 빛을 잘 표현하
게 되었고 이렇게 터득한 빛의 효과를 실내로도 끌어 들였다. 드
가의 「욕조」, 모리조의 「요람」 등 실내화들은 그 빛으로 평범한
일상의 자취, 그 어떤 것으로부터도 중립적인 일상의 가치를 보
여준다. 그것은 미술이 마침내 '미시화'의 길에 접어 들었음을 예
고하는 것이었다. 인상파를 필두로 이후의 전위적인 미술가들은
역사화, 신화화, 종교화 등 과거의 미술이 지녔던 온갖 거시적인
담론의 짐을 벗어 던지고 일상의 시각적, 조형적 요소에 집중해
미시적인 시선으로 세계를 바라보았다.

이런 '미시적인 시선'과 '찰나적 감성'을 감안할 때 부르주아
지는 인상파를 배척할 까닭이 없었다. 그것은 그들의 미적 지향
과 일치하는 것이었으며 그들의 승리의 면류관이었다. 아르놀트

**모네, 「점심」, 1865~1866년,
캔버스에 유채, 248×217cm**

평범한 일상의 소재를 과거 역사화 대작 형식의 큰 화면에 담았다. 이 그림도 원래 계획했던 구성의 전부가 아니라 가운데 부분이다. 끝내 미완성으로 남은 이 작품에서 마네의 「풀밭 위의 점심 식사」의 영향을 보는 것은 어려운 일이 아니다. 야외의 시원한 공기와 밝은 빛이 또렷이 느껴진다.

하우저의 말처럼 "도리어 그것은 하나의 '귀족적 양식'으로서 우아하고 까다로우며, 신경질적이고 예민하며, 감각적 · 향락적이요, 값진 것과 희한한 것에 애착을 가지며, 엄격하게 개인적인 체험, 즉 고독과 고립의 경험 및 극도로 섬세한 감각과 신경의 경험에 몰두"하는 것이었다.

그러나 당대의 부르주아지는 인상파를 거부했다. 혁명과 유혈, 충돌의 과정을 거쳐 비로소 자신들의 세계를 착근시킬 수 있었던 부르주아지는, 비이성적인 레드 콤플렉스가 매카시즘을 낳은 것처럼, 때로 극단적인 보호 본능으로 자신의 잠재력을 스스

모리조, 「요람」, 1872년, 캔버스에 유채, 56×46cm

19세기까지 대부분의 화가는 남자였다. 인상파가 등장할 무렵 여성들 가운데서도 중요한 화가가 배출되기 시작했다. 베르트 모리조(1841~1895)가 그중 한 사람이다. 그녀의 붓은 모네에 못지않게 자유로우며, 마네에 못지않게 자신감이 있다. 거기에 여성 특유의 섬세한 관찰과 친밀한 시선을 더해 보는 이에게 푸근한 행복감을 전해 준다.

모리조는 아버지가 고위 관리를 지낸 유복한 집안에서 태어났다. 언니 에드마와 함께 그림에 재능을 보여 당대의 대가 코로를 사사했다. 이 무렵 여성들이 교육기관에서 고등교육을 받거나 화가가 되기 위해 본격적인 미술 수업을 받는 것은 극히 드문 일이었다. 모리조가 그림 수업을 받은 것도 화가가 되기 위한 것이 아니라, 부르주아 가문의 숙녀로서 교양을 기르기 위한 것이었다. 그러나 어머니의 바람과 달리 모리조는 화가가 되었다.

언니 에드마는 모리조와 달리 화업을 접고 일찍 결혼해 가사에 몰두했다. 하지만 붓을 놓은 허전함이 꽤 컸던 것 같다. 모리조는 그런 언니에게 아이를 낳으면 그 공허감을 메울 수 있을 거라고 위로하는 편지를 보냈다. 마침내 언니는 아기를 낳았고 모리조는 「요람」을 그려 언니의 출산을 축하했다.

「요람」은 세로로 긴 그림이다. 아기가 요람에 누워 있고, 그 위로는 휘장이 쳐져 있다. 아기 어머니는 의자에 앉아 요람을 흔들면서 아이를 재우고 있다. 어머니의 얼굴은 다소 지쳐 보인다. 산후의 피로와 더불어 아이 보는 일의 힘겨움을 은근히 전해 준다. 바로 이 부분이 화가가 같은 여성으로서 어머니와 아이의 모습을 바라볼 때 어쩔 수 없이 포착하게 되는 장면이다.

남성 화가가 모자상을 그릴 때는 주로 아이에게 무한한 사랑을 베푸는 어머니를 표현한다. 자신의 기억을 반추하며 아이의 입장에서 그리는 것이다. 하지만 여성 화가가 이 주제를 표현할 때는 어쩔 수 없이 어머니의 고통과 피로를 의식하게 된다. 화가 자신이 아이보다는 어머니의 입장에 먼저 공감하게 되기 때문이다. 언니에게 아이를 낳으면 공허감이 씻길 것이라고 말했지만, 결국 그것은 또 다른 인내를 요구하는 일이었다. 화가는 그 깨달음을 이 그림에 담았다. 모리조 자신도 1879년 딸을 낳자 그동안 빠짐없이 출품해 왔던 인상파전을 거를 수밖에 없었다고 한다.

르누아르, 「물랭 드 라 갈레트의
춤」, 1876년, 캔버스에 유채,
131×175cm
　나뭇가지 사이로 떨어지는 햇빛이
얼룩무늬 같은 리듬을 자아내 춤추는
풍경을 더욱 경쾌하게 만든다.
어두운 색채도 검정색을 쓰지 않고
푸른색이나 보라색으로 신선한
느낌을 주려 한 까닭에 르누아르는
'무지개 팔레트'라는 별명을 얻었다.

로 억압하는 우를 범하기도 했다. 인상파에 대한 당시의 공격은
그런 종류의 것이었다.

한국인들이 가장 사랑하는 서양 미술은 인상파 미술

　앞에서도 언급했듯 인상파 화가들은 야외 풍경을 많이 그렸
다. 그 이전의 화가들은 풍경을 그려도 주로 실내에서 그렸다. 그
들이 야외의 밝은 빛에 매료되지 않았기 때문은 아니었다. 돼지
방광에 물감을 담아가야 하는 등 우선 화구 자체가 야외 작업에
적절하지 못했다. 그러나 인상파 화가들은 사용하기 편한 튜브

모네, 「생 라자르 역」, 1877년,
캔버스에 유채, 75.5×104cm

물감을 이용해 매우 간편하게 야외 스케치를 즐길 수 있었다. 그
들이 활발한 활동을 펼치기 직전인 1850년대 튜브 물감이 상용화
된 덕이었다. 그래서 르누아르는 말했다.

"튜브 물감이 없었다면 세잔, 모네, 시슬레, 피사로 등 인상파는
존재할 수 없었다."

모네(1840~1926)가 그린 「생 라자르 역」은 인상파 화가들의
야외 사생 열정을 잘 대변해 주는 그림이다. 생 라자르 역은 노르
망디 지방을 비롯해 모네가 북쪽으로 야외 사생을 나갈 때 즐겨

158 혁명과 예술을 실어 나르는 기차역

이용한 기차역이다. 이 역을 자주 드나들다 보니 그는 파리 밖의 풍광뿐 아니라 여행의 출발지와 종착지가 되는 기차역도 한번 그려봐야겠다는 생각을 하게 되었다. 야외 사생의 열정이 그 열정의 실현을 가능하게 해준 교통수단까지 표현하도록 만든 것이다.

그림을 보자. 유리와 철골로 된 차양 아래로 기차가 들어오고 있다. 배경의 건물들이 미색으로 밝게 빛나는 것으로 보아 지금 도시에는 햇볕이 밝게 내리쬐고 있다. 기차의 김이 파란색을 띤 것은 기차가 차양 밑으로 들어와 김에 그림자가 졌기 때문이다.

붓놀림이 워낙 거칠어 커다란 얼개와 형태는 눈에 들어와도 디테일은 대체로 불분명하다. 그러나 그것은 화가의 의도에 따른 것이다. 이렇듯 크게 분위기를 잡아가는 붓놀림을 통해 화가는 빛의 찰나성과 도시의 복잡함, 기차의 움직임을 표현하고 있다.

비록 대상 묘사가 선명하지는 않지만, 현장에서 그린 그림답게 모네의 「생 라자르 역」에는 생기가 넘친다. 이에 감탄한 문호 에밀 졸라는 다음과 같은 찬사를 보냈다.

> "이 그림들에서는 기차의 굉음이 들리는 듯하고 증기가 거대한 역사를 뒤덮으며 뭉실뭉실 떠가는 광경이 눈에 선하다. 여기, 이 아름답고 널찍한 근대의 화폭에 바로 오늘의 그림이 담겨 있다."

졸라는 모네의 그림에서 진정한 당대의 풍경을 보았다. 시대의 진정한 기록은 단순히 보이는 그대로를 묘사하는 데 그치지 않고 보이지 않는 정신과 감성까지 함께 표현하는 것임을 웅변적으로 증언하는 발언인 것이다.

풍경화가, 특히 빛을 그리는 풍경화가로서 모네의 진가를 높여 준 대표적인 연작의 하나가 '루앙 대성당' 시리즈다. 1895년 5월 뒤랑 뤼엘 화랑에 내걸린 모네의 「루앙 대성당」 연작을 본 정치가 조르주 클레망소는 "모네는 이 성당을 50점, 1백점, 1천점이

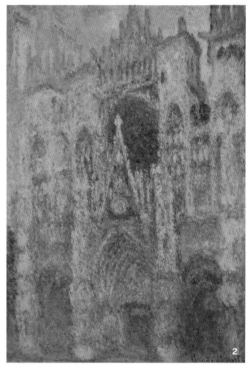

1. 모네, 「루앙 대성당」 연작 중
「햇빛이 풍성한 날」, 1894년,
캔버스에 유채, 107×73.5cm
2. 모네, 「루앙 대성당」 연작 중
「정문, 아침 햇살, 청색과의 조화」,
1892~1893년, 캔버스에 유채,
91×63cm

라도 그릴 수 있을 뿐 아니라, 그렸어야 했다"라고 감탄했다.

　　모네가 그린 루앙 대성당 그림은 모두 30여 점. 같은 대상을 이렇게 많이 반복해 그린다는 것은 일반적으로 매너리즘에 빠졌다는 소리나 듣기 십상이다. 그러나 당대의 안목이었던 클레망소는 모네에게 이를 죽을 때까지라도 계속 반복해 그려야 한다고 주장했다. 그것은 모네 그림의 진정한 대상이 성당이 아니라 빛이며, 모네가 같은 성당을 여러 번 그린 것은 실은 새벽, 아침, 낮, 저녁, 안개 낄 때, 비가 내릴 때 등등 온갖 기상의 변화에 따라 끊임없이 변하는 빛을 그리려 한 것이었음을 알았기 때문이다. 이에 따라 클레망소는 이 연작이 앞으로의 미술사에 끼칠 영향에 대한 확신으로 '대성당의 혁명'이라는 찬사를 이 그림들에 붙여

주었다.

　모네는「루앙 대성당」연작을 모두 안료를 두텁게 칠하는 임
파스토 기법으로 그렸는데, 이는 오르세에 소장되어 있는 작품들
도 마찬가지다. 임파스토 기법은 디테일을 뭉개 버려 그림을 가까
이서 보면 무엇을 그렸는지 얼른 알 수 없게 만든다. 그러나 멀리
서 보면 전체의 윤곽과 분위기가 생생히 살아 오르는데, 이로써
대상의 형태를 무시하고 대상을 둘러싼 빛과 대기의 효과에 초점
을 맞춘 모네의 의도가 효과적으로 관철되고 있음을 엿볼 수 있
다. 사실 형태는 무시하고 분위기는 살린다는 것이 때로 뜬구름 잡
는 것처럼 막연할 수 있는데, 모네도 이 때문에 꽤 고생한 것 같다.
그가 부인 알리스에게 보낸 편지에 그 괴로움이 잘 나타나 있다.

　　"얼마나 힘든 작업인지. … 밤새워 악몽만 꾼 적도 있소. 대성당
　이 나에게로 무너져 내리는데, 아 그게 푸른색, 분홍색, 혹은 노란색
　으로 보이지 뭐요."

　빛의 심연으로 빠져든 사람만이 꿀 수 있는 꿈이 아닐 수 없다.
　빛과 찰나의 매력에 일생을 건 모네는 가능한 한 야외에 나
가서 그림을 그렸다. 물론 화실 안에서 그릴 때도 있었지만, 아
마 그때까지 가장 야외에서 그림을 많이 그린 화가가 그일 것이
다. 시시각각 변하는 빛의 묘미를 낚아채려면 도저히 아틀리에에
만 앉아 있을 수 없었던 것이다. 젊을 때는 심지어 높이가 3m 가
량 되는 캔버스를 들고 나가기도 했는데, 이때는 땅 밑을 참호처
럼 파 그 속에 그림 아랫부분을 집어 놓고 윗부분을 노출시켜 그
렸다. 바닷가 절벽 바위에 이젤을 묶어 놓고 강풍을 맞으며 그림
을 그렸는가 하면, 배 한 척을 구입해 야외 스튜디오로 삼은 뒤
강 주변의 풍경을 화폭에 담기도 했다. 빛과 대기를 향한 그의 열
정은 누구도 막을 수 없었다.

우울한 그림을 단 한 점도 그려 본 적 없는 유일한 화가

르누아르는 모네와 더불어 대중에게 가장 인기 있는 인상파 화가의 한 사람이다. 그 또한 모네처럼 야외의 밝은 빛을 그렸지만, 후기로 갈수록 야외 풍경보다는 여성이나 과일 같은 아름다운 소재를 풍부한 컬러로 화사하게 그리는 데 관심을 두었다.

르누아르의 「햇빛 속의 누드」는 화가가 가장 선호했던 주제인 나부와 인상파의 햇빛이 절묘하게 어우러진 걸작이다. 그림은 매우 빠른 필치로 그려져 있다. 여인의 이목구비도 그렇거니와 몸 위에 드리워진 빛과 그림자, 그리고 배경의 숲 등 모든 것이 거칠면서도 리드미컬한 붓놀림으로 경쾌하게 표현돼 있다. 자연의 신선한 공기가 느껴짐과 동시에 풋풋한 젊은 여성의 건강한 에너지도 함께 전달되어 온다. 밝고 싱싱하다. 하지만 당시의 보수적인 비평가들에게는 이 그림이 그렇게 신선하게 다가오지 않았던 것 같다. 한 비평가는 이 그림에 대해 이렇게 힐난했다.

"(그림 속의 여자는) 완전히 부패한 상태의 시체에서나 나타나는 녹색과 자주색의 반점들로 뒤덮인 살덩어리에 다름 아니다."

자신의 시선이 머문 곳에서 늘 기쁨과 즐거움, 행복, 아름다움을 보기 원했던 르누아르의 입장에서는 매우 기분 나쁜 평이었겠지만, 어쨌든 당시의 고정관념 아래서는 이렇듯 르누아르의 낙천성이 제대로 이해되지 못했다. 하지만 그것도 결국 시간 문제였다. 오늘날 이 그림을 보는 관객들은 이 여성으로부터 파괴되거나 오염되지 않은, 순수한 자연의 모습을 본다. 햇빛 속의 여인은 자연의 건강한 상징인 셈이다.

이 그림에서처럼 르누아르의 캔버스는 늘 행복과 기쁨이 넘친다. 그의 예술은 슬픔과 공포, 좌절, 분노, 어둠을 모른다. 감미로운 피부를 지닌 여인들이 살가운 표정으로 햇빛을 즐기고, 꽃

르누아르, 「햇빛 속의 누드」,
1876년, 캔버스에 유채, 81×65cm

들은 그늘 없는 사랑으로 피어난다. 그런 그에 대해 비평가 오리
에는 다음과 같이 평했다.

"우주가 그를 위해 조성해 놓은 광대하고 어여쁜 장난감 시장
에서 르누아르가 즉각적으로 끌린 것은 분홍 자기 같은 살결에 아른
아른하고 화려한 새틴 의상을 걸친 귀여운 '인형'들이었다. 사과 빛
으로 물든 뺨과 변함없이 웃는 모습의 빨간 입술과 사랑스럽게 반짝
이는 짙푸른 눈이 그를 매혹시켰다."

혹자는 그의 그림이 인생의 비극을 외면하고 있다는 점에서
기만적이라고 이야기하고 혹자는 그의 그림이 지나치게 관능적

1. 르누아르, 「도시의 춤」, 1883년,
캔버스에 유채, 180×90cm
2. 르누아르, 「시골의 춤」, 1883년,
캔버스에 유채, 180×90cm

이고 탐미적이어서 퇴폐적이라고 이야기한다. 하지만 그것은 편
견이다. 르누아르는 고달픈 인생에게 가장 필요한 것이 위로라고
보았고, 그 위로를 누구에게나 언제든지 고루 퍼 날라주고 싶어
그런 그림을 그렸다. 감옥 속에서도 꽃 한 송이 핀 모습을 보고
즐거워하는 것이 인생인 것처럼 어떤 처지에 있는 사람이든 르누
아르의 그림을 보고 좋아하지 않을 이는 드물 것이다.

춤추는 이들을 그린 대련 형태의 두 그림 「도시의 춤」과 「시
골의 춤」에서도 우리는 르누아르의 낙천적인 시선에 깊이 매료
되고 만다. 화려하고 세련되면 그런 대로, 소박하고 순수하면 또
그런 대로 삶이 얼마나 기쁘고 행복한 것인지 절절히 느끼게 하
는 그림들이다. 경쾌한 음악과 거기에 맞춘 스텝이 행복의 색채
로 퍼져 나간다.

르누아르는 가난한 재봉사의 7남매 중 여섯째로 태어났다. 일찍부터 그림에 재능을 보였던 그는 어려운 환경에서도 부모님의 격려를 받으며 열심히 그림을 그렸다. 그림에 미쳐 살다시피 한 자신의 인생을 되돌아보며 르누아르는 이렇게 말했다.

"나는 물 위에 내던져진 코르크 조각처럼 물살에 떠밀려 다녔다. 그곳이 어디든 나는 내 그림이 이끄는 대로 따랐다. … 내가 그림을 그리지 않고 보낸 날은 단 하루도 없었던 것 같다."

그 그림에 취해 비평가 미르보는 말했다.

"르누아르는 아마도 우울한 그림은 한 번도 그려 본 적이 없는 유일하고 위대한 화가일 것이다."

2월 혁명에서 1차 대전까지

오르세는 인상파를 중심으로 신인상파, 후기인상파, 사실주의, 절충주의, 자연주의, 상징주의, 나비파, 아르누보 등 19세기의 주요 미술 흐름을 1848~1914년의 시간 띠 속에서 일목요연하게 정리해 보여준다. 이 시간 띠는 1848년의 2월 혁명과 1914년의 1차 대전 발발을 각각 기점과 종점으로 한 것이다. 오르세에는 이 무렵의 미술뿐 아니라 건축, 문학, 사진, 영화, 음악, 출판문화, 장식 예술 쪽의 자료도 소장하고 있다. 이 모든 것들이 19세기 프랑스 문화의 영광을 한껏 자랑하고 있으나, 주지하듯 그 뒤에는 숱한 혁명과 갈등의 사회상이 포연처럼 깔려 있다. 그런 까닭에 한 세기의 미술이라고는 믿어지지 않을 만큼 다양하고 현란한 파노라마 속에서 감상자는 언뜻언뜻 피 묻은 시대의 발자국을 읽게 된다.

관내로 들어가면 일단 밑(바닥층, 관내 도면상으로는 0층)으

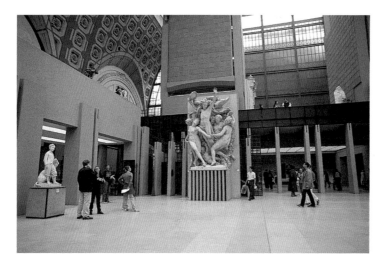

조각들이 설치된 1층 전시실 풍경. 정면에 보이는 작품은 장 바티스트 카르포의 조각 「춤」(1868년, 석고 모델, 232×148×115cm)

「열네 살의 어린 무희」를 비롯해 드가의 작은 조각들이 놓여 있는 2층 전시실을 관람하는 관람객들

로 내려가는 게 순서다. 가운데 통로에 조각들이 진열되어 있고 우측 전시실에 앵그르와 들라크루아 등의 작품이 자리하고 있다. 앵그르와 들라크루아는 각각 19세기 전반의 주요 흐름이었던 신고전주의와 낭만주의를 대표하는 미술가이지만, 1848년 이후 제작된 그들의 작품들은 루브르를 떠나 이곳 오르세에서 기거하고

혁명과 예술을 실어 나르는 기차역

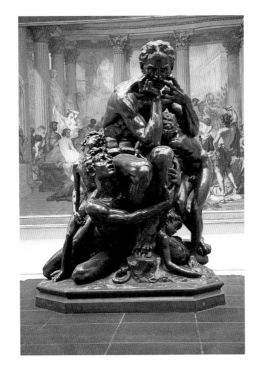

**카르포, 「우골리노」, 1860년,
브론즈, 194×148×119cm**

우골리노는 단테의 『신곡』에 나오는 인물로, 아들들, 손자들과 함께 반역죄로 기아의 탑에 갇히는 형벌을 받는다. 자손들이 먼저 죽자 그들의 육신을 뜯어먹었다고 하는데, 카르포의 작품에서 우골리노는 좌절과 분노, 공포로 뒤범벅이 된 채 삶과 존재에 대해 깊이 회의하고 있다. 조각 뒤의 그림은 토마 쿠튀르의 「로마의 타락」으로, 조각과 그림이 한자리에서 타락과 파멸의 이중주를 연주하고 있다.

있다. 왼쪽으로 도미에, 밀레, 루소, 코로, 쿠르베와 리얼리즘이 나오고, 뒤이어 드샤반, 모로, 1870년 이전의 드가, 마네, 모네, 르누아르 등의 그림들이 이어진다. 맨 끝에는 19세기의 건축 전시물이 나온다.

일반적인 관람 동선을 따르자면, 바닥층 전시장 끝 부분에서 에스컬레이터를 타고 최상층(관내 도면상으로는 5층)으로 올라가게 된다. 거기서 인상파 대가들의 작품과 반 고흐의 가셰 컬렉션, 르동의 파스텔, 루소, 고갱, 신인상파인 쇠라, 시냐크, 그리고 툴루즈 로트레크의 작품을 만날 수 있다. 인상파를 중심으로 그 '인근 혈족'이 집중해 있는 곳인데, 당연히 대중적 인기가 높은 작품들이 많이 선보이고 있다.

최상층 관람을 끝내면 마지막 코스인 중간층(관내 도면상으

**오르세가 소장한 상징주의의 대표적인 걸작 퓌비 드샤반의
「바닷가의 젊은 여인들」(1879년, 캔버스에 유채, 61×47cm)**

상징주의는 '내적 의미(inner meaning)'를 추구한다. 겉으로
드러난 것들은 곧잘 사람을 속인다. 그러니 진실을 찾으려면
대상의 껍질을 뚫고 안으로 들어가야 한다. 그런데 거기에 문제가
있다. 안에 들어가는 것까지는 좋으나 그 안의 끝이 어디냐는
것이다. 그것은 아무도 모른다. 내적 의미를 찾는 이상 그저
갈 데까지 가보는 수밖에 없다. 이렇게 한 번 자신의 땅을 떠난
사람은 영원한 방랑자가 된다. 의미는 파랑새처럼 잡히지 않고
끝없는 추구만이 당면한 현실이 된다.

19세기 말 상징주의의 대표적인 화가 퓌비 드샤반이 그린
「바닷가의 젊은 여인들」은 이렇듯 정착하지 못하는 영혼과 그
영혼의 부유하는 시선을 표현한 작품이다. 아스라한 바다가
보이고 꿈같은 여인들이 둘러 있다. 이곳은 어디이며 이 여인들은

누구일까? 화가는 구체적인 설명을 하지 않는다. 옛 고전 회화의
상징들은 객관적인 것이었다. 큐피드가 등장하면 그것은 사랑을
의미했다. 그러나 상징주의 미술은 객관적인 상징을 꺼린다.
객관적인 상징을 쓰면 의미가 다 파악되고 파악된 의미는 수면
위로 떠올라 껍데기가 되고 만다. 그것은 내적 의미가 아니다.
그래서 상징주의자들의 그림은 막연히 '상징적'일 뿐이다. 의미의
종착을 피하는 것이다. 그런 까닭에 드샤반의 바다와 여인들은
끝내 정체를 드러내지 않고 그저 고대, 혹은 무의식의 느낌을 주는
장막 뒤로 사라진다. 그림의 미적 형식도 그만큼 끝없이 미의
머릿결만을 따라 흐르는 탐미적인 것이 된다. 상징주의 미술의
기저에는 19세기 말 혼란스러웠던 유럽의 정치 사회 현실에 대한
지식인들과 예술가들의 불신과 냉소가 깔려 있다.

로는 2층)으로 내려가게 된다. 1880~1900년의 살롱 회화와 자연주의, 상징주의, 외국 유파, 그리고 보나르, 드니, 발로통, 뷔야르 등의 회화가 걸려 있다. 베란다를 따라 로댕, 쿠탕, 부르델, 마욜, 뒤부아, 로소 등의 조각이 위대한 시대의 기념물로 도열해 있고, 아르 누보 가구들과 영화의 탄생을 담은 공간이 들어서 있다.

19세기 초를 가른 고전주의와 낭만주의

1789년의 대혁명 이래 프랑스가 한 세기에 걸쳐 겪은 파란만장한 역사를 20세기의 우리 역사와 단순 비교하는 것은 분명 무리가 있는 일일 것이다. 그러나 짧은 시간 동안 구체제를 타파하고 급격한 산업화의 흐름 속에 정치 변혁과 더불어 서로 죽고 죽이는 사회적 갈등을 겪는가 하면, 의식 및 취미의 지형까지 엄청나게 바뀐 점에서는 서로 공감할 수 있는 바가 적지 않다. 그 빠른 속도감과 숱한 파열음이 특히 그렇다.

1층 오른쪽 전시실에 있는 들라크루아(1798~1863)의 「사자 사냥」으로 다가가 보자. 이 작품은 유화 스케치다. 이와 유사한 구도의 완성작은 스웨덴 국립미술관에 소장되어 있는데, 사이즈는 유화 스케치가 더 크다. 들라크루아의 이 유화 스케치는 낭만주의의 대표 주자인 화가가 자신이 살고 있던 시대를 얼마나 격변의 시대로 느끼고 있었는가를 잘 보여 주는 작품이다.

일단 사자 사냥이라는 주제 자체가 보는 이에게 격렬한 감정을 일으킨다. 미술사에서 사자 사냥 주제가 집중적으로 표현된 최초의 사례는 고대 아시리아의 부조 작품들이다. 그 주제가 들라크루아를 통해 다시 부활한 것은, 낭만주의 특유의 이국취미와 '질풍노도'의 정서를 반영하는 것이라 하겠다. 그런 점에서 이 야성적인 주제는 그때까지 유럽을 지배해 왔던 이성적이고 합리적인 가치와 규범이 큰 도전에 직면해 있음을 상징적으로 보여주는

측면이 있다.

　문화의 변동이란 사회의 모든 변동 가운데 가장 천천히 이뤄
지는 것이다. 전통은 쉽게 바뀌지 않는다. 그러므로 한 시대의 미
의식이 총체적으로 흔들린다고 하는 것은, 그만큼 사회가 큰 격
변에 들었음을 의미한다 하겠다. 이 그림에서 우리는 그 흔들림
과 해체의 징후를 생생하게 느낄 수 있다.

　1831년 들라크루아는 프랑스 외교사절을 따라 모로코를 방
문했다. 이때 그는 탕헤르에 머물면서 그 일대에서 본 것들을 수
많은 드로잉으로 남겼다. 이 드로잉들은 이후 30여 년 동안 그의
오리엔탈리즘 주제 그림들을 위한 밑천이 되어 주었다. 낭만주의
자답게 들라크루아는 이 지역의 풍광을 사실적으로 그려 내기보
다는 자신이 본 것에 상상을 가미해 매우 역동적인 그림으로 완
성하곤 했다. 「사자 사냥」이 그 대표적인 사례다.

　비슷한 시기에 그려진 고전주의자 앵그르(1780~1867)의

앵그르, 「샘」, 1865년, 캔버스에
유채, 163×80cm

「샘」은 들라크루아의 작품에 비해 매우 차분한 정서를 드러낸다. 그러나 자세히 보면 「샘」도 당시의 시대상과 전혀 무관하지 않다. 1960~1970년대 순수 대 참여 논쟁 당시 우리의 제도권 문화가 '비정치성의 표방이라는 정치성'을 띠었듯이 앵그르의 엄격한 고전과 규범의 세계도 지독한 갈등의 현실을 잊기 원한 당대 부르주아지의 정치적 입장을 뚜렷이 대변하는 미술이었다. 앵그르 이후 수많은 추종자들이 살롱 전을 중심으로 의사 고전주의자가 되어 '정확하지만 지루한 그림'을 반복하게 되는 것은 바로 그 '비정치성의 정치성'이 갈등하던 사회 한편의 절대적인 지지를 받고 있었기에 가능했던 것이다.

내가 「샘」을 처음 본 것은 수필가 김소운의 『밑 없는 항아리』의 표지에서였다. 중학생 시절 그 그림을 처음 보았을 때 누드화였음에도 사춘기 소년의 눈에는 그다지 성적인 이미지로 다가오지 않았다. 그것이 '에로틱'하고, '눈길을 낚아채는' 그림이라는 것은 분명했지만, 나체의 여인으로부터 '유혹적인 느낌'이 거의 없었다. 왜일까?

뽀얀 피부의 미인이 항아리를 거꾸로 든 채 물을 쏟고 있다. 발 앞에는 물이 고여 있고 등 뒤로는 절벽 또는 돌의 단층 같은 것이 보인다. 흠도 티도 없는 여인. 바로 이 점이 문제였다. 그림의 여인은 사람이 아니라 조각인 것이다. 매우 그럴싸한 인상을 주지만, 몸의 비례나 동세, 그리고 이목구비가 빈틈없는 조화 아래 놓여 있어 따뜻한 체온의 느낌을 전혀 받을 수 없다. 그 조형적인 아름다움, 그 '허위의 에로티시즘'을 위해 스스로 인간이기를 포기한 여인. 이 여인의 피부 속은 주물로 뜬 조각처럼 아예 온통 비어 있거나 대리석 조각처럼 단단한 재질로 꽉 차 있을 것이다.

이렇듯 「샘」의 여인은 현실을 애써 외면하고자 하는 사람들의 영혼을 위로해 주는 피안의 이미지, 곧 신기루였다. 물론 신고전주의자로서 앵그르의 이상미를 대단한 성취로 높이 평가하

지 않을 수 없으나, 그 안에 잠재되어 있는 허위의식을 부인할 수 없다.

"나는 천사를 그릴 수 없다"

나는 천사는 그릴 수 없다. 왜냐하면 나는 그것을 한 번도 본 적이 없기 때문이다.
— 쿠르베

쿠르베, 밀레, 도미에 등 우리에게 널리 알려진 사실주의 화가들의 명화를 대거 만날 수 있는 것도 오르세가 주는 큰 즐거움의 하나다. 사실주의(또는 자연주의)는 시기적으로 신고전주의와 낭만주의에 뒤이어 나타나는 사조다. 1848년 전 유럽을 휩쓴 혁명의 소용돌이에 직간접적으로 영향을 받은 사실주의 작가들은 혁명 뒤 10년 간 이어진 반동기의 압박으로 인해 일종의 냉소적인 세계관 같은 것을 갖게 되었다. 이들은 편의적으로 곧잘 '48년 세대'로 불리는데, 혁명의 실패와 나폴레옹 3세의 집권 등 현실의 환멸을 맛볼 만큼 맛본 이들로서, 꿈과 희망, 유토피아의 붕괴 앞에서 냉정한 사실의 관찰자가 되었고, 그 관찰의 결과를 인상적인 시대의 이미지로 형상화해 냈다. 거기에 과학적 사실에 대한 관심이나 자연에 대한 믿음 같은 것들이 이들 작가의 작품에 짙게 배어남으로써 19세기 사실주의 미술의 독특한 성격이 형성되었다.

먼저 사실주의 미술의 대표자라고 할 수 있는 쿠르베의 그림을 감상해 보자. 오르세 미술관은 쿠르베(1819~1877)의 가장 중요한 대작 두 점을 소장하고 있다. 바로 「오르낭의 매장」과 「화가의 아틀리에」다.

「오르낭의 매장」은 사실주의 미술의 선언서 같은 작품이라

혁명과 예술을 실어 나르는 기차역

쿠르베, 「오르낭의 매장」, 1850년,
캔버스에 유채, 315×668cm

하겠다. 원제가 '군중도, 오르낭에서의 매장의 내력(Tableau de figures humaines, historique d'un enterrement à Ornans)'인 이 작품은 평범한 시골 사람들이 위대한 역사화의 주인공처럼 그려졌다는 점에서 당시 미술 애호가들에게 큰 충격을 주었다. 범부들이 역사화의 주인공으로 그려진다는 것은 상상조차 할 수 없던 시절이었기 때문이다.

역사화는 전통적으로 종교적, 신화적, 혹은 역사적 영웅들의 활약상을 그린 그림을 말한다. 그러나 이 그림을 마주한 당시의 프랑스 관객들은 자신들이 아는, 혹은 기릴 만한 영웅이 그림에 단 한 사람도 등장하지 않는다는 사실에 당혹했다. 뿐만 아니라 주제 자체가 시골에서 벌어지는 범부의 장례식이라는 사실을 알고는 분노를 금치 못했다. 고인이 뭔가 위대한 일을 하다 죽은 것도 아니고, 장례식 중에 종교적인 기적이 일어난 것도 아닌데 이렇듯 웅장한 대작으로 그려 놓았으니 관객들은 엄청난 배신감을 느꼈던 것이다.

하지만 쿠르베는 영웅의 죽음이나 평범한 농부의 죽음이나 모두 같은 것이라고 생각했다. 그는 이 그림을 통해 모든 인간은 다 존엄하며, 역사와 사회를 움직이는 진정한 주체는 권력자나 성인, 영웅들이 아니라 평범한 민초들임을 강조하고 싶었던 듯하다.

이처럼 전통적인 관념을 따르지 않고 혁신적인 의식을 담아 그렸기에, 훗날 「오르낭의 매장」이 루브르에 들어갈 때 "'매장'을 루브르에 들이는 것은 모든 미학에 대한 부정"이라는 격렬한 반발이 있었다. 하지만 오늘날의 미술사가들은 쿠르베의 신념과 미학으로부터 시대의 진실을 알리기 위해 애쓴 위대한 예술혼의 모습을 본다. 그렇게 그의 작품은 서양 미술사의 새로운 기념비가 되었다.

누가 뭐라 하든 꿋꿋이 사실주의자의 길을 간 쿠르베는 이런

말을 남겼다.

"사실주의란 다른 그 무엇이 아니다. 오로지 이상(ideal)을 거부
하는 것일 뿐이다."

「화가의 아틀리에」에는 '7년간의 나의 예술적, 도덕적 삶을
요약하는 진실한 알레고리'라는 다소 모호한 부제가 붙어 있다.
당시 예술가로서 가장 왕성하게 활동할 나이인 30대 중후반에 이
른 쿠르베가 그때까지 자신의 예술적 편력이 어떠했는지 반성적
으로 돌아보려는 의도가 담긴 작품이라 하겠다.

쿠르베는 화포의 중심에 풍경화를 그리는 자신의 모습을 그
려 넣었다. 그 오른쪽으로 벌거벗은 여자가 서 있고, 왼편으로는
한 아이가 골똘히 그림 쪽을 바라보고 있다. 과거의 회화에서는
누드의 여인과 어린이가 등장할 때 그들은 대체로 비너스이거나
님프, 큐피드들이었다. 신화나 옛 이야기의 주인공들이었다. 그
러나 이 그림에서는 현실에 치인 존재들이다. 아이는 매우 남루
하고 여인은 돈을 벌기 위해 옷을 벗었다. 이를 통해 화가는 우리
에게 묻는다. 누가 비너스이고 누가 큐피드인가?

쿠르베에게는 치열하게 현실을 살아가는 사람들이 진정한
비너스이고 큐피드였다. 그는 환상 속의 존재들을 그리고 싶지
않았다. 현실을 살아가는 이들을 그리기에도 바빴고, 이를 통해
사회의 모순을 폭로하기에도 바빴다. 신화나 성인 이야기 같은
'구름 잡는 주제'는 더 이상 그의 관심사가 아니었다.

당연히 이 그림에 등장하는 다른 사람들도 다 그가 현실에서
만난 혹은 알게 된 존재들이다. 화면 오른쪽에 포진한 사람들은
주로 그가 파리에서 사귄 친구들이다. 진보적인 인물이나 문화계
인사가 많다. 맨 오른쪽에서 책을 읽고 있는 사람이 시인 보들레
르다. 화면 왼편의 사람들은 당대의 현실을 반영하는 다양한 정

쿠르베, 「화가의 아틀리에」,
1855년, 캔버스에 유채,
361×598cm

치적 입장의 군상들이다. 각계각층의 사람들을 망라하고 있는데, 최고 권력자인 나폴레옹 3세도 보인다. 입장 차이에도 불구하고 다양한 군상을 이렇게 한 장면에 몰아넣은 것은, 화가가 그때까지의 프랑스, 나아가 유럽의 근대사를 함축해 보여주려 했기 때문이다. 그때까지도 여전한, 유럽의 일상에 잠재해 있는 갈등과 투쟁을 형상화한 것이라 할 수 있다.

반(反) 왕당파 매체에 캐리커처를 그림으로써 작가로서의 경력을 쌓기 시작한 도미에(1808~1879)도 쿠르베 못지않게 비판적인 시선으로 현실을 본 사실주의자다. 오르세 미술관에 소장된 그의 작품 중 가장 눈길을 끄는 것은 1832년에 제작한 작은 점토 흉상 「국회의원」 연작이다. 우익 국회의원들의 얼굴을 코믹 터치로 제작한 이 흉상은, 부르주아 지배의 정치와 법률에 대한 조소일 뿐 아니라 그들의 인간성과 세계관에 대한 거부감까지 보탠

혁명과 예술을 실어 나르는 기차역

도미에의 「국회의원」 연작이 설치된
1층 전시 공간

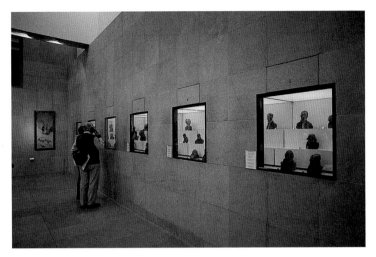

도미에, 「국회의원」, 1832년, 채색
테라코타, 17×15.9×13.9cm

오르세 미술관

매우 신랄한 작품이다. 보다 보면 그 코믹한 모습에 절로 웃음이 나오는데, 루이 필립 왕 시절 왕에 대한 풍자로 6개월 간 옥살이를 한 그의 이력이 그 웃음의 끝에 애잔한 감상을 덧씌운다.

연민의 시선으로 그린 따뜻한 인간애

밀레는 쿠르베나 도미에에 비해 정치성이 훨씬 덜한 화가다. 밀레 역시 솔직한 시선으로 세상을 바라보았으나 그는 세상의 모순으로부터 분노를 느끼기보다 연민을 느꼈다. 그래서 그의 대표작 「만종」, 「이삭줍기」 같은 그림에서는 다른 무엇보다 따뜻한 인간애가 느껴진다.

처음 오르세를 방문해 밀레(1814~1875)의 「만종」을 대했을 때 나는 그 그림의 크기가 너무 작은 데 놀랐다. 이번으로 두 번째 보니 그때보다는 조금 커진 것처럼 보인다. 그러나 예전 내 마음 속에 있던 「만종」의 크기에는 여전히 미치지 못한다. 55.5×66cm로는 영원히 그 간격을 메울 수 없을 것이다. 내 마음 속의 「만종」은 여전히 큰 그림인 까닭이다.

그림의 시점은 이제 막 해가 지려는 때다. 하루의 노동을 마친 젊은 부부가 손을 모아 기도를 드린다. 멀리 교회에서는 저녁 종소리가 들린다. 이들은 가난하고 가진 게 없는 사람들이지만, 신은 이들에게 충만한 삶의 위로를 전한다. 지평선 위로 펼쳐지는 아득한 하늘이 신의 가호를 상징하는 듯하다. 신의 축복은 종교의 권위와 위세를 내세우는 데서가 아니라, 이렇듯 신자 스스로 머리를 숙여 겸손한 삶을 사는 데서 나오는 게 아닐까.

옛날 우리나라의 이발소들에 이 그림이 조잡하게 베껴져 내걸리곤 한 것도 그 위로와 축복의 힘을 우리 모두 쉽게 느낄 수 있었고 또 갈구했기 때문이었다. 우리의 이발소 장식 그림으로서뿐 아니라, 세계 각국의 낙농 제품 상표로, 접시의 문양으로, 달력

밀레, 「만종」, 1857~1859년,
캔버스에 유채, 55.5×66cm

이나 엽서의 감상용 그림으로 쓰이는 등 이 그림이 전해 주는 위
로는 무척이나 다양한, 그리고 훈훈한 물결로 많은 사람들의 마
음을 적셨다.

　밀레가 이런 그림을 그릴 수 있었던 배경에는 그의 할머니의
신실했던 신앙이 자리하고 있었다. 밀레는 한 친구에게 다음과
같은 편지를 쓴 적이 있다.

　"「만종」은 내가 옛날 일을 떠올리며 그린 그림이라네. 옛날, 우

리가 밭에서 일할 때 저녁 종소리가 들리면 우리 할머니는 한 번도 잊지 않고 우리로 하여금 하던 일을 멈추게 한 후 꼬박꼬박 삼종기도(오전, 정오, 오후 종소리에 맞춰 하루에 세 번 드리는 기도)의 마지막 기도를 드리게 하셨지."

「이삭줍기」도 그다지 크다고 할 수 없는 그림인데, 농촌을 배경으로 영원한 휴머니즘의 세계로 우리를 이끈다는 점에서는 「만종」과 다를 바 없다. 「이삭줍기」에는 세 여인이 추수가 끝난 들판에서 이삭을 줍는 모습이 그려져 있다. 이들 역시 농민이지만, 이 동네에서 가장 가난한 농민이다. 먼 배경에서 커다란 추숫단을 쌓느라 바쁜 사람들은 이들에 비하면 형편이 넉넉한 사람들이다.

펠릭스 푀아르당, 「장 프랑수아 밀레의 초상」, 1854년, 은판 사진, 16×44.5cm

당시 이삭을 줍는 일은 누구나 맘대로 할 수 있는 게 아니라 당국의 허가를 받아야 하는 것이었다고 한다. 관청과, 가진 자와, 이웃의 눈치를 살피며 이 일이나마 감지덕지해 여인들은 대지에 머리를 조아리고 있다. 밀레는 이들을 일부러 지평선 아래 배치했다. 마치 이들로서는 결코 넘어설 수 없는 선인 것처럼 그 수평선은 하늘로부터 그들을 분명하게 갈라놓는다. 그런 만큼 이들은 더욱 철저히 대지에 예속된 사람들이다. 그럼에도 여인들은 운명을 비관하지 않고 묵묵히 자기 발 앞의 이삭을 줍고 있다.

인상적인 것은 이렇듯 어렵고 힘겨운 삶을 살고 있음에도 이들이 인간으로서의 존엄을 결코 잃지 않고 있다는 것이다. 그것은 그들이 삶을 스스로의 노동으로 부양하고 있기 때문이다. 어떤 노동이든, 노동하는 인간은 존엄하다. 인간이 비루해지고 천박해지는 것은 노동하기 때문이 아니라, 노동을 하지 않기 때문이다. 그런 면에서 거지나 일확천금을 꿈꾸는 자는 다 같이 인간으로서의 존엄을 잃은 자들이다. 밀레의 이삭 줍는 여인들로부터 교회의 찬송가와 같은 거룩한 '노동의 송가'가 울려 나오는 것은 그런 이유에서다.

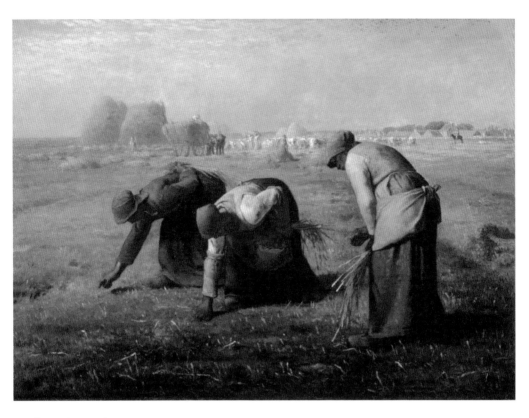

밀레, 「이삭줍기」, 1857년,
캔버스에 유채, 83.5×111cm

 흥미로운 사실은, 이렇게 노동을 예찬하고 노동자의 존엄을
표현한 밀레의 그림이 당시 프랑스의 정치적 입장에 따라 평가
를 받곤 했다는 것이다. 한편에서는 밀레를 혁명의 동지로 생각했
고, 다른 한편에서는 밀레를 체제 전복을 지지하는 위험한 인물로
생각했다. 한 보수 비평가는 「이삭줍기」를 보고 프랑스 대혁명 당
시 '폭도'들의 창과 단두대를 연상시킨다고 비난했다. 그러나 밀
레의 입장은 분명하고 순수했다. 그는 이념에도, 정치에도 관심이
없었다. 오직 땅은 정직하며 노동은 존엄하다는 것, 따라서 땅과
노동을 삶의 원천으로 삼는 인간을 그만큼 존엄한 존재로 그리는
것 외에는 다른 아무 관심이 없었다.

점묘법이라는 시각의 마술

사실주의 미술에 이어 나온 미술 유파가 앞에서 언급한 인상파다. 인상파의 빛에 대한 관심을 이은 화파는 신인상파다. 비평가 펠릭스 페네옹은 신인상파의 창시자 조르주 쇠라에 대해 이렇게 말했다.

> "그의 작업은 인내를 요구하는 태피스트리 작업과 같은 것이다. 우발적인 붓질은 무익하고 속임수는 불가능하다."

흔히 점묘법이라고 불리는, 색 점을 촘촘히 찍어 그리는 쇠라의 기법은 정교한 수예 작품처럼 엄청난 공을 들여야 하는 것이었다. 그렇게 만들어진 작품은 떠다니는 빛을 붙잡아 영원히 변치 않는 보석으로 결정화한 듯한 느낌을 준다. 한마디로 쇠라는 집념 어린 장인 정신과 태도로 빛을 수정같이 깎고 다듬은 예술가였다 하겠다.

「포즈 습작」은 쇠라의 점묘법이 회화를 얼마나 영구적인 보석으로 결정화할 수 있는지를 잘 보여주는 작품이다.

각각의 그림에 등장하는 세 명의 여인은 각기 다른 포즈를 취한 세 명의 모델로도 볼 수 있고, 한 여인이 모델을 서기 위해 취한 세 가지 동작을 표현한 것으로도 볼 수 있다. 이 습작의 여인들은 「포즈」(필라델피아 반스 재단)라는 대작에서 한 장면 안의 세 사람으로 통합된다.

등을 돌리고 앉은 여인은 이제 모델을 서기 위해 옷을 조심스레 벗고 있고, 서 있는 여인은 화가를 위해 포즈를 취하고 있다. 옆면을 보이는 여인은 모델 일을 끝내고 스타킹을 신고 있다. 매우 단순하고도 일상적인 아틀리에의 표정을 그린 그림이지만, 실내의 중성적인 빛을 정교한 색 점들로 형상화함으로써 교회의 스테인드글라스처럼 영원히 영롱함을 잃지 않는 이미지가 됐다.

1, 2, 3. 쇠라, 「포즈 습작」,
1886~1887년, 나무에 유채, 각각
25×16cm
4. 쇠라, 「포즈」, 1886~1888년,
캔버스에 유채, 200×249.9cm,
필라델피아 반스 재단

 쇠라의 그림이 주는 이런 독특한 인상은 색색의 점들이 화면 전체에 일정한 톤과 선명도를 유지함으로써 비롯된 것이다. 원색의 점들은 가까이서 보면 서로 다른 색이지만, 멀리서 보면 우리 눈에서 섞여 다채로운 빛깔로 승화된다. 섞이되 섞여서 흐려지

는 것이 아니라 맑아진다. 병치혼합이라고 불리는 이 '시각적 마술'이 화면에 독특한 안정감과 장중하고 영구적인 기념비성을 더해 주는 것이다. 이처럼 견고한 그림이 원숙한 노대가가 아니라 불과 31세에 요절한 젊은 예술가에 의해 만들어졌다는 것이 감탄스러울 따름이다. 그는 다른 동료들처럼 젊음의 에너지를 격렬히 분출하기보다는 냉철하고 이지적인 시선으로 사물의 질서를 정연하게 드러내는 것을 더 선호했다.

앞서도 언급했지만 쇠라가 탐구 대상으로 삼은 것은 빛이었다. 이는 인상파를 어떻게 과학적으로 입증할 것인가, 또 인상파의 순간적인 표현을 어떻게 영구적인 것으로 정착시킬 것인가 하는 관심에서 출발한 것이었다. 그는 인상파가 과학이 되기를 원했다. 그러나 그런 노력에도 불구하고 점묘법에 의지한 그의 그림이 1886년 인상파 전시회에 출품되자 여러 인상파 화가들이 이 모임에서 탈퇴해 버렸다. 빛에 대한 그의 생각이 기존 화가들의 생각과 다르다고 보았기 때문이다. 많은 인상파 화가들은 빛이 그처럼 고정적이고 영속적인 이미지로 굳어 버린 것을 참고 보아 넘기지 못했다. 인상파의 후계자로 남기보다 새로운 흐름의 선구자로 남아야 할 그의 운명을 보여주는 해프닝이었다.

쇠라는 1891년 제8회 앵데팡당전에 아직 채 완성하지 못한 「서커스」를 유독 서둘러 출품했다. 이 전시회의 조직자 가운데 한 사람으로 분주히 일한 그는 전시가 끝나기도 전에 탈진해 전염성 후두염으로 사망했다. 천재답게 미완성작을 남기고 요절하고 만 것이다.

「서커스」는 「포즈」에 비해 운동감이 매우 뚜렷하고 평면적이고 장식적인 요소가 두드러지게 부각되어 있다. 쇠라는 이 그림을 그리기 위해 서커스 공연장에 열심히 출입했다고 한다. 아마도 이전의 고요한 그림들에 비해 보다 역동적인 장면을 그리고 싶었는지 모른다. 하지만 이 그림이 마지막 작품이 된 까닭에 이

쇠라, 「서커스」, 1891년, 캔버스에 유채, 185.5×152.5cm

후의 발전 단계를 예상해 보기는 어렵다. 단지 이 그림에 국한해 보자면, 현장의 분위기를 생생히 전해 주는 탓에 마치 스냅 사진 같은 인상을 주지만, 그럼에도 예의 기념비적 영원성이 변함없이 유지되고 있다. 일상의 활동적인 표정이, 역동적인 찰나가 영원한 기억으로 접어든 듯한 모습이다.

황량한 일상을 찬란한 빛깔로 물들인 보나르

쇠라처럼 빛에 대한 과학적 탐구에는 관심이 없었으나 인상파가 남긴 색의 유산에는 큰 관심을 가졌던 대가가 보나르다. 그는 미술사상 최고의 색채화가 가운데 한 사람으로 꼽힌다.

> 보나르는 노란 호박을 금빛 마차로 바꾸는 요정과 같은 재주를 갖고 있다. 그는 황량한 일상을 찬란하게 만든다. 그의 붓이 닿으면 화장실도 천일야화의 한 배경으로 바뀐다. 그것은 경탄을 자아내는 광경이고 빛의 유희이며, 그의 본능이 창조하고 그의 감각이 이끄는 흥미진진한 경험, 유희로서의 회화다. 놀라운 그의 재능은 그림이라는 그의 끝없는 쾌락으로 우리를 이끈다.
> — 화가 모리스 드니

보나르의 그림을 보는 사람은 늘 기분 좋은 환상을 체험한다. 마치 마술사인 듯 보나르가 시선을 던진 곳은 온갖 색채의 화려한 경연장으로 바뀐다. 「배에서」를 보아도 우리는 이것이 과연 일상에서 경험할 수 있는 공간인가 감탄을 하게 된다.

그림은 전체적으로 무채색이 지배하고 있다. 흐린 날 다소 축축하고 차가운 공기를 맞으며 배를 타고 있는 느낌이다. 하지만 이런 단조의 날씨 속에서도 자연과 사물은 미묘하고도 다채로운 색채의 향연을 펼친다. 잎이 줄어 가난한 단풍은 갈색에서 오렌지색까지 처연한 정염을 불태우고 새벽녘 혹은 해질녘의 황금빛은 하늘과 땅, 물을 가리지 않고 온 세상에 스며들어 있다. 노골적인 화려함을 추구하지는 않으나 이 절제된 정열의 미학은 고도의 세련미를 풍기며 화면 속 풍경을 이 세상이 아닌 환상의 나라로 탈바꿈시켜 놓는다.

"뛰어난 예술가들이 그렇듯이 그는 회화를 창시한 듯한 인상을

보나르, 「배에서」, 1907년경,
캔버스에 유채, 278×301cm

준다. 이런 인상이 비롯되는 것은 단지 그가 자신이 새롭게 발견한
세상의 모든 것들, 모든 세월을 새로운 방식으로 표현했기 때문만은
아니다. 이는 그가 새로운 지적 질서를 창조했기 때문이고, 그가 우
리 자신을 창조한 그 오랜 만물의 조화에 아무도 몰랐던 리듬을 따
라 처음으로 질서를 부여했기 때문이다."

1887년 쥘리앙 아카데미에 입학한 보나르는 거기서 훗날의 예술적 동지 폴 세뤼지에와 모리스 드니, 에두아르 비야르 등을 만났다. 다른 미술 학도들에 비해 진취적이었던 이들은 나비파라는 그룹을 만들었다.

'나비'란 히브리어로 예언자를 뜻하는데, 바로 그 이름에서 시대를 이끌어 가겠다는, 혹은 앞서 가겠다는 이들의 지향을 읽을 수 있다. 1891~1900년 사이에 활발히 활동한 이 그룹은 무엇보다 고갱으로부터 영향을 받아 색채와 평면에 관심을 기울였다. 드니가 이야기한 바 "회화는 말이나 누드, 혹은 어떤 일화이기에 앞서 색채로 뒤덮인 평면"이라는 주장에서 알 수 있듯 자유롭게 구사된 색채나 평면감을 돋보이게 하는 선이 이들 회화의 공통적인 조형 요소였다. 자연히 이런 스타일의 전개에 영감을 주는 일본 판화, 이집트 벽화, 중세 스테인드글라스 등이 주된 참고 대상이었는데, 특히 장식미술 쪽에 특별히 관심을 많이 둬 벽지, 태피스트리, 무대 장식, 유리 미술, 포스터 등의 분야에서 다양한 성취를 올렸다.

보나르는 이들 가운데서도 빛과 색채의 잠재력을 그 최대치까지 뽑아낸 대표적인 화가라고 할 수 있다. 색채의 힘은 무엇보다 생동감에 있다. 그래서 그는 다음과 같이 말했다.

"삶을 그리는 것보다 그림을 살아 있게 만드는 것이 더 중요하다."

아름다운 풍경화를 많이 남겼지만, 사실 보나르의 색채는 여성 누드와 정물, 실내화를 통해 더 많이 알려졌다. 누드는 특히 그의 동반자이자 모델인 마르트의 목욕 습관을 집요하게 관찰해 표현함으로써 매우 친근하면서도 탐미적인 화풍으로 귀결되었다. 마르트는 사람들과의 접촉을 싫어하고 고양이와 개를 상대로

보나르, 「화장대」, 1908년,
캔버스에 유채, 52.5×45.5cm

하루 종일 집안에만 틀어박혀 있는 독특한 여성이었다고 한다.
질투심이 강해 남편을 독점하려 했고 목욕을 즐겨 남편의 손님이
방문해도 개의치 않고 욕실에 들어가 물을 끼얹었다. 이런 아내
를 보나르는 매우 사랑해 그 일상적 행위를 무수한 그림의 소재
로 삼았다. 이렇듯 사사로운 대상을 개인적인 정감으로 풀어 그
린다 하여 보나르에게는 '앵티미스트(intimiste)'란 별명이 따라
붙었다. 이 그림들에서는 색채도 그만큼 사사로운 행복감으로 충
일하다.
　「화장대」는 마르트의 나체가 거울에 비친 모습을 그린 그림

이다. 거울 앞에는 물병과 대야, 화장품 따위가 놓여 있다. 이런 구성으로 화가는, 감상자가 본의 아니게 화가 부부의 은밀한 사생활을 엿보게 만든다. 마치 화가의 집에 갔다가 그 아내가 갑자기 옷을 홀홀 벗어버린 모습을 본 것 같은 꼴이다. 그럼에도 우리의 '쑥스러운' 눈길은 아랑곳하지 않고 그녀는 태연히 하던 일을 계속한다.

보나르는 이 '뻔뻔한' 아내를 글래머로 그리지 않았다. 하지만 그녀의 몸은 구석구석 화가의 사랑을 받는 몸이다. 그 정직한 사랑을 물감에 섞어 바르며 화가는 말하는 것 같다. 나와 희로애락을 같이한 이 육체가 이 세상에서 가장 아름다운 몸이라고. 아름다움은 대상이 아니라, 그것을 바라보는 이의 따뜻한 마음속에 있는 것이라고. 자신의 사생활을 자신 있게 드러내 보인 보나르의 의도가 거기서 읽힌다.

파리 하늘 밑의 네 아귀

박신의 선생의 원룸 아파트는 깨끗하고 아담했다. 한국에서 미술평론가로 활발히 활동하다 못다 한 공부를 마치기 위해 다시 파리에 온 박신의 선생. 불혹을 바라보는 나이가 되도록 타국에서 혼자 공부하고 일하고 진짜 억척같이 산다. 우리 가족이 왔다는 소식을 듣고는 우리를 저녁 식사에 초대했다. 덕분에 생선회를 포함해 상다리가 휘게 차린 맛있는 한국 음식을 우리는 아귀처럼 먹어 치웠다. 네 마리의 아귀처럼. 왜 나그네는 먹어도 먹어도 배가 고픈 것일까?

"난 파리에 다시 온 게 무척 행복해요."

박신의 선생의 말에 고개가 끄덕여진다. 처음 파리를 방문했을 때 파리 사람들이 왠지 게을러 보였다. 그러나 그것은 게으름이라기보다 삶의 여유에서 나오는 느긋함이었다. 그 느긋함과 그

장 조제프 페로의 「절망」(1869년,
대리석, 108×68×118cm) 앞에서

로 인해 가능해진 문화와 예술에 대한 애정은 솔직히 무척 부러
운 것이었다.

그런 삶의 격은 단시일 내에 급조해 만들어 낼 수 있는 게 아
니다. 박 선생은 특별히 문화 예술 분야를 공부하는 사람으로서
그 차이와, 그런 문화의 축적된 힘에서 발원한, 인간을 행복하게
해주는 다양한 요소들을 깊이 성찰해 왔다. 그러고는 그것을 꼭
꼭 씹어 소화하고 있다. 새로운 문화 현상과 담론을 대중매체를
통해서 줄기차게 대할 수 있는 현실이 그로서는 여간 즐거운 일
이 아닌 것 같았다.

"그렇기 때문에 여기의 경험을 토대로 앞으로 우리 사회에서
할 일도 무척 많다고 생각해요. 이 나라 문화의 질은 우리가 어떻
게 해서든 시샘해야 하는 것 아녜요? 돈만 가지고 선진국 운운하
려 드는 건 너무 우습고 비참하지 않아요?"

그 후 파리에서 공부를 마치고 귀국한 박신의 선생은 그동안 미술평
론가와 전시 기획자로서, 문화 정책 분야의 연구자로서, 또 예술 행정을
가르치는 교수로서 다방면에서 큰 활약을 보여주며 유학 시절 스스로에
게 다짐했던 것을 멋지게 실천해 왔다. 존경스러운 평단의 선배가 아닐
수 없다.

인상파와 그 이후 미술가들의 진취적인 투쟁을 담은 오르세

미술관에서 새삼 느낀 것이지만, 사실 파리의 매력적인 분위기와 서정, 짙은 휴머니즘적 향기는 모두 포기할 줄 모르는 선구자들의 투쟁을 통해 성취한 것이다. 선구자들의 헌신과 투쟁, 희생이 없었다면 파리는 이토록 풍성한 예술적 성공을 맛볼 수 없었을 것이다. 근대의 격동기를 삶과 예술 양면으로 치열하게 부대껴 온 파리는 그렇게 서양 근대미술의 선두에 우뚝 서서 새로운 역사를 창조해 왔다. 박 선생의 방 창가로 비치는 저 먼 에펠탑이 그 저력과 자부심의 증표로 우뚝 서 있다. 에펠탑이 손에 든 와인잔에서 은은한 빛으로 공명한다.

오랑주리 미술관
미술 감상의 정수를 맛보게 해주는 곳

　파리의 오랑주리 미술관은 진정한 미술 감상이 무엇인지 우리에게 깊이 깨닫게 해주는 미술관이다. 그것은 무엇보다 모네의 「수련」 연작 때문인데, 이 작품을 보고는 "이것 하나 본 것만으로도 파리에 온 비용을 다 뽑고 간다"라는 미술 애호가들이 적지 않다.

　사실 오랑주리 미술관은 모네의 「수련」을 위해 생겨난 미술관이라 할 수 있다. 1853년 나폴레옹 3세에 의해 지어진 오랑주리 건물은 튈르리 정원의 식물들 가운데 추위에 약한 것을 겨울 동안 옮겨 와 보호하는 일을 하던 곳이다. 모네가 「수련」 연작을 국가에 기증하겠다고 하자 이를 전시할 곳으로 이 건물이 선택되어 1927년 이를 위한 개보수 작업을 거쳤다. 이 미술관에는 현재 타원형 꼴의 커다란 방 두 곳에 전시되어 있는 모네의 작품 외에 유명한 화상 폴 기욤의 컬렉션과 다른 기증자들의 작품이 함께 전시되고 있다. 르누아르, 세잔, 모딜리아니, 위트릴로, 피카소, 마티스, 드랭, 수틴, 로랑생 등이 이를 대표하는 화가들이다.

1. 오랑주리 미술관 외관
2. 「수련」연작이 전시되어 있는
 타원형 전시실

미술 감상의 정수를 맛보게 해주는 곳

1차 대전 종전을 기려 국가에 기증한 「수련」 연작

「수련」 연작은 모네가 1차 대전의 종전을 축하하기 위해 제작한, 특별한 창작 동기가 있는 작품이다. "나쁜 평화라도 뜻있는 전쟁보다 항상 낫다"라는 러시아 속담도 있지만, 종전을 기려 국가에 내놓은 작품이 영원한 열반과 평화의 표정을 간직한 수련 못이라는 사실은 이보다 더 훌륭한 종전 기념화가 있을까 싶은 생각을 갖게 한다.

그런 점에서 전쟁처럼 치열한 삶을 살고 있다고 생각하는 사람들, 하루하루가 피 말리는 전투라고 생각하는 사람들은 이 그림을 찾아 고요히 관조해 볼 필요가 있다. 그렇게 바라보고만 있어도 평화의 물결이 가슴으로 밀려드는 것을 느끼게 된다. 모네의 친구로, 1차 대전 당시 프랑스 총리와 육군 장관을 지낸 클레망소가 왜 그렇게 이 작품의 기증을 성사시키려고 모네의 비위를 맞춰가며 애썼는지 이해할 수 있게 해주는 작품이다.

전체가 하나의 작품이라 할 수 있지만, 구획된 것으로 따져 작품의 수는 모두 8점이다. 이 8점을 만들기 위해 동원된 화폭의 수는 22개다. 작품의 높이가 2m이고, 작품의 길이는 짧은 것은 6m, 긴 것이 17m다. 합해서 모두 91m에 이른다. 이렇게 작품이 길고, 또 그게 방 안을 빙 두르고 있으니 감상자는 스스로가 연못 속에 들어와 있는 듯한 느낌을 받게 된다. 명상에 잠긴 그 역시 한 송이 연꽃으로 피어나는 것이다.

모네가 수련을 그리기 시작한 것은 1890년대 초부터다. 애초에 그가 지베르니에 연못을 만들 때 이를 그림의 소재로 삼으려는 생각은 전혀 없었다. 그저 사랑하는 가족과 자신이 그 아름다움을 보고 즐기려는 단순한 목적에서 연못을 파고 수련을 심었다. 하지만 그게 그의 예술 행

로를 바꿔 놓았다.

　　"내가 심은 수련이지만, 그 수련의 의미를 이해하는 데 시간이 걸렸다오. 나는 그저 보고 즐기려고 수련을 심었던 거지요. 그걸 그리겠다는 생각일랑 아예 없었단 말이오. 하나의 풍경이 하룻밤 사이에 우리에게 그 의미를 온전히 드러내는 법은 없는 것이거든. 그러던 어느 날, 갑자기 연못의 신비로운 세계가 내 눈 앞에 드러나기 시작한 거예요. 나는 부랴부랴 팔레트를 찾았지요. 그 후 이날까지 나는 다른 모델일랑 거의 그려 본 적이 없소."

　　1893~1897년 사이에 모네가 그린 연못 그림은 불과 세 점뿐이었으나, 1908년 이후 연못에 깊이 빠져들기 시작한 모네는 환갑 이후 죽을 때까지 모두 3백여 점을 생산했다. 이 가운데 40여 점이 대작이니 그가 얼마나 자신의 연못에 깊이 몰입했는지 알 수 있다. 그것은 마치 그리스 신화 속에 나오는 힐라스 이야기를 연상하게 하는 것이다. 힐라스는 영웅 헤라클레스가 아낀 종자로서, 미시아라는 곳에서 헤라클레스의 심부름에 따라 물을 길러 갔다가 영원히 돌아오지 않은 미소년이다. 힐라스가 연못에 이르렀을 때 그의 모습에 반한 님프들이 그를 연못 속

모네의 오랑주리 「수련」 연작 중
「아침」, 1914~1926년, 캔버스에
유채, 200×1,275cm

으로 유혹해 끌고 갔는데, 처음에는 머뭇거리던 힐라스도
기가 막히게 예쁜 님프들이 손을 잡아 끄니 더 이상 저항
할 수 없었다 한다. 뒤늦게 이 사실을 안 헤라클레스가 슬
픔으로 광분했지만 허사였다.

모네의 연못에 핀 수련을 프랑스어로 냉페아(nymphéa)
라 부른다. 님프란 뜻이다. 모네 역시 힐라스처럼 님프들
에게 이끌려 그 연못에서 헤어 나오지 못한 셈이다. 가장
아름다운 꽃이 가장 훌륭한 예술가를 그렇게 사로잡았다.
그렇게 「수련」 연작은 그의 예술 세계를 대표하는 '트레
이드마크'가 되었다.

수틴에게 존재는 불안과 고통의 집합체

「수련」 연작에서 깊은 평화를 느끼고 난 다음 지극히
잔혹한 이미지를 감상하는 것은 결코 어울리지 않는 일
일지 모른다. 그러나 미술 순례자는 희로애락의 모든 것
을 다 받아들이지 않을 수 없다. 오랑주리에는 존재의 유
한함과 고통에 대해 이야기하는 아주 인상적인 작품이 있
다. 바로 샤임 수틴의 「소 몸뚱어리와 소머리」라는 작품
이다.

무엇보다 화포가 핏빛으로 충혈 되어 있어 섬뜩한 느
낌을 받게 되는 그림이다. 모네의 작품이 전하는 평화와
는 극단적인 대척점에 서 있는 그림이다. 매우 거칠게 그
려져 소의 주검이 자세히 표현되어 있지 않지만, 난도질
당한 사체는 단순한 식육의 상태를 넘어 육체의 고통과
비극을 생생히 전해 준다.

리투아니아 출신의 유태인인 수틴은 매우 격정적인
삶을 살다 갔다. 특히 창작에 대한 그의 불꽃같은 열정은

자신의 혼과 몸마저 다 사를 지경이었다. 완벽주의자로
서 스스로의 예술적 성취에 대해 늘 만족을 느끼지 못했
던 그는 열심히 그리는 것만큼이나 작품을 파괴한 것으로
도 유명하다. 그는 심지어 옛날에 판 작품들을 다시 사들
이거나 새것과 바꿔 준 뒤 파괴해 버렸다. 그림을 그릴 때
는 색이 뒤섞여 순도가 떨어질까 봐 사용하는 색의 숫자
에 맞춰 붓을 한꺼번에 40개가 넘게 사용할 만큼 강박이
심했다.

　「소 몸뚱어리와 소머리」에서 보듯 이 강박의 대가는

도살되거나 해체된 동물을 즐겨 그렸다. 다른 주제의 그림에서도 격렬한 붓질과 강렬한 색상을 구사했으나, 동물의 주검을 그린 그림들에서 절규하는 붓으로서 그 진가가 가장 도드라져 보인다. 그 절규에는 실존의 고통에 몸부림치는 모든 생명체의 비명이 담겨 있으며, 살아남은 모든 존재의 가책과 고독도 담겨 있다. 수틴에게 존재는 근

본적으로 불안과 고통의 집합체였다.

이 그림이 모네의 그림과 한 지붕 아래 있다는 것이 낯설어 보일 수도 있지만, 극과 극은 서로 통하는 측면이 있다. 현실이 고통스러울수록 우리는 평화를 향한 보다 더 간절한 염원을 갖게 된다. 모네의 오랑주리 「수련」 연작은 1차 대전이라는 고해 위에서 그렇게 더 간절히 피어 났다. 그런가 하면 수틴은 평생 고해를 헤엄쳐 다닌 예술가였다. 그가 자신의 고난과 고통이 아름다운 꽃으로 피어날 것이라는 사실을 믿지 않았다면 그토록 치열하게 그림을 그리지 않았을 것이다. 고통은 평화의 뿌리이고 평화는 고통의 열매다.

미술 감상의 정수를 맛보게 해주는 곳

로댕 미술관

프로메테우스, 신의 손을 훔치다

"정확히 다 쓰시고 사진도 붙이셨어요?"

"네."

"가만 있자, 이주헌 씨라…, 아, 아침에 여권이 돌아왔어요. 여권 반송자 명단에 게시해 놓는다는 게 바빠서 아직 채 적질 못했네요. 미안해요."

파리 그레넬 가에 있는 한국 대사관에서 여권 분실신고를 하고 있자니 서류를 훑어보던 여직원이 없어졌던 내 여권을 조그만 바구니에서 꺼내 코앞에 내민다. 배낭을 도난당했다고 경찰서에 가서 신고하랴, '즉석 포토'를 찾아 가까스로 사진 몇 장 찍어 오랴, 여권 대용 '여행자 증명서'를 떼기 위해 아까운 시간들을 헉헉대며 보냈는데 낯익은 여권을 보니 맥이 다 풀린다. 그렇지만 무엇보다 반갑다.

애당초 여권이 아내의 배낭 속으로 들어간 게 잘못이었다. 우리 식구 여권 4개는 늘 내 허리 전대 속에 들어 있었다. 그러다가 오르세 방문 때 거기서 유모차를 빌리느라 내 여권을 맡겼는데, 아내가 유모차를 돌려주면서 되받은 것을 일단 자기 배낭에 넣어 놓았다. 그렇게 다니다가 지하철에서 배낭을 통째로 도난당한 것이다. 애 둘을 데리고 다니는 엄마니 사실 얼마나 정신이 없었을까(옆에 있었으면서 나 또한 도난 사실을 몰랐다는 점에서

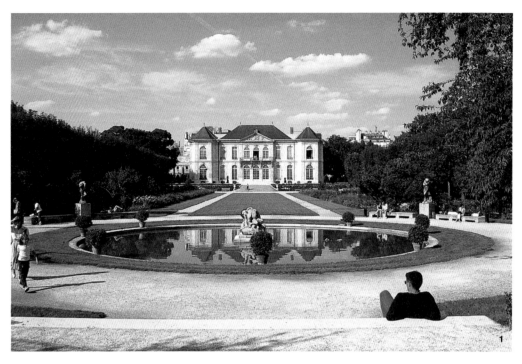

1. 정원에서 바라본 로댕 미술관
2. 앞뜰에서 본 로댕 미술관
3. 로댕 미술관 테라스에서 바라본
미술관 정원

프로메테우스, 신의 손을 훔치다

Left column caption:
로댕의 「우골리노」가 중앙을 장식하고 있는 정원 연못









로댕의 「우골리노」가 중앙을 장식하고 있는 정원 연못

13세기 말 이탈리아는 교황당과 황제당의 다툼으로 혼란스러웠다. 피사 또한 예외가 아니었는데, 교황당에 섰던 우골리노는 이 다툼의 와중에 황제당 사람들에 의해 아들, 손자들과 함께 반역죄로 기아의 탑에 갇혔다. 음식물 공급이 중단되어 아들들과 손자들이 죽어 가자 그는 그들의 살을 뜯어먹으면서까지 버텼다. 하지만 끝내 굶어 죽고 말았다. 그 비참하고 비극적인 실존을 로댕은 혈육들의 몸통 위로 엎드린 우골리노의 짐승 같은 이미지로 표현했다. 우골리노는 지옥의 고통을 당하는 인물이나 그에 비해 연못 주위는 너무나 평온하다. 실존에 대해 깊이 명상하게 하는 공간이 아닐 수 없다.

정신없기는 마찬가지였다). 도둑들의 입장에서 보면 그렇게 좋은 '먹이'가 없었을 것이다.

하지만 그가 누구였든 도둑은 배낭을 훔친 뒤 무척 실망했을 것이다. 젖병 두 개, 젖병 씻는 솔, 일회용 기저귀 몇 개, 휴지, 아기 코 닦을 때 쓰는 손수건, 빵 먹다 남은 것 등이 고작이었으니까. 그러나 우리 입장에서는 내 여권과 런던, 파리에서 찍은 필름 일부가 그 안에 들어 있어 무척 당황하지 않을 수 없었다. 특히 아내는 필름이 사라진 걸 매우 안타까워했다. 그런데 운 좋게도 그 도둑이 일단 여권만은 우체통에 넣어 돌려주는 신사도를 발휘했던 것이다. 그나마 고마워하지 않을 수 없는 일이었다.

내가 대사관에서 신고하는 동안 아내와 애들은 바로 옆 거리 바렌 가에 소재한 로댕 미술관에 있기로 했다. 시간을 아껴 미술관을 둘러보아야 하기도 했지만, 미술관 정원이 아름답고 애들 놀기에도 좋아 우르르 대사관에 몰려가느니 그곳에 미리 가 있도록 한 것이다. 뒤늦게 미술관에 당도해 보니 표를 사려는 사람들이 길게 줄을 서 있다. 나 역시 매표소 앞에서 한참을 서 있다

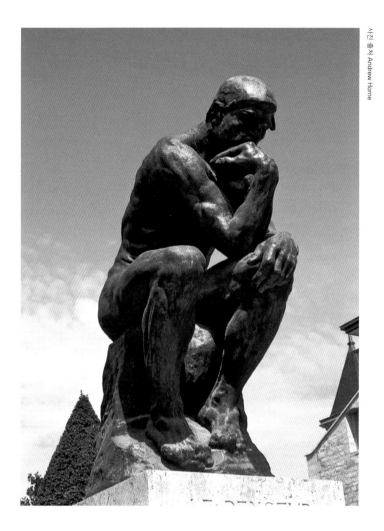

**로댕, 「생각하는 사람」,
1880~1904년, 브론즈,
189×98×140cm**

이 작품은 「지옥의 문」의
일부분으로, 출입구 위쪽에 설치했던
것을 단독 작품으로 만들기로 하고
사이즈를 키워 제작한 것이다.
「지옥의 문」이 단테의 『신곡』에
기초해 만들어졌기 때문에 평자에
따라서는 「생각하는 사람」이 단테를
묘사한 것이라고 주장한다. 「지옥의
문」에 나오는 모든 이야기를 지금
머리로 구상하느라 저렇듯 깊은
생각에 잠겨 있다는 것이다. 그러나
서양 미술사에서 단테를 묘사할 때
누드로 묘사하는 경우가 없다는
사실과 이 조각의 모습이 일반적으로
알려진 단테 이미지와 많이 다르다는
점에서 그런 주장이 폭넓게
받아들여지지는 않고 있다. 그보다는
작품의 원 제목이 '시인'이었다는
점에서 로댕이 시 혹은 인간의 지성을
의인화해 표현하려고 이렇게 만든
것이라고 보는 미술사가들이 많다.

이 작품이 '생각하는 사람'이라는
이름을 얻은 것은 주물공장 장인들에
의해서다. 조각가가 흙으로 형태를
빚으면 보통 그것을 주물공장에
보내 브론즈로 뜨게 된다. 주물공장
장인들이 로댕의 작품을 처음 봤을
때 미켈란젤로가 만든 「로렌초
데메디치」와 포즈가 유사하다고
보았다. 그 작품의 별명이 '생각하는
사람'이었는데, 거기서 따와
사용하기 시작한 것이 오늘날 이
작품의 명칭으로 굳어져 버렸다.
브론즈 작품은 똑같은 것을 여러 개
뜰 수 있어 「생각하는 사람」은 모두
28개의 작품이 만들어졌다. 단독
작품으로 가장 처음 뜬 것이 바로
지금 로댕 미술관에 설치되어 있는
이 작품이다.

표 한 장을 샀다. 로댕 미술관의 인기를 짐작할 수 있다. 아이들
은 어디 있나…. 아니나 다를까 애들은 미술관 마당 한구석에서
흙투성이가 되어 뛰어노느라 정신이 없다. 그 까르륵대는 소리를
들으면서도 미술관 앞뜰의 「생각하는 사람」은 여전히 얼굴을 팔
에 괸 채 깊은 생각에 잠겨 있었다.

1. 로댕
2. 카미유 클로델

1. 로댕
2. 카미유 클로델

뜨거운 열기 속의 냉랭한 한기

　로댕 미술관 역시 이번이 두 번째 방문이다. 처음 방문 직후 클로델을 소재로 한 영화가 우리나라에서 상영되고 또 '카미유 클로델과 로댕'이란 전시까지 열려 한 기업체 사보로부터 로댕과 클로델에 대한 글 한 꼭지를 청탁받은 적이 있다. 그때 로댕(1840~1919)과 클로델(1864~1943), 그리고 이 미술관에 대해 나는 다음과 같이 썼다. 로댕 미술관의 분위기를 전하는 데 좋을 것 같아 인용한다.

　　파리 바렌 가 오텔 비롱에 자리하고 있는 국립 로댕 미술관은 고색창연한 건물과 아름다운 정원이 인상적인 미술관이다.
　　입장권을 정원 관람권과 정원 · 미술관 동시 관람권 두 가지로 나눠 놓은 데서 알 수 있듯 이곳을 지나는 사람은 누구나 곧장 정원으로 접어들어 산책이라도 하고 싶을 만큼 정원의 경관이 아름답다. 앞뜰과 건물 뒤에 자리한 정원에는 로댕의 「칼레의 시민」이나 「지옥의 문」, 「생각하는 사람」 등의 작품이 띄엄띄엄 자리하고 있는데,

클로델, 「중년」, 1893~1903년,
브론즈, 114×163×72cm

클로델과 파열음을 내며 헤어진
로댕은 그녀에 대한 마음의 빚이
컸다. 그래서 정부에서 그녀의
작품을 구입하도록 애를 쓰는 등
그녀가 화단에서 성공할 수 있도록
막후에서 최선을 다했다. 제3자를
통해 은밀하게 금전적인 도움을
주기도 했다. 로댕은 나라에서
자신의 미술관을 세우면 그 가운데
전시실 하나를 내어 반드시 클로델의
작품을 설치해 줄 것을 원했다.
그래서 로댕미술관은 그의 뜻을
받들어 클로델의 전시실을 따로
마련해 관람객을 맞고 있다.

따사로운 햇볕 아래서 한가로이 조각들을 감상하다 보면 이 위대한
예술혼의 식을 줄 모르는 창조 의지가 가슴 밑바닥까지 밀물처럼 스
며든다.

미술관 건물 안으로 들어서면 이 안온한 따뜻함은 그러나 곧 뜨
거운 긴장으로 '형질 변화'한다. 로댕의 격정적인 에너지를 담은 수
많은 작품들이 제각기 열기를 뿜어내고 있기 때문이다. 하지만 이
열기의 용트림 사이로 냉랭한 한기 또한 느껴진다면 그 복잡 미묘한
느낌을 어떻게 설명해야 할까?

그 한기의 진원지는 바로 로댕의 작품 속에 묻혀 있는 카미유
클로델의 유작들이다. 로댕 미술관에는 로댕의 작품뿐 아니라 클로
델을 비롯한 그의 제자들의 작품 또한 여러 점 전시되고 있다.

클로델의 '한기' 중 압권은 「중년」이라는 청동 조각이다. 한 중
년의 남자가 늙수그레한 여인네에 이끌려 어디론가 떠나고 있고 그
뒤로 젊은 여인이 그를 향해 무릎을 꿇은 채 가지 말라고 애원하고
있다. 여인의 한과 증오가 서린 작품이다. 이 작품에 깔린 한은 이런

로댕, 「챙이 없는 모자를 쓴 카미유 클로델」, 1911년, 반죽 유리, 25.7×15×17.7cm

1884년경 제작된 테라코타를 시작으로 브론즈, 반죽 유리 등 다양한 재료를 사용해 여러 버전으로 만들어진 작품이다. 작품들마다 로댕이 클로델을 처음 보았을 때 느꼈던 그 매력을 여전히 발산하고 있다. 중요한 것은 클로델과 헤어진 지 오랜 세월이 지난 뒤에도 로댕이 이 작품을 계속 만들었다는 것이다. 클로델을 결코 잊을 수 없었던 로댕의 마음이 담겨 있는 작품이다.

것이다. 로댕이 젊고 아리따운 자신(클로델)을 버리고 '늙고 욕심 많은' 동거녀 로즈 뵈레(로댕은 침모 출신의 로즈 뵈레와 한평생 살았지만 정식 결혼 신고를 한 것은 작고 직전인 1917년 초였다)를 따라 떠나 버렸다. 허무한 사랑의 배신이다.

가끔 이야기되듯 로댕과 클로델을 대칭으로 놓고 라이벌이라고 얘기하기에는 무리가 있다. 스승과 제자, 연인 등 둘 사이의 기본적인 관계로 보아도 그렇지만, 일단 로댕이 독창적인 조형 세계로 미켈란젤로 이후 최고의 조각가라는 평가를 받는 데 비해 클로델은 평생 그의 영향권에서 완전히 벗어나지 못했다는 점에서 더욱 그렇다. 하지만 최소한 이 점만은 분명하다. 클로델의 재능이 매우 출중해 로댕은 그의 제자들 가운데 클로델을 가장 신뢰했으며, 그의 작품 가운데 섬세한 손의 표현 등 난해한 부분의 제작을 주로 클로델에게 맡겼다는 사실이다. 이런 맥락에서 로댕과 자신과의 관계로부터 뛰어난 예술가 사이의 전형적인 경쟁 관계를 의식한 클로델은, 로댕과 헤어진 뒤 피해망상이 커진 탓도 있었지만 "로댕이 장차 내가 더 위

로댕 미술관

대하게 될까 봐 나를 죽이려 한다"라는 의심과 두려움을 죽을 때까지 지니고 살았다. 최소한 클로델은 로댕을 라이벌로 여기고 있었던 것이다.

만 20세가 되던 1884년, 천재 소녀 클로델은 로댕의 조수가 된다. 로댕과 만나기 전 클로델은 이미 상당한 재능을 드러내 보였고, 로댕이란 이름조차 몰랐던 시기에 "로댕에게서 배웠느냐"라는 한 평론가의 질문을 받기도 했다. 이 같은 예술적 유사성이 두 사람을 하나로 묶는 데는 그리 오랜 시간이 걸리지 않았다. 그것이 연인 간의 사랑과 갈등, 파국으로 이어져 결국 클로델의 재능을 파괴하고 사장시켰으며, 세인들의 입에 오르내리는 스캔들로 전락해 버리고 만 것이다.

클로델과 로댕의 작품의 공통점은 긴장된 동적 포즈, 견고한 형태 속에 담긴 격렬한 에너지, 육감적인 표현 등이다. 심지어 로댕의 「영원한 우상」이나 「키스」가 클로델의 「사쿤달라」와 구도가 비슷하고 로댕의 「갈라테이아」가 클로델의 「밀단을 진 소녀」와 유사해 로댕이 클로델로부터 주제를 훔쳐 온 게 아니냐는 얘기가 나올 정도였다. 하지만 두 사람의 유사성은 어느 한 편이 다른 편을 고의적으로 표절해서 그런 것이라기보다는 서로 공유해 온 영감의 수원지에서 함께 물을 퍼 올렸기 때문이라는 평가가 오히려 사실에 가깝다고 하겠다.

클로델과 로댕이 갈라서기 시작한 때는 1890년 무렵이다. 로댕은 그의 말처럼 "동물적인 충성심을 가진" 로즈를 버릴 수 없었다. 재능과 사랑으로 불타올랐던 클로델은 이후 정신착란과 피해망상에 빠져들었고 정신병원에 갇혀 마침내 죽음만을 유일한 구원으로 삼게 되었다. 고난과 자기 상실의 와중에서 클로델은 로댕을 잊지 못하는 자신의 마음을 아래와 같이 절절하게 편지로 띄우기도 했다.

"아무 것도 할 수가 없어서 또 편지를 씁니다. … 당신이 여기

계신다고 생각하고 싶어서 아무 것도 입지 않은 채 누워 있습니다. 하지만 눈을 뜨면 모든 것이 변해 버립니다. 제발 부탁드립니다. 더 이상 저를 속이지 말아 주세요."

인상파의 그림에서나 볼 수 있는 눈이 부시도록 아름다운 정원을 창 밖에 두고 클로델의 작품은 오늘도 비원을 품은 채 여전히 로댕의 작품 곁에 서 있다.

로코코풍의 장려한 대저택

오텔 비롱은 유가증권에 손을 대 큰돈을 번 기업가 페랑 드 모라가 1730년에 세운 로코코풍의 장려한 저택이다. 그러나 그는 저택이 완성된 지 얼마 안 되어 죽었고, 그 뒤 이 집은 다양한 소유주들의 손을 거쳐 20세기 초 화가 마티스, 배우 드 막스, 무용가 이사도라 던컨, 시인 라이너 마리아 릴케 등의 예술가들에게 임대되어 셋집으로 쓰였다. 1905년 로댕의 비서가 된 릴케는 로댕에게 이 집에서 지낼 것을 권했다. 뫼동에 큰 작업실이 있던 로댕은 그의 권유에 따라 오텔 비롱 1층에도 아틀리에를 두고 매일 출근하다시피 하며 사람들과 담소도 나누고, 스케치도 했다.

1911년 보존 가치를 고려해 이 건물을 매입한 국가는 시설 활용 방안을 놓고 고민하다가 로댕의 친구들과 숭배자들, 후원자들이 조성한 여론을 좇아 1919년 마침내 대문에 국립 로댕 미술관이란 문패를 내걸었다. 만년에 워낙 명성이 자자했던 로댕이지만 반대자들 역시 적지 않았고 또 살아 있는(1917 사망) 예술가에게 국립미술관을 헌정한다는 게 쉬운 일은 아니어서 정부로서도 8년이라는 긴 세월의 논의 과정을 거친 뒤 실행한 결정이었다. 어쨌든 군사 박물관이 있는 앵발리드와 길을 사이에 두고 나란히 서 있는 이 '프랑스의 영광'은, 당시 프랑스 정부의 결정이 결코

잘못된 것이 아니었음을 이제 그 끝없는 순례자들로 확고히 증명해 보이고 있다.

미술관 건물 내부로 들어서면 「대성당」, 「세례 요한」 등 널리 알려진 작품들이 있는 중앙 홀이 바로 눈앞에 나타나 관람객들은 곧장 이 옛 대접견실 쪽으로 나아가기 십상이다. 그러나 이 미술관의 시작은 이곳이 아니다. 입구 왼쪽 휴대품 보관소와 아트숍을 가로질러 가면 나오는 방이 바로 첫 번째 전시 공간이다. 「코가 부러진 사람」 등 초기의 작품들이 전시되어 있는 이 방에 이어 제2, 제3전시실이 순차적으로 이어진다. 이 순서를 따라가면 앞서의 중앙 홀은 제5전시실이 된다.

중요한 작품들이 있는 방을 잠시 살펴보면, 제3전시실에는 「청동 시대」, 제4전시실에는 「신의 손」과 「키스」, 제6전시실에는 카미유 클로델의 작품과 클로델로부터 영향을 받은 로댕의 작품들, 제7전시실에는 「이브」, 제8전시실에는 「여자 노예」 등이 설치돼 있다. 제9전시실은 드로잉실이다. 제10전시실부터 제17전시실까지 이어지는 2층에는, 제10전시실에 「지옥의 문」과 관련 작품들, 제11전시실에 「나는 아름답다」와 「이리스」, 제12전시실에 「칼레의 시민」 관련 작품들, 제15전시실에 「발자크」 등이 각각 자리하고 있다.

로댕미술관은 2012년부터 리노베이션 작업에 들어가 우리 가족이 찾아간 2015년 1월에는 작품들을 충분히 볼 수 없었다. 「키스」 등 일부 작품만 부설 건물에 임시로 전시해 놓고 있었다. 리노베이션 공사는 2015년 11월까지 마칠 예정이다. 그동안 바닥이 불안정한 양상을 보이는 등 건물이 워낙 낡아 진작부터 보강 공사가 필요했다. 이런 구조와 기능 측면의 보강뿐 아니라 전시 및 수장과 관련한 박물관학적 차원에서의 보완도 필요해 새로 개관하면 작품 설치 방식이 많이 달라질 것으로 예상된다.

프로메테우스, 신의 손을 훔치다

로댕 미술관 리노베이션 공사로 인해
만들어진 임시 전시실 풍경

2. 로댕의 「키스」에서 여자의
허리춤에 가 있는 남자의 손

1. 로댕, 「키스」, 1888~1998년, 대리석,
183.6×110.5×118.3cm

「키스」는 워낙 대중적으로 널리 알려져 있을 뿐 아니라 지금도 많은 이들로부터 사랑을 받는 작품이다. 로댕이 「지옥의 문」을 제작하면서 「키스」의 모티프를 생각한 것은, 작품의 원천이 된 단테의 『신곡』 지옥편에서 파올로와 프란체스카라는 무척이나 인상적인 비련의 주인공들을 만났기 때문이다.

두 사람은 13세기 말에 실존했던 인물들이다. 라벤나 성주의 딸 프란체스카는 리미니의 귀족 조반니 말라테스타와 결혼했으나, 그의 잘생긴 동생 파올로와 사랑에 빠져 버렸다. 선 볼 때 왔던 남자, 그리고 결혼식장에 등장했던 남자는 조반니가 아니라 파올로였던 것이다. 못생긴 데다 다리를 절었던 조반니는 이런 부정한 방식으로 프란체스카를 속여 자신의 아내로 삼았다. 하지만 그녀의 마음까지 빼앗아 올 수는 없었다. 형수는 시동생을 사랑했고 형을 대신해 선을 봤던 동생 또한 이미 형수에게 깊이 빠져 버렸던 것이다.

어느 날 두 불행한 연인은 사랑 이야기가 담긴 책을 함께 읽고 있었다. 주인공들이 서로 입 맞추는 장면에 이르자 가을 날 낙엽 위에 낙엽이 떨어지듯 두 사람의 입술도 자연스레 겹쳐졌다. 서로를 향한 열정을 진하게 확인한 그들은, 그러나 그 사랑의 확인을 대가로 함께 이승을 하직해야 했다. 두 사람의 밀회 장면을 목격한 조반니가 질투심과 분노에 휩싸여 칼로 그들을 찌르고 만 것이다.

로댕의 「키스」에서는 이 불행한 연인들을 떠올릴 아무런 고증의 흔적이 없다. 완전한 누드인 데다 소품도 등장하지 않아 시대와 상황을 추측할 단서가 아예 없는 것이다. 하지만 두 사람의 남다른 열정, 서로를 향한 지독한 그리움이 영원히 잊을 수 없는 입맞춤으로 승화된 모습은 우리로 하여금 파올로와 프란체스카의 이미지를 마음속으로 생생히 재구성해 보게 한다. 사실 파올로와 프란체스카의 아픔은 그들만의 아픔이 아니라 사랑이란 열병에 빠진 모든 이들의 아픔이다. 그 보편적인 감정과 격정 그리고 그런 경험에 대한 아련한 추억까지, 우리는 남의 경험이 아니라 나의 경험으로 새삼 되돌아보게 되는 것이다.

로댕의 다른 거친 작품들과 달리 「키스」는 부드러운 구성과 연출, 그리고 미묘한 감정의 표현까지 매우 섬세한 표현이 돋보이는 조각이다. 로댕이 1898년 살롱전에 이 작품을 출품할 때 몸통을 선돌처럼 표현한 「발자크」 상을 함께 내놓았는데, 이는 두 작품의 비교를 통해 사람들의 선호를 확인해 보기 위해서였다. 예상대로 「발자크」에는 칭찬이 인색했던 반면 「키스」는 좋은 반응을 얻었다. 로댕은 전자의 예술적 가치를 더 높이 평가했지만, 현실은 현실대로 받아들이지 않을 수 없었다. 대중의 기호는 오늘날에도 큰 영향을 미쳐 「키스」의 유명세는 여전히 「발자크」를 앞서고 있다.

에로티시즘에서 찾은 창조의 비밀

로댕 작품의 두드러진 특징 가운데 하나는 성과 에로티시즘에 대한 강한 집착이다. 그것은 근본적으로 생산과 창조의 뿌리에 대한 집착 같은 것이다. 미술관을 둘러보다 보면 로댕 특유의 '격정과 숭고의 미학'도 기실 상당 부분 여기에 기초한 것이라는 생각을 갖지 않을 수 없다.

「이리스」에 다가가 보자. 얼굴이 없는 이 토르소는 왼쪽 다리를 구부리고 오른쪽 다리를 오른손으로 잡은 채 가랑이를 벌리고 있다. 감상자의 시선은 힘차게 벌어지는 다리와 그로 인해 확연하게 드러나는 여성의 성기로 쏠리게 된다. 강한 운동감으로 인체의 물질성이 강조된 데다 조형의 중심으로 여성 성기가 부각되었으니 그 즉물적인 접근의 인상은 매우 강하다.

로댕은 성과 창조의 관계, 그리고 그 안에 내재한 비밀을 자신의 구체적인 창조 행위를 통해 풀어 보려 한 것으로 보인다. 그는 신의 창조도 말이나 지력이 아닌 물리적 행위를 통해 이뤄졌으리라는 믿음을 가졌던 것일까? 흙으로 인간을 빚는 신의 모습을 형상화한 「신의 손」은 "그렇다"라고 말하는 것 같다. 그는 물질로서의 세계에 대한 강한 긍정과 신뢰를 갖고 있었다. 그래서 그렇게 신처럼 자신의 손으로 여성을 빚으면 비밀의 문이 하나라도 더 열릴까, 그렇게 집요하게 달라붙었던 것이다.

「이리스」에서의 대담한 국부 묘사는 「춤동작」 모델링에서도 볼 수 있고, 드로잉 「다리를 벌리고 가로누운 누드」, 「팔을 베고 누운 누드」 등에서도 노골적으로 나타난다. "어째서 여성의 성기는 이토록 강렬하게 사람의 시선을 사로잡는가?" 물론 이와 같은 질문은 남성 중심적인 것이 될 수 있으나, 로댕은 스스로 느낀 그 강력한 힘, 불가항력적인 힘이 창조의 합목적적인 원리와 불가분의 관계에 있다고 여겼음에 틀림없다. 그 강력한 힘이 지구상에서 가장 아름답고 부드러운 선과 형태의 조합인 여성의 인체로

로댕, 「이리스, 신들의 메신저」,
1890~1891년, 브론즈,
82.1×86.3×52cm

프로메테우스, 신의 손을 훔치다

로댕, 「다나이드」, 1885년, 대리석, 35×71×53cm

거친 돌 한가운데에 곱게 조형된 여인의 나신이 돋보이는 작품이다. 나신의 모습도 매우 아름답고 다듬어진 돌의 뉘앙스도 인상적인 이 작품은 죄로 인해 형벌을 받는 신화 속의 여인을 소재로 했다.

다나이드는 그리스 신화에 나오는 다나오스 왕의 딸을 일컫는 말이다. 아르고스의 왕인 다나오스는 딸이 모두 50명이었는데, 아라비아와 이집트의 왕인 쌍둥이 형 아이깁토스의 아들들과 혼례를 치르기로 되어 있었다. 그러나 이것이 자신을 제거하고 나라를 가로채기 위한 아이깁토스의 음모라고 생각한 그는 결혼식 날 딸들에게 단검 하나씩을 주어 사위들을 죽이게 했다. 이 가운데 딸 하나만 빼고 모두 아버지의 지시를 따라 결국 아이깁토스 왕은 아들 50명 중 49명을 잃었다. 아버지 다나오스의 명을 따르지 않은 딸은 큰딸인 히페름네스트라였는데, 그로 인해 구사일생으로 살아난 사위 린케우스가 결국 다나오스 왕과 다른 다나이드들을 죽여 버리고 나라를 차지했다. 죽은 다나이드들은 남편들을 죽인 죄로 지하 세계에서 밑 빠진 독에 물을 채우는 끝없는 노동의 형벌을 받았다. 로댕의 작품은 바로 그 다나이드들 가운데 하나에 초점을 맞춰 영원한 형벌의 고통을 표현한 작품이다.

조각에서 여인은 무릎을 꿇은 채 엎드려 있다. 그녀 오른쪽에는 밑 빠진 항아리가 놓여 있고 그 곳에서는 물이 새어나온다.

그 물은 내의 물과 함께 섞여 여인의 머리카락을 적시며 아래로 흘러간다. 마치 태아처럼 웅크리고 있는 여인의 몸은 그지없이 가련해 보인다. 로댕은 이렇듯 여성의 '상처받기 쉬움(vulnerability)'을 자주 표현했다. 그것은 굳이 여성의 나약함을 강조하기 위한 것이라기보다 운명 앞에 무력할 수밖에 없는 인간의 실존을 표현하기 위한 것이었다. 이처럼 고통 속에 있고 그 고통으로 괴로워하고 있지만, 여인의 몸은 그지없이 관능적이고 매력적이다. 인간이라는 존재의 원천적인 아름다움은 그 어떤 상황에서도 파멸될 수 없다는 로댕의 믿음이 담겨 있는 듯하다.

로댕, 「나는 아름답다」, 1882년,
브론즈, 69.8×33.2×34.5cm

둘러싸여 있는 것, 그것이 창조의 미학이 지닌 신비 중의 신비다.
로댕은 「비너스의 화장」, 「다나이드」 등 숱한 여체 상에서 그 미
학의 신비를 극적으로 표현했다. 이 미학으로부터 로댕은 '아름
다움을 동반하지 않은 힘은 있을지라도, 힘을 동반하지 않은 아
름다움은 없다'는 사실을 인지했다.

　그의 작품에서 남자들의 몸이 여자들의 몸과 달리 과장됐다
싶을 만큼 크고 근육질인 데다 우리 식으로 말하면 한참 기를 내
뿜는 포즈를 취하고 있는 것도 앞에서 언급한 '아름다움=힘'이라
는 미의식과 관련이 있다. 관능의 힘과 달리 육체의 힘을 강조하
는 남성상들은 힘 자체를 직접적으로 드러냄으로써 오히려 아름
다움을 나타낸다. 힘의 미학으로서의 아름다움이다. 이 경우 힘
은 아름다움이 되고 아름다움은 다시 힘이 된다.

　「나는 아름답다」는 한 사내가 웅크리고 있는 여인을 번쩍 들
어 올리는 포즈의 조각이다. 온몸이 자그마하게 접혀 남자의 가

슴에 얹힌 여인과 여인을 들어 올리느라 등을 뒤로 활처럼 구부린 남자는 각각의 성적 특성을 극단적인 수동성과 능동성으로 인상 깊게 드러내 보인다. 페미니스트들의 입장에서는 상당히 비판적으로 보일 수 있는 시각의 작품이다. 그러나 꽃잎처럼 접힌 여인의 몸뚱어리와 타오르는 불길처럼 솟아오른 남자의 몸뚱어리는 상호 대립적이기보다는 보완적으로 보인다. 로댕이 의도한 것도 성적 우위나 열위가 아니라 이런 보완성이다. 마치 전류처럼 하나의 강력한 성적, 육체적 힘이 이 두 육체를 관통해 지나감을 볼 수 있다. 그 힘의 충만함과 조화 속에서 이 작품은 외친다. "나는 아름답다!"

서양 조각사의 정점에 서서

경찰관의 아들로 태어난 로댕은 명문 미술학교 에콜 데 보자르에 세 번이나 낙방해 프티 에콜, 곧 장식 미술학교를 나왔다. 기존 화단으로부터 소외된 채 커 온 로댕이 대중적 지명도를 얻게 된 것은 「청동시대」를 만들고 부터다. 1870년 프로이센-프랑스 전쟁 당시 국민 방위대에 입대하려다가 근시라는 이유로 거부당한 그는, 당시 벨기에 브뤼셀로 공방을 옮긴 카리에 벨뢰즈 문하에 들어가 브뤼셀에서 한동안 일했다. 「청동시대」는 1875~1876년경 그곳에서 만들어진 작품이다. 오른손을 머리에 얹은 이 나신의 청년상이 파리에서 전시되었을 때 로댕은 산 사람을 이용해 거푸집을 만들어 주물로 떴다는 비난을 받았다. 기존의 아카데믹한 작품에 비해 무척이나 생생한 인체의 인상이 그 같은 의혹을 자아낸 것인데, 이는 선구자의 업보로서 로댕 평생에 계속될 비난 퍼레이드의 시작이자 그가 신적인 창조력을 부여받은 드문 천재임을 드러내는 '신화화'의 한 과정이었다.

로댕의 예술에 너무 많은 의의를 부여하는 것인지는 모르겠

으나, 개인적으로 나는 로댕이 서구 조각의 전통을 완성했다고
생각한다. 실재를 향한 서양 조각의 부단한 추구는 로댕에 이르
러 그 정점에 이르렀다. 그의 사실성은 조각의 육질을 실제의 인
체보다 더 생생하게 느껴지게 만든다. 그의 조형적 이상은 인체
를 통해 표현할 수 있는 모든 미학의 궁극적 목적지를 확연히 드
러내 보인다. 그의 조각은 살아 있는 영혼이고 꿈틀대는 물질이
다. 영혼은 영혼으로서 더욱 생생하게 느껴지고 물질은 물질로서
더욱 생동감 있게 다가온다. 창조라는 말의 뜻을 로댕만큼 생생
하게 가르쳐 준 예술가가 인류 역사상 과연 몇이나 될까? 어떤 서

양의 조각가가 과연 로댕만큼 다른 문명의 사람들에게까지 이토록 깊은 감화를 미칠 수 있을까?

「청동시대」 이후 로댕은 부단히 고정관념과 싸웠다. 많은 사람들이 그를 비난했지만 그에 대한 이해도 점차 확산되었다. 「세례 요한」이나 「생각하는 사람」, 「칼레의 시민」, 「발자크」 등 그의 작품에 등장하는 영웅들처럼 그 또한 그들과 어깨를 겨루는 영웅이 되었다. 사회적으로도 인정받은 로댕은 레종 도뇌르 훈장을 여러 차례 받았고 영국 옥스퍼드 대학에서 명예 박사 학위를 받았다.

이런 영광의 길을 걸으면서도 세상의 비판에 맞닥뜨려야 했던 그의 작품 가운데 하나가 「발자크」다. 로댕 미술관 앞뜰에 서 있는 이 동상은 몽파르나스의 한 교차로에서도 만날 수 있는데, 1891년 문인 협회의 주문에 따라 6년여의 산고 끝에 제작한 것을 협회가 "완성조차 안 된 작품"이라며 수령을 거부해 스캔들을 일으켰다. 대가로 우뚝 선 이후에도 끝없는 실험과 창조의 의지로 죽을 때까지 인습과 투쟁한 로댕의 예술적 위대성을 상징적으로 드러내 주는 작품인 것이다.

가운 차림이 거칠게 강조됨으로써 몸통의 디테일이 사라진 「발자크」는 마치 하나의 선돌처럼 보인다. 먼 데를 응시하는, 깊은 눈을 가진 단호한 인상의 얼굴이 없었더라면 이 조각상은 한참 추상화되어 지구의 중력에 대한 신실한 증언자로만 남았을 것이다. 사실 이 작품은 20세기 전위 조각의 선구적 출현이라는 평가를 받기도 한다. 그러나 로댕의 조각들을 가만히 살펴보면 이 작품이 그의 평소 창작관에서 그리 벗어난 것이 아님을, 그러므로 그리 예외적인 것이 아님을 어렵잖게 알 수 있다.

「신의 손」, 「영원한 우상」, 「다나이드」 등 그의 작품들에서는 인체 형상과 더불어 돌덩어리 같은 단순한 양괴들이 병립해 나타나는 경우가 많은데, 「발자크」의 몸통은 이 덩어리가 인체와

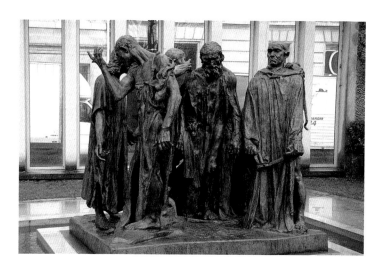

로댕, 「칼레의 시민」, 1889년, 브론즈, 231×245×203cm

　로댕이 「칼레의 시민」을 제작하게 된 계기는 위대한 조상들을
기리기 원했던 칼레 시의 요청에 따른 것이었다. 로댕이 주문을
받은 것이 1884년, 작품을 완성해 칼레 시청 앞에 설치한 것이
1895년이니 10년 넘는 세월을 이 작품에 바친 셈이다. 워낙
끈덕지게 매달려 작품을 하는 스타일이라 「지옥의 문」 같은 경우
30년 넘게 공을 들이고도 끝내 완성을 하지 못했지만, 그래도
10년이 넘는 세월을 투자한 데서 로댕이 이 작품에 얼마나 애착을
갖고 있었는지 미뤄 짐작할 수 있다.

　로댕도 처음에는 이 주제에 대해 아는 것이 없었다. 하지만
주제와 관련된 사실(史實)을 전해 듣고는 깊은 영감에
사로잡혔다. 제후나 장군도 아니고 평범한 시민들이 조국과
동포를 위해 초개같이 목숨을 내놓았다는 이야기. 로댕은 기념상
건립 위원회에 자신 있게 편지를 쓸 수 있었다.

　"진정 독보적인 기념물이 될 것입니다. 마음 푹 놓으십시오.
여러분의 돈은 그 값을 충분히 하고도 남을 겁니다."

　「칼레의 시민」 이야기는 프랑스와 영국 사이에 벌어진
백년전쟁(1337~1453)을 시대적 배경으로 하고 있다. 전쟁 초기
영국 왕 에드워드 3세는 영국군의 우세한 군사력을 바탕으로
프랑스의 북부 항구 도시 칼레에 대대적인 공격을 감행했다.
칼레 시민들은 기근에도 불구하고 무려 11개월 간 영국인들의
공격을 영웅적으로 막아냈다. 하지만 프랑스 왕 필리프 6세가
칼레 시로 향하던 군사들의 발길을 돌려 회군해 버리자 칼레 시는
고립무원의 상태에 빠져들고 말았다. 결국 칼레 시민들은 적에게
항복하는 것 외에 다른 아무런 대안이 없음을 깨달았다. 칼레 시는

사신을 보내 목숨만은 살려 달라고 애원했다. 처음에는 완고했던
에드워드 3세도 그 필사적인 애원을 가상히 여겨 다음과 같은
조건을 내걸었다.

　"모든 칼레 시민의 생명을 보장하겠다. 단 지체 높은 사람들
가운데 여섯 명만은 예외다. 그것이 나의 조건이다. 누군가는
그동안의 어리석은 반항에 대해 책임을 져야 할 것 아닌가? 모든
칼레의 시민들을 대표하여 그들은 머리에 아무 것도 쓰지 말고
맨발로 나에게 걸어와야 할 것이며, 목에는 교수형에 쓸 밧줄을
메고 있어야 한다. 물론 그 가운데 하나는 내가 성문을 열고
들어갈 때 사용할 열쇠를 손에 들고 있어야 한다."

　이 소식은 곧 파수대 앞에 모인 칼레의 시민들에게 전해졌다.
시민들은 마침내 항복하게 되었다는 굴욕감과 그럼에도 대다수가
목숨을 부지할 수 있게 되었다는 안도감, 그리고 이를 위해 시민
여섯 명이 스스로 목숨을 내놓아야 한다는 자괴감 등으로 피 같은
눈물을 흘렸다.

　당시 칼레의 가장 부유한 시민 외스타슈는 에드워드의 요구
조건을 듣고 누군가 희생이 되어야 한다면 그것은 곧 자신이라고
생각했다. 시에서 가장 부유한 사람인만큼 자신이 희생을
자원해야 다음으로 지체 높은 이들이 자원할 것이고, 그렇게
자원자로 구성된 희생자들이라야 적 앞에서도, 나아가 후손들
앞에서도 칼레의 자존심을 지킬 수 있다고 믿었기 때문이었다.
한마디로 '노블레스 오블리주'의 진정한 모범을 보이자는
것이었다. 그의 예상대로 그가 나서자 다른 지체 높은 이들이 다퉈
나섬으로써 칼레는 비록 싸움에서는 졌지만, 그 덕과 용기에서는

　　　　　　프로메테우스, 신의 손을 훔치다

「칼레의 시민」 부분 확대

영원히 빛날 수 있었다.

이 주제에 대한 로댕의 접근이 얼마나 독창적이었는지는 무엇보다 여섯 명의 등장인물이 어슷비슷하게 무리를 이루어 낮은 땅에 서 있는 군상으로 형상화된 데서 잘 나타난다. 이전까지 이런 기념 조각은 무리 중 대표를 정점으로 한 피라미드 구도 혹은 나선형 구도로 빚어지는 것이 상례였다. 그러나 로댕은 인물들을 중심이 없이 늘어뜨려 놓아 집중이 아니라 확산, 수직이 아니라 수평, 외침이 아니라 침묵에 관심을 두었다. 이 '살신성인'의

위대한 영웅들을 기존의 상식과 고정관념을 탈피해 기리고 싶었던 것이다. 자신의 작품에 대해 로댕은 다음과 같은 말을 남겼다.

"칼레 시청 앞에, 마치 고통과 희생의 묵주알처럼, 나의 시민들을 땅바닥에 내려놓고 싶었다. 그러면 그 조각상의 인물들은 지금 에드워드 3세의 진지를 향해 시청을 떠나는 것처럼 보일 것이다. 오늘날의 칼레 시민들이 그런 그들과 팔꿈치를 부대끼며 그 옛날 조국을 위해 투쟁했던 선조들과 진정한 연대감을 느낄 수 있기를 소망한다."

의 병립 상태에서 벗어나 인체에 흡수되어 일체화된 양상을 보이는 것이라고 할 수 있다. 그러니까 문인 협회는 로댕의 예술이 보여준 자연스런 발전 과정에 대해 그렇게까지 분개할 필요가 없었다. 최소한 그의 예술적 특성을 사전에 이해하고 주문한 것이었다면 말이다.

그런데, 바로 이 부분에서 나는 로댕의 예술의 중요한 조형적 '비밀' 한 가지를 더 더듬어 보게 된다. 왜 로댕은 이 같은 거친 양괴를 인체상과 나란히 놓거나 인체상으로부터 그런 양괴감을 느끼게 했을까? 따지고 보면 이는 미켈란젤로에게서부터 이미 그 뿌리가 뻗어 나온 것이라고 할 수 있다. 미켈란젤로는 일부

프로메테우스, 신의 손을 훔치다

로댕, 「세례 요한」, 1878년, 브론즈, 200×54.9×98.1cm

남을 속이는 것이라고는 눈곱만큼도 알지 못하는 이탈리아 농부를 모델로 제작한 작품이다. 이 농부는 이 작품을 통해 처음으로 모델을 섰는데, 이후 다른 작가들에게도 매우 인기 있는 모델이 되었다고 한다. 로댕은 그가 아틀리에 안 이곳저곳을 내키는 대로 돌아다니게 한 후 마음에 드는 포즈가 포착됐을 때 정지시켜 이를 표현했다. 순간적인 근육의 움직임을 통해 단순히 육체의 인상뿐 아니라 내면의 깊은 감정까지 끌어내려 애쓴 흔적을 엿볼 수 있다. 마른 체구에 고생한 흔적이 다분하나 깊은 통찰력과 인내심이 엿보인다. 워낙 기존의 세례 요한 상과 다른 모습이어서 많은 논란을 불러일으켰지만, 그 차이는 결국 타고난 독창성의 산물로 로댕의 천재성을 드러내 주는 수많은 사례 가운데 하나일 따름이다.

러 작품을 미완성 상태로 놔 두어 돌의 느낌을 강조하곤 했다. 로댕은 조각을 올려놓는 조각대도 반듯하게 다듬기보다 아직 채 손을 못 댄 듯 거친 덩어리로 남겨 놓기를 좋아했다. 이런 태도는, 단순화해 말한다면, 로댕이 완성도 아니고 미완성도 아닌 진행형의 상태를 최고의 예술적 경지로 추구했음을 의미한다. 창조의 결과만큼 창조의 과정과 그 과정 중에 나타나는 변수도 중시했다는 얘기다. 그래시 대체로 인체와 물질의 경계가 모호하고 또 인체들도 기존의 아카데믹한 작품들과 달리 섬세하게 마무리되어 있지 않다.

그의 브론즈들은 흙을 빚던 작가의 손맛을 무척이나 강렬히 전해 준다. 그런 까닭에 종종 그의 작품은, 창조의 과정이 아직

로댕, 「신의 손」, 1902~1916년, 대리석, 94×82.5×54.9cm

신이 흙으로 사람을 창조하는 장면을 묘사한 작품이다. 예민한 촉감을 가진 손에는 흙이 쥐어져 있고 거기에서 남녀가 만들어지고 있다. 그 흙 부분과 손을 받친 받침돌 부분에는 거친 끌 자국이 그대로 남아 있다. 이로 인해 작품이 전체적으로 미완성처럼 보인다. 하지만 작품은 이대로 완성작이다. 이것은 로댕이 의도한 것이다. 조각을 말끔하게 마무리하면 완성도는 높아진다. 하지만 모든 것을 완벽하게 표현한다고 생동감이나 생명감이 높아지는 것은 아니다. 말끔하게 완성하는 것에 지나치게 집착하면 그 뛰어난 기술과 사실성이 오히려 조각을 정적으로 만들 수 있다. '죽은 조각'이 될 수 있다. 로댕은 작품에 생동감과 생명감을 주기 위해 일부러 미완성 부분을 남겼다. 미완성 상태가 훨씬 강한 생명감을 주는 게 미술의 묘미다. 이는 완성된 육체와 지성을 가진 성인보다 핏덩어리로 갓 태어난, 아직 모든 게 미숙한 아기에게서 더 큰 생명감을 느낄 수 있는 것과 마찬가지다.

끝나지 않은 채 양수를 뒤집어쓰고 막 자궁 밖으로 빠져나온 생명체 같은 느낌을 준다. 그는 그렇게 창조의 미학적 신비를 적나라하게 노출시킴으로써 신으로 하여금 오랜 세월 비밀로 간직해 왔던 그 미학적 원리를 이제 더 이상 감추지 못하게 만들었다. 흙을 주물러 인간을 빚는 형상의 「신의 손」— 로댕의 손에 잡힌 신의 손 — 은 그러므로 그의 예술의 알파와 오메가이자 그의 예술의 핵심적인 상징이라고 할 수 있다.

신은 이 같은 로댕의 '폭로'가 노엽지 않았을까? 아마도 로댕에게 그 임무를 부여한 존재는 신 자신일지 모른다. 미술사의 흐름을 따라 어느덧 때가 이르렀기 때문이다. 어쨌든 로댕은 이런 혁신적인 미학을 통해 서양 예술이 견지해 온 전통과 관습을 뒤흔들고 마침내 그 위에 우뚝 섰다. 비록 많은 이들이 그를 향한 비판대 위에 올랐지만 그의 입장에서 보면 그것은 매번 그의 미학적 정당성을 증명할 또 하나의 기회일 뿐이었다.

1880~1917년 제작된 「지옥의 문」은 그 미학의 집대성을 이룬 작품이다. 그것은 차갑게 식기를 거부하는 생명의 용트림으

프로메테우스, 신의 손을 훔치다

로댕, 「지옥의 문」, 1880~1917년, 브론즈,
629.9×241.8×86.4cm

"단테의 『신곡』을 처음 읽는 순간 그것은 계시처럼 다가왔다. 지나간 세대의 고뇌하는 육신들이 그의 눈앞을 스쳤다. 그는 외부적 가식을 훌렁 벗겨 낸 세상을 보았다. 자기 시대에 대한 시인의 위대하고 영원한 판단을 목격했다."

로댕의 비서로 일하기도 한 라이너 마리아 릴케가 로댕의 「지옥의 문」이 어디에 그 영감의 뿌리를 두고 있는지 설명한 부분이다.

「지옥의 문」은 시적 영감으로 충만한 작품이다. 비록 조형예술이지만 로댕은 시가 지닌 그 웅혼하고도 격정적인 힘을 「지옥의 문」에 가득 쏟아 부었다. 릴케에 따르면 이 시의 뿌리는 단테뿐 아니라 또 다른 위대한 시인 보들레르에도 뻗어 있다.

"로댕은 시 예술이 극한으로 나아가면 또 다른 예술의 바깥 경계선과 만나며 보들레르의 시는 바로 그 너머를 지향하고 있다고 느꼈다. 보들레르에서 그는 자신의 길을 먼저 걸었던 예술가, 더욱 거대하고 더욱 잔혹하며 더욱 불안한 삶에 신음하는 육체들을 추구한 예술가를 발견했다."

단테가 지옥에서 본 그 격정, 보들레르가 인간의 심층 심리로부터 들은 그 신음을 로댕은 영원히 잊을 수 없는 모뉴먼트로 우리 앞에 빚어 놓았다. 그래서 「지옥의 문」 맨 꼭대기에 있는 '세 그늘' 상이 이 문 앞에 서 있는 우리에게

선포하는 음성을 우리는 커다란 전율로 듣게 된다.

"모든 희망을 버려라. 너, 여기 들어오는 자여!"

「지옥의 문」은 1880년 프랑스 정부의 요청으로 착수해 로댕이 작고하는 1917년까지 계속 손을 댔던 작품이다. 애초의 목적은 현재의 오르세 미술관 자리에 세워질 계획이었던 장식 미술관을 장식하기 위한 것이었다. 30년이 넘는 세월의 탐구가 말해 주듯 이 조각은 로댕에게 일종의 화두가 된 작품이라고 할 수 있다. 인간의 실존적 고뇌와 예술의 존재 의의에 대한 로댕의 집요하고도 치열한 질문이 돋보이는 작품이다. 이 작품을 통해 로댕은 묻는다. 왜 인간은 번뇌의 바다에 스스로를 끊임없이 내던지며 왜 예술은 이를 가장 중요한 주제로 다뤄 왔는가? 어쩌면 천국에서는 예술이 필요 없을지 모른다. 모든 갈등과 고통, 투쟁, 눈물, 회한이 다 사라져 버렸을 것이므로. 현실의 인간은 끝없이 번뇌하고 현실의 예술은 그것을 자양분 삼아 끝없이 피어난다.

로댕은 「지옥의 문」의 부분적인 모티프들로부터 독립적인 작품들로 분화되는 다양한 주제와 영감을 얻었다. 그 대표적인 것들이 「세 그늘」 외에 「키스」, 「우골리노와 그의 아들들」, 「나는 아름답다」, 「순교자」, 「아담」, 「이브」, 「추락하는 사람」, 「생각하는 사람」 등이다.

로댕, 「꽃 장식 모자를 쓴 소녀」,
1865년, 테라코타, 69×34×29cm

프로메테우스, 신의 손을 훔치다

로 몸부림치고 있다. 뜨거운 정열과 폭력, 절망의 이미지들이 파노라마로 흐르는 지옥의 문을 빚으며 말년의 위대한 창조자는 묵묵히 그 속으로 흘러드는 세월의 거품을 보았다. 자신 또한 그 거품으로 사라질지라도 그는 결코 그것을 두려워하지 않았다. 로댕 미술관에서 지금도 뜨거운 열기로 타오르는 그의 창조 의지가 이를 증언하고 있다.

「꽃 장식 모자를 쓴 소녀」와의 해후

인생과 예술의 무거운 공기를 호흡하며 미술관을 순례한 뒤 아이들과 놀기 위해 정원으로 나오는 길에 제1전시실에 다시 한 번 들렀다. 로댕의 초기작인 「꽃 장식 모자를 쓴 소녀」를 한 번 더 보기 위해서다. 이 상큼한 소녀상을 다시 대하는 것은, 식사로 치자면 일종의 달콤한 디저트를 먹는 것과 같다. 고전적이고 우아한 18세기 프랑스 조각의 영향이 반영된 이 젊은 시절의 테라코타는 전성기 로댕의 '뜨거운' 작품들과는 차이가 있다. 그러나 매끄럽게 다듬어진 소녀의 얼굴과 진흙의 거친 맛을 그대로 살린 머리카락이 주는 상큼한 대비감, 그리고 절제된 구성은 이 소녀를 마치 살아 있는 사람처럼 느끼게 한다.

까까머리 시절 내가 이 작품을 사진으로 처음 대했을 때 그 생생한 실재감에 넋이 나갔던 적이 있다. 그리고 소녀의 그 풋풋한 표정에 매료되어 어릴 적 친했던 동네 여자아이를 떠올리며 이 여자아이 같은 친구 하나 있었으면 하고 혼자 얼굴을 붉혔던 기억도 있다. 그때의 꽃잎 같은 입술, 약간 나온 뻐드렁니, 깊고 우수에 찬 눈매가 조금도 변함없이 여전하다. 내 아이도 나중에 이 조각상으로부터 소년 시절의 나와 같은 감상을 느낄 수 있을까? 소녀를 본 뒤돌아 나오는 내 발걸음은 마치 사춘기적 첫사랑을 대한 듯 그지없이 상쾌하다.

루브르 박물관

왜 파리가 세계의 문화 수도냐고 묻거든

'권불십년'이라 했다. 권력은 오래 가지 못한다. 그럼에도 동서고금을 막론하고 권력에 대한 인간의 집념이 수그러든 적은 없다. 곧 밀려날 것을 알면서도 앞선 자를 밀어낸다. 때론 부자지간, 형제지간이 권력욕 때문에 철천지원수가 된다. 인간이 지닌 욕망의 정점에 놓여 있는 것, 그것이 권력욕이다. 루브르 박물관의 '메디시스(메디치) 사이클' 전시실에서 우리는 이 욕망의 파노라마를 위대한 조형적 성취로 만나 볼 수 있다.

리슐리외관에 자리한 메디시스 사이클 전시실은 루벤스(1577~1640)의 대형 연작 24점으로 꾸며져 있다. 연작의 주제는 마리 드메디시스(마리아 데메디치)의 일생. 마리 드메디시스는 앙리 4세의 왕비였다. 이탈리아 피렌체의 유명한 예술 후원자 가문인 메디치가 출신인 마리는 1600년 프랑스로 시집 왔다. 남편이 죽고 어린 아들 루이 13세를 대신해 섭정을 펼치게 되면서 본격적으로 권력에 탐닉하게 된다. 바람기 많았던 남편 앙리 4세는 암살됐다. 마리가 왕비로 책봉된 바로 다음날의 일이었다. 마리는 그 암살 음모를 알고 있었던 것으로 전해지나, 공모 여부는 여전히 수수께끼로 남아 있다.

어쨌든 남편 사후 막강한 권력을 휘두르게 된 마리는 자연스레 이 권력의 유지, 확대를 위해 힘을 기울이게 된다. 그런 그에

메디시스 사이클 전시실 풍경

게 가장 위협적인 존재는 아이러니컬하게도 바로 자신의 아들이었다. 아들은 나이를 먹고 때가 되면 왕위를 계승한다. 그러면 자신은 더 이상 섭정을 할 수 없다. 1614년 아들 루이 13세가 마침내 성년에 이르렀으나 마리는 1617년까지 섭정을 계속 이어갔다. 더는 참지 못한 루이 13세는 마침내 어머니의 심복으로 전횡을 일삼던 이탈리아인 총신 코치니를 살해하고 친정 체제에 들어갔다. 실권한 마리는 이후 몇 차례 아들에 대해 반란을 일으키거나 반란 음모를 꾸몄다. 그러다가 1630년 루이 13세 편에 선 재상 리슐리외를 축출하려는 노력이 무위로 돌아가면서 결국 아들로부터 유배형을 언도받고 국외로 추방된다. 이에 브뤼셀로 망명한 마리

는 쾰른에서 죽었다. 권력도, 아들도 다 잃은 비참한 말로였다.

마리는 메디치가의 딸답게 조형예술의 힘을 잘 알고 있었다. 그는 자신의 삶을 찬양하는 '대하 시리즈'가 자신의 권세에 어떤 영향을 미칠지 계산했음에 틀림없다. 루벤스는 당대의 최고 화가이기도 했지만, 특히 그 화려한 조형 양식은 마리의 권력욕과 잘 맞아떨어지는 것이었다.

연작 중 「마리 드메디시스의 마르세유 상륙」을 보자. 이탈리아인인 마리가 프랑스 마르세유에 배를 타고 온 내용을 전하는 그림이다. 루벤스는 이 단순한 사실을 마치 새로운 세계가 열리는 듯 웅장한 환희의 장면으로 형상화했다. 마리가 갑판을 내려오는 순간 소문의 여신 페메(파마)가 쌍나팔을 불며 그녀의 머리 위로 날아오르고 바다의 신 포세이돈이 그동안 마리의 행로를 지켜 온 바다의 무리들과 함께 수면 위로 올라와 열렬히 그녀의 도착을 환영하고 있다. 화려한 신화적 상징과 절정에 이른 루벤스의 화풍이 어우러져 잊을 수 없는 퍼레이드의 대단원을 빚어내고 있는 것이다. 이 연작이 마리의 욕망을 얼마나 잘 충족시켜 주었을까 하는 것은 더 이상 언급할 필요가 없을 것이다.

이 연작은 마리의 생애만큼이나 파란만장한 곡절을 겪었다. 마리가 이 연작을 루벤스에게 의뢰한 때가 1622년. 섭정이 끝나고 아들과의 불화 속에서 재집권의 꿈을 여전히 버리지 못하고 있을 때다. 1625년 완성된 이 작품은 19세기 초 뤽상부르 궁전 서쪽 갤러리에서 동관으로 옮겨졌다가 1815년 루브르로 보내졌다. 이때부터 산발적으로 이곳저곳 걸리게 된 이 연작은, 1900년 루브르 내 '국가의 방'에 재구성되는 등 여러 차례 정리 정돈되었으나 리슐리외관이 개관하기 이전까지 근 2백 년간 24점 모두가 한자리에 온전히 선보인 적은 없다. 마리가 '독을 품고' 축출하려 했던 재상 리슐리외를 기리는 리슐리외관(리슐리외는 프랑스 절대왕정의 기초를 확립한 일등 공신이다)이 미술관으로 온전히

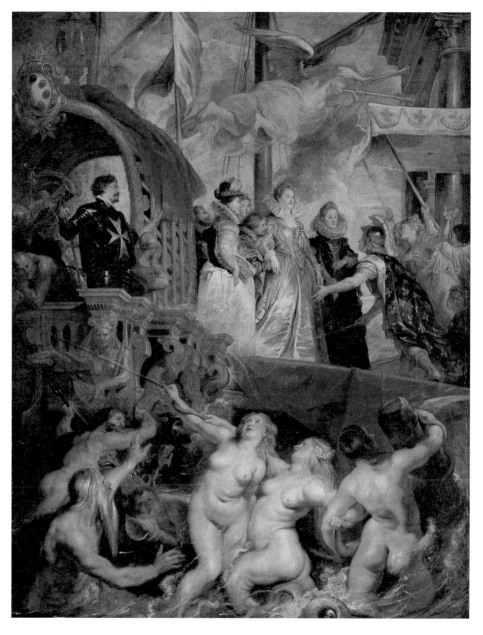

루벤스, 「마리 드메디시스의
마르세유 상륙」, 1622~1625년,
394×295cm

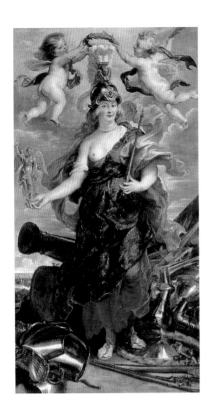

환골탈태하면서 이제 리슐리외의 품 한컨에 안기게 된 '마리 드
메디시스의 일생' 연작. 마리의 영혼이 이를 어떻게 받아들일지
알 수 없으나, 분명한 사실 한 가지는 역시 '권력은 짧고 예술은
길다'는 것이다.

　한편 건축적인 측면에서 볼 때, 메디시스 사이클 전시실은
자연광이 밝게 떨어지는 곡면 천정이 무엇보다 보는 이의 마음
을 편안하게 한다. 기둥과 들보 자체가 액자 외곽이 되고 벽감이
매트가 되는 벽면 구성 또한 매우 이채로운 공간이 아닐 수 없다.
바로크 회화 특유의 '넘침'과 '풍성함'을 반듯한 직선과 곡선의
'규율'로 조화시킨 건축가 I. M. 페이의 대담함과 센스가 돋보인
다. 루벤스의 무척 활달한 붓길이 그 많은 대작을 그리는 동안 큰

낙차 없이 유지되었다는 것 자체가 매우 감탄할 만한 일이지만, 그걸 일목요연하게 드러내 준 페이의 공력은 아무리 평가해도 모자람이 없을 것 같다.

혁명과 계몽주의의 승리 루브르

"이제 루브르 궁은 모든 유럽인을 위한 중앙 미술관으로 거듭난다."

1793년 프랑스 제1공화국의 국민공회는 구체제의 대표적 상징 루브르 궁을 절대왕정의 궁전에서 예술의 전당으로 탈바꿈시킨다. 프랑스 대혁명의 소용돌이 속에서 왕의 초상 등 왕조시대의 유산에 대한 파손 행위가 잇따르자 이를 역사 및 문화유산의 보존과 공공 예술품의 국민 공개 차원에서 합리적인 해결책으로 이끌어 낸 결과였다. 혁명의 승리이자 계몽주의의 승리인 루브르 박물관은 그러므로 무엇보다도 문화 복지 및 사회 교육의 기능을 우선적으로 고려한 소망스런 민주주의의 산물이었다.

"이제 파리는 세계의 문화 수도다."

이 해로부터 꼭 2백 년 뒤 프랑스 정부는 루브르의 새 익관 리슐리외관을 개관했다. 당시의 혁명정신에 대한 후대의 메아리다. 1백78개의 전시실을 갖춘 리슐리외 관이 미술관으로 전용됨에 따라 이제 루브르의 모든 건물은 오로지 미술관의 기능만을 위해 쓰이게 되었고(그동안 리슐리외관에서 업무를 보던 재무부는 이사를 갔다), 40만 점 가까운 루브르의 소장품들은 그동안의 '질식 상태'에서 조금이나마 벗어나 다소 숨통을 틀 수 있게 되었다.

리슐리외관의 개관은 원래 미테랑 대통령의 야심 찬 '그랑 루브르' 계획의 일환이었다. 미테랑은 1981년부터 리슐리외관의 개관뿐 아니라 논란 많았던 유리 피라미드의 설치(I. M. 페이 설계), 역 피라미드와 지하 통로 및 아케이드 설치, 건물 정면의 개

1. I. M. 페이가 설계한 유리
피라미드와 그 앞에서 시원한
물줄기를 뿜는 분수
2. 작품을 진지하게 감상하는 관람객

왜 파리가 세계의 문화 수도냐고 묻거든

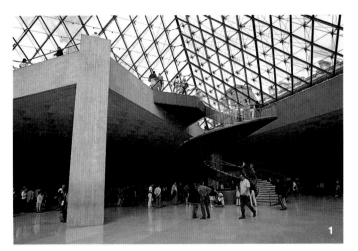

1. 유리 피라미드 입구를 통해
지하로 내려오면 나오는 중앙 홀
2. 프랑스 고전 조각들로 가득한
리슐리외관의 중정
3. 루브르 박물관 앞의 카루젤
개선문

루브르 박물관

보수 작업 등 루브르의 면모를 일신하기 위한 방대한 프로젝트를 추진했다. 루브르의 면모를 새롭게 함으로써 '미술 대국' 프랑스의 영광을 전 세계에 다시금 선명히 확인시키겠다는 것이었다. 이와 관련해 독일의 시사 주간지 『슈피겔』은 "세계의 어떤 건물도 그처럼 오래 — 거의 8백 년간 — 지어지지 않았고, 또 그처럼 급격히 변모하지도 않았다"며 "필리프 2세(1180~1223 재위)로부터 사회주의자인 미테랑에 이르기까지 프랑스의 통치자들은 파리 한가운데서 그들의 위대함을 증언해 주는 그 기념물 — 이제 마침내 충분히 크고 아름다운 — 을 짓는 데 종사해 왔다"고 찬사와 비판을 두루 담은 평가를 내리기도 했다.

그런데, 이 '그랑 루브르' 계획 또한 미테랑의 보다 원대한 계획인 '그랑 트라보'의 일부분일 뿐이다. 12개의 프로젝트로 이뤄진 '그랑 트라보'에는 '그랑 루브르' 외에 라데팡스 대형 아치, 바스티유 오페라, 아랍 회관 등의 대형 건설 사업이 포함되어 있다. 문화는 그 어느 것보다 강력한 힘이며, '국가 예술'로서 건축은 상징성이 매우 크다는 사실을 미테랑은 프랑스라는 나라의 국가수반답게 절실히 느꼈던 것 같다.

개인 관람객을 위한 루브르의 입구는 유리 피라미드로 이뤄져 있다(단체 관람객은 단체 버스 하차장에서 내려 지하 입구로 들어간다). 유리 피라미드로 들어가 에스컬레이터를 타고 지하의 중앙 홀로 내려가면 매표소와 안내 데스크가 나온다. 거기서 리슐리외와 쉴리, 드농 3개의 관 중 어느 것부터 시작하느냐에 따라 관람객은 각각 북·동·남 방향으로 난 에스컬레이터를 타고 입장하게 된다. 리슐리외관에는 메소포타미아와 고대 이란·이슬람 미술과 중세·르네상스·19세기 장식미술, 나폴레옹 3세의 아파트, 중세·르네상스·17~19세기의 프랑스 조각, 네덜란드·플랑드르·독일의 회화 및 14~17세기 프랑스 회화, 북유럽 드로잉 등이 소장되어 있다. 쉴리관에는 근동 미술과 파라오 시대 및 기독

조각 전시실

회화 전시실

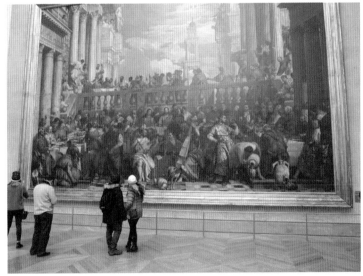

1. 노약자와 장애인을 위해 반 층을 운행하는 리프트
2. 고대 조각실에서 스케치에 열중하고 있는 아마추어 화가 할머니

고대 이집트 전시실의 「서기 상」, 기원전 2600년 혹은 기원전 2400년경, 채색 석회암에 눈 상감, 53.7×44cm

　반쯤 만 파피루스 위에 갈대 펜으로 뭔가를 기록하려는 서기의 모습이 인상적으로 표현된 고대의 걸작이다. 반듯한 자세를 취하고 있지만 둥글게 돌아가는 살집이 살아 있는 사람을 대하는 듯한 생동감을 준다. 더불어 조각의 모델이 얼마나 성공한 사람인가도 분명하게 보여 준다.

왜 파리가 세계의 문화 수도냐고 묻거든

교 시대의 이집트 미술, 로마 고미술과 도자기·테라코타, 17~18세기·20세기 장식미술, 17~19세기 프랑스 회화, 프랑스 드로잉과 판화, 중세 시대 루브르의 건축 기초와 루브르의 역사 등이 전시되어 있으며, 드농관에는 그리스·에트루리아 고미술, 왕관·보석, 이탈리아·북유럽 조각, 19세기 프랑스 회화(대형), 이탈리아·스페인 회화, 이탈리아 드로잉과 판화가 자리 잡고 있다.

코스는 관람객의 취향에 따라 선택하는 것이지만, 그래도 회화가 가장 인기 있는 장르이고 또 내용도 제일 풍부한 점을 고려하면 일반 관람객에게는 회화 중심의 관람 방법이 제일 권할 만하다. 산보하듯 다니며 회화만 감상해도 하루가 금세 지나간다. 회화 중심의 관람은 리슐리외관의 맨 위층인 3층(유럽식으로는 2층)으로 에스컬레이터를 타고 곧장 올라가 거기서부터 쉴리관 3층, 계단을 이용해 약간 돌아 드농관 2층으로 가는 방법이 있고, 남쪽 에스컬레이터를 타고 드농관 1층까지 간 뒤 주 계단을 이용해 2층에 올라 그림을 둘러보고 쉴리관 3층을 거쳐 리슐리외관 3층으로 가는 방법이 있다. 「모나리자」, 「나폴레옹의 대관식」 등 널리 알려진 명작들을 먼저 보고 싶으면 후자가, 작품의 시대 배열이나 유파 배열에 따른 차분한 감상을 하고 싶다면 전자가 바람직하다.

'이산의 아픔'을 곱씹은 식사 시간

일주일을 돌아도 제대로 다 음미하기 어렵다는 루브르. 우리 가족은 루브르 관람에 이틀을 배정했다.

예정보다 늦게 당도해 근처 가게에서 산 샌드위치로 이른 점심을 때운다. 구운 고기와 야채를 푸짐하게 넣은 '케밥'이라는 터키의 대중 음식인데, 보기에는 어설프게 보여도 꽤 맛이 있다.

먹을 자리가 마땅찮아 리슐리외관 쪽으로 가 먹으려다 보니

1층 회랑이 야외 카페테리아다. 거기서 고상하게 포크질하는 사람들과 비교되어 왠지 처량 맞아 보인다. 아내는 이미 언짢은 표정이다. 레스토랑이나 카페테리아에 죽어라 들어가기 싫어하고 음식을 사다가 거리나 숙소에서 먹으려 하는 내가 무척 원망스러운 것이다. 그러나 애들하고 레스토랑에 들어갔다가는 나는 즉시 소화불량으로 고생하게 된다. 컵 깨 먹고, 포크 떨어뜨리고, 소리지르고, 울고, 식탁보 잡아끌고…. 특히 방개는 음식을 가장 좋은 장난감으로 생각하는 놈이다. 식사가 끝날 무렵이면 그 아이 주위는 가히 전쟁터를 방불하게 한다. 사태가 이쯤 되면 나올 때 내 얼굴은 벌겋게 달아오르고 미안한 마음에 팁도 잡히는 대로 주게 된다.

아내는 나의 이런 태도에 "왜 그렇게 기죽어 다니느냐"고 공박한다. 애들과 같이 식사하다 보면 그럴 수밖에 없다는 거 애 키워 본 사람이면 누구나 안다. 게다가 우리 같은 가족 여행객은 일반인들처럼 집에서 애들 다스려 가며 밥상 차려 먹을 수도 없고, 어쩔 수 없이 사 먹는데, 시끌벅적해도 이채로운 풍경으로 봐줄 수 있는 거지 그걸 손가락질하는 사람은 인종과 풍습을 떠나 속좁은 사람이다, 남에게 폐를 끼치지 않으려는 태도는 좋지만, 그게 지나쳐 우리 아이들이 너무 장기간 과도한 스트레스를 받으면 교육적으로도 좋지 않다 등….

일리가 있는 말이라고 생각하면서도 이른바 '동방예의지국'의 땟국 탓인지 나는 식당 한가운데 앉아 다른 사람의 곱지 않은, 또는 호기심 어린 시선을 받기가 싫다. 식당에 안 가도 동양의 아기를 처음 봐서 그러나, 웃고, 손짓하고, 만져 보려 하는 등 웬 관심이 그리 많은지 알 수 없을 지경인데, 거기다 식당에서 가족 합동 퍼포먼스까지 하자고? 그럼에도 이틀째 루브르에 갔을 때는 결국 미술관 내의 카페테리아에서 식사를 했다. 그러나 식사 방식은 내가 작은 애를 유모차에 태워 이리저리 도는 동안 큰애와

아내가 식사를 하고 그 다음 아내가 애를 맡으면 내가 식사하는 '이산의 아픔'을 곱씹는 방식이었다. 그러다 보니 작은 놈은 식사를 마친 다른 식구가 맨송맨송 쳐다보는 가운데 홀에서 우유 먹고 빵 한 조각을 뜯는 것으로 만족해야 했다. '식사는 놀이'라는 인생관을 갖고 있는 땅개는, 꼭 그로 인한 불만만은 아니었겠지만, 이후 관람 시간 내내 울어대 '자기들만 배불리 먹은' 부모를 자책감에 시달리게 했다.

인포메이션에 가서 유모차를 두 개 빌렸다. 땅이도 편하게 관람할 수 있도록 하기 위해서다. 특히 리슐리외관은 반 층 차이에도 허리 높이 정도의 울타리와 자동문이 붙은 반 층용 리프트가 어김없이 있고 엘리베이터마다 장애인을 위한 낮은 버튼이 달려 있어 유모차나 휠체어를 탄 사람도 불편 없이 다닐 수 있다. 개방된 상태에서 천천히 오르내리는 반 층용 리프트를 자신이 유모차에 앉은 채로 버튼을 눌러 가며 조작할 수 있다는 사실에 땅이는 무척이나 즐거워한다.

대관식서 스스로 관을 쓴 나폴레옹

루브르에서 프랑스 회화의 시작은 이름을 알 수 없는 작가가 1350년에 그린 「장 르 봉의 초상」이다. 리슐리외관에 있는 이 그림은 나무 패널에 채색을 한 것으로 단순한 형태의 인물 프로필 (옆얼굴을 그린 그림)이지만, 인물의 내면적인 힘이 느껴지는 인상적인 초상화이다. 장 르 봉은 1350년부터 1364년까지 재위한 프랑스의 선량왕 장 2세이다. 이 작품을 필두로 오르세 미술관에 속하는 시기 이전까지(1847년까지)의 작품들이 굽이굽이 펼쳐지는데, 아무래도 프랑스 미술이 서양 미술의 중심으로 활짝 꽃피어나는 18~19세기 회화가 압권이다.

우리 가족이 「나폴레옹의 대관식」 등 다비드(1748~1825)의

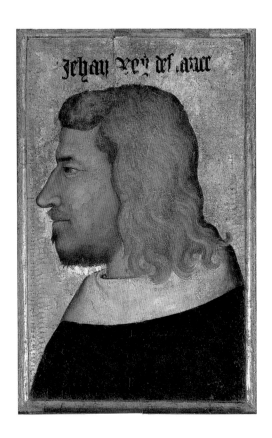

작자 미상, 「장 르 봉의 초상」,
1350년경, 나무에 유채, 60×45cm

책에 들어가는 장식 그림도 아니고
전체 구성의 일부로 제작된 것도
아닌, 순수한 초상화로서는 현존하는
프랑스 회화 가운데 가장 오래된
그림이다. 서양 미술사 전체를
돌아봐도 당시로서는 매우 드문
초상화 사례라 할 수 있다.

장 르 봉(선량왕 장 2세)는
백년전쟁 중 1356년 푸아티에
전투에서 에드워드 흑태자에게 패해
영국에 포로로 잡혀갔다. 배상금을
다 갚기까지 그를 대신할 인질을
두는 조건으로 풀려났으나 인질인
아들 루이가 달아나 버려 왕은
자신의 명예를 지키기 위해 영국으로
되돌아갔다. 이 결정에 많은
신하들이 반대했으나 그는 고집을
굽히지 않았다. 사보이 궁에 연금된
왕은 1364년 거기서 죽었다.

이 작품은 왕의 옆얼굴(프로필)을
화면에 꽉 채워 그린 단순한 형태의
초상화다. 그 단순함 속에서
황금빛과 갈색, 검정이 부드럽게
조화를 이뤘다. 전반적으로
안정된 마무리가 눈길을 끈다.
얼굴이나 몸의 해부학적인 표현은
아직 사실성이 떨어진다. 특히
몸은 옆에서 본 모습인데도 그에
걸맞은 가슴과 어깨의 형태를
보여주지 못하고 있다. 이런
부분이 합리적으로 표현된 것을
보기 위해서는 르네상스의 도래를
기다려야만 한다.

왕의 불운한 말년이 계시적으로
드러나서일까, 차분하다 못해 우울한
느낌이 전해져 온다. 하지만 그
단조의 선율에도 불구하고 구성과
색채의 다부진 조화가 묘한 매력을
발산한다.

걸작들을 찾아 드농관 '현장'에 이르니 마침 방이 보수 중이다.
'가는 날이 장날'이라고 어쩌면 이럴 수가! 아쉬워하는 아내에게
먼발치서나마 그림을 비스듬히 바라보며 내가 이전에 처음 방문
했을 때 어떤 느낌을 받았었는지를 설명해 주는 것으로 감상을
대신할 수밖에 없었다. (이후 2000년과 2015년 두 차례 더 가족과 함
께 방문함으로써 이때 못 본 아쉬움을 깨끗이 씻을 수 있었다.)

1987년께 내가 다니던 언론사에서 독자 서비스용으로 『루브
르』라는 화집을 만든 적이 있다. 그때 미술 전공자라는 이유로 그
책의 편집 임무가 수습 딱지를 갓 뗀 나에게 떨어졌다. 당시 인쇄
상태로나마 다비드의 「나폴레옹의 대관식」을 이곳저곳 꼼꼼히 체

왜 파리가 세계의 문화 수도냐고 묻거든

1. 다비드, 「나폴레옹의 대관식」,
1806~1807년, 캔버스에 유채,
621×979cm
2. 「나폴레옹의 대관식」에서 조제핀
부분
3. 「나폴레옹의 대관식」에서
나폴레옹 부분

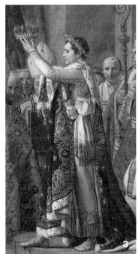

크해 보면서 몇 번이고 감탄했던 기억이 있다. 가로 10m의 화면 크기는 보통 큰 게 아니다. 그걸 한참이나 압축한 사진 속에서도 그 그림은 완벽한 짜임새와 구성, 안정된 구도, 섬세한 빛의 효과, 그리고 주제에 걸맞은 극적 긴장감 등을 두루 갖추고 있었다.

첫 루브르 방문 시 이 그림을 실물로 대했을 때는 당연히 그 장엄한 분위기에 한참 동안을 섰다 앉았다 하며 진한 여운에 흠뻑 빠지지 않을 수 없었다. 그림을 그려 본 사람이라면 이 정도의 대형 캔버스를 소화하는 일이(더구나 그것도 구상 형식으로) 얼마나 힘든 일인가를 잘 알 것이다. 기왕의 작은 그림을 확대하는 방식으로는 화면을 제대로 구성할 수 없다. 화가는 관찰자의 시점을 고려해 다양하고도 복잡한 전략을 구사해야 한다. 좌우 근경을 어두운 색으로 눌러 주고 중심의 나폴레옹과 조제핀에게 밝은 빛을 떨어뜨린 것이나, 어차피 감상자의 시선이 올라갈 수 있는 한계가 뻔한 이상 등장인물들을 화면 중앙 아래 줄줄이 깔고 윗부분을 시원한 공간으로 비움으로써 보기도 편하고 웅장한 맛도 나게 한 것 등은 타의 추종을 불허하는 다비드의 능력을 보여 주는 것이다. 넓은 화면을 타고 흐르는 빛과 그림자의 미묘한 변화 또한 황제의 권위를 드높여 주고 공간의 밀도를 한껏 고조시켜 놓고 있다.

그림을 자세히 살펴보면 나폴레옹은 대관식 행사에 쓰인 샤를마뉴의 왕관과 관계없이 이미 머리에 월계관을 쓰고 있다. 그것은 곧 나폴레옹이 스스로를 로마의 황제와 동일시했음을 말해 주는 것이다. 로마의 황제는 월계관을 썼다. 나폴레옹은 파리의 화려함 위에 로마의 장려함을 더하려 했다(히틀러도 그랬듯 유럽의 정복자들은 미학적으로 늘 로마로 되돌아가려 했다). 나폴레옹이 되살리려 한 로마의 영광을 미술 속에 실현하려 한 사람이 다비드였으므로, 두 사람의 '고전주의'는 서로 매우 잘 맞았다. 그러므로 다비드의 그림 속에서 나폴레옹은 늘 한 사람의 카

이사르(시저)로 강력한 이미지를 드러내고 있다.

　1804년 12월 2일에 있었던 이 대관식 행사의 주재자는 교황 피우스 7세였다. 한때 가톨릭교회와 사이가 좋지 않았던 나폴레옹이 교황청 쪽과 화해하면서 대관식 주재를 제의했을 때 피우스 7세는 온 유럽이 지켜보는 가운데 나폴레옹을 자신의 발아래 무릎꿇림으로써 교회의 권위를 드높일 수 있으리라 생각했다. 당연히 요청을 수락했다. 그러나 막상 교황이 샤를마뉴의 왕관을 씌우려 하자 나폴레옹은 그 관을 두 손으로 받아 들고는 관중들에게로 돌아서서 직접 자신의 머리에 얹었다. 교황의 체면이 무참하게 구겨지는 순간이었다. '천상천하 유아독존'의 권세를 과시하는 순간이 아닐 수 없었다.

　다비드는 애초 이 장면을 그대로 표현하려 했으나 구성상으로도, 또 기록적인 측면에서도 그다지 바람직하지 못하다는 판단을 했다. 그래서 샤를마뉴의 왕관을 받아 쓴 황제가 황후에게 다시 왕관을 씌우려는 장면으로 구성을 바꿨다. 문제는 황제를 설득하는 일이었는데, 자신이 황제와 더불어 그림의 실질적인 주인공으로 표현된다는 사실을 안 조제핀이 적극 나서서 나폴레옹의 허락을 얻어냈다. 허영심이 많았던 조제핀으로서는 이 중요한 역사적 기록의 정점에 서는 일을 포기할 수 없었다.

　이 작품 외에 신고전주의의 선언적 그림으로 통하는 「호라티우스 형제의 맹세」와 「사비니의 여인들」, 「레카미에 부인의 초상」, 「브루투스에게 아들들의 시체를 날라 오는 형리들」 등 다비드의 많은 걸작들이 이곳 루브르에 소장되어 있다.

　다비드는 원래 프랑스 대혁명에 적극 가담했던 '운동권'이었다. 그런 까닭에 혁명 후 미술 행정 분야에서 거의 절대 권한을 행사했으며, 1792년에는 국민공회 의원으로 선출되어 루이 16세의 처형에 한 표를 던지기도 했다. 그의 동지 로베스피에르의 몰락과 함께 징역을 살기도 했으나 나폴레옹이 등장하면서 다시 권

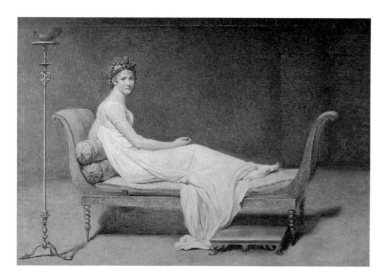

다비드, 「레카미에 부인의
초상」, 1800년, 캔버스에 유채,
75×244cm

은행가의 딸로 태어나 은행가와
결혼한 레카미에 부인은 탁월한
미모와 남다른 감수성, 재치로 당대
문인들로부터 열렬한 흠모를 받았다.
특히 프랑스 낭만주의 문학의 선구자
샤토브리앙과 절친했다. 다비드는
그런 그녀를 단순하고 간결한 구성
속에 정제된 미인으로 그렸다. 모델
스스로 자신의 아름다움을 의식하고
있는 모습이 매우 인상적이다.

다비드, 「자화상」, 1794년,
캔버스에 유채, 81×64cm

왜 파리가 세계의 문화 수도냐고 묻거든

**다비드, 「브루투스에게 아들들의 시체를 날라 오는 형리들」,
1789년, 캔버스에 유채, 323×422cm**

프랑스 대혁명의 지지자였던 다비드(1748~1825)는 혁명
이전부터 왕정을 타파하고 공화정을 수립하기 위해서는 공화정의
원조인 고대 로마를 참조할 필요가 있다고 생각했다. 그래서
로마의 역사를 주제로 한 그림을 즐겨 그렸다. 「브루투스에게
아들들의 시체를 날라 오는 형리들」은 그 대표작 가운데 하나다.

화면에서 제일 먼저 눈에 들어오는 것은 슬퍼하는 여인들이다.
절규와 절망의 표정이 역력하다. 탄식하는 여인이 손짓을 따라 화면
왼편으로 시선을 옮기면 창백한 남자의 발이 보인다. 이제 관객은
그림 속의 여인들이 왜 절규하는지 알 수 있다. 가족의 주검을 맞아
주체할 수 없는 슬픔에 싸인 것이다.

그림을 찬찬히 뜯어보면 여인들과 떨어져 어둠 속에 홀로 있는
한 남자가 보인다. 그는 브루투스다. 카이사르(시저)를 살해한
브루투스가 아니라, 기원전 6세기 말 포악한 왕 타르퀴니우스를
내쫓고 로마 공화국을 건설한 영웅이다. 다비드는 그를 어둠

속에서 고뇌하는 인물로 그려 놓았다.

그의 고뇌는 아들들이 신생 공화국을 배신한 데서 비롯되었다.
역설적이게도 타르퀴니우스 복위 음모에 그의 아들 하나가
가담했다. 결국 그는 그 아들에게 사형을 언도했다. 다른 아들
하나는 형제의 음모를 알고도 이를 고발하지 않았다. 그래서
브루투스는 그 아들에게마저 사형을 언도했다.

동포를 배반한 두 아들에게 죽음의 빌을 내린 아버지. 그는
공동체의 자유를 지키기 위해 자신의 가장 소중한 피붙이들을
희생시킨 것이다. 다비드는 1789년, 대혁명이 일어나던 해 이
그림을 완성했다. 진정한 공화국의 탄생은 바로 '브루투스의
결단', 그러니까 자신이 가장 소중히 여기는 것마저 내버릴 수
있는 애국적 결단에 의해 가능한 것임을 화가는 이 그림을 통해
생생히 보여주고 있다.

력 집단의 일원으로 전면 재등장했다. 결국 나폴레옹의 수석 화
가로서 권세를 떨쳤지만 다시 나폴레옹의 유배와 함께 브뤼셀로
망명해 거기서 죽었다. 시대의 부침을 그대로 타고 흐른 난세의
풍운아였던 셈이다.

현재 브뤼셀의 벨기에 왕립미술관에 있는 「마라의 죽음」 같
은 혁명기의 격동을 생생히 보여 주는 작품은 바로 다비드가 '운
동권' 출신이었기에 가능했던 그림이다. 로베스피에르의 공포정
치의 한 계기가 되었던 혁명 동지 마라의 암살을 비장하게 추모
하는 이 그림은, 로베스피에르주의자로서 다비드가 자코뱅파의
혁명 열정과 신념, 비타협성에 얼마나 적극적인 지지를 보냈는가
를 피부로 느끼게 하는 작품이다. 비록 후일 보나파르트주의자로
변신했지만 말이다.

다비드의 신고전주의는 그로(1771~1835)와 앵그르에게로
이어졌다. 그로는 다비드에 이어 나폴레옹의 모습을 화폭에 많이
담았다. 「흑사병이 휩쓸고 간 야파를 방문한 나폴레옹」, 「아일라
우 전장의 나폴레옹」 등이 그러한 작품이다. 그러나 그로는 신고

그로, 「흑사병이 휩쓸고 간 야파를
방문한 나폴레옹」, 1804년,
캔버스에 유채, 523×715cm

전주의의 엄격한 교의를 따르기에는 너무나 주관적이고 감성적
이었다.

「아일라우 전장의 나폴레옹」은 당대의 사건을 그리되 영웅
주의에 입각해 그려 장엄의 미학이 느껴지는 그림이다. 일종의
선전 효과를 노린 '관변 미술'이라 할 수 있다. 그림의 토대가 된
아일라우 전투는 1807년 2월 나폴레옹 군대와 러시아-프로이센
동맹군이 아일라우(지금의 러시아 바그라티오놉스크)에서 벌인
전투다. 나폴레옹이 처음으로 큰 손실을 입고 고전한 전투이기도
하다.

전투는 1807년 2월 7일과 8일 이틀간에 걸쳐 진행되었다. 첫
날 양쪽에서 많은 사상자가 발생한 뒤 소강상태로 접어 들었다

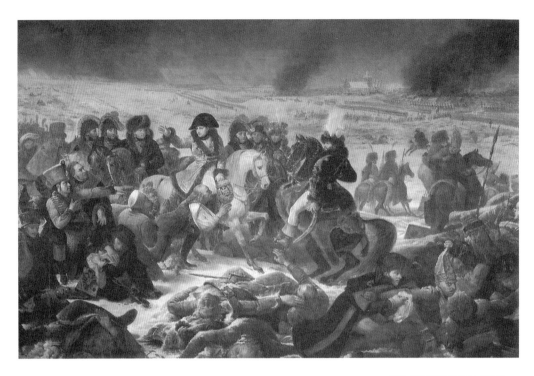

가, 다음날 격전을 벌인 끝에 러시아가 퇴각했으나 무승부로 끝났다. 양쪽 모두 각각 2만여 명 안팎의 병사를 잃었다. 그림은 전투가 끝나고 난 뒤 전장을 돌아보는 나폴레옹에게 초점을 맞췄다. 말을 탄 나폴레옹과 장교들이 아직 주검과 부상자가 즐비한 전장을 돌아보고 있다. 그런 그를 포로가 된 러시아 군인들이 경외감과 존경심이 어린 얼굴로 쳐다보고 있다. 나폴레옹이 부상당한 그들을 잘 돌보라고 부하들에게 지시했기 때문이다. 지휘관으로서 나폴레옹의 위대성은 군사적으로 천재일 뿐 아니라, 이처럼 진정한 휴머니즘을 간직한 인간이라는 데 있다. 화가는 그 부분을 강조해 누구도 넘볼 수 없는 카리스마를 그에게 부여하고 있는 것이다. 나폴레옹이 이 그림을 보고 무척 만족해했으리라는 사실을 미루어 짐작할 수 있다.

왜 파리가 세계의 문화 수도냐고 묻거든

다비드에게 배운 그로는 그만큼 엄격한 신고전주의의 세례를 받았으나, 내면적으로는 낭만주의자의 본능을 가진 사람이었다. 그래서 그의 그림에서는 곧잘 고전주의의 규범성과 낭만주의의 자유의지가 강렬한 긴장을 자아낸다. 이 그림이 보여주듯 그로는 나폴레옹 전쟁의 장엄성과 비극성을 서사적으로 표현해 유명해졌다. 결국 그로는 고전주의와 낭만주의의 징검다리가 된다.

시체 스케치도 마다 않은 제리코

루브르의 낭만주의 회화 가운데는 들라크루아(1798~1863)의 「민중을 이끄는 자유의 여신」, 「사르다나팔루스의 죽음」, 제리코(1781~1824)의 「메두사의 뗏목」 등이 특히 유명하다. 어쩌면 앵그르뿐 아니라 들라크루아 역시 실질적인 다비드의 제자라 할 수 있다. 당대 두 사람은 고전주의와 낭만주의의 거두로 서로 첨예하게 대립해 파리 화단을 둘로 가른 사이이지만, 그 둘에게서는 각기 다른 맛으로 다비드의 냄새가 풍겨 나온다. 앵그르가 다비드의 형식을 교의(敎義)화했다면 들라크루아는 다비드의 혁명 정신을 광야에 풀어놓았다.

그리스의 독립 전쟁에서 영감을 얻은 들라크루아의 「키오스 섬의 학살」에 대해 당시의 고전주의자들은 "회화의 학살"이라고 비난했다. 현실에 대한 격정적인 개입이랄까, 동방에 대한 관심이나 내적 망명 같은 특징 외에 현실에 대한 적극적이면서도 감상적인 접근이 프랑스 낭만주의자들에게는 있었는데, 어쩌면 이런 현실 참여적인 전통이 프랑스 낭만주의의 가장 프랑스적인 특징일지 모른다.

나는 당대의 주제를 취했는데, 바리케이드가 그것이다. … 그리고 비록 나는 조국을 위해 승리를 획득하지는 못했지만, 조국을 위

해서 적어도 그림을 그리려고는 했다.

1830년 7월 혁명을 소재로 한 그의 「민중을 이끄는 자유의 여신」 또한 이런 현실 인식을 생생히 드러낸 작품이다. 1830년 7월 혁명의 승리를 삼색기를 든 자유의 여신과 여신을 둘러싼 시위대를 통해 표현했다.

「민중을 이끄는 자유의 여신」 역시 발표 당시에 이런저런 '군소리'를 들었다. 여신의 몸에 때가 많이 끼었다는 둥 겨드랑이 털까지 보여 상스럽다는 둥 '비난을 위한 비난'마저 제기되었다. 그러나 이 해 이 작품이 새로 등극한 시민왕 루이 필리프에게 3천 프랑에 구입되고, 이듬해 들라크루아에게 레종 도뇌르 훈장이 수여됨으로써 그의 낭만주의는 부동의 위치를 인정받게 된다.

이 승리를 미리 자찬하기라도 한 걸까? 미술사가 가운데는 들라크루아가 「민중을 이끄는 자유의 여신」에 자화상을 그려 넣었다고 보는 이들도 있다. 화면 왼편 실크해트를 쓰고 양손으로 총을 움켜쥔 이가 그라는 것이다. 이 추정이 사실이라면 진짜 총을 들고 시가전에 참여한 적은 없지만, 그림으로라도 조국을 위해 희생할 준비가 되어 있음을 보여주고 싶었던 듯하다.

자유의 여신 왼편, 그림으로는 오른쪽에 있는 소년(빅토르 위고의 소설 『레미제라블』에도 나오는 가브로슈)은 불의에 대한 젊은이들의 저항과 희생을 상징한다. 부상당해 엎드린 채 자유의 여신을 바라보는 남자는 농부 출신의 파리 노동자다. 그의 겉옷의 푸른색과 살짝 비치는 셔츠의 흰색, 그 아래의 붉은색이 여신이 들고 있는 프랑스 삼색기(자유, 평등, 박애)와 조응한다. 저 멀리 보이는 노트르담 성당의 탑은 자유와 낭만주의의 승리를 의미한다 하겠다.

프랑스 낭만주의자들은 이처럼 현실을 하나의 드라마로 재현하는 데 능했다. 역으로, 그들은 가상의 드라마를 현실처럼 느

들라크루아, 「민중을 이끄는 자유의
여신」, 1830년, 캔버스에 유채,
260×325cm

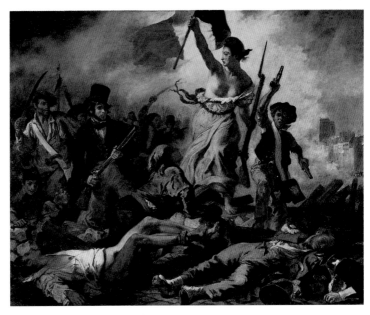

들라크루아, 「자화상」, 1837년경,
캔버스에 유채, 65×54.5cm

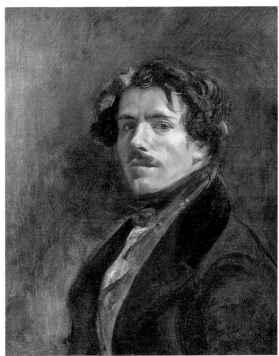

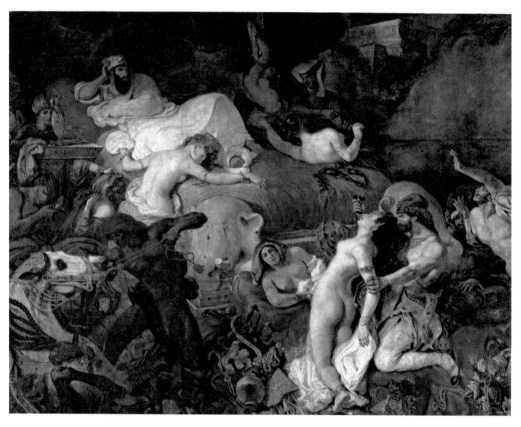

끼게 하는 데도 능했다. 그래서 들라크루아의 「사르다나팔루스의
죽음」을 보면, 그것이 비록 전설 속의 이야기임에도 살아 있는 현
실인 양 관객의 눈을 사로잡는다. 물론 다소 과장된 측면이 없지
않지만, 그것은 화가가 '사실성'을 높이기 위해 쓴 의도적인 연출
기법일 뿐이다.

　사르다나팔루스는 고대 바빌로니아의 왕이다. 전설에 따르
면 그는 반란군의 공격으로 성이 완전히 점령당할 위기에 처하
자 자신의 왕비와 미희들, 애마 등을 부하들을 시켜 학살하고 자
신의 온갖 재물과 함께 불에 태워 버렸다고 한다. 그 자신도 불길
속에서 함께 연소되었다. 같은 내용의 바이런의 시와 전설 양쪽

으로부터 영감을 받은 들라크루아는 이 소름끼치는 장면을 매우 사실적으로 형상화해 냈는데, 결과적으로 그 강렬한 감정의 표현이 매우 도발적인 풍경을 만들어 냈다. 당연히 당시의 평론가들로부터 격렬한 비판이 쏟아졌다.

전면 왼쪽에 호사스런 치장을 한 요동치는 왕의 애마가 보이고 침대로부터 대각선 방향으로 벌거벗은 미희들이 칼에 맞고 죽거나 죽어 가고 있다. 배경 쪽에서도 예외 없이 죽음의 잔치가 진행되고 있다. 이 모든 잔혹극 앞에서 왕은 아무 일도 아닌 듯 평온한 시선으로 '잔치'의 진행을 바라보고 있다. 그는 세계의 중심이다. 세계의 중심은 흔들리지 않는다. 비록 싸움의 패배는 분명한 것이지만, 그렇다고 패배가 왕의 존엄마저 앗아갈 수는 없다. 그 극단적인 자존심, 그 비극적인 실존은 분명 낭만주의자가 표현해야 할 몫이다. '오르가즘과 죽음의 홀로코스트'니 '사드 백작의 가슴을 뛰게 하는 스펙터클'이니 하는 자극적인 평가가 나온 것도 무리가 아니다.

제리코의 「메두사의 뗏목」 역시 현실에서 소재를 가져온 작품이다. 처녀 출항했다가 침몰한 군함 메두사호의 승무원과 승객들이 벌인 치열한 생존 투쟁을 소재로 한 그림이다. 제리코는 이 작품을 그릴 때 직접 뗏목을 만들어 보기도 하고, 시체 안치소에 찾아가 시체를 스케치하기도 하는 등 '실체적 진실'에 접근하려 부단히 노력했다. 인육도 먹었다고 하는 이 센세이셔널한 비극의 현장은 그만큼 드라마틱하면서도 짜임새 있는 이미지로 우리의 망막을 자극한다. 이 같은 점들에 비춰 보면 비타협적으로 시대와 예술 속에서 투쟁한 다비드의 혁명 정신은 고전주의자들이 아닌 바로 이들 낭만주의자들이 이었다고 볼 수 있다. 미술사를 단순히 양식의 역사로만 보아서는 안 되는 이유가 바로 여기에 있다.

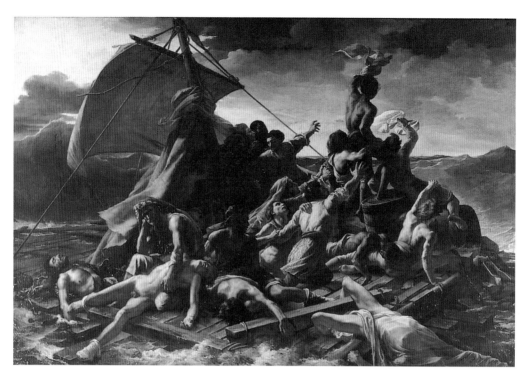

제리코, 「메두사의 뗏목」, 1819년, 캔버스에 유채, 491×716cm

군함 메두사호는 1816년 첫 출항길에 침몰했다. 세네갈로 향하던 중 아프리카 해안에서 모래톱에 부딪혀 좌초해 버린 것이다. 당시 이 배에 타고 있던 사람은 모두 4백여 명이었다. 선장과 장교들은 동원된 보트에 탔으나 자리가 모자라 사병 등 147명은 보트에 탈 수 없었다(여자도 한 명 있었다고 한다). 당시에는 오늘날처럼 배에 구명보트를 싣고 다니지 않았기에 제한된 보트로 승선 인원 모두를 구조할 수 없었다고 한다. 이들은 난파된 배를 뜯어 뗏목을 만들었고 이를 보트에 연결했다. 그러나 보트의 힘만으로 뗏목을 끄는 게 힘들다고 느껴지자 선장과 장교들은 줄을 끊고 달아나 버렸다. 망망대해에 버려진 이들은 구조선이 오기만을 기다릴 수밖에 없었다.

하지만 운명은 가혹했다. 13일 간의 표류 기간 동안 15명만이 최종적으로 살아남아 구조된 것이다(이 가운데 다섯 명은 안타깝게도 이송 도중 사망했다고 한다). 나침반과 지도도 없이 떠돌던 뗏목 위의 표류자들은 파도에 휩쓸려 떨어져 나가고 밤이 되면 패닉 상태에 빠져 칼로 서로를 찔렀다. 굶주림과 탈수에 지친 생존자들은 오줌을 마시고 피를 빨고 인육을 먹으며 버텼다고

한다. 인육을 먹기 쉽게 하려고 껍질을 벗기고 살을 말리기까지 했다고 하니 엄청나게 쇼킹한 사건이 아닐 수 없었다. 이 사건이 지닌 상징성은 매우 컸는데, 사고가 났을 때 제대로 대처하지 못한 선장의 무능과 비겁함이 당시 가까스로 복구된 프랑스 왕정을 상징하는 듯했기 때문이다. 그런 만큼 1819년 이 그림이 파리 살롱에서 처음 전시되었을 때 정치적 논란이 벌어진 것은 당연한 일이었다.

제리코는 그림 속의 상황을 실감나게 묘사하기 위해 시체 공시소를 찾아 스케치를 하고 때로는 단두대에서 잘린 머리나 팔과 다리 등 신체의 일부분을 가져와 작업실에서 그리기도 했다. 그런 까닭에 우리는 그림에서 죽은 사람 특유의 피부 빛과 사후 경직된 근육 표현 따위를 생생히 더듬어 볼 수 있다. 제리코가 이 그림에 쏟은 지독한 공력은 생존자 두 사람의 조언을 받아 뗏목과 밀랍 인형을 만들고 허다하게 많은 사전 스케치를 제작한 데서 잘 드러난다.

왜 파리가 세계의 문화 수도냐고 묻거든

화사하고 경쾌한 18세기 프랑스 로코코 회화

신고전주의와 낭만주의의 시대로부터 한 세기를 거슬러 올라가면 귀족 취향이 주도하는 로코코의 시대를 만나게 된다. 루브르의 18세기 전시실들에서 우리는 그 우아하고 감각적인 미의 향연을 즐길 수 있다. 프랑스 로코코 회화의 문을 연 화가는 바토다. 그의 「키테라 섬의 순례」는 당시 유한 계층의 여유를 감미롭고 부드러운 필치로 화사하게 펼쳐 보이는 작품이다.

바토는 이 그림으로 1717년 아카데미 회원이 되었는데, 당시로서는 주제와 표현이 전례 없이 우미하고 감각적이어서 동료 아카데미 회원들이 그에게 '페트 갈랑트(fête galante, 우아한 축제 혹은 사랑의 연회)'의 화가라는 별명을 붙여 주었다. 신화 주제도 아니고 역사 주제도 아닌, 그렇다고 풍속화도 아닌 그의 그림을 기존 카테고리에 따라 분류할 수가 없자 새로운 카테고리를 만들며 이런 이름을 지어 붙인 것이다. 당연히 이후 제작된 바토의 그림에도 내내 '페트 갈랑트'란 수식어가 따라 붙었다.

키테라 섬은 미와 사랑의 여신 비너스를 섬기는 신전이 있다는 환상의 섬이다. 이 섬에 가면 누구나 충만한 사랑의 경험을 하게 된다고 하는데, 지금 그림 속의 선남선녀는 그 꿈같은 사랑의 밀회를 즐기고 이제 막 섬을 떠나려 하고 있다. 오른쪽의 조각은 비너스상이다. 그 조각 아래 무기들이 쌓여 있는 것은 전쟁, 혹은 무력조차도 자신의 발 앞에 무릎 꿇리는 위대한 비너스의 힘, 곧 사랑의 힘을 증언하는 것이다. 고대 로마의 시인 베르길리우스가 "사랑은 모든 것을 이긴다"고 언급한 이래 오랜 세월 이어 내려온 사랑의 힘에 대한 전통적 상징 같은 것이다. 그 옆의 연인들은 여전히 사랑의 밀어를 나누기에 여념이 없고, 다른 한 쌍을 보면 남자는 일어서려 하는데, 여자는 아직 미련이 많이 남았는지 남자의 부축에 가까스로 일어나려 한다. 왼편 하늘로 날아오르는 포동포동한 아기 천사들은 이들이 나눈 사랑의 순수함과 진솔함

바토, 「키테라 섬의 순례」, 1717년,
캔버스에 유채, 129×194cm

을 보증해 주는 존재로, 화면의 밝고 아름다운 표정을 더욱 증폭
시킨다. 이 행복한 남녀들을 보노라면 왠지 신윤복의 한가한 양
반들과 기생들이 떠오른다.

바토의 뒤를 이어 차세대 로코코의 간판스타가 된 이는 부세
다. 감미로운 부세의 작품 가운데서 가장 유명한 것을 꼽자면 「목
욕하는 디아나(다이아나)」일 것이다. 이 그림은 지난 2006년 서울
에서 열린 루브르 박물관 전에 출품되어 우리나라 관객들로부터 많은
사랑을 받았다.

그림에서 사냥의 여신 디아나는 화면 오른쪽의, 다리를 꼬고
앉은 여인이다. 로코코 시대가 사랑한 여인답게 체구는 작지만
몸의 균형이 완벽하게 잡혀 있고, 뽀얀 피부에 탄력 있는 살이 돋
보인다. 마침 밝은 빛이 떨어져 여인의 피부가 투명하게 빛나고
아름다운 바디 라인이 생생히 살아난다. 달걀처럼 동그란 얼굴
또한 전형적인 미인의 특징을 드러내 보이는데, 귀엽고 앳되어
보이는 표정이 그 아름다움에 생기를 더한다. 사냥의 여신이라기
보다 미의 여신이라고 하는 게 더 옳을 것 같다.

부세, 「목욕 후의 디아나」, 1742년,
캔버스에 유채, 56×73cm

부세는 신화 주제에 충실하기 위해 그림에 사냥개와 사냥감,
활과 화살을 그려 넣었다. 배경도 사냥하다 쉬어 갈 만한 숲 속
개울가다. 디아나의 머리에 초승달 액세서리가 장식되어 있는 것
은 그가 달의 여신임을 나타내기 위한 것이다.

디아나 곁에서는 님프가 발끝을 쳐다보며 그 아름다움에 감
탄하고 있다. 부세가 신화 속의 미인 프시케를 주제로 그림을 그
리려 할 때 그의 친구는 그에게 "라 퐁텐의 『프시케와 큐피드의
사랑』를 반복해서 읽게. 그리고 무엇보다 자네 부인을 잘 연구하

게"라고 말했다고 하는데, 이는 부셰의 아내 마리-잔이 둘도 없는 절세미인이었기 때문이다. 지극히 당연한 일이지만, 부셰는 이 그림의 모델로 자신의 아내를 동원했다. 마리-잔이 얼마나 아름다웠는지는 부셰가 세상을 떠났을 때 부고에 쓰인 다음과 같은 글귀에서 확인할 수 있다.

"알바니(17세기의 이탈리아 화가)처럼 부셰는 세속적 여성미의 이상을 지닌 여성을 반려로 얻는 행운을 누렸으며, 알바니처럼 그는 아내의 모습을 자신의 예술 속에 더할 나위 없이 행복하게 활용했다."

부셰가 로코코의 총아로 찬양을 받게 된 데는 이렇듯 미인이었던 그의 아내의 역할이 컸다 하지 않을 수 없다.

로코코 회화의 대미를 장식한 화가는 프라고나르(1732~1806)다. 프라고나르의 회화는 삶의 즐거움을 그 정점에서 잡은 스냅사진처럼 무척이나 밝고 경쾌하다. 특히 청춘 남녀의 연애 감정과 그와 관련된 생활 정경을 생생히 묘사해 인기를 끌었다. 그는 우리로 하여금 18세기의 낭만이 어떤 색채를 지녔는지 정겨운 시선으로 돌아보게 한다. 루브르가 소장한 그의 걸작 「빗장」은 청춘의 열정을 매우 유머러스하게 표현한 작품이다.

방안은 전체적으로 어둡다. 그러나 남녀가 서로 부둥켜안고 있는 쪽은 빛이 떨어져 밝다. 그로 인해 우리는 주인공 남녀의 표정과 행위를 생생히 볼 수 있다. 지금 남자는 왼팔로는 여인을 껴안은 채 오른팔로 문의 빗장을 걸어 잠그고 있다. 두 사람의 밀회는 지금 누구에게도 알려져서는 안 되는 것이다.

얼핏 보기에 여인은 남자가 빗장을 거는 것을 말리려는 것처럼 보인다. 또 자신을 껴안은 남자를 밀치려는 것처럼 보인다. 그러나 그녀의 몸은 그녀의 의식보다 먼저 남자에게 다가가 있

1. 프라고나르, 「빗장」, 1777년,
캔버스에 유채, 74×94cm
2. 프라고나르, 「목욕하는 여인들」,
1764~1770년, 캔버스에 유채,
64×80cm

다. 하나의 치레로서 거부하는 제스처를 취하는 것일 뿐, 그녀 역시 남자를 갈망하고 있는 것이다. 이제 저 어둠이 짙게 드리운 침대로 가면, 그들은 모든 형식과 도덕의 가면을 벗고 둘만의 향연을 즐길 것이다. 금단의 열매인 양 침대 옆 테이블에 놓인 과일은 선악과를 연상시키는 한편 두 사람이 '넘지 말아야 할 선을 넘을 것'임을 나타낸다. 성적인 측면에서는 빗장은 남성을 상징하고 누운 병과 바닥에 떨어진 꽃은 여성을 상징한다.

프라고나르는 잡화상 점원의 아들로 태어났다. 한 법률가 밑에서 수습 생활을 했는데, 프라고나르가 드로잉을 하는 것을 본 이 법률가는 그의 재능을 알아보고 그에게 화가가 될 것을 권했다. 그 덕에 당대 최고의 화가 가운데 한 사람인 부셰를 사사하게 된 프라고나르는 로코코 미술의 말미를 장식한 대가가 되었다.

물론 18세기의 프랑스 회화가 이처럼 다 화사하고 경쾌하기만 한 것은 아니다. 평범한 시민이나 서민을 소재로 그 일상을 소박하고 진중한 시선으로 묘사하거나 도덕적인 교훈을 바탕으로 사람살이의 다양한 측면을 묘사한 화가도 있었다. 장 바티스트 시메옹 샤르댕은 이 시기 시민들의 일상을 진솔한 붓으로 그려 은은한 감동을 준 화가다. 그의 대표작 「식사 전 감사의 기도」는 음식을 두고 펼쳐지는 따뜻한 훈육 장면을 표현한 그림이다.

그림에 등장하는 사람은 모두 세 사람, 어머니와 식탁에 둘러앉은 두 아이다. 식사를 차리는 어머니의 시선은 지금 막내를 향하고 있다. 그 눈빛을 보니 아이에게 경건히 기도할 준비를 하라고 말하는 것 같다. 어머니의 뜻을 눈치 챈 막내는 손을 모으고 기도할 준비를 한다. 아버지가 땀 흘려 일하고 어머니가 정성을 다해 마련한 음식. 비록 화려한 집은 아니지만 따뜻한 공간에서 이렇듯 매 끼니 거르지 않고 먹을 수 있다는 것은 무척 고마운 일이다. 더구나 적지 않은 사람들이 굶주리던 이 당시에는 말이다.

어머니는 아이에게 지금 마음 깊은 곳에서 우러나오는 감사

샤르댕, 「식사 전 감사의 기도」,
1740년, 캔버스에 유채,
46.5×38cm

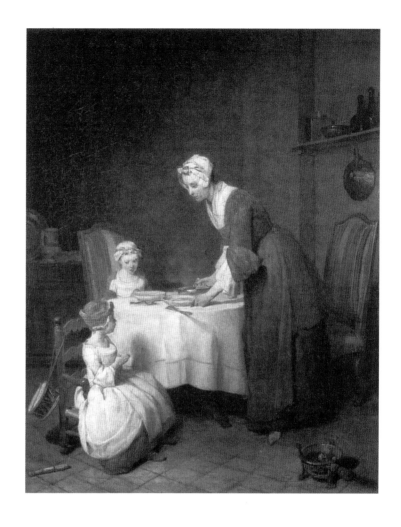

를 가르치고 있다. 북이 의자에 대롱대롱 달려 있고, 북채가 바닥
에 떨어져 있는 것으로 보아 아직 주위가 산만한 개구쟁이임에도
불구하고, 아이는 이 순간만큼은 어머니의 뜻을 좇아 경건히 기
도를 드린다. 깊은 신앙심과 엄격한 가정교육, 합리적인 생활 의
식을 지닌 이 가족은 낭비적이고 과시적인 귀족 지배 체제를 무
너뜨리고 다가올 시민사회의 주역이 될 바로 그 계층의 사람들이
다. 이 훈육 정경에서 우리는 그 힘의 씨앗을 본다.

루브르 박물관

사실 이 그림이 그려진 지 반세기가 지나 프랑스에서는 대혁명이 일어난다. 뒤이어 여러 차례 격변을 겪은 프랑스에서는 사회의 힘이 귀족으로부터 시민에게로 넘어간다. 이렇게 새로운 사회의 주역으로 떠오른 시민 계층은 무엇보다 교육을 중시했다. 특히 가정에서 이뤄지는 '밥상머리 교육'을 통해 아이들에게 기본적인 예의범절을 철저하게 가르쳤다.

화가 샤르댕은 1735년 첫 번째 부인과 사별했는데, 10년 뒤 재혼하기까지 홀로 두 아이를 돌보고 집안일을 살펴야 했다고 한다. 그는 그만큼 밥하고 빨래하는 일상의 소중한 가치를 피부로 느끼며 살았고, 아이들의 성장과 교육에 지대한 관심을 쏟았다. 이 그림에는 그 같은 개인적인 경험이 잘 녹아 있다고 하겠다.

「모나리자」, 미소 한 번 훔쳐보기 어려워

프랑스 미술의 영광을 밝게 드러내는 18~19세기 프랑스 미술을 보았으니 이제 이탈리아 미술로 눈을 돌려보자. 이탈리아 회화 가운데 가장 인기 있는 것이자 루브르의 모든 회화 가운데 가장 널리 알려진 것이 바로 레오나르도 다빈치의 「모나리자」다. 그러나 방탄유리에 갇힌 이 '회화 중의 회화'는 늘 너무 많은 관람객에 둘러 싸여 제 모습을 넉넉히 드러내지 않는다. 그 '신비의 미소'를 마음껏 훔쳐볼 수가 없는 것이다. 「모나리자」의 디테일을 자세히 보려면 방탄유리에 싸인 실물보다 오히려 해상도가 높은 사진을 보는 게 나을 것이다. 이제는 구글에 들어가면 90MB에 달하는 고해상도의 「모나리자」를 볼 수 있다. 붓 자국뿐 아니라 미세한 크랙까지 깨끗하게 다 살펴볼 수 있다.

「모나리자」를 응시해 보자. 그림의 주인공 또한 살아 있는 듯 우리를 바라본다. 그림임에도 불구하고 우리는 그녀와 실제로 교감하고 있다는 착각을 하게 된다. 그 생동감은 무엇보다 '신비의

레오나르도 다빈치, 「모나리자」,
1503~1506년, 나무에 유채,
77×53cm

미소'라고 하는 여인의 미소를 통해 가장 또렷이 드러난다. 이 미
소는 입술 주변과 눈 주위의 미묘하고 부드러운 음영이 자아내
는 것으로, 레오나르도 이전의 그 누구에게서도 찾아보기 어려운
독창적인 표현법이다. 이 음영은 피부 아래의 섬세한 근육 변화
를 매우 밀도 있게 전달해 주어 웃는 것인지 그렇지 않은 것인지,
어떤 속내로 웃는 것인지 단정할 수 없게 만드는, 그로 인해 살아
있는 사람이 설핏 미소 지을 때 나타나는 표정을 보는 것 같은,
그런 실재감을 전해 준다.

　바로 이 음영 표현법을 '스푸마토(sfumato)' 혹은 '레오나르
도의 연기(Leonardo's smoke)'라고 한다. 스푸마토는 이탈리아어
로 '연기와 같은'이라는 뜻의 형용사로, 미술 용어로는 형태의 윤
곽을 또렷이 살리지 않고 아련하고 어슴푸레하게 표현하는 기법
을 말한다. 대상의 윤곽선을 명료하게 살린 이전 선배들의 그림
과 달리, 레오나르도는 대상의 윤곽선을 없애고 마치 옅은 안개
가 긴 듯 피부 톤과 명암의 변화를 부드럽게 표현했다. 이 기법은

**레오나르도 다빈치, 「세례 요한」,
1513~1516년, 나무에 유채,
69×57cm**

그림의 젊은이는 세례 요한이다.
맑은 눈동자에 미소를 띤 얼굴로
우리를 바라본다. 그는 고난으로
지쳐 보이지도 않고 권위와 위엄에
속박되어 있지도 않다. 예언자로서의
사명을 지나치게 의식하는 모습도 볼
수 없고, 세속의 걱정과 근심에 절어
있지도 않다. 그는 정신적으로나
육체적으로 매우 건강한 청년으로
보인다.

청년은 지금 검지를 들어 하늘을
가리킨다. 청년의 머리 위 얼마
안 간 지점에서 그림이 끝나므로,
손가락이 가리키는 저 위에 뭐가
있는지 그림 밖의 우리로서는 알
수가 없다. 그러나 청년의 살갑고
밝은 표정으로 보아, 뭔가 아름답고
신비한 것일 거라는 확신을 갖게
한다. 그가 세례 요한이라는 사실을
아는 이상, 그의 손가락이 가리키는
곳은 분명 천국일 것이다. 그는 오늘
하늘나라의 임재에 대해 이야기하고
있는 것이다.

「모나리자」도 그렇지만,
레오나르도의 주인공들은 대부분
사람을 사로잡는 미소를 짓고 있다.
그 미소는 푸근하면서도 우아하다.
그렇게 미소 짓는 그들은 남성인지
여성인지 애매한 성적 특성을
보인다. 그런 그들로부터 우리는
성적 매력보다는 인간적인 매력을
더 짙게 느낀다. 그 매력이 워낙
호소력이 있어 마치 명상에 잠기듯
끝없이 그들의 얼굴을 바라보게
된다. 이것이 다른 화가와는 다른
레오나르도만의 힘이다. 그는 사람의
본질적인 아름다움을 바라보게
하는 데 있어 타의 추종을 불허하는
탁월한 능력을 지녔다.

모나리자의 신체 전체에 다 사용되었지만, 특별히 입술과 눈 주
위의 표현이 탁월해 예의 신비의 미소를 느끼게 하는 것이다.

「모나리자」의 모델이 된 여인은 부유한 비단 상인 프란체스
코 델 조콘도의 아내 조콘다로 전해진다. 「모나리자」는 '리자(엘
리자베타) 부인'이라는 뜻이다. 「모나리자」는 레오나르도가 피렌
체에 체류하던 1503년경 착수한 작품이다. 한동안 중단했다가 나
중에 손을 댄 것으로 보이는데, 죽기 직전인 1519년까지 손을 댔

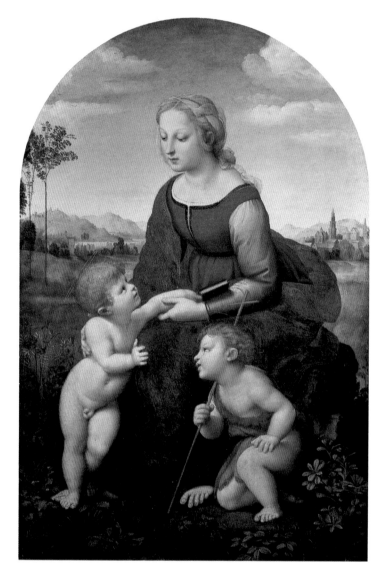

　성모 마리아가 어린 예수의 손을
잡고 등을 어루만지고 있다. 곁에
무릎을 꿇은 아이는 세례 요한이다.
뒤로 트인 전원 풍경이 평화롭고
한가롭다. 성모가 하늘의 옥좌가
아니라 초원에 앉은 것은 그녀의
겸손을 나타낸다. 순수와 평화,
겸손의 미덕이 어우러져 젊고
아리따운 성모를 더욱 고귀하게
느껴지게 한다.

다는 추정도 있다. 레오나르도가 이탈리아를 떠나 프랑스로 갈
때 이 그림을 함께 가져간 까닭에 결국 오늘날에는 프랑스 소유
의 문화재가 되었다. 지금은 매우 유명하지만 한동안 세인들에게

왜 파리가 세계의 문화 수도냐고 묻거든

잊혔던 이 그림은 19세기 중반 상징주의자들에 의해 높이 평가 받으면서 다시 유명세를 타기 시작했다. 여성적 신비주의에 대한 상징주의자들의 관심이 이 그림의 미묘한 아름다움을 새롭게 바라보게 한 것이다.

루브르에는 이 그림 외에 「성 안나와 성 모자」, 「암굴의 성모」, 「세례 요한」 등 레오나르도 다빈치의 다른 주요 걸작이 소장되어 있다.

레오나르도의 걸작들 외에 루브르가 자랑하는 이탈리아 명화들로는 프라 안젤리코의 「성모 대관식」, 라파엘로의 「아름다운 정원사 성모」, 조토의 「성흔을 받는 아시시의 성 프란체스코」 등이 있다.

흘러 다니는 인상을 재빨리 낚아챈 할스

유럽 최고의 미술관으로 꼽히는 곳답게 루브르는 미술 강국 프랑스와 이탈리아 외에 다른 나라의 걸작들도 다량으로 보유하고 있다. 미술사의 작은 거인 플랑드르와 네덜란드 회화 중에는 얀 반 에이크의 「롤랭의 성모」, 브뤼헐의 「거지들」, 반 다이크의 「영국 왕 찰스 1세의 초상」, 할스의 「집시 여인」, 렘브란트의 「밧세바」, 페르메이르의 「레이스 뜨는 여인」 등이 미술사의 명품들이고, 독일과 스위스의 명화로는 뒤러의 「자화상」과 홀바인의 「에라스무스의 초상」, 크라나흐의 「비너스가 있는 풍경」 등이 있다. 스페인의 명화 가운데는 거장 고야의 「델 카르피노 백작 부인」과 무리요의 「거지 소년」 등이 돋보이고, 레이놀즈의 「헤어 도련님」, 게인즈버러의 「앨스톤 부인」, 터너의 「멀리 강과 만이 보이는 풍경」 등은 영국을 대표하는 루브르의 보물들이다.

할스의 「집시 여인」은 무엇보다 쾌활하고 강인해 보이는 인물의 캐릭터가 눈길을 끈다. 그림의 주인공은 그다지 높은 신분

의 여성으로 보이지 않는다. 일설에 의하면 이 여인은 매춘부라
고 한다. 하지만 활기 넘치는 표정에 당당한 품새까지 결코 그늘
져 보이지 않는다. 사회적 신분이나 삶의 조건이 어떻든 사람은
누구나 존엄하고 개성이 있다. 할스가 주목한 것은 바로 그런 부
분이다. 그의 시선과 붓은 그렇게 17세기라는 시대적 한계를 초
월했다. 17세기 그림이 아니라 적어도 19세기 후반 혹은 그 이후
의 그림 같아 보인다.

 17세기의 네덜란드 사람들은 개신교도들이었다. 개신교도들
은 주변의 가톨릭 지역과는 다른 취향을 발달시켰다. 그들은 근
면하고 검소했으며 허례허식을 싫어했다. 매사에 합리적이었고
신분의 차이를 넘어 개인의 자유를 존중했다. 이로 인해 네덜란

렘브란트의 걸작 「밧세바」가 있는
전시실

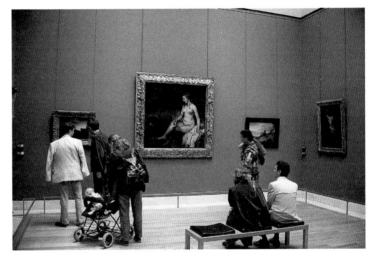

드에서는 세속적 장르의 대명사인 풍속화(장르 페인팅)와 풍경
화, 정물화가 크게 발달했다.

초상화도 가톨릭 지역의 그림과 많은 차이를 보였다. 가톨릭
권에서 초상화의 주인공은 여전히 귀족들이었다. 고상하고 우아
한 분위기가 강했다. 하지만 네덜란드에서는 일반 시민의 초상화
가 많이 그려졌다. 가톨릭권에서는 보기 어려운, 시민 단체나 결
사의 집단 초상화도 많이 그려졌고, 평범한 시민의 자연스러운
표정도 빈번히 그려졌다.

얀 페르메이르, 「레이스 뜨는 여인」, 1665년경, 나무에 덧댄 캔버스에 유채, 24×21cm

지나가는 일상의 한 순간이 얼마나 아름다운지를 잘 보여주는 화가가 페르메이르다. 그는 실내에서 일상적인 활동을 하는 여인들을 자주 그렸다. 레이스를 뜨거나 편지를 읽거나 우유를 따르는 그들은 그저 아무 생각 없이 자신의 일에 몰입한다. 그 평범한 한 순간이 페르메이르의 붓을 통해 나타나는 순간, 그것은 아름다운 추억의 이미지가 된다.

도대체 페르메이르에게는 어떤 마력이 있는 것일까? 그는 어떻게 평범한 찰나의 이미지를 영원한 기념비적 이미지로 만드는 걸까? 그것은 그의 세심한 관찰력에 있다. 그는 단순히 대상의 외피를 관찰하는 데만 뛰어난 게 아니라 인생을 깊이 통찰해 삶의 본질을 꿰뚫어 보는 데도 뛰어나다. 그렇지 않았다면 지극히 흔한 이런 일상의 표정으로부터 삶과 우주의 본질을 길어 올리지 못했을 것이다.

페르메이르는 원래 빛에 민감한 화가지만, 이 그림의 빛은 특히나 화사하다. 여인을 향해 쏟아지는 빛은 그녀의 영혼에까지 스며들 듯하다. 그녀 곁의 쿠션으로부터 하얀 실과 빨간 실이 흘러나오는데, 그 모습이 그녀의 영혼으로 스며들었던 빛이 마침내 작은 폭포로 흘러나오는 듯한 느낌을 준다.

이 그림은 현존하는 페르메이르의 그림 가운데 가장 작은 것이다. 도판으로 볼 때 그 울림이 워낙 크다 보니 실제 그림이 작다는 사실에 놀라는 경우가 많다. 하지만 작기에 더욱 강렬한 힘으로 보는 이의 시선을 끌어 잡아당긴다.

할스는 시민들의 생기와 개성을 특히 잘 포착해 냈다. 이에 대해 미술사가 곰브리치는 이렇게 평했다.

"할스는 모델의 특징적인 순간을 잡아내 이것을 캔버스에 영원히 고착시켰다. 오늘날의 우리는 이런 초상화가 당대 대중에게 얼마나 대담하고 인습 타파적인 것으로 다가왔는지 상상하기 힘들 것이다. 그렇게 할스는 흘러 다니는 인상을 재빨리 낚아챘다."

이런 표현을 가능하게 하기 위해 할스는 매우 빠르고 자유로

운 붓놀림을 구사했다. 그래서 이 그림에서 보듯 터치 하나하나의 자취를 다 추적해 볼 수 있을 정도다. 할스의 개성적이고 근대적인 필치는 훗날 인상파 화가들에게도 큰 영감을 주었다.

독일 화가 뒤러는 평생 많은 자화상을 그렸다. 미술사가 잰슨은 뒤러를 가리켜 "자기 자신의 이미지에 마음이 끌린 최초의 예술가"라고 평했다. 그 전에도 자화상을 그린 화가들이 없지 않았지만, 수도 적고 또 종교 주제의 그림에 부분적으로 그려 넣는 정도가 대부분이었다. 하지만 뒤러는 독립적인 자화상을 다수 남겼다. 자유롭고 자율적인 근대인으로서의 자의식과 내적 정서를 맘껏 분출한 것이다.

그림을 보자. 그림 속의 화가가 그림 밖을 바라본다. 그는 무엇을 보고 있는 걸까? 해답을 얻으려면 그의 손을 보면 된다. 그의 손에 들린 것은 엉겅퀴다. 당대의 독일인들에게 엉겅퀴는 정절의 맹세를 의미했다. 그렇다면 지금 그가 바라보는 대상은 그의 약혼녀인 아그네스 프라이일 것이다. 이 그림을 그린 이듬해 두 사람은 결혼했다. 스트라스부르를 여행하던 중 아버지가 약혼을 성사시켰다는 소식을 듣고는 약혼자를 위한 선물로 이 그림을 그렸다고 한다.

다른 이유 때문에 이 자화상을 그렸다는 설도 있다. 그 설 역시 엉겅퀴로부터 이유를 찾는다. 기독교의 도상학적 전통에서 보면 엉겅퀴는 예수 그리스도의 수난을 상징한다. 엉겅퀴는 예수가 쓴 가시면류관을 닮았다. 뒤러가 손에 엉겅퀴를 들고 있는 것은 예수의 수난에 대해 깊이 사유하고 있기 때문이라는 것이다.

이 해석은 뒤러가 화가로서 강한 소명감을 갖고 있었다는 사실과 연결된다. 뒤러는 자신의 직업적 사명이 단순한 장인을 넘어 거룩한 성직자의 사명에 가깝다고 생각했다. 그래서 7년 뒤에 그린 다른 자화상(뮌헨 알테 피나코테크)을 보면, 그의 모습이 거의 예수 그리스도처럼 보인다. 그런 그의 이미지로부터 예술가

알브레히트 뒤러, 「엉겅퀴를 든 자화상」, 1493, 캔버스에 양피지를 덧댄 위에 유채, 56.5×44.5cm

들이 장인 취급 받던 세상에서 독립적이고 자율적인 근대의 예술 가상이 움터 오는 모습을 엿볼 수 있다. 어느 해석이 사실이든 분 명 의미심장한 가치를 담은 자화상임에 틀림없다.

스페인 화가 무리요는 17세기 스페인 미술의 황금시대를 대 표하는 화가의 한 사람이다. 성모를 비롯해 종교 주제를 많이 그 렸는데, 꽃 파는 소녀나 거리의 개구쟁이들, 거지들도 적잖이 그

왜 파리가 세계의 문화 수도냐고 묻거든

바르톨로메 에스테반 무리요, 「거지
소년」, 1650년경, 캔버스에 유채,
134×100cm

렸다. 특히 남루한 개구쟁이들을 그린 그림은 아마도 그가 겪은 어린 시절의 외로움을 반영하는 주제가 아닐까 싶다. 아버지와 어머니가 일찍 돌아가신 탓에 어린 그는 친척집에서 객식구로 살아야 했다. 그런 이유 탓인지는 몰라도, 그는 아이들을 그릴 때 사랑과 동정을 담뿍 담아 그렸다. 「거지 소년」의 주인공도 마찬가지다.

남루한 옷을 입은 소년이 구석진 곳에서 이를 잡고 있다. 충분한 사랑과 보호를 받고 있지 못한 행색이다. 그러나 지금은 그게

문제가 아니다. 소년은 이를 잡는 데 모든 관심을 집중하고 있다. 불운한 환경도 환경이지만, 몸으로 느껴져 오는 당장의 고통이 더 괴로운 법이다. 아이의 표정에 인생의 고달픔이 그대로 배어 있다.

그러나 무리요는 소년에게 스포트라이트 같은 빛을 비춰 주고 있다. 소년은 지금 햇빛뿐 아니라 화가의 '측은지심'까지 받고 있다. 소년은 불우한 환경에 있지만, 그는 여전히 삶의 주인공이고, 신의 가호가 그를 결코 떠나지 않을 것이다. 이런 무리요의 따뜻한 시선으로부터 이웃 사랑을 중시한 프란체스코 수도회의 영향을 엿볼 수 있다. 무리요는 프란체스코 수도회를 위해 많은 일을 했다.

이 그림을 비롯한 소외 계층 주제의 풍속화(장르 페인팅)는 아마도 세비야에 머물던 플랑드르 상인들이 주로 주문했을 것이다. 이 같은 풍속화는 플랑드르에서 크게 발달했는데, 플랑드르의 그림들은 경우에 따라서는 '어글리 리얼리즘'이라 불릴 정도로 현실을 냉혹하게 표현하는 경향이 있었다. 하지만 무리요의 그림은 그에 비해 따뜻하고 상냥하다. 그는 날 때부터 그렇게 피가 따뜻한 사람이었다.

루브르에는 당연히 훌륭한 회화뿐 아니라 훌륭한 조각도 많다. 이 미술관에서 제일 인상적인 조각은 고대의 조각인 「사모트라케의 승리의 날개」와 「밀로의 비너스」일 것이다. 드농관 주 계단 2층 계단 마루 중앙에 있는 「사모트라케의 승리의 날개」, 곧 니케(나이키)상은 계단을 오르는 관객들에게 옛 승리의 영광을 강렬히 전해 준다.

기원전 190년경 제작된 것으로 추정되는 「사모트라케의 승리의 날개」는 작가가 누구인지 기록이 남아 있지 않다. 하지만 루브르 계단을 오르다 작품을 본 사람이면 누구나 이 조각이 얼마나 위대한 걸작인지 절로 느끼게 된다. 1863년 그리스의 사모트

「사모트라케의 승리의 날개」, 기원전
190년경, 대리석, 높이 328cm

라키(고대 그리스어로는 사모트라케) 섬에서 발견되어 1884년
루브르에 설치되었다. 천상의 존재와 대면하는 듯한 감동이 이
작품을 역사상 가장 뛰어난 조각의 하나로 꼽게 만든다.

　이 조각은 승리의 여신 니케를 형상화한 작품이다. 니케를
기리는 한편 전쟁에서의 승리를 기념하기 위해 만들어진 것으로
보인다. 전체적으로는 제단 등 복합적인 구성을 한 설치물의 일
부로 여겨진다. 머리와 두 팔이 떨어져 나갔으나 조형적인 아름
다움은 결코 손상을 입지 않았다. 없어진 오른팔은 손을 입에 대
어 소리치기 좋은 형상을 하고 있었을 것이다. 승리의 외침이 들
려오는 듯하다.

　전체적인 형태는 뱃머리에 살짝 내려앉은 모습이고, 바람을
맞아 휘날리는 옷자락이 우아하기 그지없다. 이 조각에서 압권은
커다란 날개가 뒤로 시원스레 쭉 뻗은 모습인데, V자로 꺾인 날

개와 휘날리는 옷자락이 거센 바닷바람, 곧 도전을 상기시킨다면 수직으로 우뚝 선 몸통은 어떤 어려움 속에서도 오로지 승리만을 추구하는 여신의 의지, 곧 응전을 드러내 보인다. 그래서 어느 순간 조각 자체가 활활 타오르는 횃불처럼 느껴진다.

바람으로 인해 배꼽이 드러날 정도로 몸에 착 달라붙은 옷은 자연스러운 맛과 함께 여체가 지닌 이상적인 아름다움을 선명히 보여준다. 이처럼 몸매를 드러내는 고대 조각의 옷 처리를 '젖은 천 효과(wet drapery)'라고 한다.

「밀로의 비너스」는 아마도 사람들에게 가장 널리 알려진, 또 가장 인기 있는 서양 고대 조각일 것이다. 명칭에 비너스가 들어가 있지만 정말로 비너스를 형상화한 것인지는 확실하지 않다. 1820년 멜로스 섬에서 출토되었을 때 분명한 근거는 없으나 비너스로 추정되어 그렇게 명명되었다. 이 조각이 비너스가 아니라면 아마도 멜로스 섬에서 특별히 숭배하던 바다의 여신 암피트리테일 가능성이 높다. 암피트리테는 바다의 신 포세이돈의 아내다.

처음 발견되었을 때는 거장 프락시텔레스의 원작으로 여겨졌다. 그러나 연구 결과 프락시텔렉스가 활동하던 기원전 4세기가 아니라 기원전 130~100년 사이에 제작된 것으로 판단되어 프락시텔렉스 원작설은 이제 자취를 감추었다. 사라진 대좌에는 안티오크의 알렉산드로스가 만든 것으로 추정할 수 있는 명문이 쓰여 있었다고 한다.

이 작품이 유명해지고 큰 인기를 얻게 된 데는 물론 조각의 아름다움이 큰 몫을 했지만, 다른 작품을 잃은 프랑스 당국의 상실감과 이에 따른 보상 심리도 한몫했다. 1815년 프랑스는 나폴레옹이 이탈리아에서 약탈해 온 「메디치 비너스」를 본국에 돌려주었다. 「메디치 비너스」는 프락시텔렉스의 「크니도스의 비너스」를 모태로 한 기원전 1세기경의 모각이다. 당시 현존하는 고대 조각 가운데 최상급 작품으로 평가받았다. (이 작품은 현재 피렌

체 우피치 미술관에 있다) 이 작품을 돌려보내야 했던 프랑스 당
국은 「밀로의 비너스」가 「메디치 비너스」보다 훨씬 뛰어난 걸작
이라고 선전하기 시작했다. 프랑스 예술가들도 이에 질세라 동
조하고 나서면서 「밀로의 비너스」는 점차 고대 최고의 비너스 상
으로 알려지게 되었다. 애국심 마케팅의 성공 사례라 하지 않을
수 없다.

　　토르소가 되어 버린 까닭에 원본의 팔이 정확히 어떤 자세를
취했는지 알 수 없다. 하지만 고대의 여러 증거로 볼 때 왼팔은
들고 있고 오른팔은 왼쪽 무릎 앞으로 뻗었을 것으로 추정된다.
오른손이 왼쪽 무릎에 닿아 옷이 더 내려오지 않게끔 했을 것이
고 왼손에는 사과를 들고 있었을 것이다. 그러면 비너스의 시선
은 그 사과에 가 닿게 된다. 지금의 토르소 상태도 훌륭하지만 원
래의 상태 또한 그에 못지않게 훌륭했음을 짐작할 수 있다. 이 작
품은 주지하듯 균형미라는 게 어떤 건가의 교과서적인 표본이다.

파리의 가장 오래된 다리는 '새 다리'

"파리의 다리 중 어떤 게 제일 어울리지 않는 이름을 갖고 있는지 아세요? 바로 저 다리, 유명한 퐁뇌프입니다. 퐁뇌프란 '새 다리'란 뜻이거든요. 그런데 사실 퐁뇌프는 1578년에 지어진, 현존하는 파리의 가장 오래된 다리입니다…."

'세계에서 가장 아름다운 유람선 여행'이라고 서슴없이 자랑하는 유람선 가이드의 낭랑한 목소리를 따라 유유히 센 강 위를 흘러가니 몸도 마음도 가뿐하다. 4개 국어로 설명하는 가이드의 목소리가 리드미컬한 음악 소리 같다. 우리가 방문했던 오르세, 루브르도 보이고 노트르담 대성당, 쇼팽이 살던 집 등 명소들이 나타난다. 파리는 확실히 도시 자체가 풍성한 문화의 보고다. 문화란 삶의 양식(樣式)이자 정신의 침전물인데, 파리는 구석구석

에 그 침전물을 잔뜩 쌓아 놓고 있다. 파리의 어떤 사물도 그 침전물을 반영하지 않는 게 없는 것 같다.

진정 역사 도시란 말이 실감나는 오래된 거리와 건축물들, 그 둥지 속에서 누대에 걸쳐 간단없이 쌓아 온 삶의 경륜과 지혜, 거기에 얽혀 유전되어 온 수많은 사연들, 그 뉘앙스들, 분위기들, 그것들은 사회 구성원들의 삶을 구체적으로 규정하는 인생의 지도이고 어떠한 사회적 일탈 행위도 결국은 그 안에서 녹여 내 버리는 위대한 정신의 울타리 같은 것이다. 그리고 그 아름다운 상징들이다.

우리의 도시는 어떤가. 우리의 도시에서 우리는 시멘트 덩어리만 본다 해도 과언이 아니다. 아니면 '여기는 ○○가 살던 집터'란 쓸쓸한 푯말이나 본다. 도대체 서울이 역사 도시이고 우리 민족이 문화민족이라는 걸 이런 도시에서 어떻게 제대로 확인할 수 있을까? 남은 건 대부분 '있었다'는 기록뿐이다. 1922년 일제의 문화 말살 정책으로 광화문의 존립이 위태로워지자 일본인 미술사학자 야나기 무네요시마저 "광화문이여, 광화문이여! 너의 목숨이 이제 경각에 달려 있다"며 비통해 했다. 그 한이 어린 광화문을 복원할 때 박정희 전 대통령은 이를 시멘트로 하도록 했다. '문화 민족'으로서 세계 어디에도 명함을 못 내밀게 만든 사례가 아닐 수 없다. 지금도 경제 논리에 갇힌 우리의 문화 의식은 언제쯤 이들과 겨룰 정도가 될까?

루브르의 조각 전시실에서 낯익은 얼굴들, 그러니까 「아그리파」, 「아리아드네」, 「세네카」, 「카라칼라」, 「카이사르」, 「아마존」 등 우리네 미술대학 입시 학원을 점령하고 있던 석고상들을 실물로 대했을 때도 큰 자괴감이 일었다. 지금도 눈을 감고 그대로 그릴 수 있을 것만 같은 그 석고상들. 옛날 얼마나 붕어빵 찍듯 그것들을 기계적으로 반복해 그렸던가를 생각하면 왜 그래야만 했는지 이제는 도무지 이해가 되지 않는다. 도대체 내 것은 어디 두

1. 이집트 부조 벽화실에서, 아내와
방개(1994년)
2. 다시 찾은 이집트 부조
벽화실에서, 훌쩍 자란
방개(2000년)
3. 대학생이 되어 이집트 부조
벽화실을 다시 찾은 방개(2015년)
4. 작품을 감상하고 사진을
촬영하느라 여념이 없는 가족들

고 남의 것만 그렇게 죽도록 베껴야 했을까?

　빵을 꺼낸다. 그래, 나그네는 생각도 한 자리에 오래 머물면 안 된다. 너무 무거운 생각은 하지 말자. 더구나 지금은 살가운 바람마저 맞으며 유유히 물 위를 흐르고 있지 않은가. 유람선을 가득 메운 행복한 표정들 속에서 베어 문 빵 조각을 천천히 씹는다.

피카소 미술관

천재, 피레네 산맥을 넘다

"예술이 뭐냐고? 그건 돈일세."

피카소(1881~1973)가 한 지인으로부터 예술의 정의에 대해 질문을 받았을 때 그는 생각할 필요조차 없다는 듯 이렇게 간단히 대답했다. '예술=돈'이란 등식 안에는 물론 다양한 의미가 함축되어 있겠으나 크게 보아 그는 두 가지 시각에서 그와 같은 답을 했던 것으로 보인다.

"예술이 뭐냐고? 돈일세"

첫째는 고도 자본주의 사회에서 이제 예술은 그 수용과 소통이 철저히 돈에 의해 지배되고 그 가치 또한 돈에 의해 평가된다는 것이다. '예술 가치의 금본위제'가 확고히 정착되어 어떤 경우도 이에서 벗어날 수 없게 되어 버렸다는 다소 냉소적인 시각이다. 모든 사회 메커니즘이 돈을 중심으로 돌아가는데 예술과 예술을 둘러싼 메커니즘이라고 해서 예외일 수 있겠느냐, 예술을 너무 순수하고 진지한 대상으로 우러러볼 필요만은 없다는 뜻이 그 말에는 담겨 있다.

둘째는 그렇게 돈에 의해 예술 가치가 평가되는 세상

피카소 미술관 입구

에서 예술가도 너무 신경질적으로 예술의 순수성만을 고
집할 것이 아니라 능동적으로 그 가치 척도를 수용하고
예술적 성취와 세속적 성공을 동시에 추구할 필요가 있다
는 시각이다. 어차피 인간 세상에서 신화든 명성이든 사
회의 필요와 요구에 따라 만들어지는 것, 그 강력한 매개
물인 돈을 도외시하고서는 본질적으로 예술적 성취에도
상당한 장애가 있을 수밖에 없다는 것이다.

　　바로 이 일화를 힌트로 하고, 그렇다면 이 20세기 최
고 인기 화가의 작품을 가장 많이 '소장했던' 사람은 누구
일까? 그 사람은 바로 피카소 자신이었다. 그는 자기 예술
의 재화로서의 가치를 누구보다 잘 알고 있었으므로 이를
함부로 팔지 않고 의도적으로 상당량 수장해 두었다. 물

17세기 중엽 바로크 양식으로 지어진
피카소 미술관 건물

지하의 조각 전시 공간

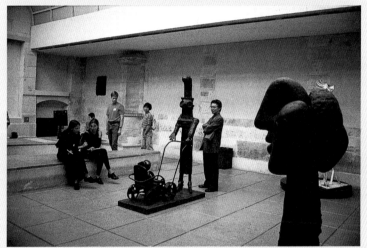

론 이 '행동하는 욕심'이 팔기를 간청하는 구매자들의 호소를 면전에서 야멸치게 거절하면서까지 이렇게 많은 작품을 비축해 둔 데는 단순히 '재테크'에 대한 고려뿐만 아니라 젊은 날 연인과의 추억이 얽혀 있다든지, 스스로 걸작이라고 생각해서, 또는 부적처럼 가까이 두고 싶어서

피카소 미술관

등의 이유로 따로 애장해 온 탓도 있었다.

1973년 그가 사망했을 때 이 컬렉션이 그대로 미술관이 된다면 그것은 세계 최고의 개인 미술관 중 하나가 될 것이라는 예상은 누구나 할 수 있는 것이었다. 마침 1968년 프랑스 정부는 유산 상속자가 상속세를 돈이 아닌 미술 작품으로 대납해도 된다는 법을 만들어 놓았고 피카소의 상속자들은 그 엄청난 상속세를 당장 현금으로 낸다는 것이 불가능하다는 사실을 잘 알고 있었다. 결국 정부는 국립미술관의 한 큐레이터를 파견해 6년간의 분류 · 정리 · 선택 작업을 거쳐 2백3점의 회화, 1백58점의 조각, 29점의 부조 회화, 88점의 도자기, 1천5백 점의 드로잉, 1천6백여 점의 판화를 국고에 귀속시켰다. 이로써 오늘날의 피카소 미술관이 탄생하게 된 것이다. 이후 수집된 작품을 포함해 이 미술관이 소장한 작품 수는 모두 5천 점이 넘는다.

퐁피두 센터에서 걸어서 20분쯤 걸리는 피카소 미술관. 이 미술관이 자리한 마레 지구는 파리에서도 손꼽히는 역사 보존 지구다. 프랑스 정부가 피카소 미술관의 둥지로 선택한 건물도 1659년 피에르 오베르라고 하는 한 소금세 징수인에 의해 세워진 고옥이다. 현대식으로 보수된 이 건물에 피카소의 초기 고전적 스타일의 작품에서부터 입체파, 초현실주의, 전쟁 주제, 뮤즈 주제, 말년의 작품, 조각 등에 이르기까지 피카소의 예술 세계 전체를 아우르는 작품들이 망라되어 있다.

"나의 청색시대는 카사헤마스의 죽음과 함께 왔다"

"나는 12살 때 이미 라파엘로처럼 그렸다"고 호언했

천재, 피레네 산맥을 넘다

지하로 내려가는 계단에 있는
「한국에서의 학살」

전시실 내부 광경

던 피카소. 그의 어릴 적 재능을 보여주는 「맨발의 소녀」
에서는 14살짜리 소년이 그렸다고 하기에는 너무도 짙
게 배인 소녀의 우수가 인상적이다. 「카사헤마스의 죽음」
은 1901년 애정 문제로 자살한 그의 동료 화가 카사헤마
스의 주검을 그린 그림이다. 피카소의 첫 파리 여행에 동
행했고 피카소가 그의 작업실을 썼던 관계로 피카소는 친
구의 영혼을 위로하기 위해서라도 이 그림을 그리지 않을
수 없었을 것이다. 피카소는 "나의 청색시대는 카사헤마

스의 죽음과 함께 왔다"고 당시의 심적 충격을 토로한 바 있다. 「소파에 앉은 올가의 초상」은 1917년 로마에서 만나 이듬해 결혼한 그의 첫 부인 올가 코클로바를 그린 작품이다. 러시아 발레단 단원이었던 올가의 아름다움이 그의 붓끝을 사로잡아서일까, 그전까지 브라크와 함께 열심히 추구하던 입체파의 형식을 버리고 앵그르의 영향까지 보이는 고전적 기법으로 돌아가 있다.

새로운 해석으로 전통 계승

이 미술관이 자랑하는 작품 가운데는 이런 개인사와 연결된 것 외에 「한국에서의 학살」 같이 피카소의 정치의식 내지는 현실 인식을 드러내 보이는 작품도 있다. 「한국에서의 학살」은 널리 알려진 대로 그가 한국전 당시 미군의 양민 학살을 공개적으로 비판하기 위해 제작한 작품이다. 1944년 공산당에 가입한 그가 「게르니카」에 이어 파시즘과 제국주의를 비판하는 작품을 제작한 것은 자연스러운 예술적 전개였다. 이 작품의 모티브를 거슬러 올라가 보면 이는 고야의 「1808년 5월 3일, 마드리드」와 마네의 「막시밀리안 황제의 처형」으로 이어진다. 비극적인 처형 장면을 그린 선배들의 그림에 20세기 기계문명의 잔혹함을 더해 그 비인간성을 한층 고조시켜 놓았다. 피카소다운 표현이 아닐 수 없다.

퐁피두 센터

미술관 개념 뛰어넘은 '복합 문화 공간'

'인 시추(in situ, 주어진 공간과 상황에 맞춰 현장에 서 직접 작품을 제작하는 것)' 작가인 다니엘 뷔랑은 "미 술관만이 미술 작품을 볼 수 있는 유일한 장소인가?"라고 질문한 적이 있다. 그의 질문처럼 회화와 조각 중심의 미 술 흐름이 설치미술, 비디오 아트, 테크놀로지 아트, 대지 미술 등 새로운 가지를 치며 급격히 다변화하는 요즘, 미 술 작품은 이제 미술관을 떠나 어디서나 볼 수 있는 예술 이 되어 가고 있다. 이에 따라 가뜩이나 '예술 작품의 공동 묘지'로 불리던 미술관의 존재는 점점 구태의연하고 시대 에 뒤떨어진 역사의 짐처럼 여겨지는 경향이 없지 않다.

지난 1977년에 문을 연 퐁피두 센터는 바로 이 같은 흐름에 대한 역류로, 미술관이 복합 문화 공간으로 진화 한 모범적인 사례라 하겠다.

나는 파리 시가 미술관도 되고 다른 창조적인 공간도 되 는, 그러니까 미술이 음악, 영화, 도서, 시청각 연구 등과 함 께 어우러진, 그런 문화 센터를 갖기를 열정적으로 원한다.
— 조르주 퐁피두

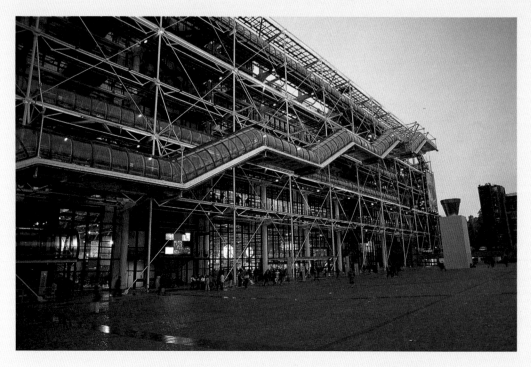

퐁피두 전 대통령의 의지의 산물

조르주 퐁피두 전 대통령의 이 같은 선진적인 문화
정책에 따라 세워진 퐁피두 센터. 이 센터는 그래서 한 시
설 안에 파리 국립 근대 미술관뿐 아니라 영상 전시 공간,
공공 정보 도서관, 음악 · 음향 연구소, 산업 창조 센터 등
다양한 문화 기관이 어우러져 상호 침투 · 소통의 가능성
을 열어 놓고 있다. 미술관의 기능을 중심으로 여러 시설
이 유기적이고 복합적인 관계를 맺어 문화 수용과 소통의
시너지 효과를 노린 것이다.

4 · 5층이 국립 근대 미술관

물론 에펠탑이 처음 세워졌을 때와 마찬가지로 보수적인 파리 시민들 가운데는 퐁피두 센터에 대해 불만을 느끼는 사람이 없지 않았다. 복합 문화 공간에 대한 낯선 개념도 그렇지만 무엇보다도 건물 안에 있어야 할 배관 파이프 등 덕트와 철골 구조 따위가 밖으로 나와 마치 거대한 공장처럼 지어진 건물(렌초 피아노와 리처드 로저스 설계)이 주변 경관을 크게 해친다고 느꼈기 때문이었다. 하지만 이제 '천덕꾸러기' 에펠탑이 파리의 중요한 상징이 되어 있는 것처럼 '기능의 미적 전환'과 '미의 기능적 전환'을 성공적으로 이룬 이 문화 공간도 파리의 새 상징으로 부상해 매년 5백만 명이 넘는 방문객을 맞고 있다.

기둥 안으로 물(부동수)을 강제 순환시켜 기초를 더욱 견고하게 하고 방화 기능을 높이는 한편, 나아가 어떤 극한의 재난에도 사람들이 모두 대피할 때까지 최소 2시간을 버티도록 되어 있는 이 건물의 4층과 5층에 파리 국립 근대 미술관 상설 전시실이 둥지를 틀고 있다. 미술관 자료실은 3층에 있다. 퐁피두 센터는 근대 미술관 전시 공간 외에 1층과 6층에 기획전을 주로 하는 갤러리 전시 공간을 따로 갖고 있다. 미술관 상설 전시 공간 면적이 4천2백여 평, 기획 전시 공간 면적이 1천8백여 평에 이른다.

3만 9백여 점의 국립 근대 미술관 소장품 중 모두 1천4백여 점이 전시되고 있는데, 60년대 이후 작품은 4층에, 그 이전 작품(1905~1965)은 5층에 각각 분산되어 있다. 5층의 전시가 반영구적인 '역사적 컬렉션'이라면 4층의 전시는 꾸준히 새로 보완되곤 한다. 전자의 작품이 어느 정도 역사적 평가를 거친 것인 데 비해 후자에 속한 작품은 지금도 계속 평가의 대상이 되고 있는 탓이다. 당연히, 야

풍피두 센터 1층 중앙 홀

풍피두 센터 바로 곁에 있는
움직이는 분수

미술관 개념 뛰어넘은 '복합 문화 공간'

몬드리안, 「뉴욕」, 1942년,
캔버스에 유채, 119.3×142.2cm
　흰 바탕에 빨강, 노랑, 파랑의
수직선과 수평선만으로 만든
작품이다. 매우 단순한 구성과
색채를 보여주고 있지만 뉴욕이라는
도시가 갖고 있는 활기와 분주함,
복잡함을 잘 보여주고 있다.

수파 · 입체파 · 초현실주의 · 러시아 아방가르드 · 추상 미술 등의 흐름과 피카소, 마티스, 레제, 보나르, 칸딘스키, 뒤샹 등의 성취가 5층에 군림하고 있고, 아르테포베라, 쉬포르 쉬파스, 개념 미술, 미니멀아트, 플럭서스 등의 흐름과 리히터, 폴케, 백남준, 노먼, 저드, 보이스 등의 예술 세계가 4층을 차지하고 있다.

　이 미술관이 소장한 널리 알려진 걸작들로는 키르히너의 「화장 — 거울 앞의 여인」, 보나르의 「미모사가 보이는 스튜디오」, 피카비아의 「우드니」, 콜더의 「조지핀 베이커」, 달리의 「부분적 환각」, 뒤샹의 「병 캐리어」와 「자전거 바퀴」, 뒤피의 「깃발로 덮인 거리」, 오토 딕스의 「브뤼

셀 유리방의 기억」, 칸딘스키의 「즉흥곡 3」, 마그리트의
「이중 비밀」, 마티스의 「루마니아 블라우스」와 「왕의 비
탄」, 몬드리안의 「뉴욕」, 피카소의 「비둘기와 함께 있는
여인」, 잭슨 폴록의 「심연」 등이 있다.

20세기 미술사를 한눈에

이 작품들 가운데 독일 표현주의의 기수 키르히너
의 「화장 ― 거울 앞의 여인」은 비좁은 공간에서 웅크리
고 앉아 화장을 하는 여인을 그린 단순한 인상의 그림이
다. 배경과 화장대의 푸른색이 화장하는 여인의 상큼한
기분을 대변하는 듯하고 바닥의 꽃무늬 카펫이 여인의 들
뜬 마음을 나타내는 듯하다. 속옷만 입어 넓게 드러난 여
인의 피부는 황토색이다. 대지의 건강한 생명력을 상기
시킨다. 키르히너는 자연 속에서 건강한 생명력을 드러
내 보이는 선남선녀의 누드와, 신경질적인 분위기와 긴장
감으로 둘러싸인 도시의 표정을 주된 소재로 그렸다. 서
로 매우 대립적인 주제가 아닐 수 없다. 그 가운데서 길쭉
하면서도 뾰족한 느낌을 주는 도시의 군상들은 그가 얼마
나 현대사회를 비판적인 시선으로 바라봤는지를 잘 보여
주는 이미지이다. 그런 비판적인 시선과 자연의 생명력에
대한 선호가 이 그림에서는 묘하게 절충돼 있다. 뾰족구
두를 신고 화장을 하는 도시의 여성, 그리고 그녀가 건강
하게 드러내 놓은 맨살. 그 긴장감과 생명력의 묘한 절충
에서 키르히너의 그림이 지닌 독특한 매력이 느껴진다.

보나르의 「미모사가 보이는 스튜디오」는 강렬한 노
란색이 매우 인상적인 작품이다. 작업실 창으로 내려다보
이는 마을 풍경은 매우 평화로워 보인다. 그런데 원경이

어두운 공기로 덮여 있어 왠지 무겁고 불안한 느낌을 준다. 반면 중경의 미모사와 근경의 실내가 밝고 따뜻하게 표현되어 있어 원경의 그런 음기가 싹 가시는 느낌이다. 사실 미모사는 창 가까이에 있어 먼 풍경을 가리므로 그림이 답답해 보여야 할 텐데 오히려 그림에 숨통을 틔워 주고 생기를 더해 준다. 색의 마술사 보나르가 풍경에 마법을 걸면 이렇게 자연은 전혀 새로운 느낌과 면모로 우리에게 다가온다. 그의 뛰어난 색채 구사를 보다 진하게 맛보려면, 이런 그림은 굳이 구상 회화란 사실을 의식하고 볼 게 아니라 하나의 멋진 색채 추상으로 간주하고 그 색의 광휘에만 빠져 보는 것도 좋은 감상법이다. 이 작품은 2차 대전으로 인해 제작이 중단됐다가 전쟁이 끝나면서 완성된 보나르의 마지막 대형 풍경화다.

키르히너, 「화장 — 거울 앞의 여인」,
1912~1913년, 캔버스에 유채,
100.5×75.5cm

미술관 개념 뛰어넘은 '복합 문화 공간'

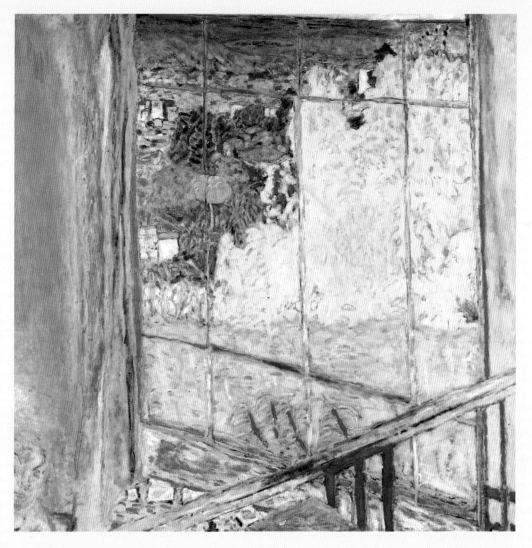

보나르, 「미모사가 보이는
스튜디오」, 1939~1946년,
캔버스에 유채, 127.5×127.5cm

암스테르담

암스테르담 국립박물관
반 고흐 미술관
렘브란트 미술관

암스테르담 국립박물관

시민 정신 위에 꽃핀 북구 미술의 황금시대

네덜란드와 관련된 미술 에피소드 하나.

2차 대전 직후 나치 탈취 미술품 회수를 위해 설립된 연합국의 한 단체가 히틀러의 베르히테스가덴 별장에서 17세기 네덜란드 대가 페르메이르의 「그리스도와 죄 있는 여인」이란 유화를 매매 문서와 함께 찾아냈다. 네덜란드 경찰은 이 작품이 어떻게 그곳까지 흘러들어 가게 되었는지 수사를 벌이다가 판 메헤렌이라는 중간 판매상을 붙잡았다. 그는 판매상이면서 무명의 화가이기도 했다. 국보급의 유출, 그것도 나치 독일로의 유출에 신경을 곤두세운 경찰의 날카로운 심문이 이어지는 동안 이 무명의 화가는 자신이 그 작품을 '구입하고 판매한 경로'를 진땀 흘려 설명했다. 그러나 경찰의 입장에서는 아무리 이야기를 들어봐도 요령부득이었고 전말이 잘 납득이 되지 않았다. 심문은 끝날 줄 몰랐다. 그러자 판 메헤렌은 마침내 포기한 듯 말했다.

"그 그림은 실은 내가 위조한 위작이다. 그 그림뿐 아니라 보이만스 미술관의 「엠마오의 저녁 식사」 등 페르메이르 것으로 알려진 여러 개의 작품들 또한 모두 나의 위작이다."

이 내용이 다음날 네덜란드 각 신문의 1면을 장식했다. 소식을 접한 몇몇 전문가들이 즉각 반격에 나섰다. "판 메헤렌이 국보급 문화재를 파는 등 나치에게 협력한 죄를 모면하려고 얼토당

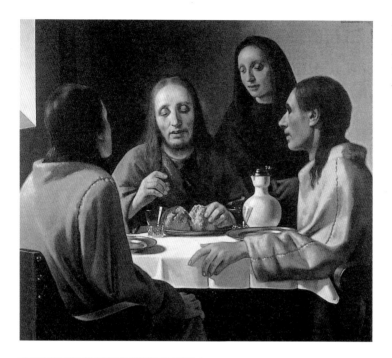

판 메헤렌이 페르메이르의
작품으로 위조한 「엠마오의 저녁
식사」(1937년, 캔버스에 유채,
117x129cm, 로테르담 보이만스 반
뵈닝겐 미술관)

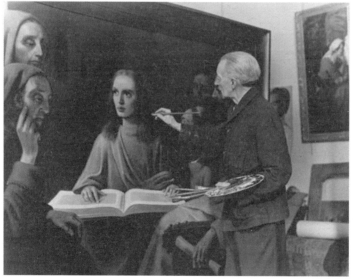

자신의 위작 능력을 증명하기 위해
공개적으로 「박사들 가운데 계시는
그리스도」를 제작 중인 판 메헤렌

시민 정신 위에 꽃핀 북구 미술의 황금시대

토 않는 변명을 늘어놓고 있다"는 것이었다. 「엠마오의 저녁 식사」에 대해 우선 과학적 검사가 시작됐다. 그림의 표면이 알코올 등 용제에 녹지 않았고, 안료 자체의 화학적 성분도 17세기 네덜란드 회화의 그것과 일치했으며, X선 검사에서도 특별한 이상이 나타나지 않았다. 과학적 검사로는 도저히 위작의 근거를 발견해 낼 수 없었다.

사정이 이렇게 되자 판 메헤렌은 자신의 주장을 증명하기 위해 그 스스로 위작을 제작해 보이겠다고 나섰다. 전문가들의 '도전'에 대응해 그가 새로운 위작 「박사들 가운데 계시는 그리스도」를 제작하는 동안 공식 입회인이 항상 자리를 지켰고 안료와 화학약품도 그가 주문하는 대로 제작해 공급했다. 2개월여의 작업 끝에 나온 결과는 완전한 그의 판정승이었다. 아무도 그의 천재적인 위작 능력에 이의를 제기할 수 없었다. 재판에서 그에게 걸렸던 나치 부역 혐의가 기각되고 위작 혐의가 새로 인정되어 그는 징역 1년형을 선고받는 것으로 재판이 마무리되었다. 그러나 건강 상태가 좋지 않았던 그는 선고 두 달 뒤 병으로 사망했다.

이 세기의 위작 사건이 발생한 곳이 네덜란드라는 사실은, 이 나라가 서구 미술사에서 차지하는 위상과 관련해 많은 것을 시사해 준다.

무엇보다 주목되는 것은, 네덜란드가 높은 수준의 '미술 강국'임을 이 사건이 극단적인 형태로 보여줬다는 점이다. 역사적인 대가의 솜씨를 능숙하게 구사할 만한 탁월한 위작자가 나오려면 일단 화단의 저변이 꽤 두터워야 하리라는 것은 상식이다. 또 그만큼 미술품 거래가 활발했기에 고가의 위작이 교묘한 수법으로 미술관에까지 팔려 나가거나 심지어 적에게 수집될 수 있었을 것이다.

풍차와 튤립만 떠올리는 일반의 관념으로서는 좀 낯설지 몰라도, 서양 미술사 속의 네덜란드는 플랑드르(지금의 벨기에와

네덜란드 남부, 프랑스 동북부 일대의 지역)와 더불어 '작은 거인'의 모습 바로 그것이다. 주변 강국들의 입김에 시달리며 복잡한 역사를 전개해 왔지만, 미술 분야에 있어서만큼은 프랑스나 이탈리아 같은 미술 대국들과 어깨를 나란히 할 만한 성과와 업적을 남긴 나라가 네덜란드다.

유화 표현의 새 물꼬를 튼 반 에이크 형제, '빛의 마술사' 렘브란트, 풍속 인물화의 대가 프란스 할스, 실내 정경의 대가 페르메이르, 서정적 풍경화의 명인 라위스달, 그리고 '지상에 버려진 천사' 반 고흐와 현대 추상회화의 개척자 몬드리안에 이르기까지 네덜란드의 천재들이 미술사에 수놓은 발자취는 화려하다 못해 눈부시기까지 하다.

이 가운데 렘브란트를 중심으로 극성기를 이뤘던 17세기 네덜란드 미술은, 당시 이 '무역과 조선의 나라'가 스리랑카, 남아프리카, 자바, 수마트라 등을 식민지로 삼는 등 왕성한 국력을 자랑하던 때를 배경으로 하고 있어, '문화=국력'의 등식을 새삼 상기시킨다. 17세기는 또 네덜란드가 스페인으로부터 독립을 쟁취해 이를 확고히 한 시기이기도 하고(80년 전쟁, 1568~1648), 신교권 공화국으로서 시민사회의 힘이 왕성히 자라나 그 시민적 가치가 미술 속에 진하게 물든 시기이기도 하다. 그런 까닭에 당시 네덜란드 미술의 자주적인 시대정신으로부터는 독특한 풍미가 우러나온다. 그 풍미를 가장 진한 향으로 맛볼 수 있는 곳이 바로 암스테르담 국립박물관이다.

역 광장 주위엔 몽롱한 눈동자들

암스테르담 중앙역에 도착하니 하늘이 찌푸린 게 곧 비가 올 낌새다. 역을 나서면서 이번엔 내 미간이 다소 찌푸려진다. 행색이 지저분하고 눈동자가 몽롱하게 풀린 젊은이들이 여기저기 삼

삼오오 모여 있는 까닭이다. 만에 하나 가방을 털리면 안 된다는 생각에 바짝 긴장의 끈을 잡아당긴다. 여행 떠날 때 어리석게도 경비의 절반 이상을 현금으로 가져온 나는, 도난을 방지하기 위해 돈이 든 작은 허리 전대를 몸에 두른 뒤 바지를 입고 그것을 위장하기 위해 허리 전대를 하나 더 차 만반의 준비를 해 왔다. 그렇게 준비를 했다 하더라도 매사에 조심하는 게 최선의 '재난 방지책'임은 두말할 나위가 없다.

역 앞 광장에 서서 두리번거리며 인포메이션을 찾자니 불현 듯 암스테르담이 마약을 허용하는(법적으로는 마리화나에 한해) 도시란 이야기가 떠올랐다. 눈동자가 몽롱한 젊은이들이 이와 관련이 있을 듯싶은데, 그들의 그 '맛이 간' 표정으로 보아 어쩌면 마리화나 이상의 것을 하고 있을지도 모를 일이었다. '빨리 역 광장을 떠나고 볼 일이다!', 그런 생각을 하고 있는데 웬 산적 같은 덩치가 성큼성큼 나에게 다가온다.

"숙소 찾지? 내가 좋은 데 소개해 줄게."

"글쎄, 난 식구들을 데려와서 아무래도 인포메이션에서 이것저것 따져 보고 골라야 할 것 같은데…."

"그럼 더욱 좋다. 내가 소개하는 방에는 취사 시설도 딸려 있고 집 근처에 세탁소도 있어. 값은 무척 싸고. 거리도 가까워 걸어갈 수 있지. 따라와, 가방 끄는 것 내가 도와줄게."

채 승낙도 하기 전에 그 '산적'은 바퀴 달린 커다란 여행 가방의 한쪽 손잡이를 덥석 잡는다. 관상을 보니 해코지할 것 같지는 않아 일단 따라가 보기로 맘먹었다. '싸고 좋다면야' 하는 생각에. 약간 떨어져 있던 아내와 애들에게도 따라오라고 손짓을 했다.

"어휴, 이 가방 왜 이렇게 무거워? 못 되도 5백 킬로그램은 되겠다."

가방에 여행 짐뿐 아니라 그동안 미술관에서 산 도록 등 무거운 책이 잔뜩 들었으니 이 덩치가 과장법을 쓸 만도 했다. 걷자

고 한 게 누군데?

"너 암스테르담 출신이냐?"

"아니, 나 플로리다에서 왔어. 여기 좀 있어 보면 안다. 플로리다보다 훨씬 좋은 곳이야. 드럭도 쉽게 할 수 있고."

아니, 얘도 마약 하는 애? '혹시나 했더니 역시나'다. 그럼 숙소나마 온전한 곳일까?

숙소란 곳에 당도해 보니 쥐들이 우글댈 것 같은 낡고 썰렁한 건물의 2층이다. 침대도 지저분하고 무엇보다 안전상 문제가 많아 보인다. 집주인이라는 바싹 마른 인도인이 흰 이를 드러내 보이며 좋은 인상을 주려 애쓰고 있지만 도리가 없다. 퇴짜다. 1층에서 가방을 지키던 산적이 이해가 안 된다는 듯 어깨를 으쓱한다.

다급히 시계를 보니 곧 인포메이션이 문 닫을 시간. 택시를 잡아타고 다시 중앙 역 쪽으로 갔다. 인포메이션에서 '아바'라는 별 둘짜리 호텔을 소개받고 다시 택시로 직행. 아바 호텔은 호텔 자체가 특이하게 건물 3층부터 자리 잡고 있었다. 그런데 엘리베이터도 없다. 택시 기사와 둘이서 쩔쩔매며 트렁크에 실었던 그 '5백 킬로그램짜리' 가방을 팔뚝에 낀 채(너무 무거워 손으로 들고 올라갈 수가 없다) 팔이 피멍이 들도록 암스테르담 특유의 가파른 계단을 올라갔다. 이 고역을 면하려면 책을 빨리 한국으로 우송하는 수밖에 없다. 기를 쓰고 계단을 올라가느라 온몸이 땀에 젖은 나에게 리셉셔니스트는 예약된 방이 옆 건물 3층에 있다며 냉큼 열쇠만 건네준다. 아니 그럼 이 가방을 들고 다시 내려가 또 옆 건물로 올라가야 한단 말인가! 무슨 호텔이 두 개의 건물에 나뉘어 있고 그것도 둘 다 3층부터 쓰는 걸까. 완전히 희비극의 주인공이 된 기분이었다.

가까스로 방을 찾아 가방을 내려놓고 나니 팔의 모든 감각이 사라진 것 같다. 내 팔뚝을 보고 아내는 혀를 찬다. 침대에 누워

팔을 주무르다 불현듯 우리가 암스테르담 역에 당도할 무렵 차내 스피커를 통해 흘러나왔던 도착지 안내 방송이 생각났다. 승무원의 네덜란드어 암스테르담 발음이 너무나 특이해 우리는 눈물이 나도록 한참을 웃었었다.

"암스테르ㄹㄹㄹㄹㄹㄹㄹㄹㄹㄹㄹㄹㄹㄹㄹ담!"

웬 설전음 'ㄹ'이 그렇게 길까? 그 한바탕 웃음 같은 암스테르담의 '환영사'가 실은 이날 나의 해프닝에 대한 사전 안내 방송이었을지도 모른다는 생각이 들었다.

농부도 그림을 사던 황금의 17세기

네덜란드에는 르네상스의 밀물이 다소 늦게 왔다. 16세기 중반 퐁텐블로를 거쳐 네덜란드에 이른 르네상스는 이른바 매너리즘으로 알려진 성기 르네상스였다. 여기저기를 거쳐 오면서 그 기원이 두루뭉술하게 '짬뽕'된 것이긴 했지만 길고도 우아한 선과 형태, 고대 로마미술에서 취한 장식적인 요소들이 특히 도드라졌다. 이 흐름은, 다소 투박했던 기존 네덜란드 미술을 '촌색시'에서 '도시처녀'로 새롭게 탈바꿈시켰다. 이 변화에 힘입어 17세기의 네덜란드 미술은 매우 힘차게 융기했는데, 그렇다 하더라도 당시의 네덜란드 미술이 솔직하고도 담백한 맛을 특징으로 하는 옛 본성을 상실한 것은 아니었다. 오히려 얼마간의 국제화 이후 네덜란드 미술은 곧 이 지역 시민들의 일상과 풍정을 곧이곧대로 그리는, 지방색이 강한 현세적 리얼리즘의 방향으로 나아갔다.

16세기가 종교개혁 등 사회불안으로 혼란스러웠던 시기이고, 특히 이 시기 가톨릭 국가인 스페인의 지배에 대항해 싸우느라 이 신교권 국가가 그 어느 곳 못잖은 사회적 갈등과 소모를 겪었던 점을 감안한다면, 17세기 네덜란드 미술의 '시민 및 시민사

1. 네오 고딕풍의 암스테르담
국립박물관 파사드
2. 정원에서 바라본 암스테르담
국립박물관

시민 정신 위에 꽃핀 북구 미술의 황금시대

회 지향성'은 당시 네덜란드 사회의 축적된 에너지가 예술 속에 그대로 반영된 데 따른 것이라 할 수 있다. 더구나 이 지역에서 가톨릭의 퇴조는 교회라는 최대의 예술 패트런의 상실을 의미하는 것이었다(신교는 기존 교회 미술을 우상숭배로 보고 꺼렸다). 그럼에도 시민들의 초상이나 장르화(풍속화), 정물화, 풍경화 등으로 활로를 찾으며 광범위한 대중을 시장에 끌어들인 것은 당시 이 공화국의 예술적 저력이 그야말로 막강한 것임을 드러내는 것이었다. 농부가 그림을 사고 푸줏간이나 대장간에도 그림이 걸려 있는, 또 수요와 공급의 법칙에 따라 철저한 자유 시장의 질서 아래 작품이 거래되는(작가가 후원자 대신 시장과 불특정 다수의 소비자를 위해 작품을 제작하는) 이 시민사회의 독특한 예술적 활력은 마침내 17세기를 '네덜란드 미술의 세기'로 만들고야 말았다.

역사의 밤을 지키는 '야경'

암스테르담 국립박물관의 가장 대표적인 소장품은 렘브란트 (1606~1669)의 「야경」이다. 기다란 미술관 2층 중앙 홀의 맨 마지막 방 '야경 갤러리'에 왕자처럼 걸려 있어 그 위세를 짐작할 수 있다. 제일 넓은 방의 한쪽 벽 중앙에 설치되어 있어 정반대쪽의 홀 입구에서도 그 그림이 한눈에 들어온다.

암스테르담 국립박물관은 2003년부터 2008년까지 개관 이래 가장 큰 규모의 개보수 작업을 해 면모를 일신했다. 그동안 「야경」은 새롭게 단장한 필립스관에 이 미술관의 다른 명품 4백여 점과 함께 임시로 전시되었다. 암스테르담 국립박물관이 개관한 이래 「야경」이 제 위치를 벗어나는 것은 극히 이례적인 일이었다.

이 박물관의 최고 걸작이 종교화도 아니고, 영웅들이나 신화 속의 인물들 혹은 그들의 드라마를 그린 것도 아닌, 현실의 민병

렘브란트, 「야경」, 1642년,
캔버스에 유채, 363×437cm

대(자경단)를 형상화한 것이라는 점이 무엇보다 못내 가슴에 와
닿는다. 이 그림의 원 제목은 「프란스 바닝코크 대위의 민병대」
다. 「야경」이라는 제목은 렘브란트의 그림이 극심한 명암 대조로
이뤄져 있다 보니 그림 속의 인물들이 마치 밤에 순찰을 도는 것
처럼 보여 훗날 그렇게 붙여졌다고 한다.

 조국을 지키는 민병대의 수고는 오로지 시민들과 자신들을
위한 것이다. 그들은 외세로부터 되찾은 땅의 진정한 주인이다.
그들은 그들의 땅을 지키기 위해 필요한 자기의 몫을 아낌없이
내어놓을 것이다. 「야경」도 이 그림의 소재가 된 인물들이 직접

자기 몫의 돈을 추렴해 렘브란트에게 제작 비용으로 건넸다고 한다. 바로 그 같은 그들의 자부심이 왕후장상들의 허식보다 더 화사하게 빛난다. 물론 이 작품이 다 완성되었을 때 어둠에 가려 모습이 희미해진 사람이나 다른 사람에게 얼굴이 부분적으로 가려진 사람들이 불만을 터뜨렸다고 한다. 그러나 렘브란트는 그들의 혼이 빚어내는 의기와 조화에 초점을 맞췄지 인물 표현의 산술적인 배분에는 신경을 쓰지 않았다. 심지어 등장인물 가운데는 실제 민병대원이 아닌 가상의 인물들도 있어 그가 멋진 드라마를 연출하기 위해 얼마나 깊이 고심했는지 알 수 있다. 그는 진정한 예술가였고 바로 그 비타협적인 장인 정신이 일부 등장인물의 반발쯤일랑 뛰어난 회화적 성취 아래 묻어 두고 오히려 그들의 존재를 영원한 영광 속에 편입시켜 놓은 것이다.

압도적인 어둠, 그로 인해 더욱 진하게 살아나는 표현주의적 깊이감, 그리고 그 어둠 속에서 또 다른 어둠으로 시선을 던지는 살아 있는 눈동자들, 그리고 무기들. 렘브란트 특유의 빛과 그림자가 길항의 팽팽한 대립을 이루고 있는 가운데 지금 이들의 철저한 경계는 동포들의 평화와 행복을 확고히 담보해 주고 있다. 이렇게 항상 깨어 있는 자만이 자신의 땅을 가질 진정한 자격이 있는 것이다.

그러나 문제는 예기치 않은 데서 곧잘 파생하는 법이다. 훗날 관람을 하던 한 정신이상자가 달려들어 이 그림을 찢어 버림으로써 민병대는 '불의의 습격'을 받았고 그것은 그들의 영원한 경계로도 불가항력이었다. 현재는 깨끗이 복구되어 있지만, 당시의 파손 부분을 수복하는 과정을 담은 사진 패널들이 옆방에 '와신상담'의 징표처럼 내걸려 있다.

「야경」 외에 당시 네덜란드 시민들의 모습을 담은 렘브란트의 그림으로는 「암스테르담 직물 조합의 감독 위원들」과 「다이만 박사의 해부학 강의」 등이 있다. 이 밖에 「예루살렘의 멸망을 슬

렘브란트, 「바울의 모습을 한 자화상」, 1661년, 캔버스에 유채, 91×77cm

소아시아 교회들을 위해 많은 서신을 쓴 바울. 그를 묘사한 그림답게 손에 한 뭉치의 편지를 들고 있다. 품에서 살짝 삐쳐 나온 칼 손잡이는 이 성자가 장차 목이 베여 죽게 될 것임을 암시하는 순교자의 상징이다. 이 그림을 그릴 당시 렘브란트의 나이는 55세였다.

렘브란트, 「암스테르담 직물 조합의 감독 위원들」, 1662년, 캔버스에 유채, 191.5×279cm

회의 도중 낯선 방문객이 찾아와 그쪽으로 시선을 돌린 듯한 모습이다. 그 찰나의 표현으로 그림에 생동감이 더한다. 당시 암스테르담의 직물 조합은 이 분야가 경제에서 차지하는 비중이 큰 만큼 사회적인 영향력도 막강했다. 이들 가운데 맨 뒤의 모자를 쓰지 않은 이는 감독 위원이 아니라 감독 위원들의 시중을 드는 사람이다.

퍼하는 예레미야」, 「유대인 부부」, 「베드로의 부인」, 「바울 모습을 한 자화상」 등 그의 종교 주제 명작들도 이 국립미술관의 전시실들을 빛내고 있다.

「예루살렘의 멸망을 슬퍼하는 예레미야」는 빛과 그림자의

렘브란트, 「예루살렘의 멸망을 슬퍼하는 예레미야」, 1630년, 나무에 유채, 58×46cm

수염 하나하나를 묘사하는 등 인물의 세부는 꼼꼼하게 표현한 반면, 배경을 그릴 때는 거칠게 붓을 놀렸다. 이 대조를 통해 예루살렘의 멸망을 슬퍼하는 예레미야의 복잡한 심정을 훌륭히 그려 냈다. 화면 왼쪽 가장자리의 주홍색 부분이 예루살렘 성에서 타오르는 불길이며, 바빌로니아 군대가 그쪽으로 나아가고 있다.

대비를 통해 인간 내면의 심리를 전해 주는 걸작이다. 어두운 화면 한가운데에 머리를 괴고 앉아 있는 사람이 예언자 예레미야다. 이 늙은 예언자는 자신이 사랑하는 도시 예루살렘의 멸망을 예언해야 했다. 애절하게 기원했으나 끝내 구원으로부터 멀어진 도시. 그 도시가 지금 그림 왼편에서 불에 타고 있다. 이 불타는 도시를 향해 바빌로니아 왕 느부갓네살이 당당히 진군하고 있다. 한 도시의 멸망과 이를 슬퍼하는 선지자의 모습이 무척 인상적으로 포착된 그림이다.

도시의 멸망을 주제로 한 작품이니 좀 더 격정적인 화면으로 구성할 수도 있었을 것이다. 아비규환의 울부짖음 속에 건물이 무너져 내리고 사람이 죽어 가는 장면이 생생히 부각될 수도

있었을 것이다. 하지만 렘브란트는 오히려 정적인 화면을 추구했다. 사람이 죽어 가는지, 건물이 무너져 내리는지 얼른 보아서는 알 수 없다. 그 사건은 저 먼 배경의 일이기 때문이다. 전체적으로 고즈넉한 느낌이 들 정도다. 렘브란트가 이 주제를 통해 표현하고자 한 것은 극단적인 공포나 두려움이 아니었다. 말로 다 할 수 없는 인간의 처연한 심사를 그리고 싶었던 것이다. 그래서 렘브란트는 멸망해 가는 도시가 아니라 예레미야에게 빛을 비추고 있다. 도시의 고통은 암흑 속에 가려져 작고 아련한 메아리로만 남아 있다.

이런 명암 처리는 감상자로 하여금 주인공의 슬픔에 깊이 동참하게 한다. 렘브란트의 빛은 노인뿐 아니라 그의 실존적 고통까지 선명히 비춘다. 예레미야는 우리에게 자신이 어떤 심경인지 아무런 설명도 하지 않지만, 우리는 그의 마음과 투명한 영혼까지 보게 되고 마침내 같이 흐느끼며 그를 위로하려 하게 된다. 이처럼 렘브란트의 빛은 서양 회화를 이전보다 한 차원 높은 정신적 호소력을 지닌 예술이 되게 했다. 렘브란트로 인해 서양 미술은 보다 깊은 영적 울림을 갖는 예술이 될 수 있었던 것이다.

역시 성경 이야기를 주제로 한 「유태인 신부」는 부부의 사랑을 아름답게 표현한 그림이다. 그림의 구성은 간단하다. 남편과 아내가 서로 다정히 서서 은근하면서도 굳은 사랑을 주고받고 있다. 그 뒤로 배경은 어둡고 조명은 두 부부에게만 간소하게 비치고 있다. 그리 복잡한 연출의 흔적도 보이지 않고 어려운 기교도 동원되지 않았다. 그러나 부인의 어깨와 가슴에 손을 얹고 살짝 끌어 안 듯 다가선 남편과 다소곳하면서도 우아하게 서 있는 신부의 모습이 따뜻한 부부의 정을 그럴 수 없이 깊은 감동으로 전해 준다.

이 작품이 전해 주는 깊은 감동에 프랑스의 낭만주의 화가 들라크루아는 "이런 그림을 그리려면 몇 번은 죽어야 한다"라고

렘브란트, 「유태인 신부」,
1668년경, 캔버스에 유채,
121.5×166.5cm

말했다. 우리 식으로 하면 몇 번 죽었다 깨나야 한다는 뜻이리라.
반 고흐의 경우에는 이 작품이 주는 충격이 너무나 커 처음 본 날
하루 종일 이 그림 앞에서만 서 있었다고 한다. 미술관 폐관 시간
이 되어 친구가 나가자고 하자 "미술관에서 나가지 않고 이 작품
을 2주 동안 계속 볼 수 있게 해준다면 내 목숨에서 10년이라도
떼어 줄 텐데"라고 말했다고 한다. 이 그림이 그에게 얼마나 큰
감동으로 다가왔는지 알 수 있다.

화폭 위에 수놓인 시민들 사이의 유대감과 친밀감

하를렘의 위대한 초상화가 프란스 할스는 동료 시민들에 대

한 유대감 혹은 친밀감에서 나온 격의 없는 격려 같은 그림을 그렸다. 할스(1581/1585~1666)의 「유쾌한 술꾼」을 보자. 이 그림에서 우리가 만나게 되는 인물은 제목 그대로 술꾼이다. 불그스레한 얼굴에 약간 풀린 눈동자, 왼손에 술잔을 든 모습이나 오른손의 개방된 손짓까지 지금 이 사람의 호방한 태도가 마주한 감상자를 순식간에 따뜻한 술자리로 잡아 끈다. 격식과 허례의 무거운 짐일랑 덜어 버리고 유쾌하게 한 잔 걸치자는 술꾼의 주문은 시공을 초월해 인간이 타고난 온혈동물임을 새삼 확인하게 해 준다.

「유쾌한 술꾼」에서 할스의 제작 특징과 관련해 주목해 보게 되는 부분은 등장인물의 생생한 제스처다. 이 그림뿐 아니라 「웃는 기사」(월레스 컬렉션), 「말레 바베」(베를린 달렘 미술관), 「집시 여인」(루브르 박물관) 등 그의 다른 여러 인물화들 역시 상당히 활기찬 표정이나 제스처로 관객의 시선을 사로잡는다. 시민사회의 역동성이 이렇듯 생생히 살아 오르니, 왕후 귀족의 근엄한 초상을 그리는 데 바빴던 주변 국가의 초상화가들에 비해 그가 매우 근대적이고 선구적인 성취를 보이게 된 것은 당연하다. 분명 타고난 재주 탓만은 아닌 것이다. 사실 할스의 초상화에는 그다지 음울한 구석이 없다. 짙든 옅든 웃음이 있고 분위기나 색채가 다 밝다. 정신적으로 상당히 건강하다는 느낌을 주는 것이다.

그림 내용이 밝다 보니 붓놀림 또한 빠르고 경쾌하다. 오밀조밀 세세한 디테일에 매달리기보다는 '일필휘지'하듯 치고 내달리는 경우가 다반사다. 술 취한 듯 건듯건듯 돌아가는 붓길도 다 자신감과 확신에 차 있다. 이 같은 '쾌도난마'의 붓놀림은 후일 인상파 화가들에 이르러 다시 생생히 살아 오르게 된다. 그리고 그렇게 살아 오른 인상파의 붓놀림은 그 무렵 견고히 기틀을 다져 가던 부르주아지의 여유와 '세계에 대한 낙관'을 전파하는 가장 유용한 수단이 된다. 할스의 「이삭 아브라함스존 부부의 결혼 초상」에서도 우리는 그 부르주아적 여유와 낙관의 표정을 분명

할스, 「유쾌한 술꾼」,
1628~1630년, 캔버스에 유채,
81×66.5cm

할스, 「이삭 아브라함스존 마사
부부의 초상」, 1622년경, 캔버스에
유채, 140×166.5cm

히 볼 수 있다.

평화로운 전원 풍경을 배경으로 남편과 아내가 둔덕 같은 곳에 앉아 있다. 뒤로 나무 밑동이 있어 그에 기댄 부부는 매우 편안하고 여유로워 보인다. 보는 사람도 그만큼 편안한 시선으로 그림을 바라보게 된다. 그림 속의 남자 이삭 아브라함스존 마사는 부유한 상인이었다고 한다. 그의 아내는 시장의 딸이었다. 매우 넉넉한 사람들이 아닐 수 없다.

결혼 직후 그려진 그림이라고 하는데, 아마도 결혼식과 그 이후의 손님치레 등 여러 번거로운 일을 마치고 이제 한숨 좀 돌릴 즈음에 그려진 그림 같다. 그러니 저렇게 몸도 마음도 푸근하게 풀어질 수 있었을 것이다. 넉넉하고 부유하며 서로를 향한 사랑이 넘치는 신혼부부. 아무 근심도 없어 보이는 부부는 분명 자신들의 미래에 대해서도 낙관하고 있을 것이다.

이 부부를 그리면서 화가는 두 사람이 평생 지금의 행복과 사랑을 잃지 말기를 바라는 마음을 담았다. 이는 나무에 둘러 있는 아이비에서 잘 나타난다. 서양 회화에서 아이비와 덩굴식물은 계속 자라나는 사랑을 의미하곤 한다. 남편 왼편으로는 엉겅퀴가 씩씩하게 솟아나고 있는데, 엉겅퀴는 아내에 대한 남편의 정절을 나타낸다. 이렇게 결혼 초상화에 사랑과 관련된 중요한 상징들을 그려 넣었으니 이 그림을 보며 평생 살아갈 부부는 그렇게 서로에 대한 사랑을 잃지 않고 행복하게 해로할 것이다. 보는 사람도 그들의 사랑과 행복을 위해 축복하고 싶게 만드는 그림이다.

근대화된 미의식을 보여주는 페르메이르의 그림

판 메헤렌의 위작 대상이 됐던 대가 페르메이르(1632~1675)의 실내화들은 당시 네덜란드 시민사회의 합리적인 생활 기풍이 그의 예술을 얼마나 앞선 현대적 감각으로 이끌었나를 잘 보여주

는 사례다. 「편지를 읽는 여인」을 보자. 왼쪽으로부터 부드럽게 들어오는 햇빛, 밝은 벽과 어두운 가구의 대비, 화면의 평면성을 두드러지게 하며 기하학적으로 벽면을 가르는 지도 등 언뜻 사람을 빼고 보면 전체가 안정된 구성의 추상 작품 같다. 그 같은 구성적 특질은 전경의 벽 사이로 체크무늬 바닥과 두 여인이 서로 얼굴을 마주한 모습을 보이는 「연애편지」에서도 뚜렷이 나타난다. 「편지를 읽는 여인」보다는 한층 복잡한 구성이지만, 그림은 기하학적인 공간 분할과 면 구성을 통해 그림의 추상적 특질을 또렷이 드러내고 있다. 17세기 화가 페르메이르의 그림에서 20세기 기하학적 추상의 매력이 이미 상당 부분 노출되어 버린 듯하다. 주제나 내용 못지않게, 때로는 그보다 더 큰 비중으로, 화면 자체의 미적 질서를 우선시하는 이 같은 태도는 그만큼 이 사회의 미의식이 근대화된 탓에 가능했던 것이라 하지 않을 수 없다.

「편지를 읽는 여인」이나 「연애편지」의 여인 모두 평범한 일상의 한 순간을 연출하고 있으며 그들의 존재는 무척 실감나고 자연스럽다. 그것은 이들 인물이 무슨 신화나 영웅담, 또는 도덕적 교훈의 복선 속에 있지 않고 스냅 사진의 사람들처럼 단순히 '눈에 잡힌 대상'으로 한정되어 있기 때문이다. 하다못해 「야경」 정도의 간단한 플롯도 없다. 물론 「편지를 읽는 여인」에서는 뒤의 지도를 근거로 남편이 먼 여행 중에 편지를 보내와 여인이 그것을 읽고 있다고 상정할 수 있고, 「연애편지」에서는 여인 뒤편의 배 그림이 연애를 상징하므로 여인의 손에 들린 편지가 사랑의 편지임이 분명하다고 말할 수 있다. 하지만 그것은 그런 이야기여도 좋고 아니어도 좋은 수준의 내용이어서 그림에서 주제 자체가 「야경」만큼 중요한 비중을 차지하지 않는다.

페르메이르의 그림에 그려진 이런 내용들은 그저 지나가는 일상의 한순간일 뿐이다. 돈을 각자 내는 '더치 코스트'가 이 '상인의 나라'에서 발달한 합리주의의 한 표현임을 고려할 때, 그림

암스테르담 국립박물관

1. 페르메이르, 「편지를 읽는 여인」,
1662~1663년, 캔버스에 유채,
46.5×39cm
2. 페르메이르, 「연애편지」,
1666년, 캔버스에 유채,
44×38.5cm
3. 페르메이르, 「부엌의 하녀(우유를
따르는 여인)」, 1660년경, 캔버스에
유채, 45.5×41cm

　사람과 사물이 모두 정지하고
오로지 우유만 계속 흐르는 느낌을
주는 독특한 내력의 그림이다. 못이
박혔던 벽의 구멍과 못 그림자까지
사실적으로 그리는 등 빛의 표현이
탁월하다. 물건에 닿아 반사하는
빛이 밝고 작은 점으로 묘사돼
실내의 빛임에도 매우 화사하게
느껴진다.

시민 정신 위에 꽃핀 북구 미술의 황금시대

의 내용보다는 조형의 형식에 더 관심을 쏟은 페르메이르의 회화적 합리주의가 19세기에 들어서야 비로소 제대로 평가받기 시작한 것은, 네덜란드의 앞선 현대적 안목을 유럽의 다른 나라들이 뒤늦게 확인했음을 보여주는 하나의 우화일 따름이다. 그런 탓일까, 페르메이르의 여인들은 그 시대 어느 곳의 여인들보다 현실적이고 실제적으로 보인다.

대중들의 취향과 기호가 반영된 그림들

장르화(풍속화)로 당시 시민들의 일상을 그린 작품들 가운데 얀 스테인(1626~1679)의 「성 니콜라스의 축제」와 「즐거운 가족」은 보는 이들을 웃음 짓게 만드는 그림들이다. 특히 「성 니콜라스의 축제」는 여인숙 주인이기도 했던 얀 스테인의 탁월한 유머 감각을 잘 드러내 주는 작품이다. 「성 니콜라스의 축제」는 성 니콜라스 축일 전날 밤을 소재로 한 것으로, 지금으로 치자면 크리스마스 이브다. 온 가족이 이 날을 축하하기 위해 모였다. 특히 아이들에게 이 날은 무엇보다 선물을 받을 수 있어서 행복한 날이다. 그러나 선물을 받지 못한 아이도 있다. 왼쪽에서 울고 있는 소년이 그 아이다. 소년의 신발에는 낭창낭창한 나뭇가지 빼고는 아무 것도 없는데, 이는 전통적으로 말썽꾸러기에게 주는 회초리 선물이다. 동생이 그 신발을 손으로 가리키며 약을 올리고 있다. 하지만 배경 쪽에서 할머니가 우는 아이에게 손짓을 하고 있는 것으로 보아 커튼 뒤에 그 아이를 위해 뭔가 준비해 놓은 게 틀림없다. 소년은 할머니의 사랑을 영원히 잊지 못할 것이다.

「즐거운 가족」은 왁자지껄 음악 잔치를 벌이는 가족을 그린 그림이다. 격식을 갖춘 공연은 아니지만, 세상 그 어느 공연보다 흥이 나는 자리다. 할아버지는 술잔을 높이 치켜든 채 노래를 부르고, 할머니와 어머니는 함께 악보를 보며 정답게 음정을 맞춘

얀 스테인, 「성 니콜라스의 축제」,
17세기 중반, 캔버스에 유채,
82×70cm

다. 아버지와 아들도 백파이프와 피리 연주에 깊이 빠져 있다. 담배대를 빨거나 마실 것을 즐기는 등 딴 짓을 하는 아이들도 있다. 쟁반 등이 바닥에 떨어져 난장판이 되었지만 그것에 신경을 쓰는 사람은 아무도 없다. 노래를 부르고 장단을 맞추는 이 시간이 그저 즐겁고 행복할 뿐이다.

그림 오른쪽 상단에 종이가 붙어 있는 게 눈에 띈다. 거기에 다음과 같은 글귀가 쓰여 있다. "어른들이 노래를 부르면 아이들도 재잘댄다." 아랫세대는 윗세대를 따라 하기 마련이라는 당시 네덜란드의 속담이다.

시민 정신 위에 꽃핀 북구 미술의 황금시대

얀 스테인, 「즐거운 가족」, 1668년,
캔버스에 유채, 110.5×141cm

　　"윗물이 맑아야 아랫물이 맑다"거나 "어린 아이 보는 데서는 숭늉도 함부로 못 마신다"라는 우리 속담과 비슷한 의미를 지닌 속담이라 하겠다. 동서고금을 막론하고 어린이를 잘 키우기 위해서는 어른이 먼저 본을 보이는 게 중요하다. 그림에서도 어른들이 저렇게 즐겁게 하루를 보내니 아이들도 덩달아 유쾌한 시간을 보낸다. 물론 즐겁게 놀고 스트레스를 푸는 것도 중요한 일이지만, 하루하루 열심히 일하고 내일을 준비하는 것 또한 그에 못지않게 중요한 일이다. 바닥이 어지럽고 심지어 아이가 담뱃대를 들고 있는 볼썽사나운 모습에서 즐겁게 놀되 지킬 것은 지켜야 한다는 화가의 목소리가 들려오는 듯하다.

이처럼 왁자지껄한 그림이 있는가 하면 마스가 그린 「기도하는 노파」처럼 조용하고 경건한 그림도 있다. 마스의 「기도하는 노파」에서 우리가 보는 것은 소찬 앞에서 감사의 기도를 드리는 한 할머니다. 온 영혼을 담아 정성껏 드리는 기도로 할머니는 신앙의 아름다움을 선명히 드러내 보인다. 천사가 날고 하늘이 열리는 등 온갖 장려한 수식으로 가득 찬 종교화들에 비해 단순하기 그지없는 이 그림이 보다 호소력 있게 다가오는 것은 무슨 까닭일까? 프로테스탄트가 등장함으로써 기독교의 금욕주의가 세속적인 노동 윤리가 되고 그것이 자본주의의 정신으로 승화되었다는 막스 베버의 목소리가 아련하게 들려오는 듯한 그림이다.

그런가 하면 한때 알레얀드로로 추정되었던 암스테르담 정물화의 대가의 「부엌」은 물질과 풍요에 대한 네덜란드 시민들의 세속적인 관심을 보여준다. 널리고 매달린 먹을 것의 풍성함만큼 그림 속 사내의 미소도 너그럽다. 이처럼 음식물이 풍성하게 등장하는 실내화 혹은 정물화가 많이 그려졌다는 것이 이 시기 네덜란드 회화의 또 다른 중요한 특징이다.

17세기 네덜란드에서 미술품 거래가 활발해지고 대중화되었던 사실에 대해서는 앞에서 지적한 바 있다. 그런 만큼 대중들의 취향과 기호가 작품 경향에도 많은 영향을 미쳤으리라는 점은 의심할 바가 없다. 정물화와 풍경화가 서양 미술사상 처음으로 본격적인 장르 대접을 받게 된 것도 바로 17세기 네덜란드 시민들이 이 장르들을 선호했기 때문이다. 집이 크지 않은 그들은 공간의 규모에 맞춰 걸기 좋은 적당한 크기의 그림을 원했고, 귀족들이 좋아하는 신화, 역사 주제보다 편안하게 보고 즐길 수 있는 정물, 풍경, 실내 주제를 선호했다. 그들은 그들의 거실과 식당에 걸어 놓을 수 있는 그림으로 정물화 가운데서도 음식물 정물화를 특별히 선호했다. 오늘로 치자면 아마도 그런 그림이 맛난 먹을 것으로 꽉 채워진 냉장고를 연상시키는 효과가 있었을 것이다.

마스, 「기도하는 노파」, 1655년,
캔버스에 유채, 134×113cm

암스테르담 정물화의 대가,
「부엌」, 1625년경, 캔버스에 유채,
100×122cm

카사르 판 에베르딩겐의 「화롯불을 쬐는 여인」은 작은 화로 위에 손을 얹고 추위를 달래는 여인을 그린 그림이다. 서양회화에서 겨울은 보통 남루한 옷차림의 할아버지나 할머니로 나타냈다. 노인을 그린 것은 겨울이 계절의 끝이어서이고, 남루한 옷차림을 그린 것은 겨울에는 곡물이 생장할 수 없기 때문이다. 하지만 이 그림은 그런 관습에서 벗어나 젊은 여인으로 하여금 겨울을 나타내게 했다. 그런 점에서 화가는 계절을 그리는 것 못지않게 계절을 배경으로 한 일상을 그리는 데도 관심을 두었다고 할 수 있다.

추울 때는 손만 따뜻하게 풀어져도 한시름 놓게 된다. 여인에게는 지금 이 작은 화롯불만큼 고마운 게 없을 것이다. 여인은 지금껏 손이 얼도록 일을 한 것은 가족을 향한 따뜻한 사랑 때문이었으리라. 그런 점에서 여인은 식구들에게 또 화로와 같은 존재라 하겠다. 그와 같은 연상을 일으킨다는 점에서 이 그림은 선명한 근대성을 띠고 있다.

일종의 풍요의 상징인 셈이다.

정물화와 풍경화의 발달에서 보듯 시장을 놓고 경쟁하게 된 네덜란드 화가들은 다른 지역에 비해 시장의 수요에 따라 특정 장르나 주제로 전문화하는 경우가 두드러졌는데, 수요만 있다면 그들에게는 어떤 장르가 예술적으로 더 품위가 있는 것인가 하는 부분은 그다지 문제가 되지 않았다. 이 같은 현세적이고 시장 친화적인 전문화의 흐름이 당시 네덜란드 미술의 전반적인 전개 과정에 부정적인 영향을 끼친 것으로 비판하는 목소리가 없지 않

바르톨로메우스 판 데르 헬스트, 「메리 헨리에타 스튜어트 공주」, 1652년, 캔버스에 유채, 199.5×170cm

영국 스튜어트가 출신의 공주 메리(마리아)를 그린 초상화이다. 이 그림이 그려질 당시 공주의 나이는 21세. 하지만 2년 전에 이미 남편과 사별했다. 남편은 네덜란드의 통치자 오라녜 공 빌럼 2세. 두 사람 사이의 아들인 빌럼 3세는 1688년 영국에서 명예혁명이 일어났을 때 영국 왕으로 추대된 오렌지 공 윌리엄 3세이다. 공주가 지금 들고 있는 오렌지는 오라녜 가문의 상징으로(오렌지와 오라녜는 알파벳 철자가 같다), 네덜란드 축구 선수들이 오렌지 군단으로 불리는 것은 이런 연관성 때문이다. 하얀 공주의 상복만큼 창백한 피부가 인상적이다.

앗다. 보다 고상하고 순수한 세계로 나아가지 못하는 족쇄 구실을 했다는 것이다. 그러나 그것은 한 면만 본 결과다. 사실 '대중에게 영합하는 이류 미술품'이라 하더라도 그 이전 어떤 시기에도 미술품이 그렇게 광범위하게 대중들에게 구매되었던 적이 없었던 점을 감안한다면, 이런 현상은 오히려 저변의 확대로 보아야 한다. 그 작품들이 일류가 아니라는 것은 당시의 미술계나 대중 모두에게 이미 공지되어 있는 사실이었다. 시장이 뒷받침된

이 같은 저변의 확대가 있었기에 작은 나라임에도 렘브란트와 같은 그 시대 미술사의 최고 영광이 나올 수 있었던 것이다.

온갖 장인이 다 들러붙어 만든「인형의 집」

1885년 개관한 네오고딕풍의 암스테르담 국립박물관은 대혁명의 나라 프랑스가 네덜란드에 바타비아 공화국을 세운 지 얼마 안 된 1798년을 그 실질적 기원으로 잡는다. 총독 빌럼 5세의 망명 뒤 그의 재산이 몰수되면서 컬렉션이 시작되었다. 2백 년 가까이 지난 현재 회화 5천여 점, 조각 및 장식 미술품 3만 점, 역사 문화재 1만 7천여 점, 아시아 미술품 3천여 점, 판화와 드로잉 1백만여 점이 소장되어 있다. 소장 분야를 좀 더 세분하면, 17세기를 중심으로 중세부터 19세기까지의 네덜란드 회화와 조각, 이탈리아의 조각·유리·은 세공품, 인도·일본·중국의 회화·조각·공예품, 무구류와 선박류, 판화·드로잉,「인형의 집」같은 독특한 수공예품 등으로 매우 다양하다.

이 박물관의 소장품 중 가장 특이하고 매혹적인 것의 하나인「인형의 집」은, 17세기 후반 유복한 지배 계층이나 상인층 부인들의 컬렉션 대상으로 제작된 장식 미술품이다. 찬장에 당시의 생활양식을 미니어처로 그대로 재현해 공예품의 소재마저 현실에서 따오는 네덜란드인들의 현세적인 리얼리즘이 인상 깊게 각인되어 있다. 깨지기 쉬운 도자기, 상아, 유리 등의 재료를 썼고, 위탁자인 부인의 감독 아래 화가, 조각가, 가구 제작자, 은 세공사, 유리 세공사, 광주리 제작자, 심지어 건축가까지 동원되었다. 페트로넬라 오르트만의「인형의 집」같은 경우 캐비닛 제작에 만 4년, 가구 등의 제작에 15년이 걸리기도 했다. 이 인형의 집은 지금은 존재하지 않는 당시 생활 용품에 대해서 뿐 아니라 하녀 등 낮은 신분의 사람들이 어떤 옷을 입었는지도 알 수 있게 해주어

페트로넬라 오르트만의 「인형의 집」,
1686~1710년경, 다양한 재료,
225×190×78cm

학술적 가치가 높은 것으로 평가받고 있다.

섹스도 뮤지엄의 대상?

암스테르담은 아기자기하다. 좁은 운하를 따라 역시 자그마
한 다리들이 여기저기 놓여 있는 게 더욱 그런 느낌을 준다. 밤이
면 다리 기둥을 따라 아치 모양으로 전등이 켜져 찬란한 빛 잔치

를 벌인다. 그런 예쁜 다리들과 함께 내 눈을 잡아끄는 게 또 있다. 전차들이다. 많은 전차들이 그 기다란 몸뚱어리에 팝 아티스트들이 막 작업을 끝내 놓은 것 같은 그런 멋진 이미지와 패턴을 피부로 붙이고 다닌다. 프랑스 사람들의 감성과는 좀 다르지만, 네덜란드 사람들 역시 조형예술의 장점을 현실에 접목하는 데 남다른 재주가 있는 것 같다.

일찍부터 자유 시장을 기초로 컬렉션이 발달해서 그런지 보석 박물관에서 밀랍 인형 박물관까지 기기묘묘한 박물관도 많다. 중앙 역 근처에서 발견한 '섹스 뮤지엄'은 또 어떤가. 섹스도 뮤지엄의 대상이 된다는 게, '뭐, 그럴 수도 있겠지' 하는 생각을 주지 않는 것은 아니지만, 그 발상이나 상업적 의도가 혀를 내두르게 한다. (세월이 흘러 이제는 우리나라에도 이런 박물관이 생겼다. 당시로서는 생각지도 못한 박물관이어서 솔직히 문화 충격이 없지 않았다.) 그래, 섹스 뮤지엄도 뮤지엄이니 내 미술관 순례 코스에 넣어, 말아?

"장난 같은 소리 그만하고 빨리 밥이나 먹자."

아내의 말마따나 이제 또 배를 채워야 할 시간이다. 일단 피곤을 덜기 위해 아내와 아이들은 호텔로 들어가고 나는 햄버거를 사 오기로 했다. 빨간 바탕에 노란 M자가 씌어 있는 맥도날드 입간판. 친절하게 화살표 표시가 되어 있다. 가뿐한 마음으로 내려가는 데 이게 웬걸, 10분이 지나도 맥도날드는 보이지 않는다. 한참 만에 나타나는 또 다른 입간판. 이번엔 꺾인 모양의 화살표다. 그렇게 띄엄띄엄 만난 맥도날드 입간판만 5개. 근 한 시간을 걸어서야 마침내 가게에 도착했다. 아니, 입간판은 부근에만 세우면 되지, 왜 그렇게 멀리까지 세워 놓았는지…. 친절하다고 해야 할까, 상혼이 대단하다고 해야 할까. 긴 줄 끝에 햄버거를 받아든 것도 그렇지만, 다시 호텔로 돌아갈 생각을 하니 배고파 아우성칠 식구들의 얼굴이 눈에 선하다.

반 고흐 미술관

지상에 버려진 천사, 그를 버린 세상

꽃마차들이 천천히 움직인다. 말이 꽃마차지 트랙터나 트럭, 승용차들이 끄는 꽃자동차다. 원예의 나라답게 이름 모를 꽃들로 아름답게 장식을 한 꽃자동차들을 보고 있자니 감탄사가 절로 나온다. 오늘이 무슨 축제일이어서 도심을 가로질러 꽃자동차 퍼레이드를 하는 걸까? 행사 배경조차 파악해 볼 겨를 없이 꽃향기에 홀려 정신이 아찔하다. 관광객들은 그 아름다운 행렬을 배경으로 사진 찍기에 바쁘고, 꽃자동차의 주인들은 그들의 '작품'에 대한 평점이 어떤지 사람들의 표정 읽기에 바쁘다. 아, 저 원색의 물결.

반 고흐 미술관을 나올 때 무겁게 가라앉았던 기분이 그 색색의 자극으로 다시금 부레를 부풀리며 물 위로 떠오른다. 아니, 떠오르는 듯하다가는 또 다시 앙금처럼 아래로 아래로 가라앉는다. 세상은 이렇게 아름답고 밝은데 그는 왜 그렇게 비참하고 어둡게 죽어 가야 했을까? 꽃들은 하늘을 찬양하고 땅을 축복하는데 그의 예술은 왜 하늘과 땅을 향해 메아리 없는 절규만 해야 했을까?

아침에 반 고흐 미술관에 들어가기 전 미술관 옆 공터에서 중세풍의 옷을 입은 한 퍼포먼스 예술가가 클래식 음악을 배경으로 무언의 행위 예술을 하는 걸 보았다. 일상에 우아한 고전의 아우라를 심는 그의 행위를 보고 "아, 유럽은…" 하는 감탄사를 내

뱉다가, 문득 그 행위가 반항의 기운이 서린 반 고흐의 예술과는 어울리지 않는다는 생각이 들자 그만 감흥이 식어 버렸다. 그런데 그 '식전 행사'처럼 미술관 관람을 마치고 보게 된 이 '식후 행사', 무척이나 아름다운 꽃 잔치도 뭔가 반 고흐와 어울리지 않는다는 느낌을 주었다. 하루 중 우연히 마주치게 된 이 일들을 나는 왜 자꾸 반 고흐와 연결해 보는 걸까?

　세상이 여전히 반 고흐와 따로 놀고 따로 가는 것 같아 그게 아쉬워서일까? 솔직히 그게 가장 큰 이유일지 모른다. 반 고흐 미술관이 있는 미술관 광장에는 암스테르담 국립박물관과 시립미술관 등이 모여 있는데, 딴 곳이라면 몰라도 반 고흐 미술관 주변에서는 그런 속절없는 우아함과 아름다움이 왠지 어울리지 않는 것만 같다. 사실 그 같은 '부조화의 긴장'은 애초 아침에 이곳에 도착해 반 고흐 미술관 건물을 멀리서 보는 순간부터 일어나기 시작했다. 아니, 웬 바우하우스풍의 모던 스타일? 이건 반 고흐의 예술 세계와 전혀 어울리지 않는 건데. 이렇게 깍쟁이 두부 모 썰 듯 똑똑 떨어지는 큐브 형태로 지어 놓으면 도대체 반 고흐의 영

반 고흐 미술관 옆으로 난 길에서
퍼포먼스를 하는 거리의 예술가

혼은 어디 가서 쉬라는 건가?

　반 고흐 미술관 건물은 회화에서는 엄격한 기하학적 추상 형식을, 건축에서는 장식을 제거하고 순수한 면을 강조한 네덜란드 데 스틸(혹은 데 스테일) 운동의 영향을 반영하는 건축물이다. 데 스틸 운동의 대표자 가운데 한 사람인 헤릿 릿펠트와 그의 파트너들이 설계했다. 데 스틸 운동의 주요 인물 가운데 하나인 테오 판 두스뷔르흐가 그 냉철한 기하학적 의지로 표현주의에 대한 거부의 몸짓을 보인 적이 있는데, 반 고흐가 표현주의의 시조로 꼽힌다는 사실을 감안한다면 반 고흐 미술관은 대립하는 두 사조의 참으로 묘한 동거라 하지 않을 수 없다.

　우리 가족이 다녀간 뒤 1998~1999년 네덜란드 건축가 마르틴 판호르의 디자인으로 미술관 리노베이션이 진행되었다. 그에 더해 말레이시아 쿠알라룸푸르 공항을 설계한 일본인 건축가 구로카와 기소가 새 익관을 설계해 완성했다. 평면이 각각 직방형과 타원형인 본관과 구로카와 익관은 지하 터널로 연결이 되어 있다. 반 고흐의 작품은 본관에 상설 전시되고 있고, 구로카와 익관에는 기획전이 주로 열린다.

반 고흐 미술관 전경

'블랙 홀'에서 출발한 예술 역정

심연처럼 깔린 검정색을 배경으로 활짝 펼쳐져 있는 가죽 성경. 성경 옆에는 촛대가 있고 성경 앞에는 레몬 색 표지의 소설책이 있다. 반 고흐가 1885년에 그린 「펼쳐진 성경과 꺼진 촛불, 소설책이 있는 정물」이다. 내가 가지고 있던 도록들을 통해서도 보지 못했던 그림이어서 더욱 관심이 갔는데, 보면 볼수록 반 고흐의 삶을 압축한 듯 강한 호소력으로 다가왔다.

이 그림이 그려진 해 그의 아버지는 작고했다. 그림의 소재가 된 성경은 그의 아버지가 보던 것이다. 그의 아버지 테오도루스 반 고흐는 목사였으며 경건한 삶으로 평생 주위로부터 존경을 받은 인물이었다. 그림의 꺼진 촛불은 그의 아버지가 이제 이승의 짐을 벗고 연기처럼 본향으로 돌아갔음을 암시한다. 아들의 추념이 성경 앞의 소설책처럼 외롭게 떠돌고 있는데, 그 책이 자연주의 소설가 에밀 졸라의 『삶의 기쁨』이라는 점에서 두 부자간의 의식 차이 혹은 세대 차이 같은 것을 엿보게 된다.

빈센트도 아버지를 무척 존경했다. 그가 화랑과 서점 직원 생활을 때려치우고 전도사 양성소에 입학, 사역자가 되어 보리나

지상에 버려진 천사, 그를 버린 세상

반 고흐, 「펼쳐진 성경과 꺼진 촛불,
소설책이 있는 정물」, 1885년,
캔버스에 유채, 65×78cm

주의 탄광 지대로 간 것도 아버지에 대한 존경심 탓이 컸다. 자신
의 옷과 침대까지 불우한 탄광촌 사람들에게 나눠주고 광원들의
파업에도 지원을 아끼지 않았던 그는 그러나 바로 그 이유로 '잘
리게' 되자 종교인과 종교 전반에 대한 깊은 회의에 빠져든다. 그
경험의 연장선상에서 그는 결국 자신과 신, 나아가 자신과 아버
지 사이에도 깊은 심연이 가로놓여 있음을 깨달았고, 그것은 마
침내 아버지의 명복을 비는 이 그림에서도 '침묵의 강'으로 화면
위를 흐르게 되었다.

　　펼쳐진 성경은 이사야서 53장이다. 주의 종의 오심과 그가
사람들로부터 멸시당하고 거부될 것이라는 내용의 말씀이다. 그
것은 그의 아버지가 삶의 온갖 시련을 감내하며 늘 부여잡았던
말씀이다. 옛날의 신앙으로부터 떠났지만, 반 고흐는 아버지의
그 묵상을 기렸다. 그런데 그의 아버지는 살아생전 바로 자신의
삶 속에 다른 '주의 종'이 와 있다는 사실은 미처 깨닫지 못했다.

반 고흐 미술관

그의 아버지뿐 아니라 당시 세상 모든 사람들이 그 종의 임재를 알아채지 못했다. 오직 세례 요한 같았던 동생 테오만이 자신의 형이 어떤 존재인지를 어렴풋이 짐작하고 있었다.

「펼쳐진 성경…」은 회화적인 특질에 있어 렘브란트의 영향을 강하게 드러내 보이는 그림이다. 전반적으로 어두운 화면과 두터운 붓질, 강한 명암 대비가 그렇다. 파리의 화랑에서 일하던 그의 동생이 인상파의 활동에 자극 받아 "검정색 좀 쓰지 말라"라고 빈센트에게 편지를 보내오면 그는 "렘브란트가 검정색을 안 썼냐, 할스가 안 썼냐, 또 벨라스케스가 안 썼냐?"라고 일갈했다.

> 만일 누군가가 렘브란트를 깊이 사랑한다면 그의 가슴 속 깊은 곳에서 그는 신을 알게 될 것이다. 누군가가 프랑스 혁명사에 대해 공부한다면 목표를 형성하는 힘에 대해 느끼게 될 터이니 그는 회의적이 되지 않을 것이다.
>
> — 반 고흐

「펼쳐진 성경…」은 지난 1991년 도난 사고로 손상이 되었다가 다시 복원되었다. 이 작품의 실물 모델, 아버지의 성경도 미술관 한 쪽의 유리 상자에 잘 보관되어 있다.

버려진 인생처럼 너무나 비참하게 구겨져 있는 「구두」, 인생이라는 이름의 쓰디쓴 업보를 먹는 「감자 먹는 사람들」, 농민들의 고단한 노동요가 들릴 듯한 「감자 바구니」 등 이 무렵 반 고흐의 작품들은 「펼쳐진 성경…」처럼 대부분 '블랙홀' 속에 빨려 들어가 있다. 어떤 물체도 그 중력으로부터 빠져나올 수 없다는 블랙홀은 인생의 무게, 바로 그 거역할 수 없는 '생존의 법칙'이다. 그러므로 이 미술관에서 반 고흐의 그림을 감상하는 사람은 첫발자국을 내디딜 때부터 우주인이 대기권으로 들어올 때 느끼는 그런 강력한 중력을 느끼지 않을 수 없다. 그의 예술이 이렇듯 '참을 수

**반 고흐, 「감자 먹는 사람들」, 1885년, 캔버스에 유채,
81.5×114.5cm**

　왼쪽 두 번째 여인은 반 고흐가 이 무렵 자주 모델로 그리던
흐루트라는 여인이다. 이 작품은 이 여인의 가족을 모델로 한
것으로, 반 고흐는 가난하지만 성실한 농부들의 모습을 이들에게서
찾았다. 반 고흐는 이 그림과 관련해 이런 기록을 남겼다.
　"나는 램프 불빛 아래에서 감자를 먹는 사람들이 접시로 내밀고
있는 손, 자신을 닮은 바로 그 손으로 땅을 팠다는 점을 분명히
보여주려 했다. 그 손은, 손으로 하는 노동과 정직하게 노력해서
얻은 식사를 암시하고 있다."
　"언젠가 「감자 먹는 사람들」이 진정한 농촌 그림이라는 평가를
받을 것이다. 감상적이고 나약하게 보이는 농부 그림을 좋아하는

반 고흐, 「구두」, 1886년, 캔버스에 유채, 37.5×45cm

사람은 다른 대상을 찾겠지. 그러나 길게 봤을 때는 농부를
전통적인 방식으로 달콤하게 그리는 것보다, 그들 특유의 거친
속성을 살려내는 것이 더 좋은 결과를 낳을 것이다."
　"밀레나 드 그루 같은 화가들이 '더럽다, 저속하다, 추악하다,
악취가 난다' 등등의 빈정거림에 귀를 기울이지 않고 꾸준히
작업하는 모범을 보였는데, 내가 그런 악평에 흔들린다면 치욕이
될 것이다. 그래서는 안 되지. 농부를 그리려면 자신이 농부인
것처럼 그려야 할 것이다."
　– 1885년 4월 30일 테오에게 보낸 편지에서

없는 존재의 무거움'에 대한 이야기에서 비롯되기 때문이다.

자신감을 키워 가던 파리 시절

반 고흐가 파리로 간 것은 1886년 3월. 안트베르펜의 미술 아카데미에 입학했으나 신경과민 증세가 점점 심해지자 자신을 이해해 주는 유일한 인물인 동생 테오를 찾아 그곳에 갔다. 거기서 자신의 예상을 훨씬 뛰어넘는, 인상파와 신인상파의 새로운 흐름에 충격을 받은 반 고흐는 이전에 비해 훨씬 다양한 색채를 구사하는 방향으로 나아갔다. 이때 그린 그림 중의 하나가 「글라디올러스가 있는 화병」이다.

화병의 일부를 제외하면 화면 어디서도 검정색을 찾아볼 수 없다. 배경은 밝은 하늘색이고, 꽃들은 빨강, 하양, 미색으로 어우러져 있다. 잎사귀들도 매우 밝은 연둣빛으로 처리되어 생의 환희라고 할 만한 빛의 향연이 펼쳐진다. 분명 인상파의 영향이다. 이전까지 그에게 예술은 상처받은 짐승이 어렵게 찾아간 조그맣고 어두운 동굴이었다면, 파리 체재 초기에 예술은 아직 완전하지는 않더라도 그에게 희망과 확신을 가져다 줄 화사한 정원 뜰이었다.

반 고흐는 점차 쇠라 등 신인상파의 점묘법에 영향을 받아 특유의 괄괄한 붓질을 스타카토로 끊는 모습을 보여준다. 「클리시 거리」, 「레픽 가의 빈센트 방에서 내려다 본 파리 풍경」, 「나무들」 등 주로 풍경이 그런 인상의 작품들이다. 과학적이고 분석적인 신인상파의 점묘법은 그러나 반 고흐의 기질과는 다소 거리가 있는 것이었다. 그러다 보니 캔버스에 작고 섬세한 점 혹은 선을 찍거나 그으면 작품의 성취도가 그다지 높지 않았다. 그 정교한 과정이 부담스러워 붓을 좀 더 대범하게 사용해 보다 굵은 터치를 구사하기 시작하면서 그 특유의 개성이 드러나기 시작했다.

지상에 버려진 천사, 그를 버린 세상

반 고흐, 「글라디올러스가 있는
화병」, 1886년, 캔버스에 유채,
46.5×38.5cm

반 고흐, 「클리시 거리」, 1887년,
캔버스에 유채, 46.5×55cm

　확실히 그는 트렌드를 그대로 따르는 화가는 아니었다. 그렇
다고 고집스럽게 전통에 매달리는 복고주의자는 더더욱 아니었
다. 보수적인 아카데미즘은 물론 당시의 전위 그룹으로부터도 동
떨어진 그의 위치는 무엇보다 그의 강한 주관성과 독자성에 기인
하는 것이었다. 그는 특이한 기질의 인물이었다. 천재라고 항상
시대를 앞서가는 것은 아니다. 경우에 따라 천재는 그냥 모든 앞
뒤의 흐름으로부터 '튄다'. 반 고흐가 바로 그와 같이 튀는 천재
였다. 그 개별적 특수성이 미술사에 영원히 남을 위대한 미학적

성취로 나아간 데 그의 예술의 매력이 있다.

하지만 반 고흐는 불행히도 자기가 그 같은 천재라는 사실에 대한 확고한 확신이 없었다. 남들 쫓아가려 해도 잘 안 되고, 예술의 광휘와 위대성이 점점 더 진하게 느껴짐에도 자기는 그로부터 자꾸 멀어지는 것 같아 자괴감이 일곤 했다.

자신의 현실과 소명 사이의 무언가 어렴풋한 그림자가 잡힐 것 같을 때면 그는 마음을 달래기 위해 자화상을 그렸다. 자화상을 그릴 때 그는 새로운 형식이니 뭐니 하는 것에 개의하지 않고 자신의 '본질'에 몰입해 그만큼 자신의 인간적이고도 예술적인 고민이 진하게 배어 나오는 걸작들을 생산했다. 반 고흐 미술관은 현재 모두 18점의 그의 자화상을 소장하고 있는데 반 고흐가 평생 그린 자화상은 모두 35점이다. 그가 자화상을 그리게 된 이면에는 잘 팔리는 초상화를 그려 작품 좀 팔아 봐야겠다는 생각과 그러기에는 연습할 모델이 없으니 자신의 얼굴이라도 그려야겠다는 생각이 없지 않았다. 「회색 펠트 모자를 쓰고 있는 자화상」, 「이젤 앞의 자화상」 등 파리 시절 자화상들의 예술적 성취는 확실히 이 시절의 다른 어떤 그림들에 비해 높아 보인다.

파리 시절 그는 또 신인상파 못지않게 그에게 새로운 자극을 준 한 흐름을 만난다. 바로 '일본주의(저패니즘)'이다. 반 고흐는 일본 우키요에(목판 민화)의 화려한 색상과 평면성, 장식적 구성에 상당히 깊은 감화를 받았다. 동생 테오와 함께 일본 목판화를 수백 점 사 모으기까지 했다. 인상파 자체가 화면을 구성할 때 소재의 '탈중심성'을 강조하는 등, 1853년에 개항한 일본 미술의 주요 특질에 지대한 영향을 받았고 동시대인인 반 고흐 역시 그 영향을 다대하게 받았다.

물론 반 고흐의 예술에 나타난 그 영향의 긍정적인 결과를 인정한다 하더라도, 히로시게의 작품을 그대로 모사하다시피 한 「빗속의 다리」, 「꽃피는 자두나무」, 게이사이 에이센을 따라 그

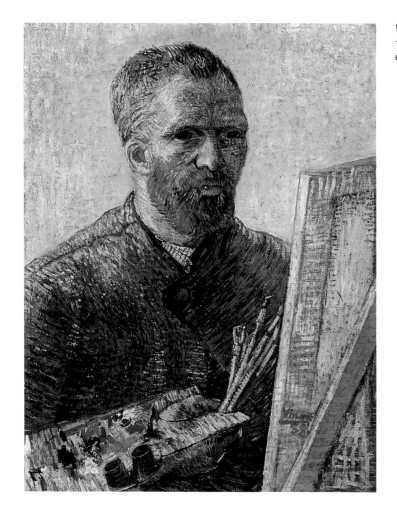

반 고흐, 「이젤 앞의 자화상」,
1888년, 캔버스에 유채,
65.5×50.5cm

린 「게이샤」 등 이 미술관에 소장되어 있는 반 고흐의 '일본 시리즈'를 보노라면 한국인으로서 묘한 감정이 일지 않을 수 없다. 더구나 일본 관광객들이 그 앞에서 자랑스럽게 이야기하는 모습이 겹쳐지면 문화의 후광이 가져다주는 국가의 영향력과 힘에 대해 새삼 뼈저린 느낌을 갖게 된다.

　　반 고흐가 한국의 분청사기나 단원의 그림을 대했으면 그는 진짜 무릎을 쳤을 것이다. 그러나 그럴 수 있는 기회는 오지 않았

다. 문화는 밖으로 흘러야 하고 흐를 때 비로소 힘이 생긴다는 자명한 사실에도 불구하고 우리는 일찍이 그런 기회를 제대로 확보하지 못했다. 유럽 땅에 저패니즘의 열풍이 인 지 한 세기도 더 지났는데 언제쯤 우리는 이 땅에서 '코리아니즘'의 열풍이 부는 것을 볼 수 있을까.

"인생의 고통은 살아 있는 그 자체"

파리 시절 파리 화단의 활발한 전개에 자극을 받아 나름대로 밝고 다채로운 화면을 펼쳐 보였으나 시류가 주는 압박감, 자꾸 나태해지는 작업 태도, 도시 생활에 대한 염증 등이 겹쳐 반 고흐는 마침내 체류 2년 만에 파리를 떠나 프로방스의 아를로 갔다. 푸른 하늘, 너른 들과 호흡하면 자신의 예술이 보다 나아질 것이라는 신념에서였다. 작품의 질만을 놓고 볼 때 이 신념은 옳았다. 고갱과의 공동 생활, 그와 다툰 뒤 귀를 자르는 등 이어지는 정신

발작, 생 레미 요양소 생활, 오베르에서의 권총 자살 등 이 시기부터 1890년 죽을 때까지 채 3년이 못되는 기간 동안 그가 겪은 갈등의 양은 엄청난 것이었지만, 그는 그의 예술의 가장 위대한 업적들을 이 무렵 집중적으로 남겼다.

반 고흐 미술관이 소장하고 있는 이 시기의 걸작으로는 「랑글루아 다리」, 「꽃이 핀 배나무」, 「꽃이 핀 복숭아나무」, 「해바라기」, 「노란 집」, 「반 고흐의 침실」, 「씨 뿌리는 사람」, 「꽃이 핀 아몬드 가지」, 「노란 색 배경의 붓꽃」, 「까마귀가 나는 밀밭」 등을 꼽을 수 있다.

반 고흐가 그린, 꽃이 만개한 나무들을 보면 그가 추구하는 행복의 성격을 쉽게 짐작할 수 있다. 그가 그린 나무의 꽃들은 대부분 하얗거나 하얀 색이 어떤 식으로든 섞여 있는 것들이다. 쏟아져 내리는 눈처럼 하얗게 캔버스를 누비는 그 꽃들. 그의 행복은 식물성이었고, 식물성 중에도 수성(樹性)이었으며, 그것의 절정은 개화였다. 그는 진정 아름다움을 사랑했다. 사람들이 그의 농투성이보다 못한 겉모습을 놓고 뭐라고 얘기해도 그의 마음속에는 이슬을 새치름히 머금은 꽃들이 무수히 많은 다른 꽃들과 어우러져 낙원의 꽃밭처럼 피어나고 있었고 그의 영혼은 그것들을 바람처럼 애무했다.

나무의 꽃들은 그의 「감자를 먹는 사람」에서 보게 되는 어둠, 그 일상과 현실의 대척점에 서 있는 것으로 결국 하나의 이상 또는 환상이었다. 그것들은 그가 과수원에서 늘 대하는 살아 있는 식물이었지만 그것의 존재 위상은 시간적으로는 저 먼 미래 또는 가상의 어느 시점에, 공간적으로는 그의 동경 속에 있는 것이었다. 아름답고 사랑스러우면서도 그가 연모하던 여인들과 달리 접근해도 도망가지 않고, 도망가지 않을 뿐 아니라 땅에 뿌리를 굳건히 박고 있는 그것은 존재의 가장 완벽하고도 이상적인 모습이었고 그가 실망하지 않고 자신의 예술을 끝까지 추구하도

반 고흐, 「꽃이 핀 배나무」, 1888년,
캔버스에 유채, 73×46cm

록 인도해 주는 신의 계시, 또는 그 계시의 증거 같은 것이었다. 너무도 불안하여 그 신의 계시마저 잘 믿어지지 않을 때면 그는 나무들이 과연 뿌리를 갖고 있나 확인하는 그림을 그리기도 했다 (「나무뿌리들」).

이점으로 미뤄 그는 분명 지극한 평화주의자였다. 곧잘 성을 내고 과격한 행동을 하고 남과 원만하게 사귀지 못하는 성격이었지만, 그는 하얗고 땅에 든든히 뿌리박은 꽃나무의 수성을 지향했다. 세상 사람들의 눈에는 언뜻 부조화로 비친 그 간극은, '그는 세상을 향해 사랑이었지만, 세상은 그를 향해 사랑이 아니었던' 데서 비롯된 것일 뿐이었다. 결국 "인생의 고통은 살아 있는 그 자체"란 그의 유명한 말로 그의 '묘혈'은 덮인다.

아를 들판의 바람을 밀짚모자와 캔버스로 무장하고 맞섰던 사나이 빈센트 반 고흐. 그러나 파리를 벗어나 전원으로 갔다는 것이 그에게 임시방편적 치료 이상의 개선을 의미하는 것은 아니었다. 이미 그의 영혼은 심하게 타들어 가고 있었다. 시간이 흐를수록 그 불꽃은 그의 캔버스 위에서 크롬 옐로우의 진노랑으로 활활 타올랐다. 그와 고갱이 한동안 예술적 이상을 나누며 지냈던 「노란 집」, 정열의 꽃 「해바라기」, 그리고 자살 직전의 작품인 「까마귀가 나는 밀밭」 등이 그 타오름의 정점에 서 있는 작품들이다.

여기서 반 고흐의 색에 대해 잠시 정리할 필요가 있겠다. 반 고흐의 이미지를 형성하는 가장 근원적인 색으로 나는 검정과 노랑, 그리고 다소 간간이 그러나 의미 있게 쓰이는 흰색을 꼽는다. 초반을 검정이 압도했다면 후반은 노랑이 압도했다. 앞서도 언급했지만 검정이 그가 처한 현실, 그리고 흰색이 그의 지향을 상징한다면 노랑은 그의 개인적 의지와 정열을 상징한다고 할 수 있다. 그러므로 노랑은 그의 정체성을 가장 잘 드러내 주는 색인 셈이다. 그 외에 하늘색 계통의 푸른 색, 그리고 보라색, 녹색이 보조적 차원에서 빈번히 사용된다.

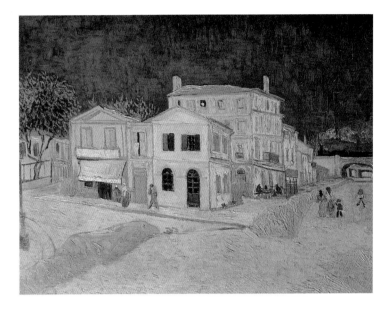

**반 고흐, 「노란 집」, 1888년,
캔버스에 유채, 72×91.5cm**

노란 집은 반 고흐가 아를에 내려와 세를 든 집이다. 그림에서 확인할 수 있듯 건물은 대칭 구조를 이루고 있다. 상점의 어닝이 펼쳐져 있는 왼쪽이 식료품점이었고, 오른쪽이 반 고흐가 사는 공간이었다. 1층에 큰 방 두 개가 있어 작업실과 부엌으로 썼고, 2층에 있는 방 두 개는 반 고흐와 고갱이 각각 사용했다. 창 덮개가 열린 오른쪽 방이 고갱이 쓰던 방이었고 창 덮개가 닫힌 왼쪽 방이 반 고흐의 방이었다.

반 고흐는 아를에서 화가들의 공동체를 이루고 싶어 했다. 고갱이 이에 응낙해 내려옴으로써 부분적으로나마 그 희망에 서광이 비치는 듯했다. 하지만 고갱이 이 집에 머문 것은 불과 9주에 불과했다. 둘은 다퉜고 결국 헤어졌다. 그 과정에서 반 고흐는 자신의 귀를 절단하는, 유명한 사건을 일으킨다.

검정과 흰색이 일종의 대척 관계에 있다면, 검정과 노랑도 그에 못지않은 대척 관계에 있다. 주지하는 대로 검정과 노랑은 교통 표지판에 잘 쓰이며 그만큼 명시도가 높다. 그러므로 반 고흐의 투쟁은 현실과 이상 사이에서 만큼이나 현실과 그의 의지 사이에서도 극단을 달린 것이었다고 할 수 있다.

노랑이 화면 전체를 뒤덮고 있는 「해바라기」는 따라서 그의 위대한 승리를 노래하는 찬미가가 아닐 수 없다. 그의 의지가 세계를 접수했고 세계는 그의 발아래 무릎을 꿇었다. 이미지와 색채를 다루는 조형 세계의 그 어떤 것이 이보다 더 밝고 환한 자기 긍정을 보여줄 수 있을까? 미다스의 손은 세계를 금으로 만들어 그 금빛 아래 생명들의 활동을 정지시켰지만, 반 고흐는 오히려 그의 황금색 아래 생명들의 활동을 최고로 고양시켜 놓았다. 바로 그 같은 적극적인 생명의 의지 탓에 사람들은 그의 해바라기에 열광하고, 또 침대와 의자마저 노란 그의 침실에 애정 어린 시선을 보낸다. 그렇게 뜨겁고 고귀한 예술적 생기를 그렇게 쉽고

반 고흐 미술관

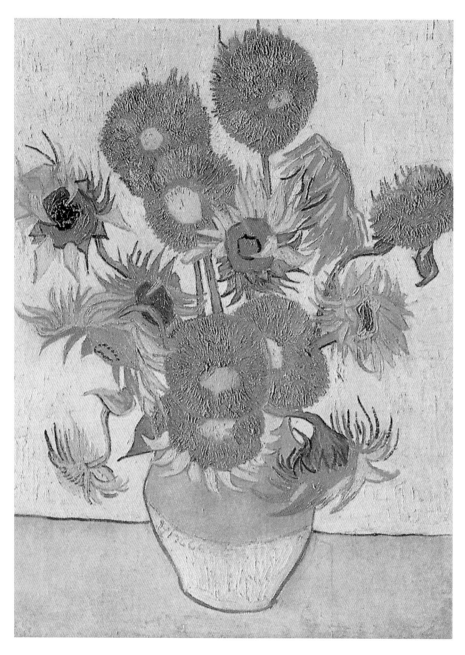

반 고흐, 「해바라기」, 1888년,
캔버스에 유채, 95×73cm

지상에 버려진 천사, 그를 버린 세상

편안하게 접할 수 있다는 사실이 대중들에게는 하나의 환희로 다가오는 것이다.

「까마귀가 나는 밀밭」도 그의 생명 의지의 한 탁월한 표현이다. 흔히 반 고흐의 마지막 작품으로 잘못 알려진 이 작품은, 바로 그 '오해'로 인해 그의 자살의 전조를 보여 주는 작품으로 곧잘 거론되어 왔다. 물론 죽던 해에 그려진 것이 사실이고, 또 하늘에 검은 색이 섞여 있는 데다 까마귀 떼가 나는 모습이 불길한 인상을 주는 것도 사실이지만, 이 그림을 꼭 그의 자살을 암시하는 것으로 해석할 필요는 없을 것 같다. 오히려 아직 충만한 생명감과 불안정한 상황의 충돌로 인해 생겨난 긴장이 더욱 강한 삶의 의지를 느끼게 하는 측면이 있다. 반 고흐는 당시 이 그림과 함께 일련의 지평선을 주제로 한 그림들을 그리고 있었는데, "이들 캔버스에 말로 표현할 수 없는 것을 나는 나타냈다고 확신한다. 그것은 곧 이 시골 지방이 얼마나 건강하고 기분을 고양시키는 곳인가를 내가 발견한 것"이라고 씀으로써 이 작품과 관련한 그의 관심이 어디에 있었는지를 명확히 보여준다. 결국 「까마귀가 나는 밀밭」도 그의 생명을 향한 의지와 이를 위한 투쟁의 한 진지한 단면이었던 것이다.

그렇다면 그는 왜 스스로 목숨을 끊었을까? 죽음 직전까지 그렇게 생명감으로 충만한 작품을 제작할 수 있었다면 무엇이 그로 하여금 방아쇠를 당기게 했을까? 극과 극은 통한다고 했던가. 극단적인 생명감의 폭발이었을까? 그의 예술적 고양과 암울한 현실 사이의 갭이 너무 컸던 것일까?

1890년 7월 27일 자신의 가슴에 총을 쏜 반 고흐는 이틀이 지나 사망했다. 그 행위가 정신 발작에 의한 것이든 계획에 의한 것이든 그는 스스로의 힘으로 자신의 예술 세계에 종지부를 찍은 화가가 되었다. 그는 죽기 전 "나는 왜 이렇게 모든 일에 서툴지? 총 쏘는 것도 제대로 할 줄 모르니 말이야"라는 쓸쓸한 독백을 남겼다.

지상에 버려진 천사, 그를 버린 세상

반 고흐, 「까마귀가 나는 밀밭」,
1890년, 캔버스에 유채,
50.5×103cm

영화 「아마데우스」에서 모차르트의 죽음이 타살로 비쳐진 것처럼 반 고흐의 죽음을 타살로 본다면 그건 너무 심한 비약일지 모르겠다. 그러나 그의 자살은 그 같은 예술혼을 받아들일 수 없었던 시대의 강요에 의한 타살의 성격이 분명히 있다. 그래서일까, 그의 크롬 옐로우는 아직도 그의 자살을 인정하지 않고 태양의 불꽃처럼 이글이글 타오르며 많은 사람들의 가슴을 울리고 있다.

19세기 주요 사조 내걸어 이해 도와

빈센트 반 고흐 미술관은 1973년 문을 열었다. 반 고흐 재단이 설립된 지 13년 뒤의 일이었다. 반 고흐 미술관이 문을 열기 전에는 바로 이웃해 있는 암스테르담 시립미술관(스테델레익 미술관)에 반 고흐의 작품들이 전시되어 있었다.

반 고흐 미술관은 반 고흐의 작품뿐 아니라, 1층 전시실에 19세기 중반의 사실주의 미술과 아카데미즘 미술을, 3층에 인상파와 신인상파 등 반 고흐와 동시대를 산 화가들의 작품을 각각 설치해 반 고흐 예술 세계의 배경을 이루는 부분도 함께 이해하도록 돕고 있다.

리노베이션 이후 전시 구성이 바뀌었다. 지상층(우리 식으로 1층)에는 카페와 아트숍, 전시 소개 공간이 있고, 1층(우리 식으로 2층)에는 반 고흐의 작품이 연대기 순으로 전시되어 있다. 2층(우리 식으로 3층)에는 작품 복원 과정을 보여주는 공간과 소규모 기획전을 위한 공간이 자리하고 있고, 3층(우리 식으로 4층)에는 반 고흐와 동시대를 산 작가들의 작품이 설치되어 있다.

반 고흐는 평생 유화 8백70여 점, 드로잉 1천2백여 점을 제작했는데 이 미술관이 소장하고 있는 그의 작품은 유화 2백여 점, 드로잉 5백50여 점이다. 나머지 작품은 파리의 오르세, 런던의 내

반 고흐, 「침실」, 1888년, 캔버스에
유채, 71×90cm

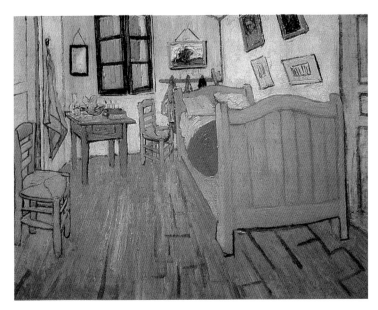

고갱, 「해바라기를 그리는 반 고흐」,
1888년, 캔버스에 유채, 73×91cm
　화면 왼쪽 아래에 해바라기 화병이
보이고, 그림을 그리는 반 고흐
뒤로는 고갱의 풍경화가 보인다.
이 초상화가 그려질 당시 반 고흐는
동생 테오에게 "너무나 피곤하고
극도로 긴장되어 있다"라고 편지를
썼다. 그 모습이 담긴 탓일까, 반
고흐는 이 그림을 보고 충격을
받았다. 자신이 미치광이처럼
그려졌다고 생각했기 때문이었다.

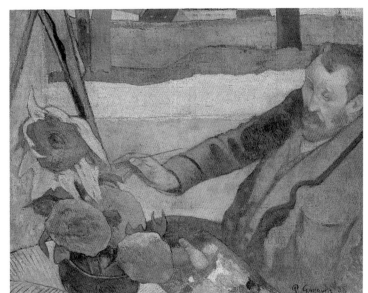

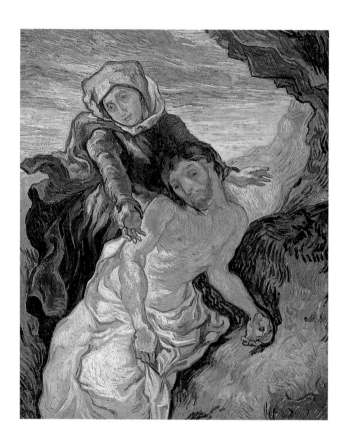

셔널 갤러리, 뉴욕의 메트로폴리탄 등 세계 각지의 미술관에 분산
되어 있다. 하지만 반 고흐 미술관처럼 각 시대의 작품들을 고루
알차게 수장한 곳은 없다. 건축 양식이 주는 이질감이야 어떻든
이 미술관은 반 고흐 예술의 가장 넉넉하고 푸근한 안식처임이
분명하다. 관람을 마치고 나와 미술관 건물을 다시 보니 건물 형
태는 어쩔 수 없다 하더라도 하다못해 건물 일부분이라도 반 고
흐의 진노랑으로 외장을 했더라면 어땠을까 하는 생각이 들었다.

오베르에 있는 빈센트와 테오 반
고흐 형제의 무덤

오베르에 있는 빈센트와 테오 반 고흐 형제의 무덤

반 고흐의 어록

♦ 언젠가는 내 작품을 통해서 이 기이한 사람, 이 보잘것없는 사람의 마음속에 무엇이 들어 있는지 보여주겠다. 그게 나의 야망이다.

♦ 언젠가는 내 그림이 물감 값과 생활비보다 더 많은 가치를 갖고 있다는 것을 다른 사람도 알게 될 날이 올 것이다.

♦ 나를 먹여 살리느라 너(동생 테오)는 늘 가난하게 지냈겠지. 네가 보내 준 돈은 꼭 갚겠다. 안 되면 내 영혼을 주겠다.

♦ 그래, 내 그림들, 그것을 위해 나는 생명을 걸었다. 그로 인해 내 이성은 반쯤 망가졌지. 그런 건 좋다.

♦ 만약 마음속에서 "너는 그림을 못 그려!" 하는 소리가 들려오면 무조건 그림을 그려야 한다. 그러면 그 소리가 잠잠해질 것이다.

♦ 나를 돌아보건대, 뭐 하나 확실한 게 없구나. 그러나 별을 보면 다시 꿈을 꾸게 된다.

♦ 사람을 사랑하는 것보다 더 중요한 예술은 없다.

렘브란트 미술관

진실을 그리려 했던 대가의 '빛과 그림자'

 암스테르담 시가지는 어딜 가나 비좁은 느낌을 준다. 건물들도 계단이 가팔라 아이들이 오르내리기에는 위험한 곳이 많다. 이렇게 비좁고 복잡하다 보니 나치가 지배하던 시절 안네 프랑크 가족이 몰래 숨었던 미로 같은 공간도 존재할 수 있었던 것 같다. 요덴브레스트라트의 렘브란트가 살았던 집 역시 가파른 계단에 오밀조밀한 방들이 붙어 있는 전형적인 암스테르담 주택이다.

살던 방·가구 그대로 재현

 렘브란트(1606~1669)의 집이 미술관으로 거듭난 해는 1911년. 렘브란트가 죽은 지 2백42년 만의 일이었다. '여기는 ○○가 살던 집터'라는 표식에만 익숙한 한국인들에게는 부러울 정도로 이 17세기에 지어진 개인 주택은 잘 보존돼 왔고 내력 또한 잘 보관되어 있다. 현재 미술관 내부는 렘브란트가 살던 당시의 모습대로 방 구조며 가구 등이 전면적으로 복원되어 있는데, 이는 1656년 파산한 렘브란트의 재산 내역을 당시 감정인이 방 위치에 따라 그대로 기록으로 남긴 덕에 가능했던 일이다.

렘브란트가 살던 집을 복원해 만든
렘브란트 미술관

1. 판화와 드로잉이 중심이기 때문에 빛으로 인한 손상을 최소화하느라 전시실 내부의 조명이 어둡다
2. 판화 소개실의 렘브란트 시대 프레스. 에칭 등 오목 판화는 판의 패인 곳으로 잉크가 들어가기 때문에 판을 프레스로 눌러 판화지에 프린트한다

　　미술관 수장품은 렘브란트의 에칭 판화 2백50여 점과 드로잉, 제자들과 그의 선생 피터 라스트만의 작품 등으로 구성되어 있다.

　　판화 중심으로 꾸려져 있다 해서 렘브란트의 집을 가볍게 보아서는 곤란하다. 빛의 화가이니만큼 빛과 그림자를 따라 번뜩이는 그의 인생 통찰이 '흑백의 진실'에 실려 오히려 더 강하게 부각되는 곳이 이 미술관이다. 빛 못지않게 렘브란트가 평생 매달렸던 창작상의 관심사는 사람과 사물의 진실한 표정이었다. 빛이란 것도 자연의 표정이므로 결국 렘브란트의 가장 큰 관심사는 세계의 표정 그 자체였다고 할 수 있겠다. 렘브란트는 왜 이렇게 세계

의 표정 묘사에 혼신을 다 바쳤을까?

사별… 파산… 쓸쓸한 최후

렘브란트는, 진실은 현상 이면에 가려져 있어 찰나의 표정을 통해서만 그 본질이 비로소 드러난다고 보았던 것 같다. 그는 그렇게 포착된 진실을 자기 예술의 모토로 했음에 틀림없다.

부유한 제분업자의 아들로 태어나 유복한 집안의 딸과 결혼하고 최고의 명성을 누렸는가 하면, 부인 사스키아와 일찍 사별하고, 정부로 지냈던 헤르트헤와의 송사, 파산, 사랑했던 정부 헨드리케와의 사별, 아들 티투스와의 사별 등을 겪은 뒤 마침내 화구와 몇 벌의 옷만을 전 재산으로 한 채 쓸쓸히 생을 마쳐야 했던 렘브란트. 그에게 있어 이 세상은 빛과 그림자의 강렬하고도 역동적인 드라마였을 것이다.

에칭으로 그린 그의 여러 자화상들에 파노라마처럼 펼쳐지는 실망과 체념, 달관, 확신, 익살 등의 표정을 보노라면 스스로를 그리면서 느꼈을 이 굴곡진 삶을 산 작가의 마음 속 눈물이 어느덧 보는 이의 가슴에 젖어 든다. 이른바 '장르화'라고 하는, 일상의 풍속을 교훈적으로 또는 우화적으로 그린 그림에서 농부, 동방의 상인, 거리의 악사, 대장장이, 유대인 등을 그렸지만 특별히 딱딱한 설교자가 되기보다는 '무언의 진실'을 표현하는 진실한 기록자가 되기 위해 애쓰는 모습이 눈에 띈다.

렘브란트의 에칭 시리즈에는 이들 주제 외에 누드, 풍경, 초상, 성경 이야기 등이 덧보태 진다. 누드화에서도 역시 당시 유행대로 고전적이고 이상적인 인체미를 추구

**렘브란트, 「설교하는 그리스도」,
1652년경, 에칭 · 뷰린과
드라이포인트, 15.5×20.7cm**

　예수가 설교를 하고 있고 사람들이
주위에 모여 그의 말씀을 경청하고
있다. '산상수훈' 등 성경의 특별한
구절을 토대로 그린 것이 아니라
예수의 설교 장면을 가장 보편적이고
통념적인 이미지로 표현한 것이다.
수직과 수평의 엄격함이 강조된
배경에 S자 형태의 예수의 자세와
원을 그리듯 둘러앉은 관중이 사랑과
구원의 따뜻함을 전한다.

　판화 기법 중 에칭은 얇은 피막을
입힌 금속판을 에칭 니들로 긁어
막이 벗겨진 부분이 산에 부식되도록
함으로써 오목판을 만드는 기법이고,
드라이포인트는 피막제나 산의 도움
없이 니들로 직접 판을 파 오목판을
만드는 기법이다. 뷰린은 판각
도구의 이름인데, 에칭 니들에 비해
속도는 늦지만 다채롭고 정교한
표현이 가능하다.

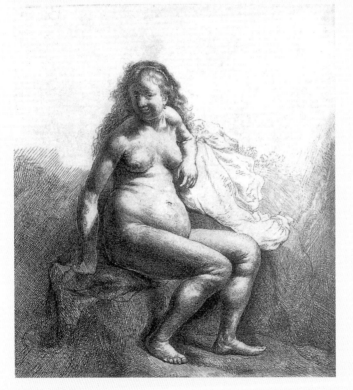

**렘브란트, 「앉아 있는 누드의 여인」,
1631년경, 에칭, 177×160cm**

　렘브란트는 누드를 매우
사실적으로 그렸다. 그러니까
이상적인 누드의 아름다움과는
관계없이 눈에 보이는 그대로 모델의
육체를 표현했다. 이 누드 역시 그런
사실성에 기초해 배가 나오고 다리의
각선미도 볼품이 없다. 하지만 이런
진실성으로 렘브란트는 자신의
예술의 깊이를 더하고자 했다.

진실을 그리려 했던 대가의 '빛과 그림자'

**렘브란트, 「풍차」, 1641년, 에칭,
145×208cm**

　렘브란트의 판화 중 풍경을 소재로
한 에칭은 모두 1640~1653년
사이에 제작됐다. 이 그림은 그 초기
걸작 가운데 하나이다. 저 멀리
흐릿하게 지평선이 보여 황량함을
더하는데, 수직으로 서 있는 풍차가
외로우면서도 꿋꿋하게 그 황량함을
이겨내고 있다. 마치 무에서 유를
창조하는 화가 자신의 모습 같다. 이
풍차는 당시 암스테르담 주변 요새에
세워져 있던 풍차 가운데 하나다.

**렘브란트, 「십자가에서 내려지는
그리스도」, 1633년, 에칭과 뷰린,
51.5×40cm**

　같은 이름의 유화를 판화로
다시 제작한 것이다. 그 유화 또한
루벤스의 1611년 작품에서 여러
핵심적인 요소를 따왔다. 하지만
빛의 마술사답게 렘브란트는 이
장면을 무엇보다 감동적인 빛과
그림자의 드라마로 연출해 내고
있다. 예수의 죽음으로 인한 슬픔과
그 절망의 어둠을 헤치고 쏟아지는
하늘의 빛이 인생의 희로애락에 대해
다시 한 번 생각하게 한다.

하기보다 '추의 미학'마저 개의치 않는 고집스런 리얼리즘 추구로 예술에 있어 진실의 힘이 어떤 것인지를 인상 깊게 보여준다. 성경 주제는 어쩌면 그의 '빛과 그림자'의 미학에 가장 잘 어울리는 주제라 할 수 있다. 작은 판화들임에도 선과 악, 진실과 거짓의 대비가 웅장하고 드라마틱하게 펼쳐지면서 이 덧없는 세상을 통렬히 풍자한다.

'빛의 마술사' 렘브란트의 빛도 물론 홀로 만들어 낸 것은 아니다. 그의 빛은 카라바조로 대표되는 이탈리아의 바로크 회화로부터 왔다. 그러므로 그것은 카라바조가 든 횃불을 렘브란트가 더욱 뜨겁게 살라 버린 것과 같은 것이라 하겠다.

카라바조는 밀라노 근처의 소읍 출신으로 성경 주제의 그림을 마치 이웃집에서 일어난 일인 양 생생하게 묘사해 당시 화단과 교회에 충격을 주었다. 그 기본적인 기법은 강렬한 명암 대비인데, 그 강렬함은 오늘날의 시각으로 보아도 자극적이다.

당시의 '파리'였던 로마를 방문했던 네덜란드 화가들은 신교국 출신답게 화려하고 장식적인 그림보다는 카라바조의 그림 같은 사실적이면서도 박진감 넘치는 그림에 더 주목했다. 그 영향은 곧 네덜란드에 퍼졌으며, 렘브란트가 카라바조의 성취를 더욱 진화시켜 그의 명암법의 가장 탁월한 '계승자'로 우뚝 섰다. 소위 유학파가 아닌 골수 국내파로서 그런 성취를 이뤄 냈다는 점에서 렘브란트의 비상한 천재성을 다시 한 번 확인할 수 있는 장면이라 하겠다.

진실을 그리려 했던 대가의 '빛과 그림자'

벨기에 **브뤼셀**
독일 **쾰른**

벨기에 왕립미술관
발라프 리하르츠 미술관과 루트비히 미술관

벨기에 왕립미술관

그림 속에서 더욱 영롱한, 작은 나라의 큰 성찰

 화면 위쪽 1/4 가량이 하늘이고 그 아래 바다가 펼쳐져 있다. 바다에는 배들과 섬이 보인다. 화면 왼편 아래로 육지가 그려져 있고 육지 위에는 밭을 가는 농부, 양을 치는 목동이 근경으로 잡혀 있다. 벨기에 왕립미술관이 소장한, 16세기 플랑드르의 대가 피터르 브뤼헐(1525~1569)의 「이카루스의 추락」이다.

 이카루스는 잘 알려진 대로 밀랍으로 붙인 인공 날개를 달고 하늘 높이 날다가 태양열에 접합이 녹아 추락한 신화의 인물이다. 그런데 브뤼헐의 이 작품에서는 웬만큼 주의를 기울이지 않으면 이카루스가 어디 있는지 발견하기가 쉽지 않다. 꼼꼼히 살펴보자. 이카루스는 어디 있나?

 오른쪽 가장자리, 범선 밑에서 허우적대는 두 다리가 보인다면 당신은 이카루스를 찾은 것이다. 아, 너무나 비참한 종말이다. 농부도, 소도, 그 옆의 양치기와 양도, 맨 오른쪽 아래의 낚시꾼도, 그 누구도 그의 도전과 실패에 관심을 기울이지 않는다. 개인에게는 절체절명의 사건이 타자에게는 떨어지는 낙엽만도 못하다. 이 주제가 그의 시대에 대한 풍자를 목적으로 한 것이든, 아니면 인생 자체에 대한 숙명론적이고 냉소적인 태도를 드러낸 것이든, 브뤼헐의 작품 전반에는 삶과 인생에 대한 깊이 있는 분석과 성찰이 담겨 있다.

브뤼헐, 「이카루스의 추락」,
1555년, 캔버스에 유채,
73.5×112cm

 브뤼헐 이후에도 벨기에 출신 화가들, 특히 19~20세기 초의
화가들이 인간의 내면에 대한 깊이 있는 성찰을 드러내 보이거나
상징성 높은 표현을 선호한 것은 매우 주목해 볼 만한 현상이다.
무엇보다 초현실주의를 대표하는 화가 마그리트의 존재가 이를
증명한다. 그것은 무엇보다 이 지역이 중세적 특질을 잘 보존해
온 곳이고, 그 중세적 특질이 그들의 작품에 신비로운 사유의 강
을 흐르게 한 탓이 아닐까 싶다. 그리고 또 오래 전부터 큰 나라
사이에 위치한 작은 나라로서 지난했던 생존 투쟁의 과정이 이
런 깊이 있는 해학적, 심리적 성찰을 가능하게 하지 않았나 생각
된다. 벨기에의 미술을 그와 같은 인간에 대한 성찰이라는 시각
에서 '탐사'해 보는 것도 유럽 미술관 순례의 한 흥미로운 여정이
아닐 수 없다.

벨기에 왕립미술관

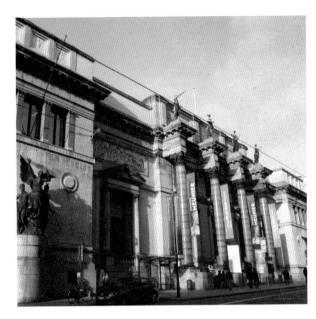

미술관 정면의 문들 가운데 한글
표기가 되어 있는 문

유스호스텔에선 신나는 공연이

암스테르담에서 브뤼셀까지 기차로 3시간쯤 왔을까. 참으로 가까운 이웃이다. 하기야 벨기에가 독립하기 이전에는 네덜란드라는 이름을 공유했던 땅이니까. 역에서 사블로니에르 가에 있는 유스호스텔 '자크 브렐 센터'에 전화로 예약을 하고는 곧장 와 보니 무엇보다 싸고 깨끗하고 분위기가 좋아서 좋다. 우리 방에는 침대가 4개 있지만, 유스호스텔 쪽은 3인분의 사용료만 받는단다.

호스텔의 철제 2층 침대가 아이들 재우기에 다소 불편하게 되어 있어 매트리스를 모두 끌어내 바닥에 깔았다. 마음껏 뛰어놀 수 있는 공간이 생기자 아니나 다를까 아이들은 장난감을 흐트러뜨리고는 먹을 것도 흘려 가며 난리굿을 벌인다. 자! 이제 신명나는 굿판도 벌였으니, 천지신명이시여, 여행 내내 아무 사고 없게 굽어 살피소서….

브뤼셀은 우리가 그동안 방문했던 다른 유럽 도시보다 더 북적대는 것 같다. 그만큼 사람들도 활동적으로 보인다. 유스호스텔 주변에서 앰뷸런스나 소방차의 사이렌 소리가 꽤 자주 들린다. 사건 사고가 많은 도시임에 틀림없다.

거리 산책을 나서 보니 파리나 런던과 달리 차들도 횡단보도의 파란 신호등을 무시하기가 예사다. 횡단보도 앞에 서 있다가 아뿔싸, 한 과속 차량이 구덩이 물을 튀기고 지나가는 바람에 우리 가족은 졸지에 '총체적인' 진흙탕 세례를 받고 말았다. 욕이 입에서 절로 나온다. 사람들의 인상은 차분해 보이는데 성격은 우리만큼 급한가 보다. 어쨌든 이들의 이런 활동 에너지가 다른 유럽 도시들에 비해 '액티브'해 보이는 이 도시의 외양과 밀접한 관련이 있는지도 모르겠다.

활기가 넘치기는 유스호스텔 안도 마찬가지다. 저녁이 되자 1층의 바는 사람들로 시끌벅적하다. 바에 붙어 있는 앞마당에서는 한바탕 신나는 음악 공연이 펼쳐진다. 방 앞 로비의 테라스에

서 판이 벌어진 마당 쪽을 내려다보고 있자니 도시의 잔잔한 바람이 뺨의 솜털을 어루만지는 사이로 흥겨운 음표들이 하나 둘 스치고 지나간다. 역시 젊음은 좋은 것이고, 국경을 초월해 어울릴 수 있는 젊음은 더욱 좋은 것이다.

"되게 신나게 연주하는데, 한번 내려가 볼까?"

"이 혹들을 달고 어딜?"

"글쎄, 그래도 호스텔 한쪽 벽에 붙은 투숙객 기념사진 보니까 우리 말고도 누가 애 데리고 와서 묵고 갔더라고. 땡이만 한 놈이 무슨, 지 몸만 한 양동이를 나르고 있던데? 우리도 한번 어울려 보지 뭐."

"애들 지금 졸려서 데리고 내려가면 울고 짜증낼 거야. 난 그냥 여기서 이렇게 듣고 있는 것도 좋아."

애들을 돌보고 다니느라 얼마나 피곤할까. 아내는 뭔가 달관한 듯 세상을 음미하고 있다. 때론 무언가를 조금만 음미하는 것이 욕심껏 위장을 채우는 것보다 훨씬 낫다. 언젠가 아이들이 크

면 아이들과 함께 이 여행 코스를 다시 한 번 밟아 봐야지, 그 추억 여행 중에 '씩씩한 대한의 남아'가 되어 있을 아이들은 이곳에서 저들 못지않게 흥겹게 어울려 놀리라, 그때 우리의 옛 추억을 음미하는 맛도 꽤 그럴듯하겠지…, 그런 생각이 들었다.

진짜 20년 만에 아이들과 다시 오니 감회가 새로웠다. 식당이나 선술집에서 함께 맥주잔을 기울이며 옛날이야기를 하는 것도 이런 여행이 줄 수 있는 크나큰 즐거움이었다.

파리 중앙 미술관의 분관으로 출범

플랑드르 지역은 네덜란드와 더불어 15~17세기 북유럽의 주요 미술 중심지 가운데 하나였다. 플랑드르에서는 11~14세기 채색 필사본 회화가 중요한 그림 양식이었으나 15세기에 들어서면 나무 패널 회화로 그 중심이 옮아간다. 이때 나온 반 에이크 형제의 '개량 유화'가 그 무렵 이탈리아의 원근법 및 해부학적 표현과 함께 유럽 회화를 고도로 성숙시키는 역할을 했다. 원래 유채 기법은 8세기 무렵부터 유리 등의 채색을 위해 쓰였는데, 반 에이크 형제가 활동할 무렵 이 지역에서는 유채 기법을 보편적인 회화 기법으로 발전시켰다.

당시 플랑드르의 작가들은 이탈리아 작가들과 달리 수학적, 과학적 접근보다는 경험적 접근을 선호해 정밀 묘사풍의 자연주의를 발달시켰고, 종교적인 주제를 다루는 그림에서도 자세히 살펴보면 이곳저곳 꼼꼼히 그려진 세속의 이미지들이 자리하고 있을 정도로 이 '가시적인 세계'의 현상들에 매료되어 있었다. 한스 멤링, 마시스, 로히어르 판 데르 베이던 등의 작품에서도 그 꼼꼼하고 섬세한 붓놀림을 차분히 음미할 수 있다.

레장스 거리 쪽 통칭 '예술의 언덕'이라고 불리는 곳에 자리한 벨기에 왕립미술관은 황금 시기인 바로 이 15세기 미술에서부

터(14세기 종교화 일부 포함) 브뤼헐의 16세기, 루벤스의 17세기 등 화려한 플랑드르 회화와 17세기의 네덜란드 회화, 19세기 여러 나라의 근대 회화와 조각까지를 산하 '고전 미술관'에 수장하고 있다. 그런가 하면 20세기 벨기에를 중심으로 한 여러 나라의 현대미술은 고전 미술관과 지하 통로로 연결돼 있는 '근대 미술관'에 소장하고 있다. 벨기에 고전 미술과 현대 미술의 으뜸가는 보고인 것이다.

고전 미술관의 입구는 코린토스식 기둥이 있는 그리스 신전 풍으로 돼 있어 위엄을 느끼게 한다. 반면 근대 미술관의 입구는 반듯반듯한 3층짜리 다부진 돌집 모양을 하고 있어 주위의 건물들과 특별히 구별되지 않는다. 하지만 내부에 들어가 보면 지하로 8층까지 내려가는 상설 전시실이 이어져 미술관의 구조가 무척 특이하다는 생각을 갖게 한다. 엘리베이터도 의자까지 장착되어 있는 48인승 초대형이다.

벨기에 왕립미술관은 나폴레옹의 혁명군이 벨기에를 접수한 뒤 1801년 선포한 법령에 따라 파리 중앙 미술관(루브르)의 분관 형식으로 출범했다. 나폴레옹 군이 벨기에 각지의 궁전, 교회, 수도원, 공사립 시설에서 탈취한 미술품을 전리품으로 프랑스로 가져갔으나 나폴레옹의 몰락과 함께 루벤스의 제단화 등 주요 미술품이 이 미술관으로 속속 되돌아왔고, 그 이전인 1802년과 1811년에는 두 차례에 걸친 루브르의 호의로 수장품의 내용이 늘어나기도 했다. 1887년 현재의 건물에 입주한 이 미술관은 1974년 새 익관을 열어 전시 공간을 늘렸으며 1984년에는 마침내 근대 미술관까지 개관했다.

세월이 많이 지나 벨기에 왕립미술관도 그간 큰 변화를 겪었다. 벨기에 왕립미술관은 원래 레장스 거리에 있는 고전 미술관과 근대 미술관 외에 시내 중심에서 좀 떨어진 곳에 소규모 개인 미술관으로 설립된 콩스탕탱 뫼니에 미술관과 앙투안 위르츠 미술관 등 네 개의 미술관으로

구성되어 있었는데, 여기에 르네 마그리트 미술관(2009년 개관)과 세기말 미술관(2013년 개관)이 본관 쪽에 새로 문을 열어 이제는 모두 여섯 개의 미술관으로 구성된 복합체가 되었다. 그 소장품 구성 내용으로 볼 때 르네 마그리트 미술관과 세기말 미술관은 근대 미술관으로부터 분화, 발전한 미술관이라 할 수 있다.

인간 심리의 바닥까지 훑어

브뤼헐의 방에는 앞서의 「이카루스의 추락」 외에 「베들레헴의 인구 조사」, 「동방박사의 경배」, 「반역 천사의 추락」, 「스케이트 타는 겨울 풍경과 새덫」 등 주옥같은 그의 대표작들이 걸려 있다. 아버지와 똑같은 이름의 아들 피터르 브뤼헐이 유사한 화풍을 구사한 까닭에 사람들은 곧잘 그의 그림과 아들의 그림을 혼동한다. 그러나 아들 피터르 브뤼헐은 보다 상투적이다. 아버지만큼 인간 심리의 복잡 미묘한 부분까지 집요하게 파고드는 맛은 없다. (피터르 브뤼헐에게는 똑같은 이름의 아들 피터 외에 차남 얀 브뤼헐이 있었다. 형 피터보다 재능이 좋았던 얀은 꽃 그림을 잘 그려 '꽃 브뤼헐'로 불리곤 했다.)

「스케이트 타는 겨울 풍경과 새덫」에서도 「이카루스의 추락」과 마찬가지로 우리는 브뤼헐의 인생에 대한 냉철한 관찰을 본다. 화면 왼편, 얼어붙은 개울 위에서 스케이트를 타거나 팽이를 치는 사람들의 모습이 한가롭다 못해 평화롭기 그지없다. 아련히 멀어지는 동네의 모습과 잿빛 하늘을 나는 한 쌍의 새도 그 평화의 인상을 공고히 하는 데 힘을 보탠다. 문제가 되는 부분은, 그림의 맨 오른쪽 아랫부분 나무와 덤불 사이의 새덫이다. 덫을 놓아 새를 잡는 것이야 시골 아이들에게는 즐거운 놀이겠지만, 어쨌든 생명의 위협 아래 놓이게 된 새들로서는 상당히 위태로운 순간이 아닐 수 없다. 이 그림을 통해 브뤼헐은 말한다. 인생도

브뤼헐, 「스케이트 타는 겨울 풍경과
새덫」, 16세기, 캔버스에 유채,
37×55cm

결국 그 새들과 크게 다를 게 없다고.

스케이트를 타는 아이도 언제 얼음이 깨져 물에 빠질 지 알
수 없고, 오늘 멀쩡하게 새를 잡던 사람이라고 내일 또한 그럴 수
있으리라 장담할 수 없다. 수없이 덫에 걸리는 새들을 비웃기 전
에 인생 또한 스스로 얼마나 현명한 삶을 살고 있는지 되돌아보
라. 그 누구도 타인의 어리석음을 비웃음의 대상으로 삼을 수 없
음을 깨닫게 될 것이다. 브뤼헐은 바로 그런 '현자의 충고'를 감
상자에게 던져 주고 있는 것이다.

브뤼헐의 이 그림이 당시 스페인의 플랑드르 식민지 지배에
대한 은유라는 해석도 있으나, 그 내막이야 어떻든 브뤼헐은 인
생들이 늘 자기중심적이 되어 한 치 앞을 내다보지 못하는 어리
석은 존재라는 사실에 먼저 주목했다. 그런 까닭에 그는 스스로

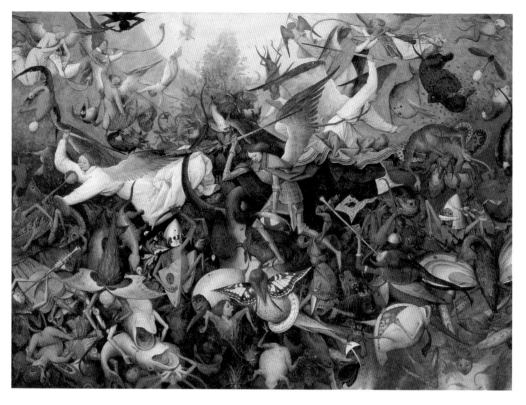

브뤼헐, 「반역 천사의 추락」,
1562년, 캔버스에 유채,
117×162cm

다소 어리숙하게, 또 질박하게 대상을 그림으로써 감상자가 '무
장을 해제하고' 화면에 밀착해 들어와 찬찬히 관찰을 행할 수 있
도록, 그리고 종내는 바로 그 '허심탄회한 만남'에서 진솔한 '생
의 깨달음'을 얻을 수 있도록 이끈다.

　　인간에 대한 그의 이해는 셰익스피어에 견줄 만하고, 그 표
현의 재치는 단원 김홍도에 견줄 만하다. 단원의 해학이 전해 주
는 품격과는 성격이 다소 다르지만 브뤼헐의 유머러스한 표현에
서도 깊은 정신적 품격이 느껴진다. 그렇지만 단원에 비해 확실
히 브뤼헐은 보다 어둡고 음울하다. 결코 단원만큼 낙천적이지
않다. 어쩌면 이는 작가의 개성뿐 아니라 민족성과 역사적, 사회
적 조건의 차이가 반영된 것일지 모른다.

단원의 농민들은 온순하지만 야성을 지닌 존재다. 그들은 잘 참고 인내하는 편이나, 필요하면 거리낌 없이 자신의 속내를 드러낸다. 세상사에 그리 심하게 스트레스를 받지도 않고, 갈등을 내면화함으로써 정신 건강을 해치지도 않는다. 한마디로 그들은 현실을 긍정적으로 수용하고 자연과 어우러져 건강하게 살아가는 사람들이다.

반면 브뤼헐의 농민들은 성실하고 근면하지만, 다소 체념적이고 냉소적이다. 그들은 그들을 억압하는 사회 구조가 얼마나 강고한 것인지, 그리고 그에 대한 저항이 얼마나 참혹한 결과를 초래하는지 잘 알고 있다. 그래서 그들의 풍자는 자주 자신들에 대한 자조로 귀결된다. 그런 점에서 브뤼헐의 농민들은 단원의 농민들에 비해 정신적으로 더 큰 억압 아래 있다. 「이카루스의 추락」이 그들의 지혜를 드러내 주는 한편으로 소름끼치는 냉소 또한 전해 주는 것도 그런 이유에서다.

그래서일까, 삶에 대한 농민들의 투쟁은 때로 복잡하고 무서운 환영에 갇힌다. 「반역 천사의 추락」이 보여주는 가지각색의 마귀들의 모습은 그들이 싸워야 할 대상이 구조적으로 얼마나 거대한 것인지 일깨워 준다. 그들은 현실의 구체적인 문제에서부터 관념의 거대한 프레임에 이르기까지 끊임없이 온갖 대상들과 싸워야 한다. 그 과정에서 농민들의 삶은 권력과 종교에 모두 담보로 잡히게 된다. 그로 인한 애상 같은 것이 그의 그림에서는 시나브로 흘러나온다.

17세기 플랑드르 바로크 미술의 절정을 보여주는 루벤스

16세기의 브뤼헐에 이어 17세기 플랑드르 미술의 '간판스타'는 루벤스(1577~1640)다. 이 미술관의 자랑거리인 루벤스의 작품 가운데는 「성 리비누스의 순교」, 「갈보리 언덕을 오르는 예수」,

「흑인 얼굴 습작」, 「동방박사의 예배」 등이 유명하다. 이들 그림에서 볼 수 있듯 루벤스는 이탈리아의 르네상스 전통과 플랑드르의 자연주의 전통을 절묘하게 혼합해 그보다 1백 년 전 뒤러가 시도했던 목표를 완전히 성취한 작가다. 그 시도란 바로 남유럽의 미술 전통과 북유럽의 미술 전통을 하나로 묶는 것인데, 루벤스 이

루벤스, 「성 리비누스의 순교」,
1633년, 캔버스에 유채,
455×347cm

후 서양 미술은 마침내 하나의 흐름을 형성하게 된다.

　　루벤스의 「성 리비누스의 순교」는 플랑드르의 순교자를 주
제로 한 작품이다. 리비누스(580경~657)는 플랑드르에서 순교했
지만, 혈통 상으로는 플랑드르 사람이 아니다. 전해 오는 이야기
에 따르면 리비누스는 아일랜드의 귀족 집안에서 태어났다. 영국
에서 공부를 한 그는 아일랜드로 돌아갔다가 플랑드르의 겐트로
순례 여행을 떠났다. 플랑드르에서 그는 열정적으로 하느님의 말

벨기에 왕립미술관　　　　　　　　　　　　　　　　**379**

씀을 전했는데, 어느 날 설교하던 도중에 이교도들의 공격을 받아 혀가 잘리고 목이 베어져 세상을 떠났다. 그렇게 플랑드르의 순교자가 된 그는 성인으로 공경을 받았으며, 11월 12일 세상을 떠난 까닭에 그 날이 그의 축일이 되었다.

루벤스의 그림은 살인자들에 의해 죽기 직전 극심한 고난을 당하는 리비누스를 표현한 것이다. 왼편의 두 사내가 리비누스를 제압하는 가운데 터번을 쓴 오른쪽 사내는 잘라 낸 그의 혀를 개에게 주고 있다. 그러고 보니 리비누스의 입에서는 피가 흐른다. 리비누스를 제압한 사내의 입에 칼이 물려 있는 것으로 보아 그 칼로 리비누스의 혀를 자른 것 같다. 기고만장해 거리낌 없이 성인을 괴롭히는 이들은 그러나 곧 하늘의 벌을 받을 것이다. 리비누스 뒤편과 오른쪽 가장자리의 살인자들은 지금 놀란 표정을 짓고 있는데, 그들의 시선을 좇아가면 분노한 하늘의 천사들이 보인다. 주먹을 쥔 천사의 손에 들린 것은 벼락이니 이는 신의 벌이 얼마나 끔찍할 것인지를 나타내는 것이다. 왼편 가장자리의 두 아기 천사는 영광의 면류관과 순교 성인을 상징하는 종려나무 가지를 들고 있다. 하느님이 사랑하는 자신의 자녀를 따뜻이 환대하고 있는 것이다.

이 그림은 남유럽의 미술 전통, 그러니까 이탈리아의 사실적인 소묘 기법과 뚜렷한 명암 표현, 해부학에 대한 과학적인 이해 및 원근법적인 공간 이해가 완벽하게 녹아든 작품이다. 거기에 북유럽 특유의 풍부한 톤과 세밀하고 섬세한 세부 묘사가 더해져 그림에 박진감이 넘친다. 이로 인해 관객은 성인의 순교 현장을 직접 목도하는 듯한 강렬한 인상을 체험하게 된다.

이런 걸작을 그리기 위해서는 루벤스 같은 화가라도 쉼 없이 연구하고 공부해야 했다. 「흑인 머리 습작」같은 작품이 그의 남다른 노고를 잘 보여주는 그림이다. 이 습작은 같은 사람의 네 가지 표정을 각각 다른 각도에서 스케치한 매우 학구적인 작품이

다. 워낙 철두철미하게 관찰해 표현한 까닭에 사실감도 뛰어나고
표정에 생동감이 넘친다. 남유럽 미술의 전통과 북유럽 미술의
전통을 성공적으로 결합시킨 최초의 화가답게 모든 기법과 형식
에서 넘치는 풍요로움을 자랑한다.

　루벤스의 제자로서 루벤스처럼 풍성하고 화려한 화면을 자
랑하는 야코프 요르단스의 대표작을 여러 점 볼 수 있는 것도 벨
기에 왕립미술관이 주는 쏠쏠한 재미다. 요르단스의 「풍요의 알
레고리」는 무엇보다 뒤돌아선 여인의 나신이 아름다운 그림이
다. 여인 누드를 그린다 해도 이렇듯 화면 중앙에 뒷모습을 그려
넣는 경우는 흔치 않다. 하지만 요르단스는 굳이 뒷모습을 그렸
다. 풍요란 젊은 여인의 벌거벗은 뒷모습처럼(특히 탐스러운 과
일을 생각나게 하는 엉덩이처럼) 아름답고 넉넉하며 누구나 다
소유하고 싶은 것임을 설파하는 작품이다.

　요르단스의 의도를 따라가자면, 아마도 벌거벗은 뒷모습의
여인은 포모나 여신일 것이다. 로마 신화에 나오는 포모나 여신

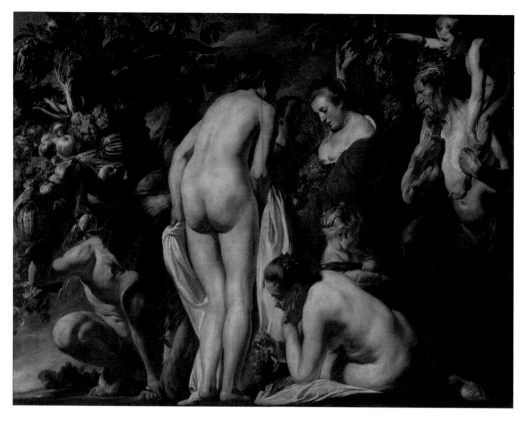

요르단스, 「풍요의 알레고리」,
1625년경, 캔버스에 유채,
180×241cm

은 무엇보다 과일의 여신이다. 이름의 어원이 되는 라틴어 포뭄
(pomum)이 사과, 과일을 뜻한다. 그녀를 둘러싼 인물들은 반은
사람, 반은 염소인 사티로스들과 바쿠스(디오니소스)를 좇는 여
인들(마이나데스, 바칸테스)이다. 바쿠스의 추종자인 사티로스
와 바칸테스가 그림에 등장한 것은 술의 신 바쿠스 역시 포도 등
과일과 관련이 깊고, 고전 회화에서 풍요를 나타내는 이미지로
적극 활용되어 왔기 때문이다. 이들이 날라 온 과일과 야채 등 풍
성한 농작물은 지금 포모나 여신을 매우 기쁘게 하고 있다. 포모
나 여신과 마주한 점잖은 중년의 여인은 아마도 이 그림을 의뢰
한 사람일 것이다. 그녀는 고대 신화의 이미지를 빌어 자신의 농

장에서 보다 많은 수확을 거둘 수 있기를 기원하려 했던 것 같다.

서양 미술에서 추상적 가치나 관념을 의인화하여 표현하는 것은 꽤 오래된 전통이다. 풍요의 관념은 요르단스의 그림에 나오는 상징 외에 숲의 신 파우누스나 데메테르의 아들 플루토스, 또 모성이 풍부해 보이는 여성 이미지를 통해서도 표현되곤 했다. 부와 풍요를 백안시한 중세와 달리 요르단스가 살았던 바로크 시대에는 부와 풍요가 가족 간의 유대를 유지시켜 주고 물질적 자유, 예술에 대한 애호를 가능하게 하는 긍정적인 것으로 표현되었다.

벨기에 왕립미술관에 이웃 네덜란드 화가들의 그림이 많이 걸려 있는 것 또한 지정학적인 관계상 당연한 일이라 하겠다. 이 미술관에서는 특히 렘브란트를 비롯해 프란스 할스, 얀 반 호엔, 얀 스테인 등 17세기 대가들의 걸작을 두루 감상할 수 있다. 헤릿 베르크헤이데는 그리 널리 알려진 화가는 아니지만, 렘브란트 시대의 네덜란드 도시 풍경을 생생한 기록으로 남겨 전해 준 화가다. 당시 주변 국가의 풍경화가 신화나 성경 이야기의 무대로 그려진, 다소 이상적이고 규범적인 이미지를 담은 풍경화였다면, 베르크헤이데를 비롯한 네덜란드 풍경화가들의 그림은 매우 사실적인 도시 풍경 혹은 전원 풍경에 가까웠다. 실질을 숭상하는 네덜란드인들의 정신이 오롯이 살아 있는 그림이라고 할까. 베르크헤이데의 「하를렘의 시장 광장」은 비록 색채가 다소 바랬지만, 마치 지금이라도 걸어 들어갈 수 있는 현실의 도시처럼 여전히 강렬한 인상으로 다가온다. 이런 그림을 볼 때마다 현실의 시간을 낚아채 영원으로 고정시키는 화가들의 능력이 얼마나 대단한 것인지 새삼 느끼게 된다. 이처럼 시간을 발아래 굴복시킨다는 점에서 화가는 진정한 시간의 연금술사라고 하겠다.

베르크헤이데, 「하를렘의 시장
광장」, 1670~1675년경, 캔버스에
유채, 53×42.5cm

근대 미술관의 면류관 다비드의 「마라의 죽음」

이제는 근대 미술관으로 발길을 돌려보자. 벨기에 왕립미술
관이 자랑하는 걸작 가운데는 19세기 프랑스의 위대한 신고전주
의자 다비드의 작품도 있다. 「마라의 죽음」은 다비드의 손꼽히
는 대표작 가운데 하나로, 근대 미술관의 면류관과 같은 작품이
다. 이 작품은 다비드의 혁명 동지 마라가 욕실에서 살해된 사건
을 소재로 한 그림이다. 매우 단순하면서도 엄격한 구도가 숙연

그림 속에서 더욱 영롱한, 작은 나라의 큰 성찰

다비드, 「마라의 죽음」, 1793년,
캔버스에 유채, 165×128cm

한 느낌마저 자아낸다. 마치 피에타상의 예수의 주검을 보는 듯
하다. 혁명 당시 급진적인 산악파의 지도자였던 마라는 피부병이
있어 욕조 안에서 집무를 보는 경우가 많았는데, 어느 날 샤를로
트 코르데라는 여인이 청원이 있다며 찾아와 그가 방심한 사이에
그를 죽였다. 문서를 내밀어 마라가 그것을 읽게 한 뒤 틈을 보다
가 그를 칼로 찔러 죽인 것이다. 여인은 지롱드당의 보수파에 속
한 인물이었다. 어쨌든 혁명 동지를 잃은 슬픔과 그의 위대한 지

구름이 떠받드는 천상의 궁궐에서 지금 가장 아름다운 여자와 가장 용감한 남자가 사랑을 나누려 한다. 미의 세 여신이 투구와 방패를 치우고 에로스가 남자의 샌들을 벗기고 있다. 그는 군신 마르스다. 스스로 자신의 칼을 세 여신에게 넘기는 모습에서 이 전쟁의 신이 지금 그 어떤 결전의 의지도 갖고 있지 않음을 알 수 있다. 가장 호전적인 사내마저 정복하는 사랑. 그래서 르네상스 시대에는 이 주제의 그림이 곧잘 신혼부부를 위한 선물로 그려졌다. 사랑의 힘이 이토록 강하므로 신랑과 신부는 서로에 대한 사랑을 영원히 간직해 앞으로 어떤 어려움이 닥치더라도 모두 사랑으로 극복하라는 기원 같은 것을 담은 것이다. 마르스의 무릎 위에 비둘기가 노는 모습을 그린 것도 사랑의 힘을 나타내기 위해서다. 쌍으로 그려진 비둘기는 비너스의 비둘기이자 사랑의 비둘기다.

도력을 기리려는 의지가 이 작품 속에 매우 유장한 곡조로 흘러 나오고 있다.

앞서 루브르 박물관의 「나폴레옹의 대관식」 설명에서도 언급했듯 다비드는 예술가임에도 현실 정치에 적극적으로 참여한 인물이다. 대혁명 당시 혁명 진영에 적극 가담한 그는 1792년 국민공회 의원으로 선출되었다. 그때 그가 한 일 가운데 하나가 루이 16세의 단두대 처형에 찬성표를 던진 것이다. 현실에 뛰어든 이상 그의 삶 또한 굴곡이 많았다. 그가 지지했던 로베스피에르가 과도한 공포정치 끝에 실각하자 다비드 또한 체포되어 몇 달 동안 뤽상부르 궁에 구금되기도 했다.

그림 속에서 더욱 영롱한, 작은 나라의 큰 성찰

이렇게 완전히 내동댕이쳐진 것 같았던 그의 삶에 새로운 전기가 온 것은 나폴레옹과의 만남이었다. 나폴레옹은 예술가로서 그의 재능이 탐났고 다비드는 이 영웅에게서 새로운 미래를 보았다. 사실 기존의 급진적 공화주의자가 보나파르트주의자가 되어 제정과 독재를 지지한다는 것은 분명 모순이 있는 행동이었다. 하지만 나폴레옹이 가진 열정과 이상은 다비드를 매료시키기에 충분했고 또 줄곧 좌절을 경험한 입장에서 어떻게 해서든 실지를 회복하고 명예를 되찾고자 하는 그의 의지는 남다를 수밖에 없었다. 이렇게 해서 그는 마침내 나폴레옹 궁정의 수석 화가의 위치에 올라 당시 프랑스의 문화 예술 정책 전반에 막강한 영향력을 행사하는 인물이 되었다. 그러나 이 영광도 오래 가지 못했다. 나폴레옹의 몰락은 다시 그의 몰락으로 이어졌다. 나폴레옹이 세인트헬레나 섬으로 유배를 가면서 그는 브뤼셀로 망명해야 했다. 그리고 다시는 조국으로 돌아가지 못한 채 망명지에서 풍운아로서의 삶을 마감했다.

이 책에서 애초 근대 미술관의 컬렉션을 대표하는 그림들로 거론된 것들 가운데 다비드의 「마라의 죽음」과 마그리트에 대한 언급을 빼고는 이제 모두 세기말 미술관의 컬렉션이 되었다. 다비드의 「마라의 죽음」은 여전히 근대 미술관에 속해 있고, 마그리트의 그림들은 모두 마그리트 미술관으로 가 버렸다. 그러므로 여기서 세 개로 분화된 미술관 각각의 차이에 대한 간략한 설명을 덧붙여야 할 것 같다.

근대 미술관은 여전히 18세기 말부터 최근까지의 미술을 다룬다. 다만 19세기 말의 작품들, 넓게 보아 1868~1914년에 제작된 작품들 중 세기말의 정서가 들끓는 작품들은 세기말 미술관에서 따로 선보인다. 특징적인 것은, 세기말 미술관의 관심사가 미술을 중심으로 건축, 사진, 음악, 문학 등 폭 넓은 장르로 뻗어 있다는 것이다. 그러므로 관객들은 이 미술관에서 세기말의 아련하고 데카당한 정서를 다양한 문화적 색채로 맛볼 수 있다.

근대 미술관은 크게 다비드의 그림을 필두로 한 신고전주의 중심 파트와 근·현대 미술 파트로 나뉘어 있다. 다비드의 브뤼셀 망명 이후 벨기에 화가들이 다비드의 영향을 받아 형성된 벨기에 신고전주의의 대표작들이 전자의 핵심을 이루고 있다면, 후자는 이 미술관이 소장한 근, 현대 미술의 걸작들을 상설이 아닌 기획전 형태로 보여주는 특징을 보인다.

마그리트 미술관은 전 세계에 많은 팬은 둔 마그리트의 작품들로만 구성된 까닭에 세계 각지의 관람객을 벨기에 왕립미술관으로 끌어 모으는 자석 같은 미술관이다. 유화와 과슈, 드로잉 등 모두 2백여 점이 넘는 작품들을 전시하고 있는데, 이 미술관의 소장품뿐 아니라 개인 컬렉터와 공공 기관 등에서 맡긴 작품들을 함께 내걸었다. 자타가 공인하는 전 세계에서 가장 큰 마그리트 컬렉션이다.

세기 말의 불안한 정서, 「놀란 가면들」

19~20세기 벨기에의 미술 운동은 동시대 프랑스의 그것에 열심히 보조를 맞추었다. 신고전주의·낭만주의·사실주의·인상파·후기인상파 등 파리의 계보 변화는 그때마다 벨기에의 화단이 새롭게 판을 짜는 중요한 이유가 되었다. 물론 그렇다고 벨기에의 미술이 전적으로 파리의 꽁무니만 좇은 것은 아니었다. 19세기 말 브뤼셀의 변호사 마우스가 이끈 '20인회(Les Vingt)' 같은 경우 독창적이고 독립적인 모든 미술 운동에 문호를 개방해 당시 르누아르, 피사로, 반 고흐, 쇠라 등 파리 비주류 예술가들의 작품을 전시하기도 했다. 파리도 외면하는 예술가들을 먼저 알아주는 등 브뤼셀을 아방가르드의 한 중심지로 만든 것이다.

이 20인회 작가 가운데 표현주의와 초현실주의의 길을 앞서서 열었다고 평가되는 중요한 화가가 제임스 엔소르(1860~1949)다. '플랑드르의 천재 전통'을 때론 천사처럼, 때론 악마처

럼 발산했다고 평가되는 엔소르는 가면 쓴 얼굴과 해골 등의 이미지를 거친 붓길에 실어 표현함으로써 세기말의 불안한 정서를 강렬한 이미지로 형상화했다. 왕립미술관의 「놀란 가면들」은 그의 대표작 중 하나다.

어두운 실내에서 가면을 쓴 남녀가 서로를 빤히 주시하고 있다. 가면을 씀으로써 익살스럽게 일상에서 벗어나려던 두 사람이 상대를 놀래 주려 했다가 스스로 놀라는 현장이다. 집안의 풍경은 단출하다. 특별히 눈길을 끄는 가구도 없고, 주인공들의 옷차림도 결코 화려하지 않다. 테이블 위에 술병 하나가 놓여 있는 것으로 보아 이 집은 가난과 소외의 힘겨운 싸움을 술로 달래는 데 익숙한 곳인 것 같다. 그래도 축제날을 맞아 이렇게 가면을 쓰고 그 익살과 흥겨움에 취해 보려는 노력이 가상하다. 아니, 애처롭다. 비록 축제의 자취를 보여준다고는 하나 집안 곳곳에 쓸쓸함이 배어 있고, 가면에 가린 영혼들은 외롭기 그지없어 보인다.

오스탕드라는 바다에 면한 도시에서 자라난 엔소르는 늘 '아버지의 부재'를 느끼며 성장했다. 아버지가 안 계셨던 것은 아니나 아버지는 늘 집 밖으로만 돌았다. 영국의 매우 부유한 가문 출신인 엔소르의 아버지는 본에서 의학을 공부했으며, 이곳저곳을 떠돌던 끝에 벨기에의 오스탕드에 정착해서 그곳 출신인 그의 어머니와 결혼했다. 그는 여러 나라 말에 능통하고 음악에도 재능이 있었다. 반면 그의 어머니는 배우 빈한한 집안 출신으로서 그녀의 부모는 글조차 읽을 줄 몰랐다. 그런 두 사람이었으니 만치 생활은 물과 기름처럼 겉돌 때가 많았다. 그의 어머니는 생계를 위해 기념품 가게를 운영했는데, 조개껍질과 가면, 반짝이, 이국적인 의상 등 온갖 잡동사니를 내다 파는 곳이었다. 엔소르는 가끔 어머니 일을 도왔지만, 아버지는 결코 가게 일을 돕지 않았다. 그는 자신의 서재에 틀어박혀 지내거나 카페 등에서 무료하게 시간을 보냈다. 그렇지 않으면 동네 주점을 일순하고 술이 거나해

엔소르, 「놀란 가면들」, 1883년,
캔버스에 유채, 135×112cm

그림 속에서 더욱 영롱한, 작은 나라의 큰 성찰

저 들어오곤 했다. 당시 동네 사람들이 보기에 엔소르의 아버지는 무능력한 사람, 실패한 인간의 전형이었다.

엔소르는 자연히 어머니와 외할머니, 이모 등 생활의 고단함에 찌든 여성들 속에서 자라게 되었는데, 이들이 빚어내는 냉담하고 무관심한 가정 분위기로 인해 그는 장성해서도 끝내 결혼을 기피하는 사람이 되었다. 엔소르에게 여성은 마돈나처럼 성스럽고 숭배할 만한 대상인가 하면, 아름다운 목소리로 어부들을 유혹하는 세이렌처럼 무서운 마녀이기도 했다. 이런 이율배반적인 정서로 여성과 세상을 바라보게 된데다 다른 사람과 어울리기를 꺼려한 그는 무엇보다 가면이나 해골 같은 모티프로부터 강한 예술적 매력과 흡인력을 느꼈다. 그래서 평생의 주제를 이 부정적인 이미지들로부터 찾은 것이다.

「절인 청어를 놓고 싸우는 해골들」에서 보듯 엔소르의 그림에서 해골은 인간의 남루한 욕망과 밀접한 관련이 있는 이미지다. 가면은 무언가를 가려 주거나 숨기며 속이는 존재이자, 은밀하고도 부정적인 해방의 느낌을 가져다주는 이미지다. 그리고 그 둘은 무엇보다 인간 드라마의 핵심 주제인 죽음과 허무의 상징이다. 강렬한 염세주의의 이미지다. 산업화와 근대화 이후 가속화된 인간 소외와 자아의 분리 현상 또한 깊이 반영하는 소재이기도 하다. 한마디로 억압과 자아 사이의 모든 긴장과 갈등을 분출하게끔 징검다리가 되어 준 소재다. 그 소재를 엔소르는 늘 거칠고도 강렬한 붓질로 표현했다.

엔소르의 붓놀림은 다소 두터운 듯하면서도 신경질적이다. 마치 신경 다발을 끊어 와 그것으로 그린 듯 그림이 투박하면서도 날카로운 긴장으로 팽팽하다. 여유가 있다면 물감에 가해진 압력으로 그 물감이 이지러지고 삐침으로 인한 약간의 '물질적 여유'다. 정신적으로는 잠시도 신경줄을 놓지 않고 있다. 그러니까 엔소르의 그림이 보여주는 정신적인 억압은 거의 극한에 가까

엔소르, 「절인 청어를 놓고 싸우는 해골들」, 1891년, 나무에 유채, 16×21cm

작은 그림이지만 매우 흥미로운 작품이다. 먹을 것을 놓고 싸우는 것은 동물의 본능이다. 짐승뿐 아니라 사람도 더 많이 차지하기 위해 싸운다. 결국 죽을 운명임에도 모든 생명체는 이처럼 끝없는 욕망의 포로로 삶을 살다 간다. 화가는 이 그림에 특히 자신의 모습을 담았는데, 그것은 해골이 아니라 바로 절인 청어다. 두 해골이 저토록 치열하게 다투니 청어는 곧 갈가리 찢어질 것이다. 비평가들에 의해 비참하게 난도질당하는 화가 자신의 모습을 희극적으로 또는 비극적으로 표현한 그림이라 하겠다.

운 것이다. 브뤼헐의 농민들이 느낀 억압은 그래도 전근대 사회의 것이었다. 브뤼헐의 농민들은 '어머니 자연'으로 둘러싸여 있었고 사회의 착취 구조도 그것이 잔혹할지언정 그렇게 정교하지는 않았다. 괴로움이 심하면 그들은 자연과 신앙을 매개로 환상으로 도피할 수 있었다. 그러나 엔소르의 시대는 다르다. 자본주의가 패권을 장악했고, 산업화가 이뤄진 시기다. 이 시기의 억압은 일단 인간을 자연으로부터 철저히 분리했다. 민중으로서는 자연이든 신앙적 대상이든 그들의 현실로부터 탈출할 수 있는 출구가 막혀 있었다. 그들이 어두운 현실로부터 얼굴을 돌리면 또 다른 어두운 현실이 그들의 눈앞에 나타났다. 그들이 할 수 있는 일이라곤 내면의 가면을 쓰고 자폐증 환자가 되거나 거리로 뛰쳐나가 혁명을 일으키는 일 뿐이었다.

　　기괴함 면에서는 페르낭 크노프(1858~1921)의 「애무」도 엔소르에 뒤지지 않는다. 그러나 엔소르의 기괴함이 섬뜩한 기괴함이라면 크노프의 기괴함은 몽롱한 기괴함이다. 전자가 신경을 곤

크노프, 「애무」, 1896년, 캔버스에
유채, 50.5×151cm

두세우다가 정신을 잃게 되는 것이라면, 후자는 신경이 풀려 나른하게 정신을 잃게 되는 것이다.

그림을 보자. 표범 혹은 치타 같은 동물이 한 마리 눈에 띄는데, 여자의 얼굴을 하고 있다. 사람의 얼굴에 맹수의 몸을 하고 있다 해서 스핑크스라는 또 다른 제목이 붙었다. 이 기괴한 짐승에게 젊은 남자가 몸을 기대고 있다. 매끈하게 잘생긴 남자는 손에 날개가 달린 지팡이를 들고 있다. 그 뒤로 보이는 기둥은 우리로 하여금 고대 문명의 추억을 떠올리게 한다. 자연히 그림의 풍광 자체가 지중해의 햇빛과 공기를 상기시킨다.

애무하는 두 남녀, 아니 애무하는 사람과 괴물은 도대체 무엇을 나타내는 것일까? 현실에서는 불가능한 조합이지만, 그림을 바라보는 우리에게는 낯설지만은 않은 풍경이다. 왠지 어디선가 본 것 같다. 보면 볼수록 그럴 듯하다는 생각이 든다. 그만큼 우리의 무의식과 단단한 끈으로 이어져 있다는 얘기다.

여자의 얼굴은 깊은 도취로 인해 무아경으로 빠져들었고, 남자는 오히려 의식을 추슬러 감상자를 뚫어져라 쳐다보고 있다. 그러나 반복되는 애무로 인해 그의 의식도 조만간 흔들릴 듯하다. 바로 그 지점에서 의식과 무의식 사이의 어떤 통로가 드러날 것 같고, 그 통로를 놓치지 않고 파고 든다면 우리는 거대한 우주

크노프, 「기억」, 1889년, 캔버스에
유채, 127×200cm

의 비밀과 맞닥뜨릴 수 있을 것 같다. 그러나 과연 그 같은 기회
가 우리에게 올까? 바로 그 찰나에 스핑크스가 우리에게 달려들
어 혹 숨겨 둔 발톱을 드러내는 것은 아닐까? 유혹과 위험이 함께
도사리고 있는 듯한 느낌에 관객은 자꾸 유보하듯 주저하며 이
그림을 바라보게 된다.

　　이 그림을 비롯해 크노프의 그림에 등장하는 상당수의 여인
은 그의 누이 마르그리트를 모델로 했다고 알려져 있다. 마르그
리트는 그의 누이였을 뿐 아니라 뮤즈였다. 「애무」에서도 스핑크
스는 마르그리트를, 그리고 젊은 남자는 화가 자신을 각각 의식
해 그린 것이라고 한다. 혹은 남자로 보이는 인물이 크노프와 그
의 누이 마르그리트가 서로 어우러져 있는 양성적 존재로 표현된
것이라고 한다. 일종의 '근친애(近親愛)'가 느껴지는 부분이 아닐
수 없다. 그로 인해 그림에서 강렬한 마력과 흡인력이 느껴진다.

이렇듯 데카당하고 몽롱한 크노프의 상징주의는, 현실이 환상으로 접어드는 황혼 무렵 라켓 볼 게임을 마치고 돌아서는 중산층 여인들을 그린 「기억」에서도 잘 나타난다. 「기억」의 모델 역시 마르그리트다.

파괴된 영혼들을 위한 명상의 자리

20세기 전반 벨기에는 위대한 초현실주의 화가를 낳는다. 바로 르네 마그리트(1898~1967)다. 르네 마그리트가 누군지 모르는 사람도 일단 그의 대표작들과 마주하면 최소한 한두 점은 어디선가 본 것 같다는 생각이 들 것이다. 광고나 엽서, 달력, 건설 현장의 가림막 등 마그리트의 작품이 우리에게 다가오는 경로는 매우 다양하다. 그만큼 세계 곳곳에서 인기리에 복제되어 온 이미지가 마그리트의 그림이다.

마그리트는 1898년 11월 21일 재단사의 아들로 태어났다. 그의 집은 거의 일 년에 한 번씩 이사를 할 정도로 형편이 좋지 않았다. 그러던 와중에 그가 열네 살 되었을 때 어머니가 강물에서 익사체로 발견되었다. 자살한 것으로 추정되는 어머니의 주검은 두려움 때문이었는지 잠옷으로 얼굴을 감은 상태였다. 어린 마그리트는 헤아리기 어려운 충격을 받았으나 갑자기 주위로부터 동정과 관심의 대상이 됨으로써 묘한 충족감 같은 것도 느꼈다. 커다란 상실감과 충족감이 공존했던 경험은 그로 하여금 훗날 세계의 부조리와 이율배반에 대해 깊이 성찰하는 계기가 되었다.

이 사건이 일어나기 전, 아주 어렸을 때 경험했던 몇 가지 사건도 그의 예술 행로에 큰 영향을 끼쳤다. 그의 기억에 의하면 유아 시절 그는 요람 옆에 커다란 궤짝이 놓여 있는 것을 본 적이 있다고 한다. 아주 생경하고 기이한 느낌을 받았는데, 사물을 사

물이 아니라 사람 같은 존재로 느낀 그런 경험이었다. 그런가 하면 한 번은 집 지붕 위로 커다란 계류기구가 떨어져 소동이 벌어진 적이 있었다. 그때 지붕에서 끌어내린 기구와, 헬멧과 가죽옷을 착용한 조종사의 모습이 마치 외계인 같았다고 한다. 매우 낯선 체험이었다.

그의 뇌리에 깊이 박힌 세 번째 사건은 그가 여덟 살 때 여자아이와 함께 버려진 공동묘지에서 놀던 기억이다. 그는 그 여자아이와 즐겨 공동묘지를 찾았는데, 공동묘지 안의 철제 계단을 딛고 지하 납골당이 있는 데로 내려가면 금세 세상은 조용해지고 컴컴해졌다. 어느 날 그 어둠에서 밝은 세상으로 나오니 묘지 건너편에 멀리서 온 듯한 화가 한 사람이 묘지 쪽을 바라보며 그림을 그리고 있었다. 삶이 아니라 죽음, 곧 '삶의 건너편'을 그리는 그 화가를 본 순간 어린 마그리트는 마치 다른 차원의 이미지와 조우한 듯한 느낌이 들었다고 한다. 일종의 예언이었을까. 그는 훗날 '삶의 건너편', 곧 초현실주의의 세계를 그리는 화가가 되었다.

위의 사건들에서 알 수 있듯 마그리트는 천성적으로 낯설고 신비한 것을 민감하게 느끼는 사람이었다. 그가 세상의 평범하고 익숙한 일상이 아니라 그 너머의 미스터리에 집요한 관심을 갖고 이를 형상화하게 된 것은 그러므로 지극히 당연한 귀결이라 하겠다. 그는 말했다.

"미스터리는 알 수 없는 것이다. 알 수 있는 것이라면 미스터리가 아니다. 나의 그림은 미스터리에 대한 것이다."

자신의 그림은 이해와 해석의 대상이 아니라는 말이다. 무슨 수수께끼 풀 듯 그의 그림을 해석할 필요가 없다고 그는 말한다. 해석 불능의 미스터리를 그렸으니 미스터리 그 자체로 받아들이

라는 것이다.

그래서 그는 자신의 그림을 해석하려는 이에게 이렇게 말하곤 했다.

"(나도 해석 못한 것을 해석해 낸 걸 보니)당신은 나보다 참 운이 좋은 사람이군요."

그의 말대로 우리는 그의 그림 속 이미지를 "이건 무얼 뜻하는 것일까?" 하며 따져 볼 필요가 없다. 그저 낯설고 신기한 조형으로 즐기면 된다. 어차피 세상은 설명하기 어려운 신비와 모순으로 가득 차 있으니까. 하지만 '말이 되지 않는 방식'으로 사물을 조합하는 그의 조형 기법에 대해서는 다소간 호기심을 가져 볼 필요가 있다. 미술사에서는 초현실주의 미술과 관련해 매우 중요하게 평가하는 기법이니까 말이다. 그의 조형 기법은 데페이즈망(dépaysement)이라고 불린다. 이는 어떤 대상을 일상적인 환경에서 이질적인 환경으로 옮겨 실용적인 성격을 배제하고 대상끼리 혹은 대상과 환경 사이에 기이한 만남을 연출하는 기법이다. 로트레아몽의 시 구절 가운데 "재봉틀과 우산이 해부대에서 만나듯이 아름다운"이라는 표현이 이 기법의 특징을 잘 드러낸다. 마그리트는 이처럼 서로 만나기 어려운 것들을 만나게 해 우리로 하여금 그 기묘한 판타지의 아름다움을 맛보게 한다.

「빛의 제국」과 「아른하임의 영토」, 「발견」, 「조르제트」, 「회귀」, 「검은 마술」, 「예상하지 못한 대답」, 「기억」 등이 이 미술관이 소장한 마그리트의 대표작인 걸작이다. 「검은 마술」은 여인의 상체는 하늘을 닮아 푸른색을 띠고 하체는 인간의 피부 색채를 드러내 보이는 작품이다. 피그말리온의 조각처럼 돌이 사람이 되고 있는 것일까 아니면 사람이 하늘로 변해 가는 것일까? 그것이 무엇이든 이런 변화는 '승화'를 나타낸다. 그런가 하면 「기억」은

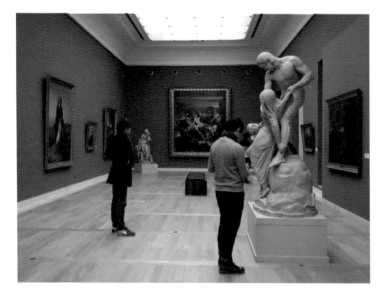

고전 미술관의 신고전주의 전시실

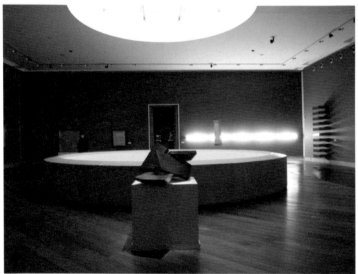

근대 미술관의 현대미술 전시실

그림 속에서 더욱 영롱한, 작은 나라의 큰 성찰

1. 마그리트 미술관 로비
2, 3. 세기말 미술관 전시실 풍경

벨기에 왕립미술관

어두운 과거와 관련이 있다. 고대의 조각을 생각나게 하는 석고
상은 우리 정신의 고고학을 떠올리게 한다. 피는 옛 상흔을 연상
시킨다. 석고상이 피를 흘린다는 것이 이상하지만, 그것이 내 과
거의 고고학적 상처, 그러니까 나의 가장 깊고 아픈 내상이라 생
각하면 이런 표현이 낯설지 않고 시처럼 다가온다. 이렇듯 마그
리트는 우리가 이성과 의식의 지배를 받느라 매번 간과하고 지나
치는 숨겨진 세계의 본질에 대해 이야기한다. 세계의 본질은 아
직 다 드러나지 않았다. 그것은 영원한 미스터리다. 마그리트와 동
시대의 초현실주의 미술가 폴 델보의 작품은 근대 미술관에 소장되어
있다. 「피그말리온」, 「여론」 등이 폴 델보의 대표작들이다.

근대 미술관이 소장한 현대미술의 주요 작가와 작품으로는
알레친스키의 「때때로 그 반대야」, 카렐 아펠의 「기댄 누드」 등
코브라 그룹(COBRA: COpenhagen-BRussels-Amsterdam)의
작품과, 프랜시스 베이컨의 「올빼미와 함께 있는 교황」, 램의 「영
혼 없는 아이들」, 바자렐리의 「제미노룸」, 뒤뷔페의 「황폐한 도
시」, 솔 르윗의 「벽 그림 no. 426」, 한스 아르퉁의 「구성」 등이 있
다. 백남준의 비디오 작품도 미술관의 한 코너에서 반갑게 만날
수 있다. 작은 나라의 미술관이라고 '얕잡아'보다가는 큰 코 다
칠, 무척이나 충실하게 잘 갖춰진 미술관이다.

쑥쑥 자라는 아내의 안목

"요르단스의 그림은 좀 평범하고 그다지 특징이 없는 것 같
아." "반 다이크는 상당히 지적으로 보여. 차분한 분위기가 왠지
그런 느낌을 주거든. 그렇지만 루벤스처럼 창의적이거나 재기 발
랄한 면은 없는 걸."

벨기에 왕립미술관을 돌아본 뒤 아내가 던진 플랑드르 바로
크 대가들에 대한 촌평이다. 루벤스도 잘 모르던 아내가 여러 미

술관을 전전하더니 마침내 플랑드르의 바로크 3대가를 나름대로 재단하는 경지에까지 이르렀다. 내가 보기에는 아내의 평가가 꽤 정확하다. 웬만한 사람은 이 3대가의 작품을 앞에 놓고 어느 것이 누구의 것인지도 구별하기도 쉽지 않을 것이다. 그런데 미술관만 도는 강도 높은 '집중 여행' 탓일까, 아내는 짧은 시간 안에 나름 대로 3대가 사이의 특징을 식별할 수 있을 정도로 안목이 자랐다. 옆에서 지켜보는 내 입장에서는 다소 의외다 싶을 정도의 발전이 아닐 수 없다. 원작을 집중적으로 보면 짧은 시간 안에도 저렇게 그림 보는 눈이 길러지는구나….

그러나 내가 아내의 '안목 성장'과 관련해 놀란 일은 이번이 처음은 아니다. 최초의 경험은 파리 피카소 미술관에서였다. 피카소가 현대 미술에 끼친 영향에 대해 내가 '입체파'니, '새로운 조형 언어'니 하는 말로 장황하게 설명을 해주고 있자니 아내가 "피카소는 결코 새롭기만 한 그림을 그린 사람이 아니야. 오히려 유럽 미술의 옛 전통에 누구보다 철저히 집착했던 작가 같은데?" 하고 말했다. '단칼'이었다.

솔직히 말하면, 피카소 미술관을 돌면서 실은 나도 그런 생각에 깊이 빠져 들었었다. 그의 입체파 시기는 그의 일생 중 한 부분에 불과하고 그의 혁신적인 작품도 과거와 완전히 단절이 된 것은 아니었다. 그의 작품 세계는 끊임없이 과거와 전통을 넘보았다. 그를 '시대의 반역아'로만 보는 것은 지나치게 일면적으로 보는 미시적인 시각이지, 그의 조형의 저류는 저 그리스의 암포라(손잡이 달린 병) 그림과 에트루리아, 로마의 회화와 조각에까지 이어지는 ─ 굳이 더 거슬러 올라가자면 스페인의 알타미라 동굴벽화까지 이어지는 ─ 보다 유구하고 끈끈한 흐름이라 할 수 있다. 물론 그의 예술을 실패로 보는 사람들은, 바로 이 같은 그의 '옛 예술의 위대성에 대한 반복적 집착'을 그의 창조성의 한계로 해석하기도 한다.

그러나 분명 피카소의 예술은 고대 유럽 미술의 위대한 성취와 그 영광을 재현한 측면이 있다. 피카소의 유명한 '예술가와 모델' 시리즈는 제우스의 바람둥이 행각을 주제로 한 바로크 그림들을 생각나게 한다. 대영박물관과 루브르의 경험이 이 같은 확신을 강하게 뒷받침해 주었는데, 아내 역시 그런 느낌이 진하게 와 닿았던 것 같다.

예기치 않은 기습에 멋쩍어진 나는 '선생님 말씀을 끝까지 경청하지 않는 불성실한 수업 태도'를 나무라며 아내에게 그래도 피카소를 알려면 현대미술의 흐름을 제대로 이해해야 한다며 미술 사조 속의 피카소를 보다 철저히 이해할 것을 '과제'로 내줬다. 그러나 종내는 나도 아내의 의견에 공감한다고 이실직고하지 않을 수 없었다. 아내는 내가 의식하지 못하는 사이에 한 사람의 튼실한 '아트 러버'로 부쩍 성장하고 있었던 것이다.

발라프 리하르츠 미술관과
루트비히 미술관

중세 불면의 미학에서 현대 팝아트까지

우리나라 사람들은 '말글 지향성'이 강하다. 소통에 있어서나 사물 인식에 있어 이미지보다 말글 언어에 의존하는 경향이 매우 높다는 얘기다. 이를테면, 대화할 때 한국 사람은 일반적으로 말로써 자신의 의사를 표시하는 것 외에 표정이나 제스처를 통해 의사를 전달하는 데 비교적 서툴고 소극적인 편이다.

거리의 간판을 보자. 우리나라처럼 거리에 간판이 많은 나라도 드물다. 그런데 대부분의 간판이 큰 글자로 상호나 상품을 선전하고 있다. 글자 외의 다른 시각 이미지는 별로 활용되지 않고 활용된다 하더라도 매우 보조적이다. 심지어 아파트 '이마'에마저 건설 회사 상호들이 부적처럼 붙어 있다. 간판의 색깔도 글자를 튀어 보이게 하는 발림 수준에 그치고 색 자체가 갖는 다양한 소통의 가능성은 아예 막혀 있다. 거리를 다니다 보면 그래서 글자들의 높은 '목청'에 귀가 다 얼얼할 지경이다.

방송 드라마는 어떤가. 우리나라 드라마에서는 식사를 할 때 아무리 식구가 많아 자리가 비좁더라도 카메라 쪽 자리는 늘 비어 있다. 탤런트가 카메라를 등지면 보기 흉하고 대화 내용 전달에도 방해가 된다는 인식이 바탕에 깔려 있는 탓이다. 그러나 그렇게 비워 두면 리얼리티가 떨어진다. 그럼에도 그 같은 연출이 쉽게 용인된다. 탤런트들의 대사가 제일 중요하고 시각적인 이미

지는 부수적인 것으로 취급되기 때문이다. 20년이 지나고 보니 지자체에 따라 거리 간판의 글자 크기를 제한하는 등 이런 부분에 다소간 변화가 있는 것은 사실이다. 그러나 아직도 우리나라의 간판은 큰 글자들이 목청을 돋우고 있고, 아파트에 건설사 상호를 부각시키는 것 또한 여전하다.

한 마디로 우리나라 사람들은 '말글 언어'보다 '시각 언어'에 대해 꽤나 무관심한 편이다. 이는 아마도 유교 문화의 영향 탓이 클 것이다. 이미지와 색은 인간의 욕망, 또는 욕망의 표현과 밀접한 관련이 있다. 색을 통제하는 것, 곧 욕망을 통제하는 것은 유교적 교양인의 필수 요건이었다. 하지만 지금의 우리는 전통 유교 사회에서 살고 있지 않다. 오늘의 우리 사회는 온갖 색과 이미지가 난무하는, 곧 욕망이 난무하는 자본주의의 최전선을 달리고 있다. 시대가 다른 것이다.

무조건적으로 억제하는 것 말고도 색을 다스리는 법이 있다. 누구나 알 듯 그것은 색을 적극 취하되 이를 적절한 질서 안에서 조화시키는 것이다. '수세적 입장'에서 '공세적 입장'으로 자세를 바꾸는 것이다. 색채와 관련한 서양의 경험이 '타산지석'이 될 것이다. 서양 사람들이 어떻게 야수와 같은 색을 집짐승처럼 길들였을까? 우리는 어떻게 우리의 전통, 감수성과 조화시키면서 색의 무한한 가능성을 열어 갈 수 있을까? 이것을 아는 것이 이 시대 교양의 힘이다. '국가 경쟁력과도 관련이 있다' 하면 지나친 비약일까? 미국에 첫 수출한 차를 반품받는 수모를 겪으면서도 일본이 오늘날의 경제대국으로 성장한 데는 바로 이미지와 색에 대한 깊은 교양이 자리하고 있었다. 하이테크 강국이 되기 전에 이미 디자인 강국으로 컸고 그 호소력이 기술 축적 여력과 기술에 대한 신뢰도를 높였다. 까다로운 심미안들을 소비자로 두고 있는 시장은 좋은 디자인을 내놓지 않을 재간이 없다. 시각 문화에 대한 보다 용의주도한 접근만이 우리에게 선진 하이테크 시대

의 흠 없는 자격증을 보장해 줄 것이다. 우리도 이제 우리 생활환경 속의 색과 이미지를 국제 수준에 걸맞게 세련화해야 할 때가 되었다.

'생각하는 모뉴먼트' 쾰른 대성당

시각 상징물로서는 너무도 강렬한 인상을 주는 쾰른 대성당. 그 앞에 서 있자니 위에 언급한 것과 같은 생각이 두서없이 떠오른다.

쾰른 대성당은 쾰른 역을 나서면 바로 왼쪽으로 나타난다. 방금 하늘에서 떨어진 거대한 운석 같다. 처음 본 성당의 인상은 거의 '엽기적인' 것이었다. 세상에, 이름은 익히 들어 알고 있었지만 이렇게 무시무시하게 생긴 괴물일 줄이야!

어느 나라든 나라마다 그 나라를 상징하는 건축물들이 있다. 이집트의 피라미드, 인도의 타지마할, 그리스의 파르테논 신전, 프랑스의 에펠탑, 캄보디아의 앙코르와트, 이탈리아의 콜로세움과 산 피에트로 대성당…. 독일의 경우 딱히 하나로 모으기가 쉽지 않지만, 그래도 쾰른 대성당이 독일의 상징적인 건축물이라고 할 만한데, 그 느낌이란 게 거의 SF 영화 속의 거대한 우주 전함이나 괴물 같아 보인다. 독특한 성당의 인상은, 지금은 매끈매끈한 현대식 상가 건물들로 들어찬 구 시장 쪽에서 바라볼 때 특히, 갑옷을 걸친 중세의 전사 얼굴이 되어 다가온다. 영화 「스타워즈」의 악의 화신 다스 베이더를 닮았다. 이렇게 뾰족뾰족하고 우람하며 위압적인 건물을 지으려 했던 사람의 의도가 의심스럽기까지 하다. 그 엄청난 편집증적 집착에서 일말의 '광기'마저 느껴진다.

쾰른 대성당은 1248년에 착공해 1880년에 완성했다. 쾰른 대성당 앞에 선 사람은 누구나 이 건물이 지닌 강한 이미지, 그리고

그 이미지가 야기하는 강력한 흡인력에 빠져들지 않을 수 없다. 그것은 일종의 이미지의 충격이다. 이런 이미지를 이곳에 심은 행위를 과연 단순히 광기의 소산이라고 치부해 버릴 수 있을까?

이 '괴물'을 지으려 한 사람들은 분명 이미지와 상징의 힘을 잘 알고 있었으리라. 종교적 입장에서의 소득이야 너무나 당연한 것이고, 권력의 측면에서 볼 때도 지배 이데올로기의 표상으로서 이 건물은 공동체를 통합하고 권력으로 힘을 집중시켜 주는 기능을 했을 것이다. 또 이 위대한 시각적 상징은 도시민 전체의 자부

밤에 본 쾰른 대성당

심을 한껏 고양시키고 그들에게 야망을 현실화하는 방법에 관한 중요한 지침이 되어 주었을 것이다. 그리고 이 영광에 끌려 이제는 숱한 관광객이 이곳에 와 돈을 쓰고 있으니 대대로 경제적 이득마저 얻고 있다.

서양 사회의 예술은 이처럼 이미지와 상징의 힘을 이용해 욕망을 적극적으로 추구하고 그것을 관철하는 데 많은 노력을 기울여 왔다. 현대 자본주의 사회에서 그것은 범세계적인 미학으로 확대 재생산되어 이제 너무나 다양한 가지를 치고 있다. 시각적 이미지와 상징이 갖는 힘에 대해 우리가 다시 한 번 깊이 생각하고 고찰해야 할 이유를 나는 바로 이 거대한 건축 조형물 앞에서 새삼 절감한다. 쾰른 대성당이 나에게 '생각하는 모뉴먼트'로 다가오는 것이다.

교회의 파열음이 지옥도의 떨림으로

무장한 기사 같은 쾰른 대성당. 그 중세의 이미지를 계속 음미하고 싶다면 독일 고전 미술의 대표적인 수장고 가운데 하나인 발라프 리하르츠 미술관을 찾을 일이다. 중세 때 쾰른이 유럽 안에서 손꼽히는 대도시로서 '북부의 로마'로 불렸던 점을 감안한다면 이 지역이 중심이 된 회화, 특히 이 무렵 국제적으로 활발히 교류되던 국제 고딕 양식의 회화가 상당히 발전했을 것이라는 점은 얼추 짐작이 가는 일이다.

중세 쾰른 미술을 대표하는 화가로는 슈테판 로흐너(1400~1451)를 우선적으로 꼽을 수 있다. 그의 「최후의 심판」 앞에 서면 쾰른 대성당에서의 '전율'이 새로운 형태로 진동을 시작한다. 이 그림은 선과 악, 영원한 상과 벌에 관한 이야기다. 단순하고 소박하게 처리되었지만 그런 만큼 전달하고자 하는 내용은 명료하게 다가온다. 벌거벗은 무리들이 인류 최후의 심판을 받으러 몰려와 화면 왼편, 그러니까 예수의 오른편 천국 문으로 인도되는가 하면, 반대편에서 무서운 괴물들한테 잡혀 영원한 형벌의 순간을 맞는다. 중세적인 공포가 생생히 밀려오는 그림이다. 그 묘사가 다소 그로테스크한 느낌마저 든다.

이 그림의 형식은 그러나 로흐너의 독창적인 아이디어에 의한 것은 아니다. 그보다 10여 년 전쯤 반 에이크 형제에 의해 천국, 지옥이 수직 구성으로 되어 있을 뿐 거의 흡사한 형식의 「최후의 심판」(뉴욕 메트로폴리탄 미술관)이 그려졌다. 예수와 마리아의 위치와 옷 색깔까지 똑같은 그림인데, 지옥이 비참하고 끔찍하기는 매일반이다.

　　이로 인해 코키투스가 모두 얼어붙나니, 그가 여섯 개의 눈으로 울어대면, 세 개의 턱 위로 눈물과 피 섞인 침이 흐르더라.
　　그 입마다 한 놈의 죄인이 이빨에 물려 뜯기는 모습, 마치 삼 찢

로흐너, 「최후의 심판」, 1435년,
나무에 유채, 124.5×172cm

는 직기 같으며, 세 놈은 아파서 못 견디더라.

　앞에 있는 놈은 그렇게 물려 뜯기고, 또 그보다 더 무섭게 발톱
으로 할퀴우니 그 등은 온통 껍질이 없을 정도더라.

　스승이 말씀하시되 "저기 저 위에서 가장 무서운 벌을 받는 놈
이 유다이니, 목이 쑥 들어가고, 발만 내놓고 있도다.

　머리를 처박고 있는 다른 두 놈 중에 시꺼먼 얼굴에 매달린 놈
은 브루투스이니, 그놈 말없이 뒤트는 꼴을 보아라.

　또 한 놈 몸집이 크게 보이는 놈은 카시우스. 그러나 이제 밤이
어두워지며, 볼 것이란 모두 보았으니 떠나야 할까 보다."

　　— 단테의 『신곡』 중 「지옥」 편

　중세가 저물고 르네상스가 피어오르는 이 시기에 왜 이런
생생한 지옥도가 자주 그려졌을까? 로흐너와 반 에이크의 그림
뿐 아니라 피터르 브뤼헐의 「반역 천사의 추락」(벨기에 왕립미
술관), 히에로니무스 보스의 「최후의 심판」(빈 아카데미 갤러리)
등 이런 종류의 그림들이 주로 그려진 시기는 15세기~16세기 초

다. 이와 같은 흐름은 중세적 세계관이 붕괴하던 당시의 시대상과 밀접한 관련이 있었을 것이다. 하늘을 찌를 듯 높이 솟은 첨탑의 고딕 조형물은 신의 승리와 영광을 상징한다. 고딕 시대에 뒤이어 들이닥친 르네상스 시대. 이 과도기에 그 전까지 지상에서 완전한 승리를 구가하던 가톨릭교회는 '새로운 적' 휴머니즘과 맞서 자신의 백성들을 강력히 단속할 필요가 있었다. 가톨릭교회와 전면전을 벌인 프로테스탄트 역시 신앙적 단결과 승리의 확신이 필요했다.

그런 점에서 이런 스타일의 그림이 중점적으로 그려진 지역이 당시 국제정치의 변방인 저지 제국(네덜란드·플랑드르)과 독일 쪽이었음은 매우 흥미로운 부분이다. 면죄부가 극심하게 강매되는 등 종교의 폐해가 컸고(헌금을 많이 받아 내기 위해서는 지옥이 얼마나 무서운 곳인지 생생히 보여 줄 필요가 있었을 것이다), 그 반동으로 종교개혁이 일어나고 사회변동 또한 심했던 곳이 이들 지역이기 때문이다. 결국 대분열로 인한 교회의 파열음이 이 같은 지옥도의 떨림으로 공명되어 나온 것이라 할 수 있다.

그에 반해, 이 미술관에 있는 로흐너의 또 다른 걸작 「장미 넝쿨 아래의 성모」는 무척이나 따사롭고 포근한 그림이다. 크리스마스 카드로 쓰면 딱 좋을 그림이다. 종교의 가장 위대한 주제는 역시 심판이나 형벌보다 사랑이다. 행복한 성모자와 천사들의 표정이 생생하고 아름답게 다가온다. 마리아는 어머니와 여자로서의 진솔한 미덕을 두루 갖춘 모습을 하고 있고, 아기 예수는 총명한 눈빛에 순결한 표정으로 은은한 영광을 발하고 있다.

미술관에서 이 그림을 보고 있자니 불현듯 그동안 보아 온 마리아상들이 떠오른다. 우리가 흔히 대하는 우아하고 늘씬한, 미인형 이목구비의 성모상은 사실 그렇게 오래 전에 만들어진 게 아니다. 로흐너의 성모만 해도 그 덕스러운 모습이 은근

**로흐너, 「장미 넝쿨 아래의 성모」,
1451년, 50.5×40cm**

성모가 옥좌를 마다하고 풀밭에
앉아 있는 모습으로 그려진 것은
성모의 겸손을 나타내기 위한
것이다. 배경의 흰장미와 백합,
그리고 성모 가슴의 유니콘 장신구는
동정녀의 상징물이다. 아기 예수의
손에 쥐어진 사과는 선악과를
상기시켜 죄에 물든 세상이 이
아기의 희생으로 구원받게 될 것임을
약속한다.

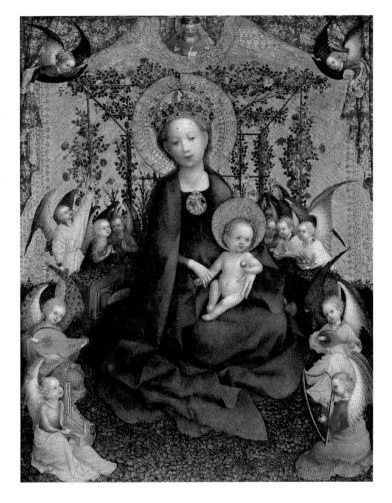

한 매력을 전해 주지만, 미인형이라고 할 수는 없다. 이 미술관
이 소장하고 있는 루카의 「옥좌의 성모자」나 시모네 마르티니
(1280/1285~1344)의 「성모자」 등으로 시대를 거슬러 올라가면
마리아는 마리아로 그려졌다는 데 의의가 있을 뿐 그다지 큰 특
징이 없는 여인의 모습으로 그려져 있다. 성 베로니카의 거장이
그린 15세기의 세 폭 그림 마리아에 이르면 로흐너의 마리아상과
유사한 현숙함을 보게 되지만 이 이미지 역시 우리가 흔히 생각

하는 마리아의 모습과는 거리가 있다. 루브르에서는 14~15세기 성모자 조각상들 가운데 넓적한 이마와 악의 없는 표정 등 동네 아줌마나 시골 처녀를 연상시키는 그런 푸근하고 복스러운 성모 상들을 꽤 많이 보았다.

　마리아상에 가장 큰 변화를 가져온 시기이자 온 서유럽이 공유하는 마리아의 이미지가 탄생한 시기는 르네상스다. 라파엘로의 매력적인 성모상이 온유함과 우아함, 아름다움을 동시에 갖춘 성모상의 표본으로 뭇사람들의 추앙을 받게 되면서 이후 성모는 천상의 품격에 더해 더욱 세련된 세속적 미를 갖춘 인물상으로 변해 갔다. '영원한 구원의 여인상'이 강조되고, 그만큼 지성, 감성과 더불어 맵시까지 갖추게 된 마리아는, 때로 그 같은 지향의 과잉으로 이미지가 다소 모호해지면서 약간의 퇴영성을 띠기도 했다.

　종교적 인물상의 이런 변화를 보다 보면 어떠한 신앙의 형태도 그 신앙이 속한 문화의 속성과 시대의 경계를 초월할 수 없다

는 너무도 분명한 사실을 다시금 상기하게 된다. 신앙적 대상의 이미지가 변한다는 것은 그만큼 종교적 관념과 신앙의 색깔도 변함을 뜻하는 것이기 때문이다. 이런 점에 비춰, 개인적으로는 르네상스 이후의 성모상보다 14, 15세기의 성모상이, 남유럽보다는 북유럽 성모상이 더 살갑게 다가온다. 아마도 그 아줌마 같은 편안함이 푸근하고 진솔하게 다가오기 때문이 아닌가 싶다. 이는 내가 우리 조각가 최종태의 성모상을 좋아하는 이유이기도 하다.

조각가 최 씨의 작업실엔
수많은 어머니, 어머니가 있었다.
여자, 여자가 있었다.
그의 손에서 빚어지는
따스한 어머니의 곡선.

언제라도 피곤한 몸을 누일 수 있고
언제라도 잘못을 빌 수 있는 어머니.

가도 가도 닿을 길 없는 하늘같은 어머니
햇살 같은 어머니.

날마다 짚어 보는 영원한
어머니의 음계

늙은 소년 최 씨의 작업실엔
아직도 못 다 만든 어머니가 있었다.
여자, 여자가 있었다.
— 조인자, 「어머니」

독일 낭만주의 회화의 짙은 숭고미

발라프 리하르츠에는 튼실한 쾰른의 고딕 회화 외에도 중세 이탈리아 회화, 15~16세기 네덜란드 회화, 15~16세기 독일 회화, 16~17세기 플랑드르 회화, 17세기 네덜란드 회화, 16~18세기 이탈리아 · 프랑스 · 스페인 회화, 19세기 독일 회화, 19세기 프랑스 회화 등을 충실하게 갖추고 있다.

주요 소장품으로는 루벤스의 「헤라 여신과 아르고스」, 프란스 할스의 「남자의 초상」, 피터르 더 호흐의 「앵무새와 연인들」, 부셰의 「엎드린 소녀」 등 19세기 이전의 걸작들과, 풍경 속에서 숭고의 미학을 만나는 프리드리히의 「눈 속의 떡갈나무」, 격렬한 붓 터치가 돋보이는 코린트의 「자화상」, 동료 화가 부부의 즐거운 한때를 그린 마네의 「알프레드 시슬레 부부」, 야외 공기의 움직임이 잡힐 듯한 세잔의 「서 엑상프로방스의 풍경」, 섬뜩한 밤의 분위기를 전해 주는 뭉크의 「다리 위의 네 소녀」 등 19세기의 걸작들이 있다.

부셰의 「엎드린 소녀」는 루이 15세의 총애를 받은 정부 루이즈 오머피를 그린 그림이다. 이 그림이 그려진 해가 1751년이니까 루이즈가 13살쯤 되었을 때의 모습이다. 부셰는 이 포즈가 마음에 들었는지 이 포즈의 그림을 여러 점 그렸는데, 귀엽고 깜찍한 소녀의 모습과 관능적인 여인의 이미지가 동시에 느껴져 이채롭다. 이 그림이 루이즈의 실제 모습과 꼭 같다고 한다면 열세 살치고는 매우 조숙한 몸매를 지닌 소녀였다 하지 않을 수 없다. 루이즈는 이 그림이 그려진 이듬해 루이 15세의 주목을 받게 되고 곧 루이 15세의 정부가 되어 베르사유의 파르코 세르프에 기거하게 된다. 파르코 세르프는 왕을 위한 일종의 전용 사창가였다. 루이즈는 왕에게 두 명의 아이를 낳아 주었는데, 왕의 사랑을 잃은 뒤 왕으로부터 거액의 지참금을 받고 자크 드 보프랑슈라고 하는 귀족과 결혼했다.

루벤스, 「헤라 여신과 아르고스」, 1610년경, 캔버스에 유채,
249×296cm

이야기의 시작은 제우스의 바람이다. 제우스는 강의 신인 이나코스의 딸 이오의 아름다움에 반했다. 그래서 그녀를 겁탈했다. 아내 헤라의 눈길을 피하려고 검은 구름을 뭉게뭉게 피어오르게 하고 그 짓을 했다. 그러나 헤라는 그런 속임수에 넘어갈 여신이 아니었다. 오히려 이를 수상히 여겨 구름이 피어오르는 곳으로 달려갔다. 놀란 제우스는 헤라가 도착하기 전에 이오를 암소로 둔갑시켰다. 그러나 의심을 거두지 않은 헤라는 암소를 요구했고 제우스는 암소를 건네주었다. 헤라는 이 암소를 눈이 백 개 달린 괴물 아르고스에게 주어 감시하도록 했다. 아르고스는 잠을 잘 때도 두 개의 눈만 감았기 때문에 이오는 하루 종일 감시망에서 벗어날 수 없었다. 괴로운 나날이었다.

마침내 양심의 가책을 느낀 제우스가 헤르메스를 이오에게 보내 아르고스를 죽이도록 했다. 아르고스가 헤르메스에 의해 죽임을 당했다는 사실을 안 헤라는 매우 분노했다. 헤라는 죽은 아르고스를 불쌍히 여겨 그로부터 백 개의 눈을 떼어내 자신의 신조(神鳥)인 공작에게 달았다. 이때부터 공작의 깃털은 매우

화려하게 변했다. 루벤스는 손수 아르고스의 눈을 공작에게 붙이는 헤라의 모습을 표현했다. 그림 오른쪽 하단에는 목이 잘린 아르고스가 누워 있고, 그의 머리는 헤라 곁의 여인이 들고 있다. 헤라 여신은 그로부터 눈을 떼어 공작을 장식한다.

후일담. 이 일이 끝난 후 헤라 여신은 이오를 발광하게 했다. 광기에 빠진 이오는 온 세상을 방황했다. 얼마나 많은 곳을 돌아다녔는지는 당시 이오의 행적이 그리스인들에게 일종의 지리 공부 역할을 했다는 데서 잘 알 수 있다. 그녀가 건넌 바다에는 이오니아라는 이름이 붙기까지 했다. 더는 두고 볼 수 없었던 제우스는 마침내 헤라에게 이실직고하고 용서를 구했다. 다시는 이오와 동침하지 않겠다고 맹세도 했다. 이렇게 해서 이오는 고난의 세월을 가까스로 벗어날 수 있었다. 죄는 제우스가 저지르고 고생은 이오가 다 했다.

가난한 아일랜드계 부모의 다섯 번째 딸로 태어난 루이즈는
애초에 희대의 바람둥이 카사노바의 눈에 띄어 그 미모를 세상에
처음 알렸다. 카사노바의 「회상록」에 따르면 루이즈를 처음 봤을
때는 꽤 더러웠으나 옷을 벗기고 때를 씻기고 나니 흰 백합 같은
게 "자연과 예술이 조합해 낼 수 있는 모든 아름다움을 지닌" 모
습이었다고 한다. 이 그림에서 부셰가 나타내고자 한 아름다움도
바로 그와 같은 아름다움일 것이다.

독일 낭만주의 화가 프리드리히의 「눈 속의 떡갈나무」는 그
크고 외롭고 기괴한 느낌이 다시금 쾰른 대성당을 생각나게 하는
작품이다. 쾰른 대성당이나 프리드리히의 떡갈나무나 그 유사한
우울과 고독의 표정으로 인해 옛 독일인들 사이에는 이런 정서가
널리 퍼져 있지 않았나 하는 생각마저 들게 한다. 작품은 그 비장
감에 값할 강렬한 인상으로 낭만주의 특유의 숭고미를 멋들어지
게 전해 준다.

프리드리히, 「눈 속의 떡갈나무」,
캔버스에 유채, 44×34.5cm

　　하늘의 푸른 색채가 부분적으로 눈에 띄지만 무겁고 음울한
구름에 가려 화면의 분위기는 전반적으로 착 가라앉아 있다. 화
면 한가운데 서 있는, 나뭇잎 하나 없는 떡갈나무의 황량함도 그
렇지만, 나무 주위의 풍경도 쓸쓸하기는 마찬가지다. 우리의 '국
민 화가' 박수근의 「나목」 연작 역시 쓸쓸한 느낌을 주지만 이 그
림처럼 절대적인 고독의 인상은 아니다. 박수근의 나무들에는
그래도 언젠가 봄처럼 피어날 훈훈한 인정과 소망이 배어 있다.

삶에 대한 따뜻한 추억이 배어 있다. 하지만 프리드리히의 그림에서 만나게 되는 저 고독과 추위는 그 누구도 벗어나게 해 줄 수 없는 절대 고독이요, 절대 한기다. 그만큼 처연한 심사에 빠져들게 만드는 작품이라 하지 않을 수 없다. 이런 극단적인 고독의 이미지는 아마 한국인들로서는 죽었다 깨어나도 표현하기 어려운 세계일지 모른다.

프리드리히는 말했다.

> "공기와 물, 바위, 나무 등을 충실히 재현하는 것이 나의 목표가 아니다. 그런 대상들 속에 있는 영혼과 감정을 재현해 내는 것이 나의 목표다."

프리드리히에게 그 영혼과 감정은 무엇보다 고독과 상실감을 핵심적인 자원으로 하는 것 같다. 그의 그림에 대해 사람들이 '풍경의 비극'이라는 이름을 붙여 준 것도 무리가 아니다.

독일 그라이프스발트에서 태어난 프리드리히는 코펜하겐 아카데미에서 공부했으나 엄밀히 말해 독학한 예술가라고 할 수 있다. 그 독학의 소산인 그의 독창적인 풍경은 당시 유럽 어디에서도 볼 수 없는 것으로서, 그의 개성적인 풍경화에 빠진 시인 괴테는 그를 공개적으로 높이 칭송한 바 있으며, 바이마르 미술 협회도 1805년 그의 풍경화를 기려 그에게 상을 수여했다.

노르웨이가 낳은 위대한 화가 뭉크는 여성을 많이 그렸다. 「다리 위의 네 소녀」도 그의 대표적인 여성 이미지다. 뭉크의 모든 이미지가 다 그렇지만, 특히 그는 여성을 그다지 밝은 시각으로 그리지 않았다. 그들은 대부분 고독하고 불안정하다. 그럼에도 이런 여인들에게 뭉크는 결코 도움의 손길을 내밀거나 호의를 베풀려 하지 않는다. 그래서 그림 속의 여인들은 혼자 있어도 외롭고 여럿이 함께 있어도 외롭다. 「다리 위의 네 소녀」에서 보듯

뭉크, 「다리 위의 네 소녀」, 1905년,
캔버스에 유채, 126×126cm

서로 이웃해 있는 것은 몸일 뿐 마음은 각자 고립되어 있다. 그들은 지금 이곳이 아닌, 그들 각자의 과거, 혹은 무시간(無時間) 속의 다른 어느 곳을 배회하고 있다.

　　그들의 그런 분리와 상실의 정서는 그림의 배경을 통해서도 명료히 드러난다. 나무 등 초목은 고독의 그림자가 물질로 변해

나타난 듯한 인상이며, 길은 부푼 튜브처럼 물컹물컹하고 불안정해 보인다. 집들도 마치 지나가는 사람을 숨어서 관찰하는 경비원 같은 인상을 준다. 그림 안에 있는 여인들이나 그림 밖의 관객 모두에게 이 풍경은 영원히 낯설고 고독한 풍경인 것이다.

이 그림을 보노라면 뭉크의 다음과 같은 언급이 생각난다.

"내가 가는 길은 심연, 바닥 모를 저 깊은 곳을 따라 나 있었다. 나는 이 돌에서 저 돌로 건너뛰어야만 했다. 때론 소로를 떠나 삶 한 가운데 사람들의 무리 속으로 뛰어들기도 했다. 그러나 언제나 심연을 따라 가는 길로 다시 들어서야 했다."

우리의 원초적인 고독은 우리의 실존, 곧 우리가 흔적조차 없이 사라지고 말 먼지 같은 존재라는 데서 기인한다. 그런 우리에게 불안과 공포는 운명이다. 뭉크는 그 불안과 공포를 누구보다 생생히 드러내 보여 세계적인 대가가 되었다.

뭉크는 1863년 노르웨이 뢰텐에서 군의관의 아들로 태어났다. 어린 시절 어머니와 사별하고 이어서 누나와 사별했는데, 그 경험이 평생에 걸친 트라우마로 기능했다. 어머니가 돌아가신 뒤 아버지는 주기적으로 종교적 발작을 일으켜 아이들에게 죽음 뒤의 삶과 죄인들을 기다리는 지옥의 영원한 고통에 대해 겁박하듯 이야기했다. 어린 뭉크는 아버지의 신경증적인 광포함을 무서워하고 싫어했는데, 결국 그 스스로 "나는 아버지의 신경증적인 광포함을 그대로 물려받았다"고 고백할 만큼 자신도 평생 신경쇠약을 앓았다. 다만 아버지는 일찍부터 아이들에게 노르웨이 영웅 전설에서부터 도스토옙스키에 이르기까지 광범위한 책을 읽어주었다. 그것이 뭉크 예술이 문학적 특성을 띠고 많은 사람들의 공감을 얻는 데 큰 자양분이 되었다.

중세 불면의 미학에서 현대 팝아트까지

르누아르, 「알프레드 시슬레 부부」, 1868년, 캔버스에 유채, 105×75cm

제목은 시슬레 부부로 돼 있지만, 그림 속에 그려진 여인은 시슬레의 부인 마리가 아니라 르누아르의 모델인 리즈로 보인다. 이 그림에서 르누아르는 차분한 사실주의의 전통을 따르는 데다 아직 뚜렷한 빛의 표정을 보여주고 있지 않다. 하지만 스며드는 듯한 빛의 느낌과 사진의 '포커스 아웃'처럼 처리된 흐릿한 배경이 찰나에 대한 인상파의 집착을 잘 보여준다. 게다가 도시적인 세련미가 더해져 인상파의 여명을 밝히는 걸작 가운데 하나임을 알 수 있다.

한때 한 지붕 두 가족이었던 발라프 리하르츠와 루트비히 미술관

발라프 리하르츠 미술관은 1824년 대성당 참사회원이자 대학 총장이었던 페르디난트 발라프가 쾰른 시에 유증한 미술품들을 토대로 세워졌다. 당시 그는 1천6백여 점의 회화를 비롯해 4만여

발라프 리하르츠 미술관 전경

점의 판화, 1만 3천여 점의 책 등 다양한 컬렉션을 남겼다. 1861년 상인 하인리히 리하르츠가 발라프의 컬렉션을 체계적으로 수용하고 전시할 공간을 건립해 이름이 발라프 리하르츠로 바뀌었으며, 그 후 기탁과 구입이 거듭되어 오늘에 이르렀다. 쾰른에서 가장 오래된 미술관이자 독일의 도시 미술관 가운데 가장 오래된 것 중 하나다.

1861년에 건립된 미술관 건물은 2차 대전 중 파괴되었다. 이로 인해 발라프 리하르츠 컬렉션은 1957년 루돌프 슈바르츠와 요제프 베르나르트가 설계한 새 건물에 둥지를 틀게 된다. 1968년 페터와 이렌네 루트비히 부부가 현대미술 소장품을 기증해 발라

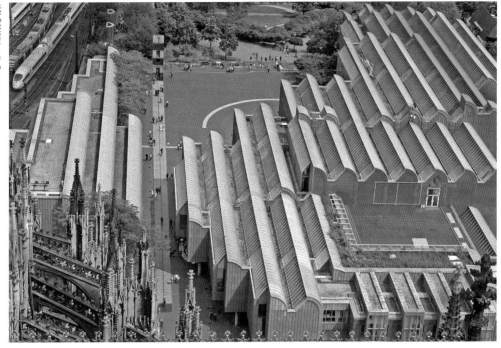

**공중에서 본 루트비히 미술관. 톱니
모양의 지붕이 인상적이다**

프 리하르츠 미술관에 루트비히 컬렉션이 더해지게 되었고, 1970
년대 중반 쾰른 시와 루트비히 부부는 현대미술 파트를 발라프
리하르츠로부터 아예 독립시키기로 합의해 루트비히 미술관이
탄생했다. 1986년 쾰른 대성당과 라인 강 사이에 페터 부스만과
고트프리트 하버러가 설계한 새 미술관 건물이 들어서자 역사를
공유하는 두 미술관은 함께 새 미술관 건물로 이전했고 그때까지
쓰던 건물은 응용 미술관으로 전환되었다.

그러나 비중이 있는 두 미술관이 동거하기에는 새로 지은 미술관
건물도 공간상 한계가 있었다. 그래서 1996년 시 의회는 미술관 건물
을 하나 더 짓기로 의결했고, 2001년 새 건물이 문을 열자 발라프 리하
르츠 미술관이 그곳으로 이전해 개관하게 되었다. 이전과 동시에 스위스
의 기업가 제라르 코르부가 인상파와 후기인상파 작품을 이 미술관에 대

코린트, 「자화상」, 1912년, 캔버스에
유채, 105×80cm

코린트는 처음에 쿠르베의
사실주의를 추종했으나,
1900년경부터 인상파처럼
밝고 활달한 화면을 선보였다.
1911년 뇌졸중으로 쓰러져 오른손이
마비되자 왼손으로 그림을 그리기
시작하면서 그림이 매우 거칠어졌다.
표현주의의 요소가 강하게 나타나게
된 것이다. 이 자화상은 뇌졸중으로
쓰러진 뒤 1년여 만에 작품 활동을
재개하면서 그린 자신의 모습이다.
병마가 가져온 장애에도 불구하고
강렬한 예술혼을 불태우는 화가의
모습이 인상적이다.

거 '영구 임대' 형식으로 기증해 미술관의 컬렉션이 크게 확충되었다. 시
는 이 기증을 기려 미술관의 이름을 기존의 발라프 리하르츠 미술관에서
'발라프 리하르츠 미술관과 코르부 재단'이라고 변경했다.

　　루트비히 미술관의 질적 우수성은 이 미술관이 파리의 퐁피
두 센터, 암스테르담의 스테델레익 미술관, 스위스의 바젤 미술
관 등과 함께 유럽의 4대 현대미술관으로 꼽히는 데서 잘 알 수
있다. 루트비히의 20세기 미술은 주로 표현주의와 신즉물주의,

　　　　　　　　　　　　중세 불면의 미학에서 현대 팝아트까지

피카소, 러시아 아방가르드, 초현실주의, 전후 유럽 미술, 미국 추상표현주의, 팝아트, 60년대 이후 독일 미술 등에 초점이 맞춰져 있다. 특히 팝아트에 관한 한 이 미술관은 유럽 미술관 가운데서는 최고임을 자부하고 있다.

루트비히, 팝아트의 보고

> 부르주아처럼 보이는 것을 두려워하는 행동보다 더 부르주아적인 것은 없다.
> — 앤디 워홀

> 대통령이나 노동자나 거리의 깡패가 마시는 콜라는 누구나 사 마실 수 있고 모두 같으며 맛있다.
> — 앤디 워홀

『라이프』지가 비틀즈와 함께 1960년대 팝문화를 이끌었던 쌍두마차의 하나로 꼽았던 앤디 워홀은, 특이하게도 미술가 출신으로서 대중문화의 스타가 되었다. 그는 대중문화와 순수 미술의 경계, 일상과 예술의 경계를 허물어뜨렸다. 앤디 워홀을 비롯해 재스퍼 존스, 로버트 라우션버그, 로이 릭턴스타인, 클래스 올덴버그 등 미국이 주도한 팝아트의 대표 작가들을 독일의 현대미술관에서 집중적으로 만난다는 것은 매우 특별한 경험이 아닐 수 없다. 미국 못지않게 많이 사들였다는 이야기인데, 그만큼 전후 급속히 일어난 독일 경제의 힘을 실감할 수 있는 미술관이 이 미술관이다. 로젠퀴스트의 「무제」, 워홀의 「붉은 인종 폭동」, 릭턴스타인의 「M-MAYBE」, 몰리의 「성 요한의 노란 페이지」, 톰 웨셀만의 「위대한 미국 누드」 등 잘 알려진 미국 팝아트의 대표작

인간의 실존과 삶의 투쟁을
서사시적인 조형으로 조명해 온
베크만. 이 자화상을 그릴 무렵은
특히 그 스스로 삶의 위기를
극심하게 느낄 때였다. 바로 1년 전
그는 나치에 의해 프랑크푸르트 시립
미술학교 교수직을 박탈당했으며
그의 작품들이 다른 전위 예술가들의
작품과 더불어 '퇴폐예술'로
내몰렸던 것이다. 2차 대전을 눈앞에
두고 바야흐로 어둠의 세력이
온 유럽의 숨통을 죄어 올 무렵,
예술가로서 그는 이 휴머니즘의
위기를 음울한 자화상으로 표현하고
있다.

들을 루트비히 미술관은 다수 수장하고 있다.

발라프 리하르츠의 묵직한 중세 그림들과 루트비히의 이 '가
벼운' 현대 미술을 한꺼번에 둘러보는 것은 눈에 부담을 좀 주
는 일일 수 있다. 하지만 한 건물 안에 두 컬렉션이 함께 들어 있

으니 피할 도리가 없다(위에서 미술관의 역사에 대해 언급했듯 내가 가족들과 함께 이 미술관을 방문했을 당시는 바로 발라프 리하르츠 컬렉션과 루트비히 컬렉션이 한 건물 안에 있이 함께 전시되고 있을 때였다). 술도 이것저것 섞어 먹으면 탈이 난다 하지 않는가. 그러나 중세의 괴물 같은 쾰른 대성당과 독일의 경제적 번영을 자랑하려는 듯 화려하게 꾸며진 구 시장의 현대식 쇼핑가를 동시에 봐야 했던 혼란스런 경험이 이를 충분히 상쇄하고도 남는 것 같다. 어쨌든 고래로 이 풍요로운 도시는 남달리 강렬한 미적 욕망의 불길에 사로잡혀 있었던 듯싶다. FIAC(파리), 바젤 아트 페어, 시카고 아트 페어와 함께 세계적으로 손꼽히는 미술 견본 시장 쾰른 아트 페어를 개최해 왔고, 뒤셀도르프와 함께 독일 현대미술의 주요 거점 노릇을 해 왔다. 따지고 보면, 세계적 수준의 미국 팝아트 컬렉션이 이 야심찬 도시의 손에 쥐여 있다 해서 그걸 그렇게 낯설게 볼 필요는 없을 것 같다.

루트비히 미술관에서 미국 팝아트와 함께 눈여겨볼 만한 그림은 전전 독일 표현주의 계열의 그림이다. 다리파, 청기사파, 신즉물주의에 속한 에른스트 루트비히 키르히너, 에밀 놀데, 프란츠 마르크, 오토 뮐러, 아우구스트 마케, 막스 베크만, 오스카어 코코슈카 등의 원색과 거친 필치, 조야함이 강조된 그림들은 나치 정권 아래서 '퇴폐 미술'로 낙인 찍혀 '분서갱유'식의 탄압을 받았으나, 이제는 독일 미술의 중요한 자랑거리가 되어 있다.

우리 식구 발 앞에 멈춘 은빛 권총

"아줌마, 된장국 좀 주세요!"

아니, 웬 된장국?

전시장 관람을 마치고 1층 로비에서 쉬고 있는데 갑자기 땡이가 로비 가운데의 매표소로 뛰어가더니 큰 소리로 된장국을 달

란다. 노란 머리에 다소 살이 찐 티켓 판매원 아줌마가 눈이 동그래져서 땡이를 쳐다본다. 웬 동양 꼬마가 뛰어와 자기한테 뭐라고 소리를 지르는데 알아듣지를 못하니 순간적으로 당황했나 보다. 티켓 살 때 그 아줌마의 위압적이고 불친절한 태도가 맘에 들지 않았는데 아이의 돌발적인 행동으로 쩔쩔매는 걸 보니 웃음이 터져 나온다. 된장국은 나오지 않고 아줌마의 표정이 이상해지자 땡이는 다시 우리 쪽으로 달려온다.

"땡이야, 왜 저 아줌마한테 된장국 달라고 그랬어?"

"……"

"저 아줌마한테 이야기하면 된장국 줄 것 같았어?"

"……"

아이는 말없이 웃기만 한다. 저도 자기가 왜 그랬는지 잘 모르겠다는 표정이다. 요만한 애도 외국에 나와 있으니 우리 음식이 그렇게 그립고 먹고 싶었던 걸까? 아니면 뭔가 스트레스가 쌓여 그걸 그런 식으로라도 풀어야 했던 것일까?

아닌 게 아니라, 미술관 관람 도중 이 미술관 안내인들이 보인 태도는 그리 유쾌하지 않았다. 3층을 돌 때 한 여성 안내인은 미행하듯 우리 가족을 졸졸 따라다녔다. '미술 감상에 무지한' 이 동양인 가족이 혹시라도 작품을 만지거나 작품에 손상이라도 줄까 봐 그러는지 뒤를 밟으며 경계의 눈초리를 늦추지 않았다. 무려 11개의 방을 따라오던(속으로 방 숫자를 다 셌다) 그 안내인은 12번째 방에 접어들어 내가 따지려고 돌아서는 순간 그냥 가버렸다.

1층 기획 전시실에서 쾰른 출신의 인상파 화가 라이블 특별전을 보다가도 불쾌한 경험을 했다. 안내인이 다가와 그림에 너무 얼굴을 가까이 대고 보지 말라고 주의를 주는 것이었다. 그 사람은 나를 모르겠지만, 그래도 명색이 미술평론가인데 행여 그림에 손상을 주는 일을 할까. 보는 이가 제아무리 오래, 꼼꼼히 작

품을 살펴보더라도 작품에 해가 가지 않게끔 스스로 주의해 보고 있다면 그렇게 미리 우려해 경고까지 줄 필요는 없었다. 사실 다른 백인 관객들이 나보다 더 근접해서 보아도 아무 말 하지 않으면서 유독 나에게만 주의를 준 데 대해 일종의 인종차별이란 생각마저 들었다.

이런 경험은 그때까지 다른 곳의 미술관에서는 전혀 할 수 없었던 것이어서 더욱 씁쓸했다. 아이의 돌발적인 행동에 우리가 반사적으로 폭소를 터뜨린 데는 그런 불쾌한 경험이 자리 잡고 있었던 것이다. 하지만 미술관 관람을 마치고 밖으로 나와서는, 미술관에서의 일과는 비교할 수도 없는, 진짜 화들짝 놀라는 경험을 했다. 갑자기 우리 가족에게 다가와 뭐라고 위협적으로 을러대는 '신나치' 패거리들이 문제가 아니었다. 그들에게 한 번 놀라고 난 가슴을 슬어 내리고 있는데, 기차역사에서 갑자기 웬 사내 하나가 튀어나오고 그 뒤를 경찰 두 명이 소리치며 쫓아왔다. 가까스로 경찰이 그 사내를 덮치자 그 사내의 품으로부터 뭔가가 우리 가족 앞으로 튀어나왔다. 팽그르르 돌다가 우리 발 바로 앞에서 멈춘 그 물체는, 세상에, 은빛 찬란한 권총이었다!

미술관 홈페이지

영국 런던
테이트 브리튼 www.tate.org.uk/visit/tate-britain
테이트 모던 www.tate.org.uk/visit/tate-modern
대영박물관 www.britishmuseum.org
내셔널 갤러리 www.nationalgallery.org.uk
코톨드 갤러리 courtauld.ac.uk/gallery
월레스 컬렉션 www.wallacecollection.org

프랑스 파리
오르세 미술관 www.musee-orsay.fr
오랑주리 미술관 www.musee-orangerie.fr
로댕 미술관 www.musee-rodin.fr
루브르 박물관 www.louvre.fr
피카소 미술관 www.museepicassoparis.fr
퐁피두 센터 www.centrepompidou.fr

네덜란드 암스테르담
암스테르담 국립박물관 www.rijksmuseum.nl
반 고흐 미술관 www.vangoghmuseum.nl
렘브란트 미술관 www.rembrandthuis.nl

벨기에 브뤼셀 · 독일 쾰른
벨기에 왕립미술관 www.fine-arts-museum.be
발라프 리하르츠 미술관 www.wallraf.museum
루트비히 미술관 www.museum-ludwig.de

50일간의 유럽 미술관 체험 1

이주헌의 행복한 그림 읽기

ⓒ 이주헌, 1995, 2005, 2010, 2015

발 행 1995년 7월 18일 초판 1쇄
　　　 2004년 4월 30일 초판 17쇄
　　　 2005년 7월 18일 개정판 1쇄
　　　 2010년 3월 16일 개정판 9쇄
　　　 2010년 7월 9일 개정3판 1쇄
　　　 2014년 1월 10일 개정3판 6쇄
　　　 2015년 12월 15일 재개정판 1쇄
　　　 2021년 12월 15일 재개정판 5쇄

지은이 이주헌
펴낸이 박해진
펴낸곳 도서출판 학고재
주 소 서울시 마포구 새창로 7(도화동) SNU장학빌딩 17층
전 화 편집 02-745-1722 영업 070-7404-2810
팩 스 02-3210-2775
이메일 hakgojae@gmail.com

ISBN 978-89-5625-328-2 04600
　　　 978-89-5625-327-5 (세트)